香江傳奇

一代瞽師杜煥

榮鴻曾　吳瑞卿

——

合著

目錄

第一部分

第二部分　　杜煥自創南音史詩全本《失明人杜煥憶往》

第三部分　　　杜煥傳統曲目唱詞

阮兆輝序

少年時每讀簡齋之《臨江仙》，讀至「二十餘年如一夢，此身雖在堪驚」，頗覺 20 年是悠長的歲月，如今屈指一算，與鴻曾兄之交往，不經不覺已接近半個世紀。據鴻曾兄為拙作寫序時之憶述，我們結識在 1973，訂交於 1975，雖然後來有一大段時間各自忙碌，連信也沒通，只是偶爾在某些場合碰碰面。直到 1996 年，湛太（湛黎淑貞博士）為推動教署把粵曲列入教科書，邀我加入委員會，我聽此消息：「粵曲入教科書，粵曲入學校課堂」，當然喜出望外，更是義不容辭地參與，更驚喜的是，委員會主席竟是多年不見的好友鴻曾兄。自此次之後，又時有見面，直至 2001 年，鴻曾兄任教港大音樂系，想我作粵曲班的導師。我這個未教過學的人，因鴻曾兄的關係，盛情難卻，另外也真想嘗試一下，由那次開始直到現在，我仍不斷與各院校交往。我之踏入教學之路，是鴻曾兄一手造成的，一年後他離開港大，全身投向美國匹茲堡大學，連教署的委員會主席也辭去了，這段時間又天南地北，少通音問。忽然一日，他找我為他幾十年前所錄製的南音大師杜煥先生的專輯做旁述，我這南音迷當然求之不得。此時才知原來數十年前他已收集南音資料，如果他當時告知，我一定投入其工作，趁機向杜煥先生學習，思之誠可惜也。

鴻曾兄為杜大師錄音，頗費苦心，因當時如在小房間，甚至錄音室錄音，杜煥先生會覺太靜，令他不習慣，產生心理壓力。鴻曾兄竟情商到富隆茶樓，每星期三天的中午，來個南音茶座，此舉配合，可謂天衣無縫了。錄下了數十小時的精品，後來更獲何耀光慈善基金支持，得以出版，真為後人造福，為研究及求學者打開一扇大門。

鴻曾兄與我之投契，其實來自一個意念，就是大家都同意學術與藝術必須共融合作，如果各自為政，必定事倍功半，猶幸我們努力了數十年，今日所見與往日大大不同，之有今日之局面，鴻曾兄功不可沒。他的弟子、再傳弟子、再再傳弟子，大都追隨其教誨，逢研究藝術，便要與藝術界的朋友打破隔膜，共同研究，互補不足，收其事半功倍之效。鴻曾兄不單有個人成就，對學與術的交流，更是成功的先鋒，今天喜見的景象，鴻曾兄功居至偉。

欣聞鴻曾兄與吳瑞卿博士合著《香江傳奇 —— 一代瞽師杜煥》，訴說一代宗師杜煥先生的傳奇故事，更將杜煥先生的傳統曲目唱詞加以整理，實為後學的一大幸事。

<div align="right">

阮兆輝

寫於 2022 年 6 月

</div>

冼玉儀序

杜煥·南音·榮鴻曾·吳瑞卿·古箏

收到吳瑞卿的電郵，說要編一本全面記述杜煥傳奇以及其藝術價值的書，請我寫序。我讀完電郵，又驚又喜。

喜，因為有關杜煥南音的書面世，是可喜可賀的事。驚，是因為一時間想不到寫什麼才適合，雖然瑞卿說「寫幾句」就可以，但知道總不能馬馬虎虎，有點慌張。她說收集了小思、阮兆輝、魯金、余少華等人寫過有關的段落，會編在書裡。他們都是我景仰的人，能跟他們「同台演出」，實在是難得的機會，不願錯過。

南音是中國，特別是廣東和香港地區極有價值的文化遺產，多推廣，多出版有關的書籍，令各地華人能分享和了解它的重要性，是最好不過的事。何況杜煥更是香港的「區寶」呢？他的歌聲曾在電台廣播，通過電波娛樂了多少不同階層的市民；在街頭賣藝時，廉價地娛樂了草根階層，相信他的歌聲給很多人帶來歡樂和享受。即使他唱的往往是多愁悽怨的歌詞，即使他的歌聲也滿是蒼涼，但總是別有一番風味，扣人心弦，容易引起聽者共鳴，純粹作為藝術，欣賞價值也非常高。

南音對我來說並不陌生。從小我就接觸不同的娛樂藝術，常常跟大人去看粵劇、京劇、電影——美國的、英國的、香港的、台灣的、大陸的；「紅番片」、「牛仔片」、武術片、歌舞片、文藝片、古裝片、時裝片；滑稽的、無聊的，都不願錯過。此外，家裡也常常播著音樂，不是電台播的就是唱碟、錄音機播的，家裡藏的英文流行歌和粵曲唱片同樣豐富，與其說我的「文化」背景是多元，不如說是雜亂。我聽偶像貓王 Elvis Presley 唱 *Are you lonesome tonight?* 時的陶醉，不遜於聽另一位偶像梁無相唱「御貓三氣錦毛鼠」時的「過癮」。南音也有聽，雖然聽的機會比較少，但新馬師曾和白駒榮唱的都喜歡。儘管專家們認為粵曲家唱南音跟瞽師的唱法分別很大，但對我來說，南音就是南音，就是有它獨有的味道和魅力。南音可也說是我成長的一部分。

從研究香港史的角度看，我認為杜煥的南音對香港文化具獨特的意義。2000

年代初，榮鴻曾送了他製作的《失明人杜煥憶往》光碟給我，是杜煥憶述自己生平的歌曲——是他的回憶錄！我感到很震撼。除了動人的曲詞外，它還是一套很有研究價值的原始資料，勾畫出香港不同時代的社會面目，他以第一身的經歷唱出來，十分真實，也十分真摯。最令我佩服的是一個失明人，怎麼能「寫」出這樣的歌詞來？普通人要寫一篇這樣又長又有條理，內容充實豐富的「文章」也不容易！而杜煥唱出來的時候，有板有眼，一字不漏。對我來說，這個無法先把歌詞用筆墨寫出來的作詞人，竟能完成這神奇的創作工程，簡直是不可思議，教我怎不五體投地？

所以當我在 2000 年代製作「香港記憶」時，希望說服榮鴻曾將他所收藏的杜煥資料送給「香港記憶」。「香港記憶」收集有關香港文化和歷史的多媒體資料，用網上平台轉播和分享。這項目的範圍很廣，旨在做到內容多元，包羅萬有。所收的資料包括文學、教育、流行歌曲、工業、攝影、傳統風俗、民間信仰、古建築物、工藝、墳場等，讓讀者能認識和體驗香港的不同面相。我深信這樣的一個平台，絕對不可缺少杜煥的南音。

一次趁著榮鴻曾在香港，向他提出這件事，他答應了，還請了名播音家及名作家吳瑞卿，為這個特藏做編輯和講解的工作。她用絕妙的處理手法令本來已經內容豐富的特藏變得又生動又富美感。另外，她又請來阮兆輝和余少華參與，更令特藏生色不少。對他們的貢獻，十分感謝。

想到要寫序，腦海不期然浮現了很多昔日的片段，不知從何說起。

我認識榮鴻曾和吳瑞卿都是和杜煥南音有關。

我和榮鴻曾認識多年。1980 年代，某日收到他的電郵，我不認識他。他當時在美國匹茲堡大學教書，研究音樂。他說他研究南音，想多認識香港早期南音演出的場地，例如妓院、酒樓的情形，問我有沒有這方面的資料。我對香港早期的妓院做過一點研究，寄了資料給他，和他分享。大家就開始通信，說希望他日有機會見面再詳談云云。

果然，過了不久我們真的見面了。他出現在我港大歷史系的辦公室時，那一刻還歷歷在目，大家一見如故，日後成為很好的朋友。他是一個了不起的學者，絕頂聰明，充滿活力，永遠是「think outside the box」。我們來往最密切的日子，

是他在香港大學擔任群芳基金講座教授兼文學院副院長的幾年。幾年間，他為港大的音樂系帶來了生氣，大大加強了中國音樂的元素，我個人認為這是港大發展的正確方向。當時我是港大亞洲研究中心的副主任，中心和音樂系有很多交流，合辦了許多精彩的學術活動，挺開心的。音樂系舉辦的研討會和講座，我也愛參加。當時愉快和積極的工作氣氛，時至今天，依然回味無窮。

值得一提的是亞洲研究中心和杜煥也有淵源。話說 1970 年代，榮鴻曾來香港訪尋杜煥，將杜煥生平唱過的曲藝全部錄音，拍了很多照片，盡量記錄他的一生。這成為了亞洲研究中心的研究項目，得到中心各方面的支持。除了金錢資助以外，他每次去為杜煥錄音時，都是由中心的蕭冠成先生出任助手，攜帶笨重的錄音錄影儀器，在場地安裝。當時蕭先生是年輕的小伙子，幾年前，他從中心榮休時，已經是德高望重的「總管」了。

很巧的，杜煥和中心沉寂了多年的關係，最近又浮現出來。2022 年初，榮鴻曾寫信來問我關於收藏在中心的杜煥錄音帶的下落。這些是最「原始」的錄音帶，以後廣傳的杜煥歌曲光碟，都是從這些錄音帶複製出來的。令我猛然記起杜煥南音和中心深遠的關係。事過境遷，我已經從中心退休多年，而且中心又已經和港大的香港人文及社會研究所合併，我便提議榮鴻曾直接寫信給研究所主任查詢。榮鴻曾寫給梁主任的信，說明了這個項目的緣起，是 1975 年的事了。想起來這四、五十年間的風風雨雨、物換星移，真的感慨萬千。

我什麼時候和吳瑞卿初次見面，已經記不清楚了。不過，也是一見如故，一講就停不了的情景，卻記得清清楚楚。正如外國人所說的，我們好像「失散多年的姐妹」，喋喋不休。我們見面本來是為了杜煥和「香港記憶」的事，但到後來，無所不談了。又發現我們原來有很多共同興趣，不過其中最重要的是我們都研究華人出洋和美國華人的歷史，我們就這個題目很多交流。我對華人出洋的歷史主要是根據檔案資料做研究，而她長期居住美國，她的觀察和親身經歷都是我所缺乏的，我能從討論中得到新的角度。而且，當時她剛在加州一個小鎮 Hanford 發現了一大批歷史資料，非常珍貴，她興奮地講述發現資料的經過和資料的內容，令我也不禁興奮起來。肯定我們是同道中人。前幾年我的書 *Pacific Crossing*（中譯《穿梭太平洋：金山夢、華人出洋與香港的形成》）出版，她大力在加州向朋友推介！前

幾年，我到三藩市就這個題目演講，她帶來了老華僑 Philip Choy 參加。他多年來收集加州三藩市的歷史資料，是美國華僑史「會走路的活字典」。我一向很佩服他，很高興有機會和他見面。吳瑞卿又帶我到他家拜候，大家談笑甚歡，我亦獲益良多，可惜過了不久便傳來他去世的噩耗。

吳瑞卿是性情中人，對工作很熱情，但辦起事來卻十分認真，謹慎，叫我佩服不已。

杜煥是邊彈箏邊唱的。箏對我也不陌生，八、九歲的時候已學彈箏，學了兩年多。那時候我爸爸總是希望我們能多學中國的東西，擔心我們變成「鬼妹」。50年代從內地逃來香港的千千萬萬人中，有不少文學家、音樂家、粵劇老倌、電影明星等，大大地豐富了香港的文化。他們的際遇各有不同，音樂家之中，有些好像榮鴻曾的古琴老師蔡德允，生活過得比較豐裕，有些卻面對多種困難，尤其是初期，因為不適應香港的環境，無法發揮他們的專長，往往只能私人教授一些學生，幫補生活。爸爸請了從上海來的呂培原教我姐姐琵琶——她是呂先生在香港的大弟子，又請了從潮州來的朱竹本師傅教我和姐姐彈古箏。

朱師傅是來我家授課的，授課的方法很傳統。我們從不用印出來的譜子。他每次來，先叫我把「功課」的片段彈給他聽。有錯就指出來，讓我再彈一遍。然後就教新的一段。先由他彈一兩遍，再在一張普通的白紙上寫下那片段來，是用工尺譜的，最後就由我仿效他彈新的片段。下課了，他就留下那張紙，作為我練習的功課。所以我沒有一本本的樂譜，我的樂譜就是一張一張隨手寫了很簡單工尺符號的紙。很多年後才領悟到這種口傳身授的方法多難得，真是身在福中不知福。

老實說，我對箏不單是一點興趣也沒有，簡直是討厭。我希望學的是鋼琴，因為周邊的年輕人都是彈鋼琴的。我特別羨慕同學們可以在校際音樂節裡比賽、拿獎。我甚至不在同學面前提起我學箏，怕他們笑我「老土」。本來我彈箏彈得不錯的，就是不肯練習，也因此常常被爸爸罵我懶，罵我無心學習，更令我覺得委屈。後來有一段時間朱師傅沒有來，聽說是病了。跟著，說去世了。我和姐姐都有到殯儀館行禮，是灣仔道的國際殯儀館，那是比較低檔的殯儀館，場面冷冷清清的。我沒有傷心，反而覺得是很大的解脫。以後，我爸爸也沒功夫強迫我學音樂，我的音樂「生涯」也到此為止。

杜煥的南音箏和朱師傅的潮州箏，當然截然不同。不過杜煥令我聯想到朱師傅，因為他們的遭遇有相似的地方。朱師傅要依賴教我這樣的學生餬口，他受的委屈相信比我感到的委屈大一千倍。杜煥說他一生有三不幸，我想教著像我那樣崇洋的「番書女」，應該是朱師傅一生中的大不幸。

他們兩位都是天涯淪落人。

後來姐姐從報章上看到有關朱師傅的一些報導，才知道原來他是國樂方面的大師，也有深厚的國學根基，只是香港當年中文和中樂都不受重視，他才潦倒落拓，成為電影配樂師和孩子的教琴老師，我們真的有眼不識泰山。幸好呂先生後來逃出困境，成為蜚聲國際的琵琶大師。

本來無意借寫序來做懺悔，不過為了寫序，不禁想起太多前塵往事。就讓我借這篇序，向杜煥致意之餘，也向另一位彈箏的失意落拓藝人致歉，讓我償還幾十年的心債。

此為序。

冼玉儀
香港大學香港人文社會研究所名譽教授
香港大學退休教授
海外華人歷史及香港史專家學者

劉長江序

音樂歷史夾縫的奇葩

喜聞榮鴻曾教授和吳瑞卿博士準備出版一本關於杜煥的專著，並著我以音樂系系主任和學弟的身份作序，當然沒有半分猶豫，欣然答應！不管是從民族音樂研究角度，或思想文化的領域之內，出版以杜煥和南音為題材的書是一項意義遠大，對中國文化史影響深遠的計劃，更能點出 20 世紀中國音樂學對「小人物」和地方音樂研究相對偏頗和不足的層面。以榮教授和吳博士對香港文化、歷史的認識及其個人經驗，這書不僅是中國音樂資料庫難能可貴的一手質料，亦是 20 世紀省港澳蓬勃城鄉文化的見證。

在香港，談起廣東地水南音，必定離不開杜煥、榮鴻曾、吳瑞卿這三個名字，而這書恰恰是榮鴻曾和吳瑞卿以杜煥為核心的論述。杜煥是一位從小失明，並以賣唱為生的瞽師及街頭藝人；榮鴻曾是一位博學多才，擁有兩個博士學位的彬彬學者；吳瑞卿於我攻讀本科的時候任職崇基學院輔導處，是對推動中國文化不遺餘力的學姐。他們的世界及生活圈子可以說是風馬牛不相及，是什麼機緣巧合將他們撮合在一起呢？他們的相遇及互動產生出來的火花可以從他們與邊緣的關係說起。

杜煥（1910-1979）出生在廣東肇慶市一個貧窮家庭，自小失明，年幼便開始學習南音，1923 年移居廣州拜孫生為師，三年後經澳門移居到香港謀生，經常遊走在街頭、酒樓、歌廳及妓寨賣唱。換句話說，杜煥是活在低下社會階級及貧富邊緣的民間藝人。1941 年出生的榮鴻曾與邊緣的邂逅是在音樂層面上的，從小就學習鋼琴的他，卻選擇香港都市文化主流外的廣東粵劇為他的博士論文研究，他的文獻研究及田野收集的資料對香港粵劇研究掀起一股動力，影響深遠。與此同時，他發現了在街頭賣藝的杜煥，這與以研究木魚書為博士論文課題的吳瑞卿不謀而合，使他們與廣東南音與杜煥結下了不解之緣，在香港這文化混雜的城市關係，在他們共同努力下，奇妙地把一個瀕臨被人遺忘的邊緣地方樂種，用音響錄音及文字一一保留起來。

本書是他們多年努力的成果，除了本書以外，榮博士多年的研究成果已經在不同的學術刊物發表。此外，他慷慨地把杜煥的田野錄音捐贈給本系中國音樂研究中心發行（前身為中國音樂資料館），經音質及音量的調校及輯錄，本中心已陸續將杜煥的南音錄音出版成 CD，與南音愛好者和關注香港歷史文化的知音人分享，至今已出版了八輯《香港文化瑰寶》系列唱片。我們亦收集散失的杜煥錄音，包括 70 年代他在香港中文大學及何耀光先生大宅的說唱，放於中心的網上。中心亦將繼續搜尋其他南音資料，為保存珍貴的民間遺產而努力。

　　南音原是庶民的民間說唱之一，它之所以能在香港社會，從地位卑微和主流文化外的地方說唱形式，搖身一變成為當今香港文化地標和眾人耳熟能詳的音樂奇葩，榮鴻曾教授和吳瑞卿博士對南音的推動及承傳是功不可沒，他們的努力終於把瀕臨消失的地方樂種從歷史的夾縫搬上音樂歷史的殿堂，再度讓我們可以感受杜煥唱腔的細膩情懷及一個時代的聲音，僅以此序表達我對兩位的敬意和祝賀。

劉長江

香港中文大學音樂系系主任

榮鴻曾序

　　瞽師杜煥（1910-1979）六歲起獨自流落廣州街頭，13 歲時有幸得到師傅教導唱南音。他 16 歲到香港，一生在妓院、煙館、茶樓、電台、街頭等演唱南音謀生，經歷香港 50 多年的社會變遷，包括禁娼禁煙、日佔、和平、經濟飛躍，從被英國殖民的海角小城搖身變為國際大都會。南音的節奏緩慢，曲詞傳統，故事老套，到上世紀 70 年代已與時代步伐及社會發展脫節，加上國、粵語時代曲和歐西歌曲成為流行的大眾娛樂，南音自然式微，杜煥也斷了生計，幾逢絕路。杜煥在 1975 年曾唱道：「皆因我殘廢一生又無本嘅事㗎，只得係賣唱歌謠生活支持。竟然留得有今時今日嘅日子呀，生命仲保存謝嘅蒼天。」

　　我有幸在 1974 年冬與杜煥相逢，並安排他在香港上環富隆茶樓演唱南音數月，他把一生所唱過的曲目重唱，我為他全部錄音，共 45 小時。這些錄音除搶救了即將完全消失的南音傳統曲目，更包括在我堅持下，他即興唱出了長達六小時的自傳史詩《失明人杜煥憶往》。這項工程雖然未必能挽救延續南音的生命，至少能留下「原汁原味」的地水南音記錄，杜煥的演唱也讓後人了解和欣賞民間藝人的創作潛能。我與杜煥瞽師交往幾個月中有過無數次交談，加上研讀他唱自傳史詩的曲詞，從而認識了一位地道的民間職業歌手的一生事蹟，他的內心感情、思想和處世待人的價值觀念。

　　杜煥瞽師是地水南音的一代宗師，香港的文化瑰寶，20 世紀突出的民間藝人。杜煥在低下層社會掙扎求生，他和他同代其他相類的民間藝人被社會忽視，他們的藝術除了娛樂聽眾外，並無學者注意和記錄，更遑論研究，嶺南說唱史中只是一片空白。本書旨在讓杜煥瞽師在中國藝術裡留下痕跡，在歷史佔有他該有的一席位。

　　一般合著者毋須互謝，但是容許我破例，在此向老友瑞卿為我兩人半世紀的友誼和本書的合作致最深謝意。當年搜集了瞽師杜煥的資料後，我隨即埋頭於古琴、粵曲，和別項研究工作，把杜煥的資料擱置在書架上，20 多年一晃眼過去。上世紀末，瑞卿提醒我，是時候應該把錄音發表，分享予廣大喜愛廣府話說唱的朋友們了。隨後幾年，影視光碟（2004）和八套錄音光碟相繼製成（2008-2019），

全靠瑞卿的提示和參與。2022 年初，我構思本書時邀請瑞卿合作，她是一個大忙人，卻竟然抽空同意。我倆在電話和電子郵件中討論無數次，商榷書本的大大小小事宜。如果沒有瑞卿參與，本書不可能成形面世。在此謹向瑞卿再說一聲：「阿Sonia，多謝晒囉！」

榮鴻曾

寫於 2023 年 4 月

前言

吳瑞卿：一位學者與一位失明藝人的世紀之緣

1974 年，年輕的旅美華裔學者榮鴻曾，邂逅暮年落泊的瞽師杜煥，締結了一段跨越千禧的世紀之緣。

瞽師是混跡市井勾欄，以說唱為生的失明藝人（指男性，女性則稱作師娘），主要唱南音。瞽師多兼占卦，故俗稱他們所唱之南音為「地水南音」；地水是易卜其中一卦。上世紀 70 年代，香港早已絕少瞽師謀生的坊眾場地，杜煥當時主要在街頭賣唱，自稱形同乞丐。榮鴻曾初次見到杜煥，卻是在德國文化協會，落泊的瞽師竟在歌德學院唱南音，可說是奇緣，也正是杜煥故事堪稱香江傳奇的原因。

緣起於此，榮鴻曾隨後邀杜煥在富隆茶樓演唱逾 40 小時，錄下瞽師一生所唱曲目，也記錄了一位街頭失明藝人的傳奇故事。1980 年代初隨著香港最後的瞽師、師娘逝世而消失的地水南音和失傳曲藝，在杜煥逝去 30 多年後「原汁原味」重現人間，公諸於世。這是學術與民間藝術的精彩交集，更是香港文化歷史一份珍貴的遺產。

有幸認識榮鴻曾，因而早在上世紀 70 年代，我已聽過杜煥在富隆茶樓的唱曲錄音。自 2007 年共同策劃編輯中文大學音樂系中國音樂資料館《香港文化瑰寶 —— 杜煥地水南音》唱片系列，到如今合著此書，交往合作數十載，榮鴻曾對杜煥的濃厚情義，我感受至深，也最清楚杜煥在他心中的地位。榮鴻曾與杜煥長達四十年跨越時空的「情」與緣，我是最好的見證。

榮鴻曾為杜煥唱曲的錄音工程，相當於為一位作家編輯一套全集，這在中國民間藝術領域裡是前所未有的完整傳真。民間藝人，尤其是浪跡勾欄市井、眾坊街頭賣唱討生活的失明瞽師，一向備受社會忽略和輕視。縱使有個別藝人表演出眾，盛年時得到觀眾稱賞，能夠維生已屬幸運，到年衰氣弱，往往淪落街頭行乞為生。學術界和藝術界重視搶救民間演藝資料只是過去大半世紀之事，最著名是無錫民間藝人瞎子阿炳（華彥鈞）的故事，1950 年阿炳被發現，中央音樂學院楊蔭瀏教授和學生專程到無錫請他奏曲錄音，但只搶救得三首二胡曲和三首琵琶

曲，至今膾炙人口。

榮鴻曾不但搶救了杜煥生平所唱幾近全部曲目，更不斷進行音樂和說唱方面的研究。例如在本書第三章他逐字逐句分析南音的曲式、音調、節奏，以至即興唱曲特有的襯字、拍子輕重等等音樂元素，從而解釋南音為何有一種特殊的美。又例如他將經典南音曲《客途秋恨》和妓院板眼俗曲《爛大股》譯為簡譜和五線譜，從而透析音樂特色，都是從未有人做過的學術研究。榮鴻曾的學術成就毋須贅言，他在粵劇、古琴、中國傳統說唱等領域發表論文和著作無數，當中他從來沒有放下杜煥和地水南音。

2019 年 3 月《香港文化瑰寶——杜煥地水南音》系列第八輯唱片出版，這最後一輯的發佈音樂會，由中文大學中國音樂研究中心與西九龍戲曲中心合辦，成為中心開幕節目之一。音樂會全場滿座，備受好評。我以為這是出版杜煥遺作為時十年的工作圓滿結束，想不到榮鴻曾仍未放下。他近年做了更多未發表的杜煥曲藝研究，決定出書。2022 年初他邀我合寫，希望我負責杜煥的傳奇故事及其所反映的香港社會歷史。我心想這不難，因為曾為「香港回憶」編撰杜煥的單元（見附錄七），寫過杜煥生平和他眼中的香港，以為整理舊稿即可，欣然承諾。讀了榮鴻曾的初稿，他認真的研究和內容之豐實，我感到自己也必須認真進一步深入研究。

首先我重新細聽杜煥說唱的錄音，尤其是他與榮鴻曾的對話。榮、杜的對話有不少資料，亦相當有趣。以前的出版計劃文字部分精簡，這些錄音大部分是聽而未有機會引用，有些則因音質差而放棄。這幾個月我不但重新細聽，還核對和查證不同資料的矛盾內容，想不到所花的精神時間比預期以數倍計。然而，這都值得，例如本書第七章「一代瞽師的傳奇故事」是根據原始資料寫成最詳盡的傳記，配合榮鴻曾的研究部分，此書應該是有關杜煥及其曲藝最完整的記錄與分析。

第七章「一代瞽師的傳奇故事」細說杜煥，在此我也想談談相交四十多載的老友榮鴻曾。榮鴻曾 1941 年生於上海，七歲到香港，就讀培道女中附屬小學，中學畢業於九龍華仁書院，1960 年赴美留學柏克萊加州大學，再到麻省理工大學攻讀博士。很多人知道榮鴻曾是哈佛大學音樂博士，師從卞趙如蘭教授，是研究粵劇及廣東曲藝的著名學者，但可能較少人知道他在加州大學唸的是工程物理，在

麻省理工取得的是物理學博士。麻省理工和哈佛大學都是美國最頂尖學府，取得學位絕不容易，能在兩家先後取得文、理領域雙博士者世上大概沒有幾人。我常開他的玩笑：「你喺麻省理工攞到博士之後，一定係貪近，行過隔籬順手攞埋哈佛嘅博士！」

榮鴻曾研究粵曲粵劇，1970 年代回港做過很多實地訪查，當中在 1974 年邂逅杜煥。榮鴻曾精通粵劇的音樂藝術，對粵劇界和藝人非常謙厚尊重，香港不少粵劇圈中人都和他交上朋友，阮兆輝先生是其中一位；後來中大中國音樂資料館的杜煥曲藝出版計劃，輝哥支持極大。1978 年榮鴻曾到中大任教，兩年後應聘到美國匹茲堡大學音樂系當教授。1996 年他再度回港，擔任香港大學音樂系群芳基金中國音樂講座教授，2002 年再回到匹茲堡大學音樂系，並兼任亞洲研究中心主任多年，直至 2012 年退休，現居於美國西北岸華盛頓州。

認識榮鴻曾始於 1978 年他到中大音樂系任教，兼為中國音樂資料館館長。我自入讀崇基學院，以至後來留校工作，中國音樂資料館是經常留連之地，音樂系的音樂會我也絕不錯過，與音樂系的老師同學都很熟悉。我與榮鴻曾聊得投機，並發現一個共同理念，就是學術以外，希望普及公眾對中國音樂的認識和欣賞，走向民間。那時我在香港電台主持音樂文化節目，聯絡安排之後，很快我們就合作主持一個《中國音樂花園》的節目。內容由榮鴻曾主導，節目由我編排，第一輯他先播一段實地錄音，是長江纖夫拉船的號子，再來一段書塾小孩的讀書聲。他打破音樂的狹義，請聽眾開放心扉，就會留意到世界到處存在美妙樂音。接下來十多輯我們介紹各種中國音樂，他帶來不少珍藏的實地錄音，包括杜煥的南音、龍舟和板眼。

榮鴻曾在港大任教時整理杜煥在富隆茶樓的錄音，李潔嫦女士協助他筆錄曲詞。當中有一首板眼《爛大股》，唱詞是舊日的廣東話，有些較難明白，榮鴻曾想到我是道地廣東人，愛聽粵曲南音，問可否幫忙「解密」。中學時我已慣聽杜煥在電台唱南音，但從未聽過這樣生動「鬼馬」的板眼，曲裡確有不少粗俗的廣東俚語和歇後語。我成長於低下階層販夫走卒之間，杜煥所用道地、通俗、傳神、親切的廣東話，聽時常常不禁會心微笑，有些微妙處我也會為榮鴻曾解讀。實在聽不懂的老詞語我就請教中文系的劉殿爵教授（我有幸後來入門為劉教授的博士學生）

和長輩江獻珠女士。

榮鴻曾又給我聽杜煥憶往的數小時錄音。我曾隨中大歷史系吳倫霓霞老師修讀香港史，對本土歷史有濃厚興趣，聽到杜煥憶述的香港舊事，著實驚喜。

這是我最初接觸杜煥的錄音，是 1979、1980 年的事，與榮鴻曾也成為老友。說是老友而不稱好友，這與研究杜煥也扯上一點兒關係。榮鴻曾雖是上海人，但在香港成長，粵語也是他的母語之一，並且他對這種本土方言和曲藝興趣濃厚。在我們「解密」杜煥曲詞時，廣東話的活潑生動，心領神會，不明白的詞解通了，時而彼此失聲大笑。這些口語若「翻譯」為書面文字，必然失真。粵語的「老友」，意思比書面的「老朋友」豐富得多，又比「好朋友」更富親密感，這只有廣東人才能領會。數十年來我與榮鴻曾通信無間，以前是紙筆，於今用電郵，全用廣東話。讀信，就像老友面對面聊天，傳神有趣；這是我們之間獨有的溝通方式，從來樂在其中。

除了通信，我和榮鴻曾常有機會在美國或香港聚首。有一回他在寒舍作客小住兩天，飯後品茶聊天，他又念念不忘杜煥錄音，思考如何處理。這些錄音不但有藝術價值，對香港歷史也是珍貴的原始資料，於是我提出一個構思，用當年在富隆茶樓的錄影錄音，以杜煥生平為主線，配以香港歷史圖片和影像，可以製作紀錄片，又想到最合適是尋求香港歷史博物館合作。談得興起，到有明確意念和計劃時已是凌晨 4 時。榮鴻曾很快就回港啟動計劃，可惜工作所繫我無法回港參與。榮鴻曾花了極大的心力，除了編輯杜煥絕無僅有的錄影和錄音，更走訪與杜煥相關的人物，又邀得阮兆輝先生旁白。

杜煥逝世近 30 載後的 2004 年，香港歷史博物館與榮鴻曾合作的 DVD《飄泊紅塵話香江——失明人杜煥憶往》（*A Blind Singer's Story – 50 Years of Life and Work in Hong Kong*）面世，一代傳奇瞽師的風采再現人間。當時沒有想到，這是一個更龐大出版計劃的序幕。

2006 年應中大音樂系主任陳永華教授和中國音樂資料館館長余少華教授之邀，我為資料館在賽馬會博物館舉行的《中樂珍萃漢韻薪傳》館藏展覽策展。展覽的主題講座之一是南音，由我和余少華主講，講座在開始前已爆滿，反應之熱烈有點出乎意料。當中我們播放《失明人杜煥憶往》DVD 的片段，現場不少聽

眾建議，希望杜煥其餘的錄音可以公諸於世。

各方對杜煥和南音的反應，觸動了榮鴻曾將全部錄音出版的構思。他找我商量，於是開始了我們長達十年的再合作，共同策劃由中大中國音樂資料館出版杜煥絕世遺音《香港文化瑰寶——杜煥地水南音》系列唱片。想到杜煥在《失明人杜煥憶往》中提及知音和恩人的建築商何耀光先生，何氏逢年過節都請他到其大宅唱南音，何先生所酬「大利是」乃他生計的重要幫補，何氏一家待以上賓之禮，濃厚的人情味更令他十分感動。何家設有何耀光慈善基金，一向支持廣東文化的研究和出版，經陳志輝教授引薦，榮鴻曾和我遂拜訪負責基金的何世柱先生和何世堯先生，希望基金資助杜煥南音的出版計劃，很快就得到何家慷慨俯允。

2008 年中文大學中國音樂資料館出版《香港文化瑰寶——杜煥地水南音》系列第一輯《訴衷情》，至 2019 十年間共出版八輯（標題及曲目見附錄三），都由何耀光慈善基金出資贊助。每輯出版時資料館都舉行唱片發佈音樂會，有主題短講和南音演唱，每場座無虛席。何氏家人均親臨支持，名家區均祥師傅、吳詠梅女士（已故）都在音樂會先後登場，最感動的是八場音樂會阮兆輝先生都義助演出精彩南音曲目。後來加入年輕新進唱家梁凱莉、推廣南音演遍香港十八區的陳志江和「一才鑼鼓」的表演，這是最使我們鼓舞的。

2013 年，應冼玉儀教授之邀，榮鴻曾授權使用錄音，我負責撰寫和講述，完成《香港記憶》一項單元：「杜煥——一代瞽師的故事」。（見附錄七）

2019 年，中文大學中國音樂研究中心開始搜集杜煥各種演唱錄音遺珍，上網供學術界和公眾研究欣賞。（見附錄八）這是唱片和音樂會以外讓各地聽眾欣賞杜煥的精彩南音，網上無國界。

榮鴻曾和杜煥在學術與藝術上交集的重要性毋須贅言，我還是想再說，榮、杜有緣，更有情。本書的第二章「富隆茶樓、地水南音、瞽師杜煥——真實與重構的渾融」，榮鴻曾撰述他與杜煥初見結緣，為何想到請他唱曲錄音，以至實現錄音的整個過程，讀者閱讀時相信也會觀察到榮鴻曾筆下充滿情感。

榮鴻曾對杜煥尊重、敬愛，以至懷念之深，我是最清楚的見證者。無論任何時候，每當談到杜煥，我都感受到他的激情。有一次我對一張照片稍有疑問，那是一名拿著盲杖的失明人，身旁有一個小孩扶著。我說：「雖然樣子似是杜煥，但

杜煥沒有兒女，可以確定是他嗎？」榮鴻曾語帶激動地說：「當然是杜煥，和他相處數月，他的容貌和神情我怎能錯認呢！」他流露出一種沒有被時間沖淡的情感。

為編寫本書，近月我重聽榮鴻曾和杜煥在唱曲小休時的對話與閒聊。榮鴻曾稱杜煥拐師傅，杜煥稱他榮先生，兩人談天，親切輕鬆，不時開心大笑。例如談到一些物事細節，杜煥猶豫不說，榮鴻曾會催促他：「點解唔講啫？」杜煥就說：「唔記得咗囉！」榮會說：「諗吓啦！」又例如杜煥記憶舊事，如在妓院唱曲情況等，榮鴻曾會重複一次以確定沒有誤解，有時杜煥會立刻笑著更正：「唏！唔係咁！以前係咁嘅……」儼然一對多年的知己老友。本書第八章及第九章引用不少榮、杜對話的原話筆錄，榮鴻曾讀稿後說：「讀著對話，拐師傅好像就坐在對面和我聊天！」

杜煥雖然曲藝超凡，若非遇上榮鴻曾，或許他只會像所有瞽師一樣，帶著他們的地水南音，無聲無息地消失在時代流轉的香港。作為民族音樂學者，能夠遇上杜煥，榮鴻曾自承實屬幸運。兩人的交集跨越時空，絕對是一段世紀之「情」與緣。

杜煥逝世已 40 多年，這本《香江傳奇 —— 一代瞽師杜煥》是緣的刻記，也是我與榮鴻曾多年合作策劃出版杜煥遺音總成果的記誌，希望為一代瞽師的故事譜寫完整的終章。

吳瑞卿

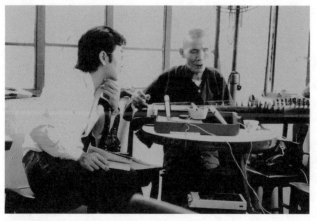

瞽師杜煥與榮鴻曾在富隆茶樓。（趙如蘭攝）

部分

重視民間藝術、認識本土文化

榮鴻曾

香港自開埠以來歷經政治、社會、經濟等劇烈變化，從小小漁村發展成今天的國際大都會。儘管長達一個半世紀的時光受英國殖民管治，但是嶺南粵文化一直在香港社會活動中佔著中心地位。在政治動盪的今天，切不能讓它稍有消退，必須肯定香港粵文化，使香港人認同粵文化，認同香港，對香港覺得驕傲。粵文化亦是大中華文化重要的一環，保存和發展粵文化也是向大中華文化致敬和作出貢獻。

1997 年香港回歸祖國，自己當家，已叫響了 25 年的雙口號如「一國兩制」、「亞洲國際大都會」云云，一向內，一向外。內有上海，外有新加坡，都是厲害的競爭對手。近年香港的政治經濟和內地的關係愈加密切，物質上的繁榮愈加倚賴京港關係。如果要突出香港在國際的地位，必須肯定本土粵文化，有效的方法是從藝術著手。

「藝術」是人類用特有的智慧和創作能力，對自身的生命、生活、社會、政治、經濟等體制和實行，作反思、想像、期望、評價、諷刺等，然後以藝術性的模式和行為表達這些思想和感情。各種文學，舞蹈、音樂、歌唱、繪畫、雕塑、戲劇，都是藝術的表達模式和反思途徑，是人類智慧和創作能力的泉源和成果，是文化的體現，是群體間相互認同的凝結動力。對香港和散居全球不同角落的廣東人而言，除了粵方言、粵菜、功夫電影外，也能從傳統藝術中取得共識和認同，肯定文化的自我和自豪感，即使人在外地仍然不感覺孤單和寂寞。

說唱，或稱曲藝，可說是粵人生活裡最突出的表演藝術之一。它既是以說兼唱的文學，又是以語言表達的音樂，以個人表演的簡單形式、通俗易懂的曲詞、優美易記和重複性強的旋律，娓娓道出一個個傳統故事、社會百態，顯示粵人的處世哲學和世界觀。在說的方面，包括字彙、詞語、句式、聲調、押韻等，都強調了粵方言的特性；唱的方面則顯示廣東音樂曲調的特色。最重要的是，說唱藝術把方言和曲調相扣相結，天衣無縫的配合，是中國其他方言和地方音樂所罕見。

說唱的文學與音樂以口傳心授的方式，世世代代在中國民間流傳。偶然也有文人肯定它的價值，用文字把曲詞記錄下來。這些文字所保存的資料是珍貴的文學遺產。口傳音樂的筆錄到近代才有音樂學者嘗試；但要記錄音樂並不容易，因現時的記譜法只能記錄簡單的音高和音長，很難將唱腔最細微之處記下。近百年

來錄音錄像科技普及，直接記錄原聲，比記譜更能達到保存和傳播的作用。但是最基本的保存，還是要靠唱者把曲調靈活地世代傳承。

粵人說唱曲種中最為人熟知的是南音和木魚，其他文獻提到的還有龍舟和粵謳，而板眼則鮮為人知。每種說唱曲種都有獨特的文字和音樂格式、社會功能、演唱場合、經濟價值等。各曲種取悅不同的聽眾，發揮不同的藝術層面。這些社會因素又與曲種的藝術形式有密切關係，如曲詞文體、曲調風格、伴奏樂器、故事內容等等；演唱者面對某些聽眾，自然會以某些藝術本質配合。以南音為例，演唱場合一般為茶樓、宴席或私人家庭，早期還有妓院煙館等，聽眾從文人雅士到俚俗普羅大眾。有些南音曲目詞句文雅，詞格嚴謹，押韻和聲調均須遵守既定規律；也有曲目用通俗口語，詞格和押韻相對較自由，但兩者皆受場合、聽眾，故事及唱者影響。說唱曲種中，南音和木魚的曲詞格式相通，當年坊間流行五桂堂出版的南音曲本，亦稱木魚書，可見兩者曲詞文體一致，但音樂本質和曲調特性則因社會功能相異而有別，這點容後再解釋。

與所謂正統文學和樂曲相比，民間說唱曲藝有兩個特點。第一，它們一般是說唱兼備的。唱的部分當然有很豐富的音樂成份，可能還有樂器伴奏。說的部分雖然不算是歌唱，也沒有伴奏，但是說話人的聲調、節奏和速度本身就是一種音樂。在演唱過程中，無論是說或唱，音樂成份和文字有不可分割的關係。但是這些關係，以文字記錄的說唱文學卻往往被客觀條件所忽略。

第二，在「演唱」的場合和過程中，既有唱者，也有聽眾。聽眾會被唱者的表演所感動，而唱者的演出也必定會受在場聽眾的行為和欣賞演出時的反應所影響；演聽兩者存有互動關係。因此，說唱的曲詞，例如故事細節、曲詞語彙和說話風格、歌曲的內容和結構，例如旋律、節奏、速度和輕重，都會因演出的場合和聽眾的反應而出現變化。換句話說，要真正了解說唱藝術，就必須同時了解演出的場合和現場的聽眾。

如果要深入和全面研究說唱，以上兩點都不能忽視。我所以在這裡強調，是因為 1974-75 年我在香港搜集南音時，南音的傳統表演環境已基本上不存在，原來的演出風格亦已大致消失。但是我深深受了這種看法的影響，在搜集錄音時經過一些思考和計劃。

上世紀 70 年代的香港，南音與木魚幾已成絕響，因為市民的娛樂習慣已經改變，傳統的演唱場合也逐漸消失。時移世易，社會環境變遷，娛樂方式日新月異，誰會再去留意和欣賞古老的故事和曲詞呢？民間藝人無法生存，也不能怪年輕一輩無意傳承，碩果僅存的民間藝人就如絕種的原生態生物般永遠消失。[01] 中國傳統社會注重正統教育，崇尚典雅文化。世世代代的民間藝人大都被歷史遺忘，只有近代少數的民間失明藝人，例如內地擅長二胡的「瞎子阿炳」華彥鈞（1893-1950）和孫文明（1928-1962）、台灣用月琴伴唱恒春民謠的陳達（1906-1981）；由於北京的楊蔭瀏和曹安和、上海的林心銘以及台灣的史惟亮和許常惠，分別為無錫的華彥鈞、上海的孫文明和台灣屏東的陳達錄製唱片，出版樂譜和文章，這些有遠見學者們的努力，使上述民間藝人的藝術在中國音樂史上留下不能磨滅的痕跡。

　　能與無錫的華彥鈞、上海的孫文明和台灣屏東的陳達媲美的，是香港民間職業歌手，擅長唱廣府話南音和龍舟的瞽師杜煥。杜煥目盲文盲，在低下層社會求存，主要娛樂「普羅大眾」，難怪一般知識分子會輕視杜煥和他的同行，也不屑保存他們的藝術，更遑論研究、分析和替他們著書立傳。[02] 我有幸巧合機緣下於 1974 年在香港與杜煥相逢，從 1975 年 3 月中開始，我安排杜煥在香港富隆茶樓演唱了三個半月並錄音，所唱曲目包括家傳戶曉的南音和龍舟經典如《客途秋恨》、從名著選段改編的《紅樓夢之尤二姐辭世》、廣東民間故事如《玉葵寶扇》、《大鬧廣昌隆》、《梁天來告御狀》、與民間宗教信仰有關的如《觀音出世》，和他自創的六小時長《失明人杜煥憶往》等，共計 45 小時。其中 18 小時錄音已製成八輯鐳射唱片，由香港中文大學音樂系於 2007 至 2019 年陸續出版。[03]

　　杜煥所唱曲目中，絕大部分都是家傳戶曉的故事，曲詞都已大致定了形，唱者向師傅或同行學會後，演唱時不會作太大的改動。口傳文學雖然沒有文字記載，卻因此能以大致原來面貌一代一代流傳下去，這正是民間口傳藝術可貴之處。但是唱者不是錄音機，演唱舊曲不是照辦煮碗全面重複，而是會因場合的影響、時間的緊寬、個人的心情、聽眾的反應等，對故事、曲詞和曲調等細節作有意或下意識的改動。他們一方面身不由己發揮創作的動力，另一方面要滿足聽眾重聽老曲的期望，演唱時在兩者間作出適當的調整。此類傳統曲目已有五桂堂、醉經堂等出版的「正字南音」或「木魚書」在坊間流傳，但這些曲本並無註明是否根

據某一個唱者的版本。本書輯錄的歌詞是根據杜煥所唱的錄音，由我和吳瑞卿反覆聆聽後記錄，務使杜煥的藝術和創作能以文字傳世，除提供有興趣學唱的南音愛好者能聆聽錄音，閱讀曲詞學習外，也是獨一無二的方言文學和口傳文學有根有據的原始資料。

在所收錄歌曲中《失明人杜煥憶往》是杜煥自創曲，細細唱出他幼年在肇慶家鄉和流落在廣州街頭，少年時到香港後歷經半世紀的演唱生涯。《憶往》與其他曲目不同，內容不受老曲的傳統束縛，使他能盡量發揮創作潛力，是民間說唱曲目中所罕見。《憶往》全曲共約六小時，根據杜煥自定的大綱，分 12 次演唱，每次約半小時。第一至八次在富隆茶樓唱，九至十二次在香港大學課堂上唱。除說的部分外，唱詞根據南音的分句、押韻和平仄的格式，共 1,600 多行。連唱帶說總共約 34,000 字，是一首中篇史詩。作為自創曲，《憶往》表現了杜煥的南音演唱造詣、創作才能，也顯示了他的思想哲理和內心感情。我和吳瑞卿把《憶往》全部唱詞忠實地根據杜煥的演唱記錄，幾經反覆聆聽，審讀文字，務必使杜煥的創作以錄音及文字並存，以便後人聆聽錄音外也能同時閱讀。本書第二部分把全部《憶往》唱詞刊登。

01　南音的曲調並不是完全絕跡，偶然會在很不尋常和完全脫離了傳統的情況下演出。譬如，南音被吸收為粵劇唱腔的一部分，但是被搬上舞台後的南音已有異於說唱南音。除此之外，自稱南音傳人的業餘唱家在音樂廳的演唱，則完全不是同一回事。

02　例外的是梁培熾兄所著《南音與粵謳之研究》（1988）提到杜煥（頁 132-142），和馮公達兄於《戲曲品味》中撰文〈側寫杜煥〉。杜煥唱道：「自細我在街前真係少人問㗎，嗰晚我在先施舖前係正唱音，唱緊幾句係客途秋恨，我唱完幾句喇咁就識了一人。佢叫我目前咁就停一陣呀，佢話叫我哩，第日係去唱南音，當時照答將佢問呀，佢時回答係非別人。佢係姓梁真誠懇呀，見佢所講言詞係句句真。」（《失明人杜煥憶往》第十回）。杜煥提的「梁生」必然是梁培熾，也有可能是梁沛錦。

03　根據已出版的 18 小時光碟所錄下的曲詞，見本書第二與第三部分；全部 45 小時錄音曲目見附錄二。未出版的包括 7 小時《梁天來告御狀》南音、《武松》故事 14 小時南音、4 小時《武松》故事龍舟，和半小時板眼等的母帶，都存放在香港中文大學中國音樂研究所，供未來學者們作研究之用。

每次杜煥唱前唱後，錄音帶還在滑行時，我都趁機會向他問長問短。當時還是在他唱《憶往》之前（《憶往》是我與他相處最後兩星期時才唱），我極力追問他的一生故事，點點滴滴，沒前沒後，想到什麼就問什麼，他也總是耐心地有問必答。這些無數次的交談錄音小段，非常感激瑞卿不嫌煩的聽，發掘出許多有趣的杜煥一生細節，是在《憶往》中所缺的。

本書內容以討論杜煥的曲調曲詞的錄音為主，輔以我與他相處三個半月的談話記錄。第二章交待錄音計劃的緣由、相關人物和整個錄音過程，如何融合真實與重構；第三章根據杜煥的錄音闡釋地水南音、龍舟和板眼的曲式和詞格；[04] 第四、五章分別討論杜煥在方言文學與口傳文學的貢獻，第六章透過《憶往》探討杜煥的創作才能和藝術造詣，使他的藝術在文學、曲藝、音樂史上得到肯定。

瑞卿在第七章中根據榮杜交談錄音，記錄了杜煥一生傳奇故事，指出與《憶往》矛盾之處。顯然「唱」和「講」自己的故事在細節上偶然不免有出入，「唱」時杜煥受南音詞格和曲格規律所限，又要顧到故事的前後連貫性；交談時的「講」則能針對我的提問較正確的回答。第八章瑞卿根據杜煥「唱」、「講」內容抽出與香港社會有關資料，補充正史以外的另類香港歷史，讀來趣味無窮。第九章總括了數位香港文化人對杜煥的評價和受他影響所作的反思和創作。

本書以楊蔭瀏、曹安和、林心銘、許常惠、史惟亮等前輩的工作為榜樣，務必在歷史裡和文獻上，透過錄音和文字，見證南粵民間文化，給後人欣賞和學習的機會。此外更希望能拋磚引玉，喚起年輕人在熱愛流行歌曲之外，也能注意本地民間藝術，從而認識香港本土文化。

04　地水南音指瞽師所唱的南音，有別於舞台上所唱的戲曲南音和業餘唱家所唱的南音。見本書前言。

富隆茶樓、
地水南音、
瞽師杜煥

真實與重構的渾融

榮鴻曾

我 1974 年冬從美國回到香港，逗留大半年研究粵劇唱腔，為博士論文搜集資料。有一天我走進九龍亞皆老街 155 號的大學服務中心（Universities Service Center），[01] 意外地見到哈佛同學林培瑞（Perry Link），他剛好也在香港為他的論文搜集資料。我們異地相逢，格外高興。聊天中他說起一位從日本來港的年輕學者西村万里，並介紹我們認識。西村嚮往中國，尤其嶺南文化。他 1970 年在東京的慶應義塾大學（Keio University）畢業後，就在香港找到工作，能較長期居住並觀察本地文化和社會。我認識他時，他已精通普通話、粵語和英語，對香港比我還熟悉。

　　透過西村的介紹，我又認識了僑居香港的德國文化人布海歌（Helga Burger），布氏在歌德學院（Goethe Institute）工作，推廣德語學習和德國文化，[02] 但她自己的興趣卻是香港本土文化。一天她告訴我和西村，歌德學院將舉辦瞽師杜煥南音演唱會，歡迎我們出席。當年我對南音毫無認識，只曾在文章見過名字和偶然在粵曲唱片聽到戲曲南音的曲調，現在有機會聽到瞽師唱南音，當然不會錯過。

初逢杜煥

　　記得當天小小的歌德學院客廳滿座，大部分聽眾是外國人和幾位年輕本地學生。初聽南音，只覺曲調優美纏綿，略帶淒涼，可能眼見兩位瞽師（唱者杜煥，自彈古箏，拍檔何臣以南胡拍和），聯想到殘疾人士的不幸和可悲。我有機會聽到南音，竟然是在推廣德國文化的歌德學院（該處也是我受布海歌邀請，第一次在香港演講粵曲唱腔的地方）。在 70 年代初的殖民地香港，很少香港文化人關注和研究本土文化；與香港息息相關的南音，和受本地人熱愛的粵劇，竟然靠德國人安排推廣，不可說沒有諷刺性。

　　第二次聽杜煥演唱，地點是聖公會在香港歷史最悠久，建成於 1849 年的聖約翰教堂。教堂鄰近中環商業金融中心，離山頂纜車只約兩分鐘步程，是當年西方遊客的熱門旅遊景點。1974 年時有心人安排杜煥在教堂內演唱，娛樂洋人遊客，和午飯時間到教堂午膳休息的中環白領階級。

第三次是在成立只數年的中文大學文物館，聽眾是大學的教師和學生。文物館藏品側重書畫和中國文人的精緻藝術，卻邀請瞽師杜煥演唱通俗的南音，頗令人詫異。文物館隸屬中大的中國文化研究所，多年後的 2009，我被邀請為研究所顧問委員會委員，在每年年會商議文化研究所和文物館各類事宜。在一次年會上，我建議文物館會否考慮擴展藏品至包括本地的民間藝術？顧問委員會表示不予考慮。我一年後也辭去了顧問委員的職務。

　　我與杜煥認識稍深後才知道，他於 1970 年被香港電台解僱後，在街頭賣唱謀生。人生無常，偶然一、兩次機會，令杜煥搖身進入學術殿堂，然後為了生活又不得不回到街頭賣唱，如此來回跑是否令他啼笑皆非？他的處境令我惋惜，他的歌聲使我感動，我也心知南音即將成為絕唱，因此決定盡量把他的演唱曲目全部錄音。當時直覺地知道，這些嚴肅的演出場合對杜煥來說是陌生的。由於這些聽眾大部分都是年輕人和西方人，雖然都給予禮貌性的掌聲，但是大概都不熟悉他所唱的故事和曲調，很難對他的藝術有所共鳴。杜煥演唱時不免有知音不遇的感慨吧，落寞的情態顯然而見。我想，若要把他的曲藝錄音，為了使他能充份地表現真正的藝術水平，無論演唱和錄音的場所、聽眾、氣氛和環境都必須是他熟悉的，這樣才能使他的演唱更忠於南音原來的面貌。

　　注意演唱的環境並不是什麼新見解，當時學術界早已關注研究口傳文學和口傳音樂的特徵，對認識廣義文化和社會的重要性，與其演唱時受環境的影響。我回憶 1969 年初進哈佛大學音樂系，選修了沃德教授（John Ward）的「口傳音樂」課，閱讀了幾本當年重要著作，如阿爾勃·羅德的《唱故事的人》（1960）、羅拔·舒爾斯與羅拔·啟樂的《敘事文體的本質》（1968）、勃臣·布朗森的《民謠是歌唱》和查爾斯·西格的《美國民歌「巴巴拉阿倫」的雙層變體》（1966），都給我

01　1963 年，西方研究中國大陸的學者在香港設立「大學服務中心」，專為從海外到香港研究中國的學者服務。1988 年中心加入香港中文大學，及後改名為中國研究服務中心。

02　歌德學院 1963 年在香港成立，布海歌卻以歌德學院為基地，推廣她所熱衷的香港本土文化。

很大的啟發。[03]

　　對我影響最大的是 1969 年在美國以趙元任為主發起組織的「中國口傳演藝文學學會」，當年會址設在康奈爾大學，由大學的中國語言文學教授哈羅‧沙迪克（Harold Shadick）負責會務，[04] 學會宗旨是搜集及研究被忽略的、不以書寫文字記錄的，或受口傳過程和演出場合影響的書寫文學。當年約 20 位創會會員都是不同研究領域的學者，包括正統文學、音樂學、語言學，民俗學、戲劇學、人類學等等。我的論文導師，趙元任的女兒趙如蘭是學會的中心人物，這也是我與學會關係密切的一個原因。[05] 我在年會上聽前輩們宣讀論文和討論，受益很大，深深領會到一切面對觀眾和聽眾的演出，必定會受環境、聽眾、氣氛等影響。尤其是口傳演唱文學不受文字和樂譜的約束，能更自由地、隨意地、即興地發揮。因此當我計劃為杜煥錄音時，要考慮一個合適的演唱場所，有他熟悉的環境、氣氛和聽眾，讓他感覺回到早年在茶樓、妓院、煙館唱曲的情境。這樣才能使他的演唱更忠於南音的藝術，錄音也更能捕捉已失去的南音原貌。

　　我在聖約翰教堂聽過杜煥演唱後，就自我介紹，提出為他錄音的建議，並得到他的同意。且聽他在自傳《失明人杜煥憶往》裡唱道：[06]

♪　　嗰日哩我又得逢榮先生在此呀，
　　　相逢談話咁就略說我知，
　　　即向我們係登記地址呀，
　　　電話號碼就寫晒佢知。
　　　兩者客套一番佢話他日再見。【憶往第十一回】

尋找錄音地點

　　我如何尋得適當場地讓杜煥演唱，與我研究粵劇有關，得從頭說起。我為了搜集粵劇資料，1973 年初次回香港時曾去拜訪太平戲院老板源詹勳前輩（1904-1983），大家都尊稱他源九叔。他父親源杏翹（1865-1935）於 1904 年購下太平戲院演出粵劇，1930 年時源杏翹把戲院業務交給源詹勳。父子兩代及太平戲院都與

香港粵劇史關係密切，當年多位頂尖大老倌都曾在此演出。可是到 1970 年代粵劇漸趨式微，戲院改以放映電影為主。源九叔不嫌我這個帶有上海話口音的年輕外省人竟然研究粵劇，親切地介紹我認識多位粵劇當紅大老倌，記得當年曾走訪何非凡、林家聲、李寶瑩、麥炳榮、鳳凰女、新馬師曾、梁醒波等。還有年輕一輩且已成為摯友的阮兆輝，[07] 和與我年紀相若的樂師麥惠文。[08] 當年還趕得上認識粵劇界老前輩陳非儂、關德興等。[09] 多得源九叔給我穿針引線，而老倌們也都友善對待，有問必答。順便一提的是當時社會上有人大驚小怪，在報紙小塊文章中說，竟然有人以粵劇為題材撰寫博士論文，言外之意是不可思議，也反映當年大眾傳媒對粵劇的偏見。這些都是題外話。

03　Albert Bates Lord, *The Singer of Tales* (Harvard University Press, 1960); Robert Scholes and Robert Kellogg, *The Nature of Narrative* (New York: Oxford University Press, 1966); Bertrand Harris Bronson, *The Ballad as Song* (Berkeley, University of California Press, 1969); and Charles Seeger, "Versions and Variants of 'Barbara Allen' in the Archive of American Folk Song in the Library of Congress," *Selected Reports* 1, no. 1. (1966):120-167.

04　對學會早期的情況有興趣的讀者請翻閱拙文 Bell Yung（榮鴻曾），"CHINOPERL's Metamorphoses – Some Memories at her 50th Birthday"（中國口傳演藝學會 50 週年：憶其早年蛻變），*Journal of Chinese Oral and Performing Literature*（中國口傳演藝文學學會會報），Volume 38, 2019, pp. 3-9.

05　「中國口傳演藝文學學會」，原英文全名是 Chinese Oral and Performing Literature，思維靈活的趙元任選了幾個字的開頭字母，把名字簡縮成 CHINOPERL，半世紀來一直以此為名，學會的英文年報也叫「Chinoperl Journal」。

06　本書第一部分第二至第六章中，多處引用第二、第三部分所列曲詞，會在引用後註明《失明人杜煥憶往》的回目或其他曲名出處。所引用的文字，與第二、第三部分的文本未必百分百相同，相異處只是標點符號、感嘆詞、字異卻意同的個別字眼、分行等，因此不影響曲詞的中心意義，請讀者包容。

07　見本書阮兆輝序。

08　榮鴻曾，〈索罟灣演神功戲〉，《文化視野》，2012 年 9 月，頁 12-25，文中詳記我與麥 Sir 的交往。

09　榮鴻曾，《粵劇界歷史性照片》，灼見名家網站，2016 年 12 月 31 日。

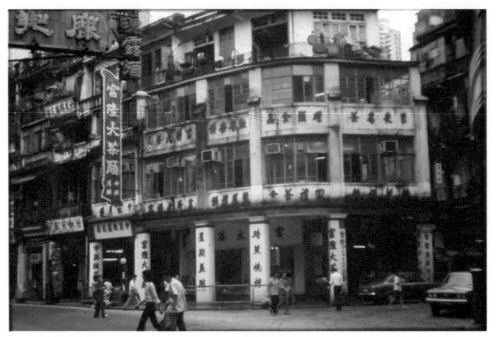

1975 年富隆大茶廳，即富隆茶樓。（本章照片均為榮鴻曾攝）

　　主要協助我尋找錄音場地的是源九叔的女兒源碧福（1947-），洋名 Amy，是源九叔的得力助手。當 Amy 知道了我為杜煥錄音的計劃在找理想的場地後，立即向我建議了離太平戲院不遠的富隆茶樓。茶樓位處皇后大道中 382 至 386 號，水坑口街交界。根據專寫老香港的作家魯金在 1979 年時寫道：「富隆茶樓開業於一八九六年，至今已有八十年歷史。在當時，這間佔地近五千呎的茶樓，已經不能算小，而且又是第一家仿造那時廣州第一流大茶樓的規模和格局來佈置經營，就更叫有茶癮的香港顧客們刮目相看了。今天已貌不驚人的富隆茶樓，卻曾經是香港相當著名的茶樓，許多老街坊都不嫌跋涉，慕名去嘆茶，使得這間茶樓享有盛名，擁有不少風雨無阻，每日必到的常客。還有一點，就是富隆茶樓正開設在最熱鬧繁華的水坑口地區，當年的那裡，不但商店多，人口密，且是娼寮妓寨與飲花酒的集中地，後來妓館與茶樓西遷到石塘嘴區去，其他商業也逐漸東遷向中環方面發展，水坑口才逐漸冷落。」[10]

香港在上世紀 70 年代經濟飛躍發展,已躋身國際大都會,舊式建築物紛紛倒下,代之而起的是金光閃耀的高樓大廈。但是上環區卻大致上保留了老香港的模樣,昔日風情猶存。窄窄彎彎的皇后大道中兩旁都是四層高的「唐樓」式戰前建築物。頂樓住人,樓下都是店舖,招牌橫七豎八的從兩旁的樓房伸向街中心。和十九世紀末期相比,1975 年的上環商店依然多,人口一樣稠密,但是香港的繁華已經換了新面目,中心也移到別的區域去,水坑口和富隆茶樓好像是已經給時間遺忘了。

富隆茶樓(富隆大茶廳)[11]

富隆茶樓樓高四層,地下做外賣,雅座設在二、三樓。每天早、午兩市都是「飲茶」時段,供應廣東點心和簡單的麵條、米飯、河粉等。中午時有不少在附近工作的人士來此午膳,尤其擠擁。富隆每層可坐約二、三十人。紅木的桌椅,散置各處的痰盂,傳統的茶具,處處都透出舊日的色彩。客人大多是中、老一輩的男士,從衣著和談吐都可以猜想是比較保守的香港老居民。他們很多都各自帶了寶貝的小鳥來炫耀一番,把鳥籠掛在窗架上,小心除下特製的蓋布。小鳥一旦見到亮光,就立刻喧叫起來。每天午膳時,茶客眾多,窗架上的鳥籠也隨之多起來。牠們齊聲歌唱,此起彼落,替茶樓平添不少熱鬧的氣氛。主人悠閒地一面喝著茶,或是看報紙,又或是和朋友聊天,一面欣賞寵物的歌聲。他們這種舊式的生活習慣在當時的香港已不多見,可見這些茶客都是懷舊的一群,仍保持昔日舊習。我的假設認為這一群茶客很可能會聽過南音,甚至會有在行的專家。一如南音,這群茶客和他們的寶貝小鳥都屬於過去的年代。因此,這所茶樓和這群茶客都符合我對演唱場地的要求。

10　子羽,〈話說富隆茶樓和水坑口〉,《香港掌故》第一集,香港上海書局,1979,頁 137-8。子羽為魯金 (1924-1995) 筆名。

11　1960 年代換了東主,改名成「富隆大茶廳」。

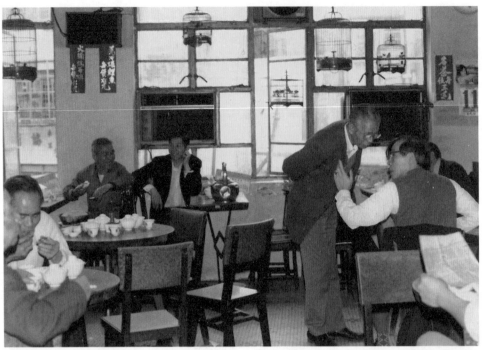

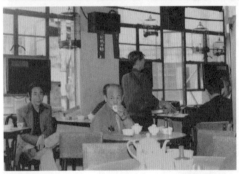

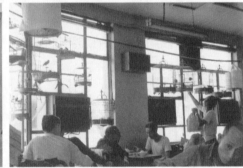

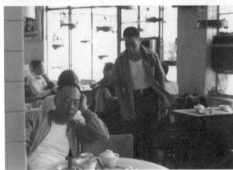

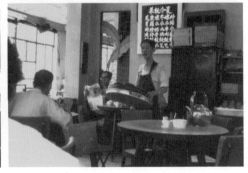

茶樓內景

從茶樓向北望文咸東街

從茶樓向東望皇后大道中

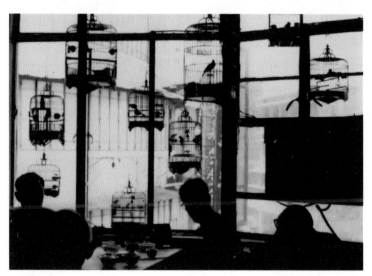

百鳥齊唱

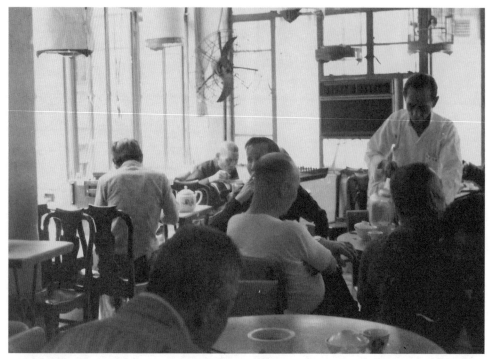

杜煥在茶樓一角演唱

　　70 年代的香港，茶樓到處林立，依然是最受市民歡迎的娛樂社交場所。但是它們大部分都是新式酒樓，自然不會有南音演唱，只有廣播的流行歌曲，五色繽紛的小鳥亦給打扮得花枝招展的女服務員取代。像富隆茶樓這樣的場地當時全香港只剩一、兩處，很可惜，到 80 年代時，上環水坑口也逃不過時代巨輪的淘汰，老建築物都改建成高樓大廈，富隆茶樓也就此消失了。[12]

　　有了理想場地，我再聯絡杜煥解釋具體錄音計劃，並徵求他同意在富隆茶樓演唱。杜煥顯然不太願意，說他已 20 多年沒有面對茶樓聽眾，壓力很大，恐怕不能勝任。他的反應更令我深信我的選擇是正確的，在我「威逼利誘」之下，他終於同意。聽他唱道：

♪　偶然嗰日夜間裡呀，忽然一電話又到嚟，

　　日子何時我忘了呀，乃係夜間初至便聽知。

　　行埋把個聽筒吊在耳，你估此話哪位嚟？

　　忙聽話嘞，卻原榮先生，兩人客套係話一句。

　　即將來歷咁就來追問呀，連忙問句究竟所何因？

　　原來佢話來幫襯，前者相逢談話云。

　　來此也曾地已搵呀，原來此事現到真，

　　話明嗰日去，佢話先到富隆近呀，入去富隆茶店乃係頭一句。

【說】

吓！因為前者哩，我與呢位榮先生經已呀，初次曾經哩，喺大會堂相見哩，約談過此事，後至到呢間教堂亦見到面嘞。哈！咁呀，亦係談過呢咁嘅事，話我叫你唱，咁呀，佢問我要幾多時間哩？我話喺嘞，家陣時呀，唉！都話唱唔唱得幾耐㗎咋，我家陣哩吓，一個鐘頭都要唞兩回，大約一氣唱哩，順過嘅普通都係五個字到喇，六個字唱唔到㗎喇。氣魄趕唔上，縱使，間唱都係監硬頂，咁，有時呀精神夠哩，氣魄夠哩，或者會唱到半個鐘頭，都可以係頂得掂，唱得掂。之如果日或時哩，係咩哩？都係四個字到穩陣啲咁。佢話無他，咁你可以一個鐘頭分開兩次唱呀咁，咁所以我應承咗，……咁呀由此哩開始話，嗰日先到富隆，咁呀先唱咗一日先，嗰日哩大約係，唱咗呀一個鐘頭突啲啦。咁呀，後至唱完之後哩，榮生同我所談，佢話從此就同我點樣講法。我話咁呀，咁嘅連氣唱，佢話想連氣唱，我話唔得，至低限度要隔日，所以呀與佢兩家談定哩，就呀二四六，星期二四六就到富隆唱，咁呀竟然日日期期係咁唱，每星期就唱，咁呀約數呀有哩，有三兩個星期可以係窒咗一日半日，一期半期嘅，總言之好似唱到係五月時期啦，咁呀唱咗有好多個鐘頭㗎嘞，我就預數佢一個鐘頭，咁呀唱一個鐘頭唔止一個鐘頭，普通呀，咁呀唱過咩嘢哩？咁都有好多樣嘢唱過，又話唱過《男燒衣》，又話唱過

12　整座樓宇拆除後重建成 20 多層高的大廈，名為福陞閣，建於 1980 年代初。

《客途秋恨》，呢啲咁嘅種種式式嘅嘢都有，好多唱過。咁呀一氣唱，竟然就唱到好似係我哋唐人嘅五月尾，咁嘅時期啦，大約係咁呀，又停咗一時先喇，咁，由此就間開，咁呀，唱咗都有好多嘅時間喇。咁佢仲俾張，一到第日佢仲俾張所謂叫做合同，有乜所謂合唔合同呀，係話，咁呀扱咗落去嘅，咁我都如是者係記埋收埋嘑，我都唔失記嘑，係話，人哋有咁嘅心理對自己，當然要感領人吖嘛，係話，咁所以我現在哩，將佢好似人哋嗰啲，吓，契據咁樣丟埋㗎嘑，係哩，呢啲好有問題，有乜所謂合唔合同哩，唱完算喇！【憶往第十一回】

杜煥答應後，我就去到富隆茶樓拜訪店東廖森先生，他年約四、五十歲，為人很和氣。我向他解釋南音的錄音計劃，希望他同意杜煥在他的茶樓裡演唱，每週二、四、六三次，每次從中午12點到1點半。出乎我意料之外，廖森先生毫不猶豫立刻同意，更撥出三樓一角作為杜煥的「唱台」，唯一要求是我每次給服務員一些小費。我非常感激廖先生的幫助，可惜以後一直沒有機會和他長談，不知道他的熱誠是出於對南音的愛好，還是他的為人本來就是如此慷慨大方。

籌募經費

我選定了茶樓，徵得杜煥的同意，又得到茶樓東主兼主管廖森先生允許合作，下一步是籌募經費。我擬了一份研究計劃書，詳解錄音的宗旨、南音的價值、場地的重要等等；又暫擬工作的日期和過程，最主要的費用是每次演唱給杜煥100元酬勞。我決定走訪兩年前見過的香港大學亞洲研究中心主任景復朗教授（Frank King），自我介紹，解釋來見他的理由和目的，簡單把錄音計劃說了一遍，並交給他簡短的計劃書和我的簡歷。景教授聽我述說後，把計劃書略為過目，竟然當場答應，還說可以借出中心一座開卷錄音機，讓中心的一位年輕工作人員蕭冠成（阿成）協助錄音工作。我建議每次錄音的經費，景教授答應全部付出，內容如右頁列表。

杜煥酬金	$100
杜煥飯錢和交通錢	$5 + $5
阿成攜帶錄音機乘坐計程車來回車費	約 $10
阿成午飯	約 $5
阿成「薪水」	$10
茶樓茶錢和小費	$5
以上每天開支	$140
以上 42 天總開支	$5,880
買錄音帶	$200
其他雜費	$100
總開支	$6,180

　　景教授處理經費的手續簡單了當,非常別緻。每隔一、兩次錄音後,阿成會帶來一小筆現金。比如,我筆記上寫著 3 月 11 日第一次,阿成帶來 $260,足夠那天開支:杜煥 $100+$10(包括酬金、午飯和交通錢)、茶樓小費 $5、阿成 $14(包括午飯和「薪水」),共計 $129。第二次開支共計 $119.40,第三次阿成帶給我 $115,當日開支 $93。因此第一個星期的三次錄音我共收到 $375(260+115),共支出 $341.40(129+119.4+93)。阿成的計程車錢則每星期還他一筆,第一星期 $19,第二星期 $20。如此這般,收入和開支都保持平衡,在此不必全部詳列。剩餘的錢用來買錄音帶,共約 $200。景教授、阿成和我都老老實實,互相信任。我每次都記下一元一角的開支,也不嫌煩瑣。現在回看只覺得有趣,從紀錄上也能側面觀察香港餐飲的消費和計程車收費。

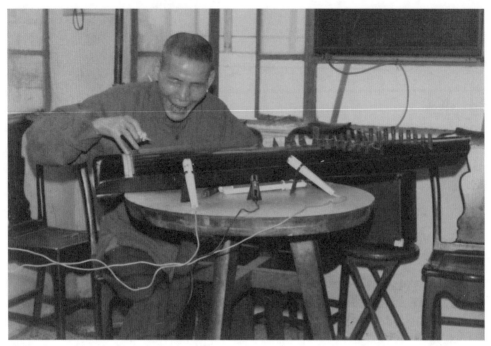

演唱南音

杜煥演唱

我們在茶樓三樓一角佔了一張桌子作唱台，然後在茶樓的大門口貼上一張大紅紙，上面煞有介事地寫著「瞽師杜煥演唱南音，每星期二、四、六中午 12 點至 1 點半。」在 1975 年 3 月 11 日星期二正式開始演唱。每次的過程是這樣的：我和阿成在 11 點半就來到茶樓，把桌、椅、錄音設備（包括開卷錄音機的兩支麥克風）都安排好。杜煥在開眼朋友阿蘇陪同下，一手提著一張十三弦古箏，另一手提著自備的擴音機，準時在中午前到達。他很快就把古箏和擴音機安置妥當，然後仔細地調弦，一面忙著一面還和我聊天。服務員也會把一壺茶和一隻茶杯放在他面前。

杜煥演唱前，總會先清一下喉嚨，向客人們客套幾句，解釋這一天所唱的曲目，然後開始用右手在古箏彈出南音特有的前奏，配以左手的拍板，把聽眾引進

另一個世界。他一般唱約半小時為一節後就停下來，喝口茶，和我聊幾句，休息約十多二十分鐘後再唱約半小時一節。他說年輕時能連續不停地唱數小時，現在已經沒有這種精神和氣魄了。唱完以後，我盡量留著他，一面喝茶，一面讓他再談天說地懷舊。然後他會

左起：辻伸久、賈伯康、西村万里、趙如蘭

說：「好啦，我要走啦！」就扶著阿蘇，拿著架生，坐公共汽車到統一碼頭，再坐船到九龍，然後徒步回廣東道的家。西村當年在離茶樓不遠的派克筆公司做事，每次杜煥唱曲他總會來聽。有兩、三次我因有要事不能到場，西村就代我處理錄音事宜。有一天趙如蘭教授路經香港去內地，到茶樓聽杜煥演唱，還帶來錄像機拍攝了一段影片，亦拍了數張照片。她另一個博士生賈伯康（Conal Boyce）在台灣研究宋詞吟誦，趁教授在港飛來向她請教，也到茶樓探訪。那天西村也把他在中文大學教日文的朋友辻伸久（Tsuji Nobuhisa）帶來，他是康奈爾大學語言系博士生，專門研究南中國方言。幾位訪客都在時，場面很熱鬧。

杜煥演唱時，大部分客人吃的吃，談天的談天，看報的看報，表面上對他不很注意，但是每次總會有三數個人留神地聽。休息的時候，偶然也有人走過來向杜煥問長說短，和他聊天，又說誰的嗓子棒，誰的韻味好。最有趣的是鳥兒的反應，當古箏叮咚響起時，牠們好像也唱得更起勁。當杜煥開唱時，有些茶客會把鳥籠移近，說「等啲雀都聽下南音啦」，但也有茶客會把鳥籠移開。有一位茶客有心，手寫了一段南音曲詞交給我，也不知是他自作還是抄錄，共約 30 來句，偶然有白字，文句也不盡通順。以下是最後兩句：

會彈會唱乃是高尚人品，未彈未唱是俗人。

琴歌好歹無處批評，只有昭君琴聲最苦情。

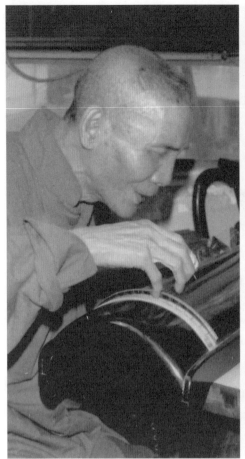

右手撥箏弦

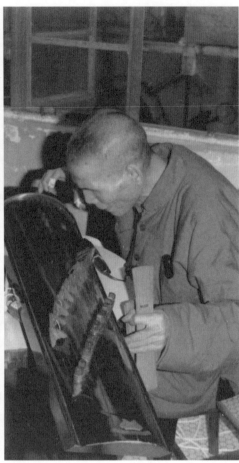

左手敲拍板

每次在富隆茶樓演唱前後和中間休息時段，我都趁機和杜煥閒談，詢問他一生的經歷、演唱生涯、曲目故事以及對人對事的看法等等，他亦不厭其詳一一作答。[13] 他說同行稱呼他「阿拐」，當中有一段「古」，得從幼年時說起。他六歲時家貧無生計，被父親送給他認識的同村盲人王分，幾年後王分因欠錢債逃往廣州河南，把杜煥帶走（請看本書第一部分第七章「一代瞽師傳奇故事」和附錄一「杜煥年表」）。只有八歲的杜煥已意識到王分並無真才實學，只是一個江湖騙子，因此，他到廣州不久就離開王分獨自流浪，在街頭敲打兩塊茅竹，唱幾句當年在村中聽見的木魚，倒也能乞到幾文錢生活。一天杜煥幸運地尋摸到盲人聚集的環珠橋，他聰明伶俐，又還有些模糊視覺，能分光暗陰影，所以行動靈活，更樂於為盲人們奔走服務，故得到他們喜愛，小小的杜煥才首次享受到親人般的愛護關懷（見《憶往》第一回），被各瞽師們暱稱「阿拐」，隨後一生同行都以此稱呼他，我也就尊稱他為「拐師傅」。

有一天閒談時，杜煥提起早年在茶樓除了唱南音外，也會以龍舟唱各種經常以南音演唱的故事，我遂順水推舟請他在富隆茶樓演唱幾段龍舟，他亦欣然答應，在 5 月 29 日，杜煥唱了《玉葵寶扇》裡的兩段「大鬧梅知府」和「碧蓉探監」。當時杜煥認為「探監」兩字「惡聽」，故改稱為「碧蓉祭奠」。我考慮到坊間多只知「探監」而不知「祭奠」，因此出版唱片時復用「探監」之名，特此向杜煥致歉。隨後杜煥又以龍舟唱了幾段武松的故事，其中「武松祭靈」已收入《絕世遺音》唱片。

杜煥所唱曲目大部分都是家傳戶曉的故事，以口傳方式一代代流傳，於本書第三章中有論述。例外的是《失明人杜煥憶往》，是杜煥自創曲，與其他曲目不同，內容不受舊曲的傳統束縛，使他能盡情發揮創作潛力，是民間說唱曲目中所罕見，第六章會向讀者交待《憶往》由來並分析其歷史、藝術價值，和杜煥的創作才能。

13　這些對話問答都錄下，見本書吳瑞卿所寫第七和第八章。

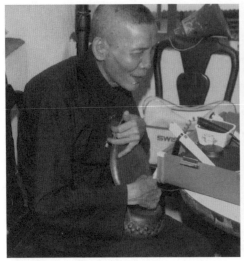
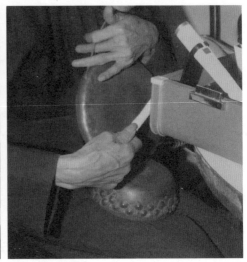

茶樓唱龍舟，可見自備喇叭（右上角）。　　　右手敲小鑼小鼓

妓寨板眼、街頭龍舟

當年省港澳的妓院會把瞽師們如杜煥召到院內演唱，以娛樂妓女和客人，當中以唱板眼最受歡迎，這曲種只在妓院裡唱而不外傳，因此鮮有人知。且聽杜煥唱道：

♪　出檔賣唱晚晚有時候㗎，晚晚如常走去助人哋風流。
　　有時係助興人哋飲酒呀，或時助興呀唱助佢嘅溫柔。【第五回】

杜煥頑皮地笑說，妓寨請盲人唱曲，以為妓女和客人的「風流溫柔」不會為人見，但當年其實他還能隱隱約約見到事物，因此各種有趣活動盡在他眼底，我倒不好意思細問有趣活動的實況。杜煥說他在 1926 年從廣州抵港後極受妓院歡迎，隨後十年是他最得意的時期。1935 年香港全面禁娼後，傳統公娼妓院絕跡，板眼隨之成為絕唱。我聽後就希望能將板眼錄音傳世，但是板眼自然不能在茶樓演唱，我當年借住父母親家中，也不能把杜煥帶回家唱妓院歌曲，好友西村万里

就建議到他位於大埔的家錄音。1975 年 5 月 31 日，我背著錄音器材，與杜煥和經常陪伴領路的阿蘇，一行三人乘火車移師西村家，遂錄成《兩老契嗌交》和《陳二叔》兩首板眼，杜煥自拉大板胡伴奏。板眼的曲式詞格將在第三章詳細討論。

杜煥曾提起在街頭唱龍舟，除了唱故事外，也會在店舖前唱《好意頭龍舟》祈求店主生意興隆，以換取金錢。在西村家錄完兩首板眼後，我就順便請杜煥在西村家大門口唱一段《好意頭龍舟》，為西村祈福。那年西村認識了趙如蘭教授後，決定回學校讀書並申請了趙教授任教的哈佛大學遠東系，研究中國俗文學。杜煥以龍舟祝賀西村申請哈佛成功，龍舟歌最後幾句是：

♪　好喇，聽過這龍舟，龍舟一隻在門游。

　　從此東成和西就，快樂風流過百秋。

　　好喇，賀你闔家人富厚，真講究，添福和添壽；

　　龍舟聽過係賀喜呀快樂優悠。

西村果然成功進入哈佛，數年後以研究《女仙外史》獲得博士學位。龍舟的曲式詞格將在第三章討論。

總結杜煥曲目

杜煥所唱曲目大部分是南音，小部分是龍舟，和兩首板眼，以每天唱兩節，每節半小時算，共計 89 節，約 44 小時半，本書附錄二把全部曲目據所錄的日子排列。其中短曲約半小時一節唱完，有幾首需兩或三節唱完。例外的是兩首長曲：28 節《武松》和 12 節《梁天來告御狀》。武松故事眾人皆知，杜煥從「打虎」起、到「會兄」、「武大郎成家」、「叔嫂相會」、「武松別嫂」、「王婆設計」、「武大郎捉姦」、「大郎被害」、「武松祭靈」、「殺嫂」、「殺西門慶」止，完成全曲，符合水滸傳 23 至 26 回內容。隨後我要求他重唱「打虎」一節，用以研究口傳文學之用（見本書第五章〈杜煥與口傳文學〉）。為了將來研究南音與龍舟間唱詞與曲調相似和相異處，我也要求杜煥以龍舟唱武松故事，從「祭靈」起到「醉打蔣門神」止，

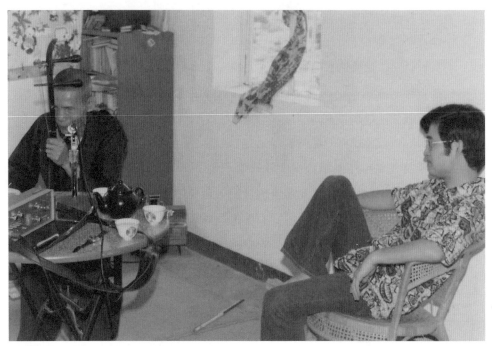

杜煥與西村万里在大埔的西村家

共九節。

　　《梁天來告御狀》是粵人社會中家傳戶曉的民間傳奇,是冤案昭雪一類故事的佼佼者,廣為人知,網上流傳,不須在此重敘。其流行程度從多年來的小說、戲曲、舞台劇、電影、電視連續劇等都以之為題材,可見極受歡迎。在我要求下,杜煥樂於從命,把故事娓娓唱來。我是外省人,對故事並不熟悉,翻看手頭的香港五桂堂所出版《正字南音梁天來告御狀全本》,嘗試以文本跟隨。全書六卷,厚厚的173頁,共八、九十段,每卷11至14段不等,每段至少100行七字韻文,還不計加插的說白部分。杜煥從3月27日起,到在4月10日時唱完「渡頭截劫」一段,已唱了12節共六小時。我查看「渡頭截劫」,才是五桂堂文本的卷一近尾,全書的第九段,頁18。我屈指一算,依照他唱的速度,唱完全曲豈不是要100節,約50小時以上?如繼續在富隆茶樓唱,需再唱十七、八個星期,直到8月才唱完!我6月尾前需回美國完成粵劇唱腔論文,經費也不夠,且我心目中還有不少故事等著

他唱。於是在此情況下，我不得已請他再唱一天後就需停止「梁」曲，改唱別曲。[14] 45 小時的錄音中，有 18 小時已以「香港文化瑰寶」為題出版，包括長曲武松故事的「打虎」和「祭靈」兩節（見本書第三部分）。餘下未出版的主要是武松故事剩下的 36 節，約 18 小時，和梁天來故事的 14 節，約 7 小時（見附錄二）。暫時

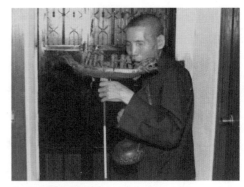

在西村家門口唱龍舟

不出版的原因是考慮市場並無此需求，但是這並不損錄音帶的長遠價值，尤其是它在方言文學中的特殊地位。武松的故事在方言文學中最著名的，莫如王少堂口述的「揚州評話」，杜煥的廣府話版本將來出版後必將受方言文學和口傳文學研究者的注意，且豐富了廣府話文學的原始資料。杜煥版本的梁天來故事，雖不完整，但因其是根據實地演唱，唱者、時日、場地等都有根有據，也將比五桂堂文本有更高的學術價值。

「貴人」相助

杜煥在自傳《失明人杜煥憶往》中經常提到曾受恩於「貴人」：

♪　因為我本身係殘廢之人無挨凭（傍），
　　因為我是失明舉目亦無親，
　　完全藉賴喇係人親近呀，
　　向來都是依賴係有貴人。【第八回】

14　事後我得知杜煥受僱於香港電台，正在唱《再生緣》時，忽得電台命令必須下次唱完，他唱道：「無可奈何下，攪三夾四，卒之將佢來唱了呀」（見本書第二部分《失明人杜煥憶往》第九回）。我也同樣忽然要他在故事未完前停止，除了解釋理由外，只能向他深切道歉。

回想我當年與杜煥相逢，能相處三、四個月，在特設環境下把他的經典曲目錄音，除大部分是南音外，也收錄了龍舟和絕難聽得到的板眼。當中最寶貴的是他的自創曲《失明人杜煥憶往》，在民間說唱藝術中可說是空前絕後。這些都只是機緣巧合嗎？不！我有此機會及完成工作，也全靠如杜煥般遇上「貴人」相助，給我穿針引線。當然，施恩於我的「貴人」不能與杜煥的貴人相提並論，但卻為我的搜集工作起了決定性幫助，使錄音計劃能實行。他們包括林培瑞、布海歌、源詹勳、源碧福、廖森、景復朗、蕭冠成等。

給我最大和關鍵性幫助的「貴人」是西村万里，從錄音工作開始到完成，他都無私地協助我。在此必須一提，也令我內疚的，是我錄音計劃中的《憶往》，給西村帶來了很大的負面衝擊。因為《憶往》中有一大段杜煥唱日據時的慘況，包括他個人和香港的遭遇。西村身為日本人，熱愛中國，尤其嶺南文化，但他那一代的日本人只是在文字上讀到二戰時日本的殘酷行為。杜煥以受害者身份直接述說，唱出當年的悲慘遭遇和香港的苦況，加上南音婉轉感人的曲調和杜煥的歌聲，任誰聽了都會被感動，何況西村？他總覺得身為日本人，雖然沒有直接參與侵略，卻需負起一些責任。而杜煥當然知道西村是日本人，卻拒用他的日本名字，給他起了一個「花名」叫「阿陳」。

1976 年杜煥在香港大學錄音的兩小時，唱到他最後幾年的生活：

♪　不過我一生人為寒賤呀，人人不合命苦一支，
　　唉！惟願世上各嘅人命運都唔好將我似呀，
　　但願各人命運咁就貴族嘅多兒。【第十二回】

這次錄音我不在場，只是西村獨自負責，他本性敏感，又極富同情心，我想，他當年聽到杜煥這些唱詞，心裡必定難過之極。我在此不僅感謝西村的協助，也向他致最深的歉意。

富隆茶樓的錄音工作成果，共計 45 卷開卷錄音帶，每卷約 60 分鐘，當年也以卡式錄音機同時錄製了約 30 盒，每盒 90 分鐘，以備填補錄音過程中交換開卷錄音帶時的空檔。[15] 錄音計劃完成後，我考慮原裝母帶應存放何處？雖然提供研

究資金時，景復朗教授沒有指明條件，事後也無任何要求，但是我有見計劃的進行和實現全靠香港大學亞洲研究中心的資金才能完成，因此決定把原裝母帶存放在中心。[16] 2006 年香港中文大學中國音樂資料館為了出版杜煥的現場錄音，商借香港大學亞洲研究中心的大部分原裝母帶作製作之用。[17] 2009 年港大亞洲研究中心被納入香港大學香港人文社會研究所，所長梁其姿教授慷慨地把當年借出的開卷母帶和未借出的母帶全部捐贈給香港中文大學中國音樂資料館，現已納入中國音樂研究中心，作永久存放。[18]

這項近半世紀的研究計劃，從錄音到光碟的出版，關係到兩間大學研究中心的多位領導人物，包括香港大學的景復朗教授和梁其姿教授，後期製作光碟的香港中文大學中國音樂資料館（現改名為中國音樂研究中心）的先後館長余少華教授、李忠順教授和劉長江教授。此外，還有支持 2004 年香港歷史博物館出版影碟《飄泊紅塵話香江：失明人杜煥憶往》的時任館長丁新豹博士、博物館高級職員歐陽妍然。這些都是另一層次的「貴人」。[19]

15 多年後為了出版錄音製作母帶，此舉實起了關鍵性功能。

16 除母帶外，當年還複製了兩套開卷錄音帶，一套放於香港中文大學中國音樂資料館，一套自存。卡式錄音帶則自存。2002 年把自存的一套開卷錄音帶數碼化，製成兩套光碟，一套放置香港大學音樂圖書館，一套自存。

17 2007 至 2019 年共出版八套數碼鐳射唱片，共 18 張。榮鴻曾、吳瑞卿編輯整理，雨果公司母帶製作，百利唱片公司印製發行，何耀光慈善基金贊助，總名為「香港文化瑰寶」。見本書第二、第三部分。

18 我在此僅向梁教授誠懇致謝。

19 本書「鳴謝」將致謝其他協助實地搜集工作及早期文字整理、DVD 製作、八輯 CD 製作、CD 發佈演唱會，以及本書各項工作的人士。

失傳的廣府話說唱曲種

地水南音、龍舟和板眼

榮鴻曾

杜煥所錄的南音、龍舟和板眼基本上都已在坊間絕跡。粵曲和業餘唱家的南音與瞽師所唱的「地水南音」不盡相同，龍舟和板眼則已無人傳唱。[01] 這章論述這三種說唱，簡單介紹杜煥當年演唱時的情景，並根據杜煥的錄音討論其詞格、曲調和杜煥的音樂造詣。我把他所唱的南音《客途秋恨》首 10 句和板眼《兩老契嗌交》首 12 句以簡譜和五線譜記譜及分析，從而顯示杜煥如何處理唱詞和旋律。

地水南音

　　當年職業性唱者所唱的南音稱為「地水」南音，是曾在珠江三角洲一帶非常流行的大眾娛樂。其流行的程度據符公望說，「凡是屬於廣州話系的各地區都有流傳；深入的程度，真是家喻戶曉，人人懂唱，不識字的老太婆都可以隨口哼幾句。坊間的木刻本，大約有數百種，沒有刻上木刻本的，估計總在千種以上。」[02] 南音的木刻本，又叫「歌本」，印有曲詞。但是南音職業唱者演唱時往往會自由創作新詞，和刻本可以有很大出入，小至個別字眼和詞句的改動，大至整個故事的結構都有可能改變。況且唱者如杜煥是盲人，根本不會看刻本。由此看來，刻本可能只是某次演出的記錄，或經文人整理，主要作用是讓南音愛好者可以按刻本讀或唱。

　　地水南音的唱者大部分是盲人，他們手持樂器，或結伴或單獨，在街上邊走邊唱，希望吸引僱主請進屋內。有些僱主是經營茶樓、飯店、娼寮、煙館等公共娛樂場所，亦有私人家庭和半公開半私人的各種會館。在上世紀三、四十年代的香港，有所謂「俱樂部」的變相娼寮，又有聚賭的「娛樂場」，這些都是演唱南音的場所。僱主有時候只僱唱者一次，但有時候也會安排較長期的定期演唱。

　　時移世易，社會環境變遷，娛樂方式日新月異，誰會再去留意南音古老的故事、緩慢的節奏和細膩的旋律呢？失去了聽眾也就失去了經濟價值，既然不能提供生計，年輕一代自然不屑學唱南音作為職業，老藝術家們因此失去了傳人。在20 世紀中期以後，南音逐漸衰微，杜煥 1975 年在《失明人杜煥憶往》裡唱道：

♪　因為近來世上，個個唔鍾意南音，

近今此種歌詞就係冇人、少人幫襯呀。【第一回】

南音移植上粵劇舞台後，雖然旋律大致保留，但已成為粵曲唱腔的一部分，服務於戲劇表達故事，應劇情所需，經常只有一小唱段，節奏亦加快，失去了地水南音悠閒婉轉的旋律線條。近年也有業餘唱家的演唱，但始終不及瞽師南音從生活環境及職業經驗累積而達到的藝術和情感境界。

以下是以杜煥的錄音為例，加以參考現有文獻，[03] 介紹在富隆茶樓演唱的情景；並分析唱詞和曲調結構，盡可能為前人的成果留下記錄。進一步以杜煥的錄音剖析南音的藝術形態，使後世能感受南音的吸引力，同時亦向前輩們致敬，為中國文化作見證。

杜煥演唱南音時以左手打拍板，右手彈奏放在枱面上的箏，有時候也有另一個樂師用椰胡為他伴奏。短曲皆為耳熟能詳的短篇抒情小品，例如《客途秋恨》等，都只唱不說，一次唱完，近似蘇州彈詞的開篇。南音也有長篇民間故事，像杜煥在富隆茶樓所唱的《梁天來》和《武松》，和他憶起當年曾在電台演唱的《再生緣》等，都是說唱兼備，需要數十小時才唱完整個故事。據杜煥說，他年輕時也曾根據當天的某節時事新聞，即興地以南音配上歌詞唱出新曲。

南音的詞格有一定規律，包括每句字數、韻腳和句尾字的聲調。這些規律界定了每段的起式、正文和煞尾，使一段至整首南音結構分明。正文每句七字，以

01　50 年代香港粵語電影《黃飛鴻伏二虎》中有一段板眼。余少華，〈五十年代黃飛鴻電影音樂及其承載的歷史文化〉，載於浦鋒、劉嶔編，《主善為師：黃飛鴻電影研究》，香港電影資料館，2012 年，頁 106-127。陳卓瑩書《粵曲寫作與唱法研究》（香港百靈出版社，無日期）載有粵曲中的龍舟和板眼簡譜，與杜煥所唱不盡相同。

02　符公望，〈龍舟和南音〉，《方言文學》，中華全國文藝學會香港分會方言文學研究會編輯，香港新民主出版社出版，1949 年，頁 42-61。

03　早年有關南音的文章除了符公望外，也有陳卓瑩，《粵曲寫作與唱法研究》，香港百靈出版社，無日期，頁 94-100，原版廣州華南人民出版社。馮公達，《有關南音》，載 1974 年 8 月 19 日香港市政局主辦南音演唱會場刊。

「4+3」分句，每四句為一組。每組的第二、四句需押韻，短曲要全首押同一韻腳，長曲則每段完結後，在新段落開始時需要換韻腳。每句尾字必須如律詩般依照聲調規定的模式：句1和句3以仄聲字作結；句2以陰平聲字作結，句4以陽平聲字作結。

除正文外，起式和煞尾都各有規律，兩者都與正文稍有分別，從而顯示它們在宏觀結構上的特殊位置。起式只有兩句，詞格和正文的句2和句4相同，也就是說，兩句尾字皆需押韻，上句以陰平聲字作結，下句以陽平聲字作結。起式另一特點是，首句分成兩部分，每部分的字數相同：六字分成「3+3」，或八字分成「4+4」。煞尾四句的詞格是，句1、2、4皆和正文一樣。句3的七字句，則會在原來「4+3」分句之間加插一個或兩個短句，可稱為「襯句」，增加原來曲詞的長度，從而加強第三與第四句間的張力，使第四句尾字以陽平聲結束，整段歌曲的效果更圓滿。杜煥所唱的《客途秋恨》，就在第一段煞尾的第三句加上兩個短「襯句」（4+4），整句的結構為「4+4+4+3」。（見譜例3.8的句13）

唱者在演唱時經常會在字數上破格，加入俗稱「孭仔字」的襯字。襯字其中一個作用是使唱詞較口語化，減少文言文和書面語過於呆板僵硬的感覺，達到雅俗並存，這亦是中國說唱文學的特點。由於襯字加長了每句字數，在書文上讀來使結構很不規則。但是演唱時則襯字都融入樂曲中的規定節奏裡，整句聽來依然是南音，但因襯字所加的個別樂音，把原來的旋律線條變得更婉轉有致。

襯字主要分幾類，視乎襯字和正字的前後關係，以及唱者如何把襯字唱成曲調的一部分。最常見的是「句前襯字」（另有「句中襯字」和「句尾襯字」），與其相似的「襯句」上文已提到。最有趣的是「一化二」襯字，漢語的詞式經常由兩個字組成，演唱時唱者會把兩個字的詞式嵌入節奏中本應只唱一個字的一拍內，是為「一化二」襯字。最後一類襯字是唱者為了突出某一個樂音而加入的「無義字」，如「誒」（eh）、「噢」（oh）或「呀」（ah）等。這幾種襯字在下文討論旋律時，將以杜煥所唱的《客途秋恨》再舉例解釋。以下討論和譜例將以較小的字體突出襯字以區別正字。「一化二」襯字則在字下以橫線畫出。

南音的曲格也有規律，先說節拍。每句曲詞佔16拍，分成四小節，每節四拍。每小節的四拍中，拍1是強拍，中國樂理稱「板」。隨後三拍都較弱，稱「眼」

（廣東音樂稱「叮」）。拍 2、3、4 中以拍 3 較強，拍 2 和 4 最弱。

　　每句曲詞的七個字，會根據以下規則分佈在四小節 16 拍中：

譜例 3.1

| 1 2 3 4 | 1 2 3 4 | 1 2 3 4 | 1 2 3 4 —— 節拍

　X　X　　　X X　　　　　X　　X　　　　X　　　—— 曲詞位置

　1　2　　　3 4　　　　　5　　6　　　　7　　　—— 曲詞字碼

　　以《客途秋恨》為例，正文第一句「小生繆姓蓮仙字」，七個字都依照以上的節奏規則，如譜例 3.2（全曲見譜例 3.9）：

譜例 3.2

| X 0 X 0 | X X 0 0 | X 0 X 0 | X 0 0 0 |
　小　　生　　繆　姓　　就係蓮　仙　　　字

　　杜煥唱《客途秋恨》的節拍值得詳細討論。杜煥起式的第一句「涼風有信，秋月無邊」是清唱，接近自由節拍，唱到句尾的「無」字之後才加上古箏伴奏，到「邊」字正式入拍。[04] 我在網上參考著名粵劇名家如白駒榮、新馬師曾、羅家英等人的版本，他們都以清唱和自由節拍開始，但是到「信」字就入拍，比杜煥早了一小節。

　　雖然南音的節拍有一定格式，但是唱者會考慮到如果每句都依照規律的話，節奏會變得死板。杜煥的處理方法包括改變節奏規則、重複字眼和加入襯字。例如《客途秋恨》第五句「聲色性情人讚羨」（此處略去襯字），根據南音的節奏規則應為：

04　譜例 3.9 中小節 1 至 3 自由節拍。第 4 小節入拍。

譜例 3.3

| 1 2 3 4 | 1 2 3 4 | 1 2 3 4 | 1 2 3 4 |
| X X X X X X X |
| 1 2 3 4 5 6 7 |
| 聲 色 性 情 人 讚 羨 |

但是杜煥把前後小節的節奏互換而唱成：

譜例 3.4

| 1 2 3 4 | 1 2 3 4 | 1 2 3 4 | 1 2 3 4 |
| X X X X X X X |
| 聲 色 性 情 人 讚 羨 |

調換了「聲色」和「性情」的節奏後，句 5 與前句（句 4）的「多情妓女」與後句（句 6）的「更兼才貌」不會出現連續三次重複節奏（《客途秋恨》首 14 句曲詞，見譜例 3.9）：

譜例 3.5

句 4　| X 　　X 　| X X 　　　 |
　　　　 多 　 情 　 妓 女

句 5　| X X 　　 | X 　　X 　　|
　　　　 聲 色 　　 性 　 情

句 6　| X 　　X 　| X X 　　　 |
　　　　 更 　 兼 　 才 貌

此外，杜煥的《客途秋恨》有一點與白駒榮、新馬師曾、羅家英等都稍異，他把第二句上半部「虧我思嬌情緒」重複了「虧我」兩字，唱成「虧我，虧我思嬌情緒」，因而加多了一小節，本來佔兩小節共八拍的拍子，延長至三小節共 12 拍。同樣地，第四句上半部「為憶多情妓女」，亦重複了「為憶」兩字，唱成「為憶，為憶多情妓女」，一樣加多一小節，使本來佔兩小節共八拍的拍子延長至三小節共 12 拍。此外，杜煥將這些重複字眼都放在弱拍（「虧我」拍 4，「為憶」拍 4），使旋律感覺更柔和。

字眼的重複是因為杜煥無意識地唱錯了嗎？當然有此可能。但是我的闡釋是，他是有意識地每句重複兩個字，以加多一小節的拍子。為什麼？是因為速度變化的考慮。中國傳統音樂一般的習慣是樂曲開始時稍緩慢，然後漸快入拍。例如京劇經常以緩慢和自由節拍的倒板開始一段唱腔後，才進入有節拍的慢板。古琴曲開始時總是稍慢和節拍自由，稍後才入拍。同樣地，南音一般是自由節拍開始，一句半句後才入拍。杜煥將此美學再推進一步，將第二句和第四句故意拉長後才進入正常拍子。如此精細含蓄的處理，反映杜煥地水南音特有的美感。

除改變節奏規則和重複字眼外，杜煥亦會在唱曲時加入襯字，不但使曲詞口語化更傳神，亦影響音樂的節奏和旋律（見譜例 3.9）。例如《客途秋恨》第二句的下半部「好似度日如年」的「好似」（小節 7）和第三句下半部「就係蓮仙字」的「就係」（小節 11）兩次句前襯字，都放在弱拍（拍 4）上，既柔化了節奏，也替旋律「加花」。相反，杜煥唱「小生繆姓，就係蓮仙字」全句時，正字「小」、「繆」、「蓮」、「字」都放在強拍上；而襯字「就係」除唱在弱拍上，更嵌入「蓮」字前的弱拍以減弱拍子的硬性。此外，這兩個襯字的「66」音音符，更有連接之前「姓」字的「2」音音符，和之後「蓮」字的「5」音音符的作用，減少旋律的跳躍性，使其更富連貫性，線條更柔和，顯得起伏有致。無意義襯字例如「呀」和「誒」的作用是突出某一個音符，杜煥在第五小節將「誒（eh）」唱「2」音，使旋律線條更突出，就是一個例子。

以上簡單的節奏分析，反映南音雖然有節拍的規則，但職業唱者會在述說故事時靈活處理節奏，使其能游離硬性規格而豐富音樂性，表達情緒。

南音曲詞個別字眼的聲調與其曲調旋律的線條有密切關係。如果要深入了解

南音曲調，就必須知道廣府話聲調，以下會略作解釋。聲調基於漢語的四聲，早在南北朝時已由沈約鑑定，[05] 分為「平」、「上」、「去」、「入」。隨後廣府話又將四聲分陰陽，陰高陽低，再把較短促的入聲一分為三，因此形成九聲，是漢語方言中最為複雜的聲調系統。[06] 語言學家趙元任將九聲的名稱和聲調形態列出如下：[07]

譜例 3.6

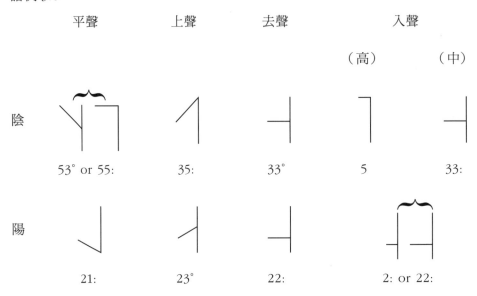

符號顯示聲調的升降或平穩，並以 1 至 5 的數字代表。1 ＝最低，5 ＝最高。九聲解釋詳列如下：

陰平	符號如上表；數字是 53 或 55
陽平	符號如上表；數字是 21
陰上	符號如上表；數字是 35
陽上	符號如上表；數字是 23
陰去	符號如上表；數字是 33
陽去	符號如上表；數字是 22
高陰入	符號如上表；數字是 5

中陰入　　符號如上表；數字是 33

陽入　　　符號如上表；數字是 2 或 22

趙元任也把聲調的形態以五線譜顯示如下：

譜例 3.7

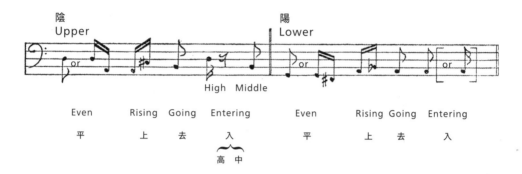

以下以杜煥所唱的《客途秋恨》第一段首十句和煞尾四句為例，討論唱詞的起式、
正文和煞尾，如何顯示曲詞的規律（全首曲詞見本書第三部分）。譜例 3.8 的
句前、句中、句後各類襯字以較小字體標出，「一化二」襯字則在字下以橫線
畫出，句尾結字聲調在括號內顯示：

05　王力，《漢語音韻學》，香港：中華書局，1972 年，頁 92。

06　另一說是六聲，視乎對「聲」的定義。這裡暫跟趙元任所說為九聲。

07　Yuen Ren Zhao（趙元任），*Cantonese Primer*, New York: Greenwood Press, p.24；也見高華年，《廣州方言研究》，
　　香港：商務印書館，1980 年，頁 6。

譜例 3.8

杜煥所唱《客途秋恨》第一段起式兩句、正文八句和煞尾四句曲詞：

【起式】

1 涼風有信，秋月無邊。【句尾結字「邊」＝陰平】

2 虧我思嬌情緒，好似度日如年。【年＝陽平】

【正文首八句的兩組曲詞】

3 小生繆姓，就係蓮仙字，【字＝仄】

4 虧我為憶多情妓女，呢個麥氏秋娟。【娟＝陰平】

5 佢聲色係性情，人讚羨呀，【羨＝仄】

6 哩佢更兼才嘅貌嘞，係兩雙全。【全＝陽平】

7 今日天隔一方，難見面呀，【面＝仄】

8 駛我孤舟沉寂，晚涼天。【天＝陰平】

9 斜陽襯住，雙飛燕呀，【燕＝仄】

10 我斜倚係蓬窗，思悄然。【然＝陽平】

【煞尾】

11 唉！嗰陣就劫難逢凶，俱化吉呀，【吉＝仄】

12 災星魔劫，永不相牽。【牽＝陰平】

13 虧我心似係轆轤，千百呀轉，唉空綣戀，但得妳平安願呀，【願＝仄】

14 咁就任得妳嘞，任妳天邊明嘅月，向過別人呀圓。【圓＝陽平】

　　為了更具體討論杜煥的唱腔，我把他所唱《客途秋恨》的首十句歌詞以簡譜記譜。

客途秋恨【首十句】

杜煥　唱

榮鴻曾　譯譜

譜例 3.9 顯示《客途秋恨》首十句簡譜（起式兩句、正文八句，共 42 小節，168 拍）。小節的節碼記在每一行的左方，每句曲詞的第一個字都以數字註明，曲詞每個字的聲調都以符號標明。樂譜的小箭嘴表示杜煥的唱腔經常沒有固定音高。小箭嘴在音符之左指向上，例如小節 5 的「我」字，是指杜煥唱「1」音時，不是直接唱「1」，而是從低於「1」音開始滑上到「1」音。同樣地，如果小箭嘴在音符之左指向下，例如小節 10 的「生」字，唱的是「5」音，但杜煥在高於「5」開始再滑下到「5」音。如果小箭嘴在音符之右，則表示杜煥在唱了一個音之後再向上或向下滑。

如前所述，廣府話九聲變化多端，聲調的高低上下分成五級音高，以 1、2、3、4、5 標誌。陰上聲和陽上聲向上滑（35、23），陰平聲和陽平聲向下滑（53、21；陰平聲也可以音高不變 55），陰去聲和陽去聲音高不變（33、22），入聲偏短（5、33、2 或 22）。以上可見，廣府方言的聲調本身就有高有低，滑上滑下，有如音樂。因此作曲家以廣府話譜曲時必須考慮語言的聲調，使個別字眼與旋律能完善配合，否則影響字義是小事，更會令懂廣府話的聽眾覺得鶻突逆耳。職業唱者演唱傳統曲調如南音和粵曲時，唱者會「循字取腔」（俗稱「問字攞腔」），將樂句的旋律音高自由地跟隨曲詞的聲調上下游移。當曲詞的聲調高時（如陰平聲），旋律就會唱得高；當曲詞的聲調低時（如陽平聲），旋律就會唱得低。「循字取腔」不單保持個別曲詞的聲調，也會把固有聲調「旋律化」，使懂廣府話的聽眾感覺更悅耳，是真正語言和音樂的結合。

「循字取腔」以杜煥唱《客途秋恨》起式第一句為例。個別字眼的聲調是：

譜例 3.10

21　53　23　33　　　53　2　21　53
涼　風　有　信　，　秋　月　無　邊

（請注意：粵語聲調的「1、2、3、4、5」與簡譜音高的音階「5、6、1、2、3、5、6」容易被混淆）

杜煥所唱的旋律是：

譜例 3.11

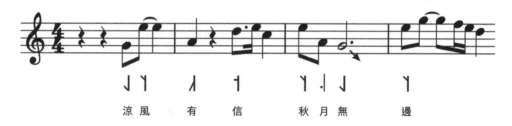

涼風　　有　信　　　秋月無　　　邊

　　　如以五線譜，以音符的高低記錄旋律線條，比簡譜更清楚顯示曲詞和聲調的
直接關係以及杜煥如何「循字取腔」：

譜例 3.12

涼風　　有　信　　　秋月無　　　邊

　　「涼」21，唱低 G 音；「風」53，唱 E 音；「有」23，唱低 A 音；等等，不用再
加解釋。
　　南音的旋律雖然很有彈性，使唱者能靈活地將它隨意變化，以配合曲詞聲調
的高低起伏，但每個樂句句尾的結音都有既定規則。曲詞正文四句句尾結音如下：

句 1　　結音「1」或「2」

句 2　　結音「5」下降至「2」

句 3　　結音「1」或「2」

句 4　　結音「5」

因此南音演唱者或曲詞作者必須用曲詞配合結音的規律，將「句 1 和句 3 以仄聲字作結；句 2 以陰平聲字作結，句 4 以下陽平聲字作結」，亦即是所謂「填詞」，使語言聲調和音樂旋律互相配合，聽起來不只順耳，也符合南音的藝術要求。

《客途秋恨》世代相傳，曲詞都已臻完善。譜例 3.13 顯示杜煥所唱正文首八句的句尾結字聲調如何配合句尾結音的規律：

譜例 3.13
《客途秋恨》正文首八句兩組曲詞，每句結字的聲調和所唱曲調的結音：

1　結字「字」仄聲，結音「2」
2　結字「娟」陰平聲，結音「6」降至「5」再降至「2」
3　結字「羨」仄聲，結音「1」
4　結字「全」陽平，結音「5」
5　結字「面」仄聲，結音「2」
6　結字「天」陰平聲，結音「5」降至「2」
7　結字「燕」仄聲，結音「1」
8　結字「然」陽平聲，結音「5」

除了樂句的結音有規定外，南音演唱者能將旋律隨意變化。雖然全曲不斷重複四句樂句，但因為速度上有緊有慢，再配合故事情節的發展，聽來絕不沉悶，反而趣味無窮。除了幾首已成為經典的短篇抒情小品的曲詞已固定外，唱者會因受僱時間的長短，將故事渲染或濃縮，即興地隨意創作，曲調也因曲詞關係而變化多端，給資深的南音唱者很大的創作空間。

龍舟

根據杜煥的回憶，他過往曾在茶樓以龍舟腔演唱南音的曲目，因為龍舟唱詞的詞格與南音相似，南音故事的唱詞也能以龍舟唱出。在我請求之下，杜煥在 5 月 29 日唱了《玉葵寶扇》裡的兩回《大鬧梅知府》和《碧蓉探監》。杜煥自選《梅知府》和《探監》作為他的龍舟代表曲自有深意，可見他對這兩曲的重視，和認為故事內容與龍舟唱腔配合。

我隨後於 6 月 3 日又要求杜煥以龍舟唱幾段武松的故事（見附錄二），其中《祭靈》一段在《水滸傳》第 26 回只佔二、三百字，杜煥的演繹則唱了 2,500 多字。他盡量強調兄弟間手足之情，在靈前啼哭哀求，涕淚交流，街坊耳聞目睹都產生了惻隱之心。杜煥又將武大郎的鬼魂出現大加渲染，聲色俱全，唱完又說，只供閱讀的書面文字絕不能表達得如此精彩入神。

杜煥唱前照例先向在座茶客交代一番：「好喇各位，今日又話唱兩樣喎。唔，咁呀南音呀唱完喇，咁我又將龍舟獻醜喇。唱龍舟哩，佢話使龍舟嘅曲，唱吓呢段祭靈喎。吓，咁呀家下唱呢段哩叫做武松祭靈前。好喇，咁呀續唱呢段歌詞喇。」杜煥前言中「又話」，「佢話」，再加兩個「喎」字，把矛頭直指向我，以示《武松祭靈》非他所選擇，只是被點而唱。

杜煥的《祭靈》全部歌詞見本書第三部分，這裡以武松敬酒三杯祭兄長的一段為例，討論龍舟的詞格：

譜例 3.14

【起式兩句】

1　初杯酒敬，敬遞亡兄；

2　我哋兩人一向手足嘅深情，

【正文八句】

3　呀，自怨自嗟都係唔好命呀；

4　爹娘早喪剩下我哋孤苦呀伶嘅仃。

5　想我自幼生來，又得哥哥呀來把我照、照應呀；

6　呀，若無兄長，我就那得人成。

7　今日你咁樣無辜來喪命呀，呀，

8　叫我焉能安樂有弟無兄，

9　望哥呀你今晚靈魂需要醒呀，需要醒呀；

10　抑或哥夢中報警呀，抑或當場在此咁就現出呢個鬼魂形。

【起式兩句】

1　二杯酒敬呀，襯清嘅香，

2　我哋兄弟從來情重深長。

【正文八句】

3　記得臨別嗰時，我就曾對你講呀，

4　叫你早早歸來免惹災殃。

5　唉，究竟哥哥呀，吾去後，你有冇聽我講呀；

6　究竟何姓何名，呀，把你命、命歸亡。

7　你好好嘅靈魂速速嘅上呀，

8　向我係剖明剖白那段淒傷。

9　究竟你命落在嘅何人，何人手上呀？

10　搞到你所因何樣呀，把你命歸亡？

【起式兩句】

1　三杯酒，淚添嘅添；

2　呀，望哥靈魂速現喇在我眼前。

【正文八句】

3　既係我陽氣太盛呀，你不能與我相見哩；

4　你可在夢魂之裡報晒嗰啲自嘅冤。

5　究竟毒婦抑或毒夫來，把你賜死呀；

6　為弟必須要將佢命填。

7　我乃是頂天立地一個奇男子；

8　哥哥慘死豈肯屈嘅冤哩？

9　望哥呀你對我、對我訴明冤孽款呀；

10　究竟如何將你命喪黃泉？

　　只看以上一段已顯示杜煥的技巧，唱詞內容以三杯酒唱出武松內心感情，一杯比一杯深入。唱詞也顯示龍舟的詞格是七字一句，以「4+3」分句，並加襯字。和南音一樣，每段開頭起式只有兩句，隨後正文每四句成一小段。每句尾字押韻，句尾結字聲調分平仄聲形成每四句的小段。以「三杯酒」為例：

　　第一杯押的是 -ing 字韻。句尾字聲調是：

起式兩句：	兄（陰平）	情（陽平）
正文句 1、2	命（仄聲陽去）	仃（陰平）
正文句 3、4	應（仄聲陰去）	成（陽平）
正文句 5、6	命（仄聲陽去）	兄（陰平）
正文句 7、8	醒（仄聲陰上）	形（陽平）

第二杯押的是 -eung（通 -ang）字韻。句尾字聲調是：

香（陰平）　　　　　詳（陽平）

講（仄聲陰上）　　　殃（陰平）

講（仄聲陰上）　　　亡（陽平）

上（仄聲陽去）　　　傷（陰平）

上（仄聲陰去）　　　亡（陽平）

第三杯押的是 -in（通 -ang）字韻。句尾字聲調是：

添（陰平）　　　　　前（陽平）

見（仄聲陽去）　　　怨（陰平）

死（仄聲陰上）　　　填（陽平）

子（仄聲陰上）　　　冤（陰平）

款（仄聲陰上）　　　泉（陽平）

　　從音樂的角度來看，杜煥之錄音正好讓我們對龍舟唱腔作出初步分析。雖然曲詞詞格與南音相同外，兩者的音樂性質卻迥異。其一，龍舟的伴奏只用小鑼小鼓，簡單俐落，使唱詞更為突出。其二，龍舟沒有固定拍子，節奏與說話相似，使唱者能更靈活地表達唱詞，不受固定拍子所牽制。其三，詞格保持南音的七字句，正文句 1 和句 3 尾字必須是仄聲，句 2 尾必須是陰平聲，句 4 尾必須是陽平聲，且要押韻；但唱者會加插比南音更多的襯字，使唱詞盡量口語化。其四，旋律結構自由，但仍然與南音一樣「循字取腔」。龍舟正文四句成一小組，句尾樂音與南音稍異的，是句 2 陰平聲字的取音：南音會從「5」音向下滑至「3」音，而龍舟則直接唱「3」音。其五，唱句之間或唱句之中會穿插說白，有時候一句裡半唱半白，接駁處天衣無縫，自然流暢。其六，速度經常迅速地快慢交替，上半句速度較快，下半句速度拖慢及加拉腔。

　　以下是杜煥所唱《武松祭靈》的首十句，當中包括許多襯字，其分類與南音

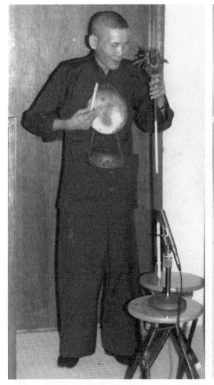
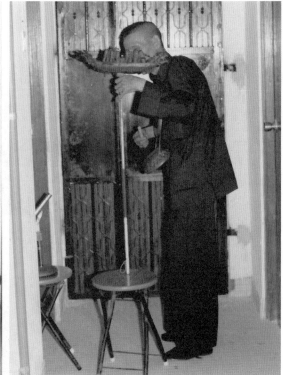

在西村家大門口唱龍舟 　　　　　　　　　　　以盲公棍作龍舟棍

相似，句前、句中和句尾的襯字以較小的字體標出，「一化二」襯字則在字下以橫線畫出。每句尾字的聲調和旋律的結音也與南音般高低配合。兩者旋律相異處是南音的陰平聲字配旋律的「5」音，而龍舟的陰平聲字則配「3」音。

譜例 3.15

　　【起式】

1　　咁就忙把了祭禮，<u>祭祀</u>亡兄，（陰平）【句尾結音「3」】

2　　虔心呀奉過清香，呀，哥呀<u>你要</u>有靈。（陽平）【句尾結音「5」】

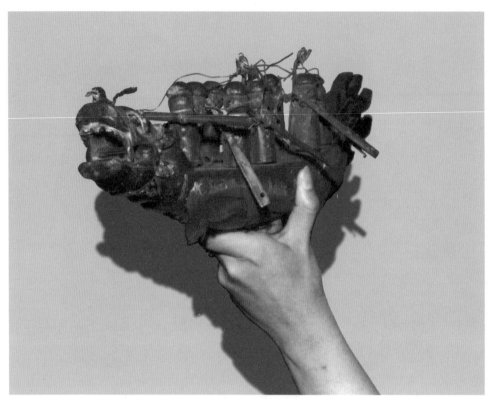

小龍船龍頭

【正文】

3　哥呀你生時軟弱，呀，<u>死後</u>嘅<u>亡魂</u>須<u>醒</u>呀，（仄）【句尾結音「2」】

4　我估話天長地久，<u>有弟</u>有兄。（陰平）【句尾結音「3」】

5　呀，睇我常時早晚，都係把<u>哥哥</u>掛念呀，（仄）【句尾結音「1」】

6　响我自從去後呀，<u>在外</u>都係不寧，（陽平）【句尾結音「5」】

7　睇我時刻嘅提防，防住哥你<u>被人</u>害命呀，（仄）【句尾結音「1」】

8　呀，我知你生平懦弱，係太不應。（陰平）【句尾結音「3」音】

9　記得我臨別嗰時，就叫你<u>常常醒</u>定呀，（仄）【句尾結音「1」】

10　誰知今日，咁就<u>現出</u>真情。（陽平）【句尾結音「5」】

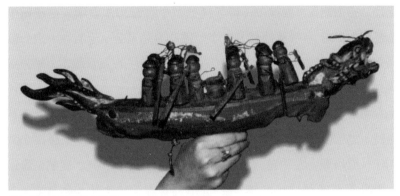

當年杜煥自用木製小龍船

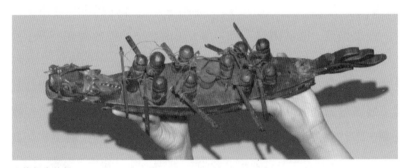

小龍船木傀儡

　　作者如任百強、蔡衍棻等形容龍舟「粗獷、樸素、活潑、風趣、幽默、富有鄉土氣息」，杜煥的龍舟演唱是否符合此描述，讀者可聽杜煥錄音自行決定。但可以肯定的是，以上特點一再突出文字的口語性，相反減弱音樂性，因此雖少了三分抒情，卻增強了戲劇效果，最適合表達兩人對口交談，而這也正是《玉葵寶扇》中《大鬧梅知府》的主要內容。杜煥以龍舟唱《大鬧》，從碧蓉與侍婢對談、碧蓉向大嫂申訴、大嫂出主意、華堂見母親、公堂上丫環與鹹濕阿伯對罵、梅爺喝問差役——張力與戲劇性節節上升；最後高潮瓊嬋大嫂怒罵梅知府，極盡刁蠻潑辣，聲色俱厲，點出「大鬧」主題，[08] 亦發揮了龍舟腔特有的敘事功能，只閱讀

08　粵語中「鬧」在這句裡的意思是「罵」。

書面文字如何能比？相對之下，緊接的《碧蓉探監》中碧蓉和永倫兩人在監獄中互訴衷情，隨後碧蓉以三杯酒祭奠姑爺，一字一淚，淒楚萬分。老實說，這一段是否以南音演唱更佳？讀者請聆聽阮兆輝在上世紀80年代的南音版本（網上可輕易找到），實和杜煥的龍舟互相輝映，都是絕唱。

龍舟更普遍的功能是乞丐街頭謀生的演唱工具，這也是龍舟的大眾形象。杜煥當年生計困難時，也曾在街頭店舖門口唱《好意頭龍舟》，唱時頸上懸掛小鑼小鼓，用右手持短木棍敲擊，左手持立地齊肩長棍，棍頭套上木製小龍船，龍頭龍尾雕琢精緻，船身四周邊緣懸掛紅布「裙」，船身裡還有十來個小木傀儡，各握小木槳。唱者左手食指扯船底鐵環，控制木槳使之能來回擺動。唱時把龍頭向外，使小木槳「扒水」進店。粵人視水為財，動作配合曲詞，意頭自然好，店東掏腰包不用說，更恐怕萬一唱者因得不到打賞，一怒之下把龍船頭尾相調，那可糟糕。

杜煥曾說，在街頭唱龍舟因環境關係，曲詞相對要較南音精簡，節奏要加快，輕巧的小鑼小鼓攜帶方便，聲量也比古箏等經常伴奏南音的樂器大，才能壓得下街頭吵鬧之聲。時代變遷，乞丐唱龍舟的傳統已一去不回，龍舟曲調也因為是低下乞丐之聲，不能登大雅之堂，誰會把它當藝術看待？更遑論錄音或學習了。但街頭環境孕育出龍舟腔的獨特風格則無可置疑。

前文提及，當年杜煥在好友西村家為板眼錄音，我也順便請他在西村住處大門外唱了一段龍舟《好意頭》，為西村祈福。當天杜煥即興唱的《好意頭》龍舟短曲只有22句，分三段，各有韻腳，尾字的平仄聲安排亦頭頭是道：

譜例 3.16

♪ 佢話龍舟到喎，係到門前；
　　佢話闔家男女老幼哩，快樂過神仙。
　　周年四季精神至；生意滔滔多發財源。
　　若云出外，即係順風和駛，青雲步上站站青天。
　　出入東南西北，四方大利；從心所願，咁就百樣遂心田。

好喇，龍舟到過你門來，從今運數大展鴻圖開。

周年出入和四海，方方綠葉扶持咁就貴人來。

家庭一切佢災難扒出外，男女老幼永不染災。

老人納福係家庭在，福裕長壽，咁就天上降來。

好喇，聽過這龍舟，龍舟一隻在門游。

從此東成和西就，快樂風流過百秋。

好喇，賀你闔家人富厚，真講究，添福和添壽；

龍舟聽過係賀喜呀快樂優悠。

　　南音和龍舟一文雅，一俚俗；一抒情，一活潑；前者長於表達內心的幽怨感情，後者則充滿外露的戲劇性動作對答。兩種唱腔相輔相成，一陰一陽，都是演唱故事特有的藝術語言和風格、粵人值得自豪的藝術成就。但是兩者在歷史上的命運卻截然相反：南音久被推崇，坊間錄音繁多；相反龍舟名存實亡，已被大多數人遺忘。除了受重雅輕俗的價值觀念影響，龍舟腔的社會形象 —— 乞丐用以乞錢的伎倆 —— 也是其沒落因素。

板眼

　　瞽師們被召到妓院內唱曲娛樂妓女和客人，當中以「板眼」最受歡迎。因板眼只在妓院裡唱而不外傳，故此也最特殊，文獻中除了陳卓瑩所寫粵劇唱腔中有此名稱之外，無人提及其為說唱曲種。一般只知道「板」與「眼」是節奏的名詞，如「一板三眼」、「一板一眼」等都是音樂術語，與曲種無關。杜煥自拉大板胡伴奏所唱的《兩老契嗌交》（又名《爛大股》）和《陳二叔》兩首板眼，是存世絕無僅有的例子。

　　由於板眼只在妓院演唱，因此故事都圍繞妓女、客人和下九流人物。文字俏皮，充滿俚語俗話、雙關語和歇後語。曲調活潑，節奏明快，瞽師自拉大板胡伴奏，經常一句裡半唱帶說，難度極高。因為環境特殊，板眼的曲和詞都能突破傳

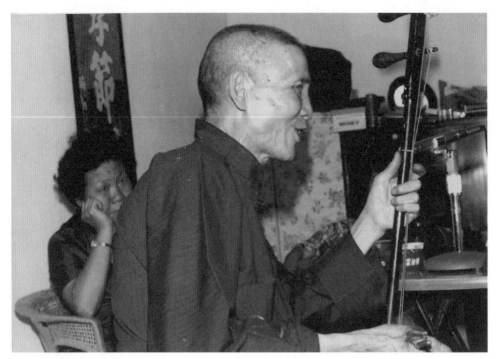

在西村家唱板眼，後為阿蘇。

統禮教的束縛而自由發揮，內容更有時會牽涉到世俗所不容的淫詞褻語。杜煥在 1926 年從廣州抵港後極受妓院歡迎，隨後十年他非常得意。1935 年香港全面禁娼後，傳統妓院消失，板眼亦成絕唱。杜煥所唱的兩首可能是板眼唯一流傳的錄音，而將來也不可能再現。除黃飛鴻等粵語片有板眼外，薛覺先在 1947 年電影《新白金龍》唱的「索油索著火水」是否板眼？如果粵語片常唱板眼，是否代表 30 年代禁娼後它仍然流行？（雖然歌詞不會有太多淫詞褻語）

《陳二叔》曲詞極度淫褻，在妓院裡最受歡迎。杜煥說此曲有咒，若良家婦女不慎聽上一字半句，將會遭受無妄之災，因此雖答應為我演唱，卻不許我錄音。經我再三發誓絕不把錄音發表，也嚴防隨意任人聆聽，他才肯讓我錄音，且支使為他帶路的阿蘇去附近茶樓稍待。《陳二叔》錄音帶多年來靜待我書架上，將來運數還未可知。

有關《陳二叔》還有一事值得記錄。我讀過魯金先生追憶老香港的書，就約了他會面，向他請教，讓我能更了解杜煥年輕時的生活。我們在香港一間餐館喝茶聊天，交談了很久，魯金先生喜愛也熟悉廣東說唱，亦在電台上聽過杜煥唱曲，對我的錄音極感興趣。這點我早已料到，因此攜帶了卡式錄音機和錄音帶方便他即時聆聽。後來我提到杜煥所唱的兩首板眼，魯金先生更興奮，說他十多歲時曾隨叔父輩到訪妓院，聽過杜煥唱板眼。知道我有杜煥所唱《陳二叔》的錄音，他說還記得在妓院裡聽過，很

自拉大板胡伴奏

高興能重溫，就在餐廳裡用耳機欣賞。只見魯金先生聽得非常入神，顯然聽出了耳油。事後他說，杜煥唱得非常出色，尤其兩首板眼，想不到竟然有錄音把杜煥聲音傳世。他說叔父們告訴他，唱《陳二叔》可長可短，全看客人有多少打賞。魯金先生在 1994 年出版的《粵曲歌壇話滄桑》中有一章提及《陳二叔》，[09] 是當年我和他交談後他憑記憶所寫。魯金先生當時已上了年紀，因此筆誤很多，順便在此一提。（請參考本書第九章）

《兩老契嗌交》，主角爛大股以第一身講唱自己的故事，如何在窮途末路之下找以前的「老契」，希望她念舊而給予幫助。出場人物除爛大股外，還有伙頭大叔、艇嫂、肥奶嫲、「老契」瑞彩、師爺，再加鄰船唱「嘆息」的歌姬。杜煥用千變萬化的音高、音色、音量、字眼、語法、節奏、速度、旋律，以至方言和鄉音，將

09 魯金，《粵曲歌壇話滄桑》，香港：三聯書店，1994 年，頁 189-192。

每一個人物的性格、背景、職業及情緒表現得維肖維妙，活靈活現，完成一齣一人扮演多角的小小悲喜劇，自嘲自諷，非常有趣。在杜煥手裡，大板胡不只是伴奏樂器，而是變成一個能製造特別聲響效果的萬能器。雖然錄音時的演唱環境並不是杜煥熟悉的妓院，他仍然能表達得淋漓盡致，確是一位真正的藝術家。也有可能他已幾十年不唱板眼，現在又有機會再展所長，自己也覺得過癮。

《兩老契嗌交》雖只是能發表的孤例，卻也顯示了板眼的詞格和曲格。板眼詞格雖然可以勉強說是七字句，但每句字數比南音和龍舟自由，且加入很多襯字，因此更接近說話。全曲依照故事情景和內容可分成七段，每段每句的尾字需押韻，一段情節完畢轉往另一段時，韻腳能變換，但卻也不一定改變。《兩老契嗌交》的七段故事情景和韻腳如下：[10]

譜例 3.17

第一段，句 1-40	-in/yun 韻 [11]	爛大股介紹自己，穿戴好後出門找老契
第二段，句 41-62	-am 韻	遇伙頭大叔，隨後遇艇嫂
第三段，句 63-70	-in/yun 韻	船頭聽鄰船歌姬唱「嘆息」
第四段，句 71-88	-am/an 韻	與肥奶嬌交談
第五段，句 89-150	-am/an 韻	與瑞彩嗌交
第六段，句 151-156	-a 韻	師爺出場
第七段，句 161-174	-i 韻	爛大股斬手指改過自新

以下是第一段首 12 句曲詞，並標出句尾字唱腔旋律結音：

譜例 3.18

1. 哎喲！我踱來踱去，踱吓踱來，都係唔得嚿蒜（夠算）！【仄】「1」
2. 點解？係嘍，實見囉攣。【陰平】「3」
3. 想我爛大股，生來，係有乜嘅人緣。【陽平】「6」
4. 唔係冇人緣！不過百家憎。【陰平】「3」
5. 想我哩，想我爛大股為人，係自己作賤：【仄】「1」

6.　哎喲，有觀音係唔學，學個何二趴眠。【陽平】「6」

7.　想我有錢哩，嗰陣時呀，也住到沙面呀。【仄】「1」

8.　哩，我叫艇喎，遊河，樣樣都佔先。【陰平】「3」

9.　哩！哩！哩！今晚又叫青蘭，明晚叫瑞鑽。【仄】「1」

10.　有晚瑞彩喎，阿瑞珍，與共阿瑞嬋呀。【陽平】「6」

11.　我叫老舉哩，係叫來風車咁轉。【仄】「2」

12.　嗰啲老舉話我，話我貪同人客試新鮮。【陰平】「3」

　　從以上 12 句可見，曲詞不用傳統典雅文學的詞彙，詞格字數很自由，用上許多廣府話口語如「點解」、「囉攣」、「冇乜」、「作賤」等等。句尾字平仄聲在句與句間交替（除了第三句「緣」字離格）。以上 12 句的旋律以簡譜記下，見譜例 3.19。

10　《兩老契嗌交》全部曲詞見本書第三部分。

11　韻母拼音根據《粵語審音配詞字庫》。

譜例 3.19

《爛大股》

（又名《兩老契嗌交》）

杜煥　唱

榮鴻曾　譯譜

序

2/4　2 3　2 7 | 6 5　1· 3 | 2 5　3 6 | 5　5 2 |

自由節拍　　　　　　　　　　　　　　　　　　　入拍

X X 1 6 5　6 1　6 1　6 5 X | 5 3 7 6 | 1　0· |

1. 哎喲！我 踱 來 踱 去 踱 吓 踱 來 喂 唔 得 嘑 a 蒜（算）

X X X　X X 0 | 1　1 1　3 6 5 | 3

2. 點 解 阿？ 係 嘍　實 見 a 囉 a＿＿ 攀

0 X X | X X X 0 | 5 5 0· 5 | 1 31 6 6 5 | 6 6

3.　想 我 爛 大 股　生 來 係 冇 乜 e 人 a a 緣 a

0 X X | X X X 0 3 1 | 1 0 3 5 | 3 3 0 |

4.　唔 係 冇 人 緣　不 過 百 家 a 憎 e

X X X 0 X X | X X X 0 0 | 5 5 0· 1 | 6 3 1 5 | 6 1

5. 想 我 哩 想 我 爛 大 股　為 人 係 自 己 作 a 賤 e

0 X X | X X X 0 0· 1 | 5 5 6 0 6 1 | 5 3 3 6 5 | 6 6

6.　哎 喲 有 觀 音　係 唔 a 學 學 個 何 二 趴　眠 e

第 一 部 分　｜

082

```
0 XX | XXX 0 | 5̲ 1̲ 5 5  0 1 | 6̲ 6̲ 1̲ 1̲ 3̲  5 | 3 1
```
7. 想我 有錢哩 嗰陣時呀 也 住 a 到 a 沙 a 面呀

```
0 XX | XXX 0 | 5̲ 5̲ 5    | 6̲  6̲ 3̲ 1̲ 6̲ 5 | 3 3 0 |
```
8. 哩我 叫艇嗰 遊 a 河 樣樣都佔 a___ 先 e

```
X X X XX | 6̲ 6̲ 1  0 | 3̲ 3̲ 5  0 | 5̲  1̲ 1̲ 6̲ 5̲ 6̲ | 1 1
```
9. 哩哩哩 今晚 又 a 叫 青 a 蘭 明 晚 叫 瑞 a___ 鑽 e

```
0 XX | XXX 01 | 6̲ 6̲ 3̲  0 | 1̲ 1̲ 6̲ 6̲ 6̲ 6̲ 5̲ | 6̲  6
```
10. 有晚 瑞彩嗰 阿 瑞 a 珍 與 a 共 a 瑞 aa 嬋呀

```
0· X | X X XX 0 6̲ | 1̲ 1̲ 5  0 | 5̲ 5̲ 3̲  3  6̲ 1 | 2 2
```
11. 我 叫老舉哩 係 叫 a 來 風 a 車 咁___ 轉 e

```
0 XX | XXX XXX | 1̲ 5̲ 5  0 | 5̲ 5̲ 1̲ 0 | 1̲ 1̲  3̲ 3̲ 6̲ 5̲ | 3 3 0 ‖
```
12. 嗰啲 老舉話我話我 貪同 a 人 a 客 試 e 新 a___ 鮮 e

譜例 3.19 中每一句曲詞佔一行，以行碼註明。譜中「X」代表曲詞的字眼不是唱的聲調，而是講話的聲調。板眼沒有固定旋律，而是隨著曲詞的聲調「循字取腔」。每句結音與南音和龍舟都略有不同，總結如下：

譜例 3.20

	南音	龍舟	板眼
陰平聲結音	5	3	3
陽平聲結音	5̣	5̣	6̣
仄聲結音	1 或 2	1 或 2	1 或 2

　　杜煥演唱板眼最突出的是，每句前半部「說」而後半部「唱」，是真正的「說唱」曲種，不像長篇南音會以一段「說」一段「唱」交替，而板眼是半句「說」半句「唱」交替，說的速度快，而唱的速度慢，與龍舟相似。而且「說」時會誇張廣府話九聲之間的音程，到「唱」時則恢復旋律的節拍規則，及較低的音高和較小的九聲之間的音程，整個效果是上半句的「說」情緒激昂，下半句的「唱」就回復較柔和的音樂特性。

結語

　　杜煥擅長的南音、龍舟、板眼各有藝術、社會和經濟價值，這些曲種當年在不同場景演唱，服務不同的聽眾，達到不同的娛樂作用，這些外在因素與它們內在的文辭內容、字眼選擇和音樂特色都直接有關。它們的旋律結構、伴奏樂器和說唱風格也各有異。總括而言，南音典雅，龍舟粗獷，板眼低俗，如果撇開雅與俗、高與低的偏見，它們都各有特色。可惜龍舟和板眼欠缺經濟價值，已遭淘汰，南音為求存也變了質。正如達爾文以《進化論》解釋大自然相似，生物依賴自然世界生存，自然世界在變，生物也因此而此消彼長，或為求生而變質，或不能適應而絕種。同樣地，樂種依賴社會生存，社會在變，不同樂種也面對不同的運數。杜煥的錄音正如博物館裡的標本，已沒有了生命，僅存外形而已，但是至少能供給後

來的世世代代從錄音中認識已逝去的粵人藝術和粵人社會，透過錄音認識已逝去的本土粵人文化，從而懂得珍惜當下的藝術。

補充一　《客途秋恨》首十句五線譜

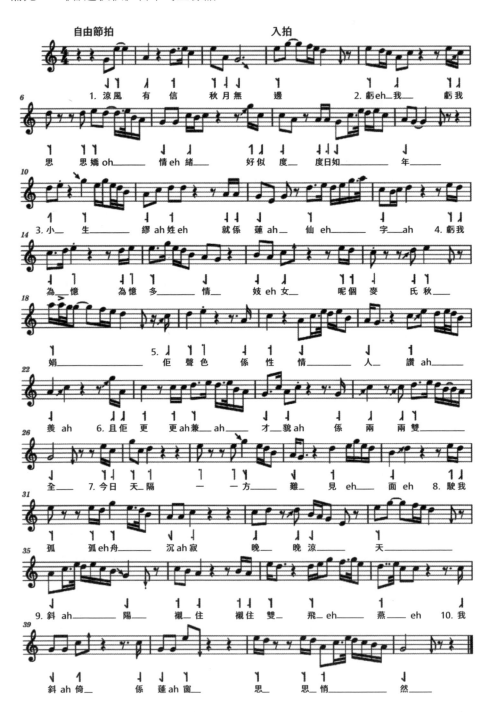

補充二　《爛大股》首 12 句五線譜

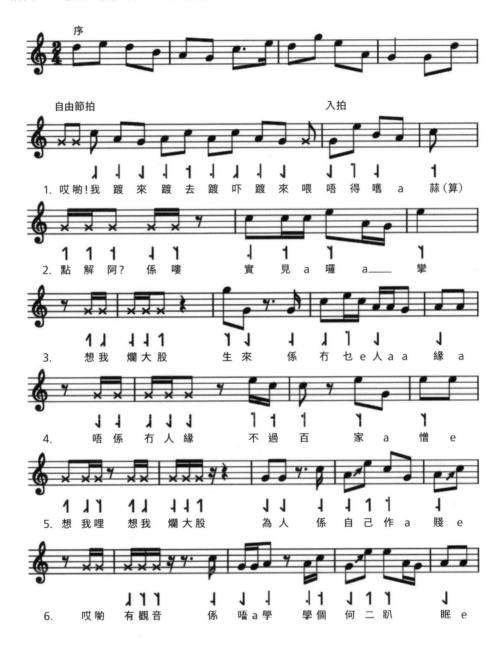

1. 哎喲！我踱來踱去踱吓踱來喂唔得嚙 a 蒜（算）
2. 點解阿？係嘍　　實見 a 囉 a＿＿ 攣
3. 想我　爛大股　　生來　係冇乜 e 人 aa　緣 a
4. 唔係冇人緣　　不過百　家 a 憎　e
5. 想我哩　想我爛大股　　為人　係自己作 a　賤　e
6. 哎喲　有觀音　係　唔 a 學　學個何二趴　眠 e

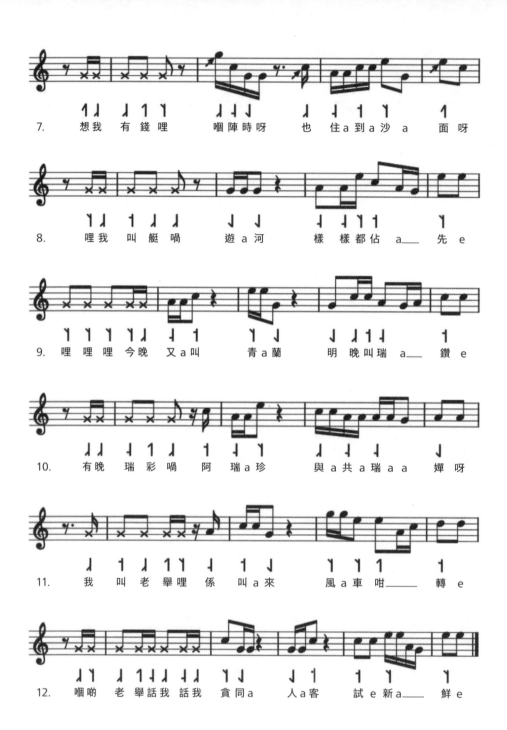

7. 想我 有錢哩 嗰陣時呀 也 住a到a沙 a 面呀

8. 哩我 叫艇嗝 遊a河 樣 樣都佔 a＿ 先 e

9. 哩哩哩今晚 又a叫 青a蘭 明 晚叫瑞 a＿ 鑽 e

10. 有晚 瑞彩嗝 阿 瑞a珍 與a共a瑞aa 嬋呀

11. 我 叫老舉哩 係 叫a來 風a車咁＿＿ 轉 e

12. 嗰啲 老舉話我 話我 貪同a 人a客 試e新a＿＿ 鮮 e

杜煥與方言文學

榮鴻曾

廣府粵語所唱的南音是中國曲藝的寶庫，與北方的京韻大鼓和江南的蘇州彈詞可稱為南北曲藝三絕，相輝相映，各有語言和曲調的特色，都代表了說唱藝術的巔峰。另一方面，曲藝三絕也代表了三種方言文學。當中杜煥瞽師以廣府粵語所唱的南音、龍舟、板眼共 40 多小時的錄音更是突出，數量鮮有其他民間藝人的方言和口傳文學能與之相比。

談到「方言」，不能不談「白話」和相對的「文言」，也因而牽涉到口語和書寫文字。晚清以前，白話文只是一種市井語言，被文人所貶，不能登大雅之堂，更不能與文言文相提並論。但是從現存的唐宋白話文文學、元代的戲曲、明代的《三言兩拍》，到文學巨著《西遊記》、《水滸傳》、《紅樓夢》等，都證明古代白話文和現代白話文其實一脈相承。五四運動的主要人物李大釗、陳獨秀、魯迅、胡適、錢玄同、劉半農等都鼓吹以白話代表民主、科學、新道德和新文學，從而開闢了一個白話文學的新紀元。

提倡白話文學，不免間接貶低各類方言。老舍曾經多次談論文學創作中方言的意義，並介紹自己運用方言的方法。特別是在《我的「話」》一文中，他回顧了自己如何認識文學方言的意義，並明確將地道北平方言作為自己文學語言的重要素材：「我要恢復我的北平話。它怎麼說我便怎麼寫。怕別人不懂嗎？加注解呀。無論怎說，地方語言運用得好，總比勉強的用四不像的、毫無精力的、普通官話強得多。」[01]

胡適以折衷的態度說：「將來國語文學興起之後，盡可以有『方言文學』。方言的文學越多，國語的文學越有取材的資料，越有濃富的內容和活潑的生命……國語的文學造成以後，有了標準，不但不怕方言的文學與他爭長，並且還要依靠各地方言供給他的新材料，新血脈。」[02] 這論調顯然以「國語文學」為中心，方言只是為其服務，貶方言的出發點很明顯。

上世紀 50 年代新中國建立之初，白話、方言之間爭論更甚。賀仲明、張增益總結當年「這場討論的中心問題主要有兩個，一是如何建構統一的民族共同語，以及方言與民族共同語之間的關係；二是文學創作應不應該使用方言，以及如何使用方言。為了服務政治大方向，建立新中國，鼓吹語言統一，以北方語為正宗，推廣普通話，這凡此種種政策實行都並無爭論。」[03] 為了建立新中國，鼓吹語言

統一基本上不存在異議。語言學家們充份論述了北京話作為共同語基礎的諸多優勢，大家都普遍認同致力於建構統一的民族共同語。但是作者茅盾有一段觀察銳利的話令人深思：

「五四」以來的「白話文學」卻有一個不成文的定義：此種取得了「文學語言」的地位的應是北中國通行的口語（就是北中國的方言），或者是以北中國口語為基礎的南腔北調的語言──即所謂「藍青官話」。三十年來，不知不覺中流行著一種錯誤的觀念，凡以北方語以外的地方語寫作小說詩歌等等的，都被稱為「方言文學」。「白話文學」這一名詞，為北方語文寫作品所獨佔。而且北方語（或藍青官話）亦隱隱然成為新文學的「文學語言」的正宗。廣東、福建以及其他和北方語差異甚大的人們先得學習北方語或藍青官話，然後能從事於新文學的寫作；甚或僅從書本子上「學習」新文學的「文學語言」，結果是，藍青官話能「寫」而不能口說，寫的和說的依然分離，和從前流行文言的時代，一樣情形。在他們手裡，北方語（白話）竟成了新文言。[04]

茅盾指出寫和說的分離，正與老舍所說不謀而合。

胡適也說：「方言的文學所以可貴，正因為方言最能表現人的神理。通俗的白話固然遠勝於古文，但終不如方言的能表現說話的人的神情口氣。古文裡的人物是死人；通俗官話裡的人物是做作不自然的活人；方言土話裡的人物是自然流露

01　《老舍文集》第 15 卷，北京：人民文學出版社，1991 年。原載 1941 年 6 月 16 日《文藝月刊》6 月號。

02　〈答黃覺僧君折衷的文學革新論〉，《新青年》，1918 年 9 月 15 日（第 5 卷第 3 號）頁 299-303。

03　賀仲明、張增益，〈1950 年代的「方言問題討論」與鄉土小說的語言方向〉，《南京師大學報》社會科學版，2019 年 5 月，第 3 期，頁 133。

04　引康凌，〈方言如何成為問題？──方言文學討論中的地方、國家與階級（1950-1961）〉，《現代中文學刊》，2015 年第 2 期，頁 30-41。原文載茅盾，〈再談「方言文學」〉，《大眾文藝叢刊》，1948 年第 1 輯。

的活人。」[05] 作家周立波也支持使用方言，指出其「反映農村生活的作品使用方言可以真實地表現實際生活，並結合我國書面語和口頭語長期處於分離狀態的現實情況，指出『學生腔』語彙貧乏、枯燥無味，而方言土語是人民群眾天天使用的活的語言……。方言精煉生動，與生產勞動緊密聯繫，充滿生活氣息，因而採用方言創作，不但不會與民族共同語相衝突，反而有利於豐富文學語言形式。」[06] 方言土語也是城市群眾天天使用的活的語言，不單止反映農村生活，用方言創作一樣地表現實際城市生活。

持相反意見的以邢公畹為代表，他指出理由主要有兩個：「首先是時代要求，即當前國家經濟和政治的統一，促使文藝工作者應致力於民族共同語的建設和發展，自覺地減少方言的使用；其次是方言本身的局限，方言創作會給閱讀帶來障礙，造成作品接受面的狹窄，並且方言具有一定的排他性……」[07]

其實方言和「致力於民族共同語」兩者不一定有矛盾，為何不能雙線發展？方言本身確是有局限性——沒有任何語言沒有局限性，也沒有任何語言沒有排他性。民族共同語的建設和發展有其政治大前提，但是方言於小眾使用者讀來聽來有親切感、真實感。以粵語為例，杜煥唱的是粵語中的廣州話，或稱廣府話，是最普遍的粵語種類。除了廣州外，也是珠江三角、香港和海外近千百萬華人的母語。在中國被認為是「小眾」所說的「方言」，但是對大部分別的國家民族看來，如此龐大的數目已是「大眾」了。更況且如老舍所說：「怕別人不懂嗎？加注解呀。」

有學者說，方言文學「不具有先天的審美效用」，[08] 換言之，有些語言如民族共同語，就具有先天的美嗎？這論調必須辯正。「美」是主觀的審定，沒有先天，只有後天，更沒有全人公認絕對的美。「美」是基於個人偏好，或是一個社群共同培養追求的偏愛。文人認同某社群的偏愛，創造出「美」的理論，且肯定其為「先天」，並貶低其所不認同的、他人的「美」。中國幅員廣大，各省、市、村人民都有其喜愛的、不劃一的「美」感，不是都應該接受、培養、鼓勵，使我國民族的特點多采多姿嗎？以美或不美評價方言，難有說服力。語言最主要的功能是人和人之間的訊息交流，也使古今之間能以文字交流。語言也是人和人之間的情感表達和交流。鼓吹語言統一，以北方語為正宗，推廣普通話，是為了實事求是，達到政治目的，並不是因為普通話特別美；不以其他方言為統一的工具，也不是因為

其不美。

　　石琳指出「絕大多數小說文本都單一地使用普通話，只有少數作家懷有強烈的本土語言意識，自覺地將方言作為話語資源吸納進小說的寫作中。莫言、陳忠實、賈平凹、閻連科等堪稱方言寫作中的翹楚，但他們所使用的方言同屬北方方言體系，其代表作的共同特點都是用北方方言來重塑鄉土生活，釋放尋根情懷，而其他方言（尤其是南方方言）卻在文學創作中集體『失聲』多年」，「普通話的大力倡導使得方言的話語空間日漸狹窄，方言的語言活力也逐漸減退，而方言背後的地域民俗文化也隨之淡化。因此，在漢語方言生態危機之下，珍愛方言資源，保護地域文化，維護共同語與方言之間的生態和諧顯得尤為重要……而基於語言與文化的同構關係，方言的豐富表現力其實也是它背後多彩的地域文化所傳導輸出的。以方言俗語作為具體的小說語言手段，其實獲得的是語言中寄存和保留的具有地方色彩的特定人文傳統、歷史背景。」[09]

　　石琳更提出「尤其是南方方言」。他以南方的上海話為例，說「而事實上，作為規範之外的話語形式，方言中有很多詞彙、句式、語氣、語感都比普通話更具表現力。致力於研究上海方言和民俗文化的上海大學錢乃榮教授將吳語區的兩種代表性的地方話蘇州話和上海話與普通話進行比對，發現方言中的動詞無論在數量上還是在語義上，其豐富程度都超過了普通話。其中有很多詞彙、句式、語氣、語

05　引方雨甯，〈吳語方言在當代小說文本中的重新架構〉，《文藝雜談》，2022 年第 1 期，頁 145。胡適原文載，〈《海上花列傳》序〉，《胡適文集》第 4 冊，吉林：長春出版社，2018 年，頁 394。

06　引賀仲明、張增益，〈1950 年代的「方言問題討論」與鄉土小說的語言方向〉，《南京師大學報》社會科學版，2019 年 5 月，第 3 期，頁 133。周立波原文載〈談方言問題〉，《文藝報》，1951 年第 3 卷第 10 期。

07　引賀仲明、張增益，〈1950 年代的「方言問題討論」與鄉土小說的語言方向〉，《南京師大學報》社會科學版，2019 年 5 月，第 3 期，頁 133。邢公畹原文戴，〈文藝家是民族共同語的促進者〉，《文藝報》，1951 年第 3 卷第 12 期。

08　張延國、王艷，〈文學方言與母語寫作〉，《小說評論》，2011 年第 5 期，頁 155-159。

09　石琳，〈方言生態危機下的地域小說創作〉，《當代文壇》，2016 年第 2 期，頁 75-79。

感都比普通話更具表現力,是中國文化和語言系統不能忽視的,是普通話無法表達的。」(頁76)他的話尤其適用於地方性極強的廣東和福建地區語言。

康凌又說,「群眾語言」與「知識份子語言」的對比在討論中轉換為「本地土語」與「全國普通話」對比,從而把「大眾的口語」或「群眾語言」的身份變為「本地土語」的身份。[10] 其實,某些「本地土語」,如遍佈全球的廣府話和閩南話,不也是「群眾語言」嗎?只不過不是全國性而已。

賀仲明和張增益總結方言文學的價值,值得輯錄如下:

首先,從方言的起源和生命力角度來看,運用方言是真實再現鄉村生活的重要前提。方言是在中國的土地上生長起來的一種本土語言,與鄉村生活有著天然的血肉聯繫⋯⋯中國幅員遼闊的地理環境造就了人們生活方式的差異,由此產生了因地而異的說話方式,反之,我們也能通過方言觀察不同時代、不同地區人們的生活狀況和精神面貌。因此,方言作為鄉村通行語言,必然在長期的流傳發展中沉積著當地的自然環境和人文歷史,產生一些體現當地特有的自然人文景觀的方言詞彙,如南方和北方一些方言的不同,就體現了南方多青山綠水與北方多平原、高原的差異。另外,方言具有極強的生命力,雖然歷經數次語言的統一與融合,但一些特殊方言仍然被保存和流傳下來了⋯⋯這樣的方言既是人們日常生活中常用的語言,同時又可從中窺見當地自上古時期流傳至今的鄉土精神,是無法被普通話或別的語言所取代的。

其次,方言具有極強的表現力,有助於鄉土小說刻畫生動的鄉村人物形象。小說刻畫人物主要是通過描摹其外貌情態,刻畫其語言動作,展示其心理活動,揭示其精神面貌,而方言作為特定區域人們天天口頭使用的語言,凝結著人們的思維方式、語言習慣、愛憎好惡和審美觀念,深刻地體現了人們的生存狀態⋯⋯方言背後還蘊含著深厚的文化內涵,反映著農民對世界、他人的感知與理解,折射出他們日常生活的悲歡喜樂情緒,以及他們的為人處事哲學與生活經驗。如北京方言的幽默從容,山西方言的質樸儉省,湖南方言的爽快利落,都鮮明地體現了這些地區人民不同的思維方式、性格特徵和生活態度。從這一層面來看,鄉土小說能否靈活地運用方言,很大程度上影響了鄉土小說刻畫農民精神面貌的深度。

第三，方言是地域文化的重要載體和組成部分，運用方言有助於表現鄉村生活的地域文化色彩。某一地域的方言往往積澱著特定的歷史文化內涵，反映這一地域獨特的歷史傳統和風俗民情。中國幅員遼闊，南北差異巨大，每個地區都有著獨特的地方風物和生活習俗，由此產生了一些具有地域特色的地名、物名、人名和專門記錄當地特殊風俗的地方方言……方言不僅是講述故事、塑造人物、表達主題的手段和工具，方言本身也是一種地域文化的凝縮與積澱……方言不僅是連通文學作品與地域文化的重要紐帶，方言運用本身也構成了作品地域色彩的一部分。[11]

賀、張兩位又補充說，「即便是在普通話普及率已經很高的現代社會，方言仍然是中國絕大多數鄉村的通行語言，方言也更真實地反映了鄉村的生活狀況和文化傳承，這是無法迴避的現實。」

賀、張兩位對方言的評價和方言在文學創作中的功能說得非常中肯，他們強調「農村」是有其政治需要。這裡必須補充的是，中國社會雖以農業起家，但是近幾十年來，農村社會已逐漸演化成城市社會。雖然科技、媒介、國際交流等等都影響語言的發展，但是幾千年來，地方語言還是留下不能磨滅的深印。因此，雖然賀、張兩位以鄉村生活和鄉土人情為討論出發點，但是他們對方言的評價在今天的城市社會也大致成立。

方言文學並不能被劃一式地確定其價值是否成立，創作方言文學的作者經常為了種種原因而作適當的調整。舉例幾年前頗為轟動的吳語小說《繁花》，作者聰明地只用一些最基本的吳語語彙，不影響非吳語讀者的鑑賞力，只給故事略披了一層吳語輕紗，但卻給故事發生的地點、人物從方言上突出了地方性。相比之下，

10　康凌，〈方言如何成為問題？——方言文學討論中的地方、國家與階級（1950-1961）〉，《現代中文學刊》，2015 年第 2 期，頁 30-41。

11　賀仲明、張增益，〈1950 年代的「方言問題討論」與鄉土小說的語言方向〉，《南京師大學報》社會科學版，2019 年 5 月，第 3 期，頁 139。

清末小說《海上花列傳》則吳語份量重得多，濃得多，對白全部用蘇州口語，不懂蘇州話的讀者根本看不懂，張愛玲因此還以通用全國的白話文重寫幫助其流通。可惜刪除了吳語，也就把小說改頭換臉，使其失去了地方色彩，雖然故事人物依舊，讀來卻淡而無味。

有人所持的態度是，文人以方言書寫的才是「方言文學」，因此鼓吹文人以方言創作，也就是說，口傳的民間故事、傳說，以至各類民間的說唱文學都不屬於「文學」範疇。[12] 公認的成功「文學」作品絕大多數是文人階級的創作，真正從民間藝人生活中所創的作品很少。但是中國有豐盛的口傳文學傳統，當中包括日常口語、精簡成語，以至高度精緻的戲劇、說唱、民歌等都是口傳方言文學的寶庫，[13] 有遠見的文人會予以書寫傳世，例如古代《詩經》的大部分作品，已被確認是當時文人記錄的民間詩歌。《詩經》能不界定為「文學」嗎？許多民族並無書寫傳統，文學都是以口傳，學術界早已肯定這些都是「文學」，只是未有文字記錄，與書寫文學的分別是流傳方法不同而已。[14]

杜煥是一位在低下層社會掙扎求生的說唱藝術家，他所唱的曲詞雖被摒除在文學門檻外，但是根據從賀、張兩位的論點，杜煥所唱的不正是典型的方言文學嗎？杜煥所留下約十萬字的韻文和散文是珍貴的粵語方言文學，傳統曲目如《客途秋恨》可能有文人參與，但是杜煥自創的《失明人杜煥憶往》，是一位生存在低下層社會、沒有受過正統教育的失明民間藝人所創，因此更值得珍惜。

粵方言文學早有傳世，最早引起注意的是 1713 年版本木魚書《第八才子花箋記》，[15] 更有英文譯本，是最早流傳歐洲的中國文學作品。[16] 現以其上卷第二十四回「誓表真情」為例，[17] 把粵方言俗字註出，方便不懂粵方言的讀者。

♪　慢講深閨情與意，又道梁生憶玉顏，
　　光陰易過人難會，轉眼韶光八月間。
　　多情一去無蹤跡，音書誰為寄嬌顏，
　　算來今晚中秋節，家家弦管亂吹彈。
　　對月幾多人快活，獨我多愁多恨積如山，
　　金樽不落愁人肚，為娘事事盡丟開。

試問姮娥如有恨，光明何苦到人間，

側耳城頭敲二鼓，寒燈一點照愁顏。

翠被生寒難獨臥，舉步遲遲出畫欄，

竹徑無人風自響，蓮池有月水生瀾。

忽聽誰家吹玉笛，分明一調滿關山，

吹起離人愁與恨，兩行淚珠濕衣衫。

轉入橫門遊嗰便，月中流麗似人行，　　　　　嗰便＝那裡

走入柳陰忙躲避，睇見一群仙女降凡間。　　　睇見＝看見

風舞羅衣飄旖旎，嬌聲傳送到花間，

睇真又係楊家女，瑤仙小姐共丫環。　　　　　睇真＝看真；係＝是

主婢三人遊月下，佢話一年好景有幾番，　　　佢話＝他說

雖然賞罷堂前月，唔捨得月明風景又遊行。　　唔捨得＝捨不得

豈知人在垂楊下，許多情緒為嬌顏，

走出花陰來作揖，姐呀有緣今夜慰平生。

碧月聞言將語道，誰人深夜到花間，

小姐到來當躲避，膽大如天敢咁蠻。　　　　　敢咁蠻＝敢如此蠻

12　中華全國文藝學會香港分會方言文學研究會編，《方言文學》，香港：新民主出版社，1949 年版。

13　見吳瑞卿，《俗語有話》，香港：商務印書館，2010 年。

14　見本書另一章「杜煥與口傳文學」。

15　著者不詳，鄭振鐸認為出自明末。

16　Thomas, Peter Perring, *Chinese Courtship in Verse*. Macau: East India Company Press, 1824.

17　Bell Yung（榮鴻曾），Eleanor S. Yung（榮雪），*Uncle Ng Comes to America: Chinese Narrative Songs of Immigration and Love*（伍伯來金山：臺山木魚歌選），Hong Kong: MCCR Creations，2014 年，頁 42-43。

「誓表真情」所用的粵方言口語俗字，大部分是可有可無、無意義的襯字，不懂粵方言的人讀來也能讀得明白。

繼木魚書《第八才子花箋記》後，另一以粵方言書寫的著名作品是《粵謳》(1828)，[18] 載有 100 多首曲詞。譚赤子論《粵謳》說：「《粵謳》的語言特色，由幾個方面共同構成：一是大量引用化用古典詩詞和古書中的典故，使作品具有古雅的色彩，而喻體、雙關的普遍使用，又使之帶上古典民歌的風格；二是善於將俗語和流行民間的佛教詞語入歌，使謳歌語言通俗化；三是方言口語俯拾皆是，地方性特色鮮明，而考究起來不少仍是源出古語。這些共同彙集成《粵謳》的語言，就是雅俗古今中外，融為一爐，造就了新語境。」[19] 鄭振鐸評《粵謳》為「好語如珠，即不懂粵語者讀之，也為之神移。」[20]

《粵謳》所用的粵方言俗字和《花箋記》大同小異，大部分是襯字，但用的頻率則密些，每一句都有粵方言俗字，其中「冇」、「係」、「睇」等字不解釋的話，外省人未必能明白整首曲詞，但是對本地人來說則非常傳神及自然。著者是文人招子庸，他經常流連珠江花艇上的風月場所，熟悉歌姬們娛客的演唱，深受感動，因此模仿那些曲詞的內容、用字、文體，題之為《粵謳》。[21]《粵謳》的 100 多首曲詞，每首的文字都有不同數量的粵方言，以《桃花扇》為例，所用方言比《花箋記》稍多一些。這裡把整首《桃花扇》曲詞抄下來，解釋外省人可能不明白的粵方言俗字：

♪　桃花扇，寫首斷腸詞，
　　寫到情深，扇都會慘悲。
　　我想命冇薄得過桃花，情冇薄得過紙。　　　　　　　冇＝沒有
　　紙上嘅桃花，薄更可知。　　　　　　　　　　　　　嘅＝的
　　君呀，你既係會寫花容，先要曉得花的意思。　　　　係＝是
　　青春年少，咁就莫誤花時，　　　　　　　　　　　　咁就＝那就
　　我想在世清流，唔好盡恃。　　　　　　　　　　　　唔好＝不要
　　你睇秋風團扇，怨恨在深閨，　　　　　　　　　　　睇＝看
　　寫出萬葉千花，都係情嗰一個字。　　　　　　　　　嗰＝那

<u>唔信睇吓</u>侯公子共得李香君情重，正配得燕合佳期。　　　唔信＝不相信；

睇吓＝看一下

與《桃花扇》比較，粵方言用得更多一點的是《弔秋喜》。以下是《弔秋喜》前半部的曲詞：

♪　<u>聽見你話</u>死，實在見思疑，　　　　　聽見你話＝聽說你

何苦輕生得<u>咁</u>癡。　　　　　　　　　咁＝那麼

你<u>係</u>為人客死，<u>唔怪得你</u>；　　　　　係＝是；唔＝不

死因錢債，叫我怎不傷悲。

你平日當我係知心，亦該<u>同我</u>講句；　　同我＝與我

<u>做乜</u>交情三兩個月，都<u>冇句</u>言詞。　　　做乜＝為什麼；冇句＝沒有一句

往日<u>嗰種</u>恩情<u>丟了落水</u>；　　　　　　嗰種＝那種；丟了落水＝丟入水中

縱有金銀燒盡，帶不到陰司。

可惜飄泊在青樓孤負（辜負）你一世，

煙花場上<u>冇日</u>開眉。　　　　　　　　冇日＝沒有一天

你名叫做秋喜，只望等到秋來還有喜意；

<u>做乜</u>才過冬至後，就被雪霜欺。　　　　做乜＝為什麼

今日無力春風<u>唔共你</u>爭得啖氣，　　　　唔共你＝沒有為你

落花無主<u>咁就</u>葬在春泥。　　　　　　咁就＝這就

18　陳寂編，《粵謳》，廣州：廣東人民出版社，1985 年。《粵謳：民間歌謠集》，台北：世界書局，1971 年。

19　譚赤子，〈招子庸《粵謳》的語言特色及其意義〉，《華南師範大學學報》社會科學版，2014 年第 4 期，頁 171。

20　鄭振鐸，《中國俗文學史》，中國社會科學出版社，2009 年版，頁 453。

21　梁培熾，《南音與粵謳》，舊金山州立大學民族學院亞美研究學系，1988 年，頁 169-70。

《粵謳》的粵方言俗字在每首曲中有繁有簡，有不同程度的「土」，本書不可能將每一首的粵方言俗字一一解釋。以下只用幾首曲的曲題為例，不懂粵方言的讀者可能感到莫名其妙，但以粵方言為母語的讀者應該會認同這些俗字「土」的程度，讀來非常傳神：

「真正擺命」＝真正把我置於死地

「容乜易」＝太容易

「點算好」＝如何是好

《花箋記》作者現已無從得知，現存的文本是根據口傳唱本把文字記錄，再加潤飾。《粵謳》著者是文人招子庸，他錄下珠江花艇上歌女所唱，加以修飾，或模仿她們的語氣和用詞撰寫新曲，當中不免加入文人語氣，因此地方性較弱。相比之下，杜煥所唱的南音、龍舟、板眼都是地地道道，充滿泥土氣息的粵方言文字，毫不掩飾做作，是民間地道俗語，而非知識分子創作的詩詞小說等精緻文學。杜煥一生面對的聽眾都是廣東人，唱曲所用的是本土語言，因此他的語彙、語式、修詞，以至表情、節奏、聲調，都富活生生的粵文化地方特色。

儘管如此，杜煥亦會因應所唱曲種，調校粵方言俗字的多少。南音抒情細膩，節奏緩慢，可分為兩大類。第一類是受古典詩詞影響的經典曲目，最著名的莫若是《客途秋恨》，許多著名粵劇演員都有錄音傳世，曲詞已大至定型，文詞典雅，顯然出自文人手筆或經文人修改，已被提升為博物館珍藏的精緻文學，因此粵方言的俗字較少。其他為人熟知的著名曲目，如《嘆五更》、《男燒衣》、《霸王別姬》等亦一樣。《客途秋恨》首十句中的「虧我」、「好似」、「就係」、「呢個」、「佢」等粵方言都屬於襯字，不會影響不懂粵方言讀者的理解。以下開頭十行曲詞中的粵方言俗字以底線勾出：

♪　涼風有信，秋月無邊。

　　<u>虧我</u>思嬌情緒<u>好似</u>度日如年。

　　小生繆姓<u>就係</u>蓮仙字，

虧我為憶多情妓女呢個麥氏秋娟。

佢聲色係性情人讚羨呀，

呢，佢更兼才嘅貌嘞係兩雙全。

今日天隔一方難見面呀，

虧我孤舟沉寂晚涼天。

斜陽襯住雙飛燕呀，

我斜倚係蓬窗思悄然。

但是杜煥在自創的《失明人杜煥憶往》用了大量「啦」、「呀」、「喇」等襯字來加強口語效果，此外，粵方言口語特有的「冇」、「乜」、「嘅」、「咁」；句後感嘆詞（或稱語氣助詞）如「㗎」、「噃」、「嘞」、「喎」、「咋」；[22] 句前感嘆詞如「哩」和「唉」等，都只有粵人才能明白，杜煥也用得很多。不懂以上粵方言俗字的話，肯定會影響對曲詞的感受。[23]

♪　所謂無親無近在身邊，

　　無人照料係在幼年。

　　好在我生平一向係哩咁賤㗎，

　　咁就聽人使喚我唔拘。【第二回】

♪　我問你嘞，你一心係要喺香港究竟有乜嘢事呀？

　　我回答話無非為搵錢。【第三回】

22　張洪年，《香港粵語》，香港中文大學出版社，2021 年。頁 283-321。

23　本書第二部分收錄《失明人杜煥憶往》全部曲詞。第三部分收錄杜煥傳統曲目曲詞。

咁呀，因為我呢度好趣緻嘛！咩趣緻哩？因為唱嘢我唱得多喇，哼！未曾唱過我嘛，家下叫做唱我，即係唱自己，吓！【第七回開場白】

♪　我唔係導人迷信嘛，我想來好醜一生，
　　皆由命理係安排五行。【第八回】

　　龍舟比南音活潑、節奏明快，曲詞較通俗，因此所用的粵方言俗字更多。以下是《玉葵寶扇》之「大鬧梅知府」選段：

♪　唏吔，兩乘轎，真係行得非常快趣呀，
　　登、登聲咁快。
　　正所謂四人呼叫：
　　一個行頭揚眉吐氣，
　　第二個就唔敢放屁嘛，
　　第三個哩烏天兼暗地呀，
　　第四名順風和駛呀，
　　一程嚟到公堂。
　　忙將轎歇，
　　連忙驚動差役眾漢前啊去。

　　板眼只在妓院裡演唱，更多一分粗俗，以下是《兩老契嗌交》，又名《爛大股》選段，爛大股走投無路，決定去找當年受恩於他的妓女瑞彩求助：

♪　哎喲！我踱來踱去，踱吓踱來，都係唔得薑蒜（夠算）！
　　點解呀？係嘍，實見囉攣。
　　想我爛大股，生來，係冇乜嘅人緣。
　　唔係冇人緣！不過百家憎。
　　想我哩，想我爛大股為人，係自己作賤：

哎嚛，有觀音係唔學，學個何二趴眠。

想我有錢哩，嗰陣時呀，也住到沙面呀。

哩，我叫艇喎，遊河，樣樣都佔先。

哩！哩！哩！今晚又叫青蘭，明晚叫瑞鑽。

有晚瑞彩喎，阿瑞珍，與共阿瑞嬋呀。

我叫老舉哩，係叫來，風車咁轉。

嗰啲老舉話我，話我貪同人客試新鮮。

所以話埋行，老舉埋行，佢就抵制我喇。

嗻喇！有錢冇地擰呀！有嘅，有個瑞彩，生平共我格外有緣。

佢話人客送盡一萬九千九百九十個都未曾遂得佢心願，

話我爛大股哩，就生來嗰啲脾性，撳扁搓圓。

所以話喎，話跟我係埋街，

跟唔到哩，就會尋短見喎。

話要生要死，要話攞刀割大髀喎，

歸家寧願同我食粥捵鹽。

咁嘅老舉唔怕釣起，捵得起，冚得沙離被嘅，

所以老竇剩落家財，

我為佢都盡唔見。

擰呀擰呀又是擰！嗻喇，咁就擰到，

擰到荷包乾淨，睇吓冇一個錢。

想我哩，呢一排，度來唔得掂呀，

不若我搵吓杜老契咋，同佢係借番吓錢。

哎，老契應該佢懷我舊念，唏唏唏，應該嘅！

等我，開去尋他度吓錢。

爛大股找到瑞彩後受她奚落，老羞成怒，大罵出口，粗話連篇：

♪　（瑞彩）「原來嗰個病災瘟，佢今晚又試開來搵。

一定係扭計喇，哚，等我丞佢埋街，免使佢尋。

哎喇，我仲估邊個喎，哎喇，我哋爛相來。哎喇，餓死唔慌你將我問。

腳步就唔同，哎喇勢唔估到你咁薄情嗰喎，咁就冷手拋人。」

爛大股就答言：「你休將我混，我從來唔慣冷手拋人。

哩，因為我近日發姣學人開間係鴉片館（哎喇好生意呀呵）好！

開間鴉片館，皆因所欠就些少、些少財銀。

我想趁此矮平上多幾碼，

特意開來把老契你（來啦來啦哪！）你借住十兩銀。

借得你耐就唔好意思，

至遲三兩日我就還銀，就還銀。」

「哎喇我哚，哚，哚！（對，對，對，對，對！）哎喇難為你話借，借得咁心傷。

擘大個口我就睇到你條腸。（你有叉光鏡咩！）

你估，哎喇，我當真來跟你上岸呀？（咁唔係嘅咩？）

哂你啫嘩！真係囉喎！哚！

估話當真來跟你上岸！哎喇！跪倒瘟豬就睇錢份上，

冇錢開來鬼認你做老相咩！

哎喇，你唔知咩？我哋老舉心腸鐵咁樣。

有錢開來係我情郎。

你就快啲躝屍喇！咪個羅紋掌，（唔！）

哎喇我家陣有個師爺喇，你激嬲我，就會就送你上公堂！」

試想以上的曲詞，若翻譯成「大眾」都能讀懂的書面白話文，就完全失去了活生生的味道。杜煥娛樂聽眾所唱的南音、龍舟和板眼，是一直被忽視的民間方言文學寶庫，也是中國文化重要的一部分，值得我們記錄、欣賞和珍惜，更應肯定杜煥在中國文化史上的貢獻。

杜煥與口傳文學

榮鴻曾

口傳文學（和相輔的口傳音樂）與書寫文學在歷史上相互影響，各有特點和文化價值，兩者都屬於文學的範疇，也是學術研究的重要課題。在世界上許多沒有發展出書寫文字的所謂「落後」民族和國家裡，口傳文學也是歷史、文化、社會、哲理的記錄。在已經有文字的民族裡，有幸碰上注重口傳文學的文人，會以文字將口傳文學記錄傳世。最著名及最古老的莫如公元前約 8 至 9 世紀古希臘瞽師荷馬的兩篇巨型史詩：《伊里亞特》和《奧德賽》，敘述了公元前約 12 世紀的一場大戰及其前因後果，是古希臘文化的奠基石，與後世紀歐洲文化一脈相承。

中國自古重視書寫和文字，大量文獻記載著悠久歷史裡無數文學作品，也記載了有突出成就的藝術家和文學家，絕大多數是屬於文人階級的創作，真正有關民間藝人生活和藝術成就的則很少。可是中國有豐盛的口傳文學傳統，當中包括日常口語、精簡成語，以至高度精緻的戲劇、說唱、民歌等，例如古代的《詩經》大部分作品已被確認是當時文人記錄的口傳詩歌。中國口傳的戲曲和說唱對文盲和半文盲的廣大人民尤其重要，除了提供他們文學與藝術的精神寄託外，也讓他們對中國的文化、歷史、社會、哲理等有共識，是凝聚漢人為一體的重要因素。

將口傳文學記錄成文字，就不免會把口語中的表演及音樂特點略去；但若要全面賞析口傳文學就必須要聆聽，不能只靠閱讀，因此若要較全面地把口傳文學以文字記錄的話，就必須把口語中文字以外的表演特點用特別符號記錄下來。比如音高變化、節奏樣式、音量強弱、音色操弄等，也就是結合了文學與音樂如一。現代有了錄音和錄像科技，口傳文學和口傳音樂才能較全面地被保存，供廣大聽眾欣賞。但是學者如要研究詮釋口傳文學和音樂，探索民間文化傳統，在方法上不能只靠錄音和錄像，必須也依賴書寫文字和圖表等才能全面性作出完善的分析、詮釋和報告。

口傳文學不單本身重要，亦是認識民間及流行文化不可忽視的原始資料，學術界是到 20 世紀下半才給予應有的關注和研究，確認其價值。最著名的口傳文學研究，是第二章曾提到阿爾勃·羅德的《唱故事的人》（1960）和查爾斯·西格的《美國民歌「巴巴拉阿倫」的雙層變體》（1966）。專注中國文化的則是第二章已提到 1969 年以趙元任為首發起組織的「中國口傳演藝文學學會」。

杜煥在富隆茶樓的演唱錄音已經出版了一系列稱為「香港文化瑰寶」的鐳射

唱片，加上我和杜煥談話的記錄和照片，是罕有的口傳文學原始資料，提供了一位不凡民間藝人的一生事蹟，亦見證了 20 世紀香港本土粵文化光輝的一頁。當年在富隆茶樓錄下杜煥約 45 小時的曲藝，其中 18 小時的曲詞已以文字記下，韻文兼散文，共計約十萬字，其價值不只在藝術和娛樂方面，更是絕無僅有的說唱曲藝原始資料，是研究被忽視的口傳文學和廣東地方文化的寶庫。

杜煥的藝術成就離不開他的人生經歷。他唱自己的一生是「苦楚捱多並無甜」，幼年就因為家貧兼失明被賣身江湖，從未受過正統教育，自然隻字不識，也不能眼見，他的藝術造詣全靠天資聰慧、對音樂和語言的高度悟性和罕有的記憶力。杜煥早年在廣州環珠橋得恩師孫生傳授基本謀生曲目，隨後 50 年在香港的煙館、娼寮、茶樓、富戶、電台、街頭等不同場合演唱娛樂客人。同行唱家和資深聽眾是他的老師、演唱場合是他的課堂。他的藝術成就是在艱苦情況下經過勤奮無間斷的自學，在演唱過程中點點滴滴地磨練出來，到 1975 年在富隆茶樓演唱時已達到爐火純青之境。

杜煥的藝術成就可以從唱腔和曲詞兩方面分析。最令人欣賞的自然是他不同唱腔的韻味：南音盪氣迴腸的旋律扣人心弦；龍舟簡樸活潑，充滿泥土氣息；板眼擺脫旋律的框框，出神入化的半說半唱，每種都各有千秋。

與杜煥唱腔相輝映的曲詞，是口傳文學的精髓。如果我們把曲藝中的唱腔比作肌膚，曲詞就是骨骼，是表達故事內容的基本架構。曲藝之引人入勝不止是肌膚的滋潤、細膩、色澤、軟滑，相關的骨骼架構也需要均勻、對稱、結實和靈活，才能充份顯示肌膚的美感；唱腔與曲詞必須相輔相成才能把故事表達得淋漓盡致。杜煥的曲詞運用豐富的粵方言詞彙，加以韻文的格式，把故事娓娓道來。除了幾首經典南音曲目如《客途秋恨》、《男燒衣》、《嘆五更》等的曲詞到杜煥的年代已大致定型，他的所有其他曲目都會隨場合和聽眾，即興和巧妙地創作出與別不同的曲詞，隨機應變，不受固定的書寫文字所控制。這些正是口傳文學的特點，杜煥 50 年的演唱經驗使他能熟練運用，得心應手。舉例看杜煥在富隆茶樓唱的《梁天來告御狀》，他從 3 月 27 日到 4 月唱了故事的開頭 12 節，共六小時，唱到第九節《渡頭截劫》時，已大約有二萬字。回看香港五桂堂印行的《正字南音梁天來告御狀全本》文本，到《渡頭截劫》為止，才約六、七千字。如此大的差

別，顯示了杜煥不受文本限制，能自由發揮，隨意添加描述，正證實了口傳文學的特點。

　　為了研究口傳文學和音樂的固定性和靈活性，我要求杜煥重唱兩段南音。他在 1975 年 5 月 27 日先重唱已在 3 月 25 日唱過的《玉簪記》之「夜偷詩稿」，唱之前我請他跳過陳妙常和潘必正初會以及訂情後寫詩表達思慕之情兩段，而只從潘生夜訪禪堂無意拾得詩稿開始。繼後我又要求他同日又重唱 4 月 24 日唱過的《武松》之「打虎」，內容細節任他隨意增減。重唱「夜偷詩稿」時我要求刪短故事情節，卻仍然要唱 30 分鐘，從而考驗他如何修改唱詞。「打虎」一段除了主題和時間限制外，細節則任他隨意處理。杜煥面不改色地從容答應，似乎毫不在意，顯然把詞句在心中稍作整理，適量增減，對他來說是隨心掌握的。不過他在唱前有向茶客清楚交代重唱的原委：

　　好嘞，今日係星期二嘞，咁呀又試嘈吵吓？座上各位嘅發財耳。咁呀，真係我好多謝各位茶客，正所謂呀多多見諒我喺處嘈吵，咁係萬分感謝各位。今日唱乜呢？今日佢話翻唱吓喎嗰支「夜偷詩稿」嘅下文喎，咁呀望各位多多見諒，吓，即係複唱嘞。或者唱哩，唔對得番上文嘅都唔定嘅噃啲嘅歌詞，不過哩，俗語有講，一樣歌頭，百樣歌尾，係嘛？求其嘅意就同埋，句詞或者有啲唔同都未定。喺喇，望各位諒解吓，知道我哋唱嘢嘅人係咁嘅啦。你就喺戲班都係嘅啦，係嘛？晚晚連氣一個禮拜嚟做，咁佢就唱啲嘢呀，嗰啲口白呀都係有唔同嘅噃，有改變嘞，唔同輯法咁噃，係嘛？係不過呢個大體同埋，就唔少得嘅，嗰啲唱詞呀，有時就有啲同有啲唔同咁啦。

　　杜煥這段說話，是他積累幾十年演唱的經驗之談，聽來簡單，其實已包含了口傳文學的精髓，當中他提到的「戲班」，亦值得學者參考。他這番話也是為了職業的尊嚴，必須向茶客解釋為何要重唱同一曲，因此說「今日佢話翻唱吓喎嗰支『夜偷詩稿』嘅下文喎」。一句裡連用兩次句尾語氣助詞「喎」，[01] 用得既達意更傳神，說明他重唱是被要求，他不負責。

　　「夜偷詩稿」重唱版本除了描述兩人雲雨的情節比原唱稍為詳盡外，其餘大致

相同，但明顯地即興加入了一些不影響旋律節奏的趣味插白，舉兩例如下：

♪　原唱：　「哎吔，你咁膽大如天將我混呀，將我混呀，你有書唔讀去學貪淫。」

重唱：　「哎吔，乜你咁膽大係如天將我混呀，喺，你有書唔去讀，點解學貪淫。（插白：放假吖嘛！）」

原唱：　「姐呀，妳禪院懷春曾早耐咯，今晚小生有召，姐呀，妳召我來臨。自古一線扣牽憑月老呀，今晚小生得召至有會佳人。」

重唱：　「姐呀，我一線扣牽憑月老呀，一線扣牽憑月老呀。今晚小生得召（插白：你叫我來嘅喎！），並非係個白撞之人。」[02]

　　從以上兩個例子可以看到，杜煥重唱時心情明顯較輕鬆活潑，兩次都加進純口語的插白，增加戲劇性和幽默感。另一個例子是兩個版本都靈活運用「月」字；原唱版本以「明月」撩起陳妙常的情意詩興：「哎吔今晚夜又見清風明月咁好呀，月呀，等我作首情詩係憶懷念吓生。」重唱版本被我要求略過寫詩一段，杜煥就讓月光照亮潘必正讀詩：「嗱，等我唱吓呢個潘郎拾到情詩稿，星月咁光明佢細看真。」兩個版本都引「月」，但一附陳妙常，一附潘必正，相互呼應，杜煥隨意唱來，恰到好處。

　　相隔一個月的兩次唱「打虎」，以下以猛虎出現的一小段做比較：

01　這裡「喎」字用陽上聲，意思是出自別人的意見，他自己不負責。

02　這裡「喎」字用陰去聲，顯示講者稍具委屈之情。

♪ 原唱（4月24日）：

真氣憤，就抽身，別了嗰間酒寮，快大踏步呀行。（身 san／行 hang 韻）

一直往崗來直進，前來已過係黃昏，

日影西斜晚將近呀，喺嘞，初更將到呀，日墜西沉。（沉 am 韻）

幸得東方明月漸亮呀，月華漸照漸照花更。

嗰時武松當堂將路取呀，曾經酒意有八分。

一路行來一路嗰啲山風一陣陣呀，迎面吹來颺煞人。

喺嘞，武松當時有係幾分難頂緊呀，被佢山風吹到打個寒噤，

當堂腹內酒氣來頂上呀，酒氣醺醺，弊嘞，頂呀唔能。

正在支持立不緊呀，腹中觸起吐菜餚，

一啖啖在口又吐回酒噴噴，剛才食咗咁多食下各物，喺嘞，嘔晒在地埃塵。

口吐一番忙再立起呀，將身企定正要抽身。

忽然一陣呀，一陣哩狂風威猛到甚呀，周圍葉落飄在埃塵。

再聽一回風一陣呀，嘩聲就響亮好似地裂山崩。

嗰個武松雖然先間支持不緊咋，嘔到係渾身冷汗透濕羅襟。

忽見狂風連起幾陣呀，忽聽聲音來叫響呀，唉，真係甚驚人。

武松被佢聲驚醒呀，當堂醒意在佢心，

只怪聲來非別故，呵，果然真正係猛虎出林。

重唱（5月27日）：

多時守候在崗邊，酒氣醺醺係湧上胸前。（邊 bin 韻）

習習係涼風吹至英雄面呀，當下英雄，喺嘞，漸漸覺迷痴。（痴 chi 韻）

觀盼係四方和八面呀，蹤影匿匿，喺嘞，並不見嘅時。

無奈耳邊係更鼓始，係四呀圍頻報，係夜深更天。

酒氣嘞，佢就頻升，係迎上面呀，喺嘞，東西繞在，好似惡痴纏。

行過呀，係東呀時，身嘅西面呀，腳步呀係咁浮浮在嘅山邊。

萬里無雲，一片係銀光展，喺嘞，醺醺酒氣嘞，令佢漸，好似催呀眠。

忽然一陣難立此呀，將身挨凭（bang6）呀在嘅山邊。

矇矓睡嘅至，好似陽台嘅殿呀，忽然嗰陣，所謂半醒係半呀眠。

好在英雄真醒至呀，忽，一陣狂風嘅送到呀，係捲起佢羅衣。

又見，陣陣味吹，還真係難入嘅鼻呀，又腥呀又臭，喺嘞，攻到面前。

方才把英雄驚醒呀了呀，忽聞呀怪叫呀，怪叫聲喧。

更仲係將佢驚覺了呀，嗰陣當嘅時立起細觀瞧。

再者係一聲嘅頻嘩叫，唉！狂風起陣呀，吹轉了四邊。

見山下了呀就好多樹葉呀，雖然呀係野草高過人前。

無奈係見得好長草高嘅還會嘅捲呀，狂風連陣呀吹飄飄。

嗰陣看得嘅遠遠，又呀似，又似燈嘅籠呀照喎，

啊！看來正式是，係猛虎雙眼燃。

　　從武松上山到猛虎出現這一小段，原唱和重唱都剛好 34 句。兩次的開端都依照南音起式的句尾結字聲調的規格：句 1 尾字陰平聲（身、邊），句 2 尾字陽平聲（行、前）。最明顯的分別是韻腳的改變。原唱用「身／行」韻，重唱用「邊／前」韻。兩次演唱相隔超過一個月，杜煥未必記得原唱所用的韻腳，因此重唱時用另一個韻腳並不是故意炫耀技巧，而是即興創作隨意用韻，碰巧與一個月前所用的不相同而已。

　　兩個版本都有以下的情節：武松醉酒，躺下，一陣狂風，一陣腥氣，一陣落葉，虎吼，虎現。但是兩次演唱的情節元素詳簡不一，所用字也有很大出入。原唱中落墨較多的是醉酒和嘔吐。重唱則強調猛虎出現前的狂風和腥臭。原唱虎吼聲「真係甚驚人」，然後「猛虎出林」。重唱「一聲嘅頻嘩叫」，猛虎出現時「雙眼燃」，「又似燈嘅籠呀照」。兩個版本不同之處毋須一一列出，讀者可自行比較。

　　有一次我問杜煥，你有什麼竅門能記得那麼多首歌的唱詞？他的回答沒有錄音，以下是我記憶中他說話的大意。

　　唱嘢就像廚師煮菜，基本原料有限，不外魚、肉、雞、蝦和各類蔬菜；再加油、鹽、醬、醋等調味料。大廚有咗基本原料和調味料後，就全靠搭配和份量恰當，加上烹調方式如炒、蒸、煮、燜等，掌握烹調的時間，就能巧手煮出無數色、

香、味俱全的珍饈百味。唱嘢亦一樣，無數曲目雖然有不同故事，但只要記得大概內容，細節的詞句字眼就像廚師配搭菜肉原料和調味料一樣，隨唱隨取，即興活用。竅門在於份量多少和次序安排，或簡或繁，視乎時間需要或限制，只要故事唱來有聲有色，活靈活現，何須每首歌都死背硬記？

兩段情節一樣的打虎，杜煥透過不同的韻腳和用字，充份表現即興的創造力。杜煥以烹飪比喻唱曲，使我聯想到西方食譜習慣把一匙一勺份量都明確指示，但是中國食譜則不列份量，兩者相異處正如文學中的文傳與口傳之別。中國人學烹飪靠觀察和實踐，不受食譜所限。大廚師煮某一道名菜，不須完全依照食譜，而是有意無意間把調味配料或份量稍變，使名菜能改頭換面，開闢新天地，這正是中國菜特別之處。杜煥從小學唱曲，藝術成熟後成為說唱的「大廚師」，這種天份和經驗使他不受文字束縛，並賦予他創作的空間。杜煥並不是文學理論家，但是他透過敏銳的觀察力和對自身的瞭解，輕鬆領悟和實踐口傳文學的真諦，實在不簡單。

杜煥以烹飪解釋他的創造力，加上他重唱「夜偷詩稿」前向茶客交代的一段說話，正好反映口傳文學勝於書寫文學之處：脫出了死背硬記的框框，就能因時因地，因情因境，隨意創出故事新面貌。杜煥雖然說得輕鬆，實際上即興唱曲殊不容易。既要選擇詞句和字眼，以韻文演唱又要考慮句式、句長、押韻、平仄等等，若非積累數十年經驗，自身又思想靈活，又對詞句字眼滾瓜爛熟的話，實難以勝任。

從口傳文學的觀點和角度看，在所收錄的杜煥歌曲中，「香港文化瑰寶」第二集《失明人杜煥憶往》無疑是最突出及最珍貴的。雖然每個人都熟悉自己的過往，但要把大小事件明條理，加起伏，情節分輕重，敘述定繁簡，分回起段地形成線形連貫性故事，再即興唱出，更受每回 30 分鐘的時間限制，凡此種種都難度極高。杜煥沒唸過書，又是盲人，不能寫大綱或利用文字作反覆的斟酌批改，更遑論起稿。何況韻文部又要套進南音的格式，談何容易？

杜煥的即興演唱證實口傳文學由於不受書寫文字限制，唱者能隨機應變。他的急智和幽默經常給聽眾帶來無窮樂趣，《憶往》其中一段正是一個好例子。杜煥

習慣每次開唱前都會唧著煙斗，手拿茶杯，和我上天下地聊天，然後調絃，說開場白，然後才開始一節新唱段。那天剛好是 6 月 24 日星期二，唱的是《憶往》第五回，我們又討論《憶往》的意義和價值，是老話題了。他在調絃時，我又解釋要求他唱此曲的重要意義，他半真半假生氣地說：「你話有意義，我就話冇意義！哼！」接著一口氣進入開場白：

好嘞，座上各位貴客，今日就禮拜二嘞吓，祝各位樣樣都易咁嘞，世情又易，想喺樣就得喺樣，謀事又易咁啦，吓！今日禮拜二啦嘛，咁又試向各位哩攞一陣人情，嘈吵吓各位嘅發財耳嘞。

我忍俊不禁，由衷地佩服。他從「意義」到禮拜「二」，再到「樣樣都易」，最後發財「耳」，多自然，卻又出人意表！他把開場白前針對我說的一句都即時唱出來：「你話有意義，我就話冇意義！哼！」數十年後聽眾也可以在聆聽《憶往》唱片時欣賞，證實大師因時因地以臨時話題創作的口傳文學多有趣味。

地水南音、龍舟、板眼早已隨杜煥辭世而成絕響，不可能重現，就像香港社會也不可能重回 100 年前的面貌。雖然南音仍可在粵劇舞台和業餘唱家的演出中聽到，但是時移境遷，他們的演唱已脫離口傳文學而定了型，風格也與杜煥的地水南音有很大出入，網上看到聽到的龍舟與杜煥的版本也迥然相異，板眼則更已消失得無影無蹤。杜煥雖一生艱苦，他所唱的《憶往》錄音不但記錄了一位傑出民間藝人的一生事蹟和見證他的才華，更為後世留下珍貴的口傳文學和粵語方言文學。

杜煥的創作才能和藝術造詣

自傳史詩《失明人杜煥憶往》

榮鴻曾

杜煥所唱曲目大部分都是家傳戶曉的故事,曲詞已大致定型。傳統的唱者向師傅或同行學會後,演唱時不會作太大的改動,因此口傳文學雖然沒有文字記載,卻能以原來面貌一代一代流傳下去,這正是民間口傳藝術可貴之處。但是唱者非錄音機,演唱老曲時不會照辦煮碗地重複,而會因場合的影響、時間的寬緊、個人的心情、聽眾的反應等,對故事、曲詞和曲調等細節作有意或下意識的改動。他們一方面不自覺地發揮創作的潛力,另一方面又要滿足聽眾欣賞名曲的期望,演唱時要在兩者間作出適當的調整,使原曲雖有變動卻仍然保存原意。正如杜煥說:「大體同埋,就唔少得嘅,嗰啲唱詞呀,有時就有啲同有啲唔同咁啦。」第五章中記錄杜煥如何處理重唱《夜偷詩稿》和《武松打虎》,顯示他是隨機應變的高手。

　　但是《失明人杜煥憶往》是杜自創曲,與其他曲目不同,內容不受老曲的傳統束縛,使他能盡情發揮創作潛力,是民間方言文學的巨著,是所錄歌曲中最突出及最珍貴的。以下幾點總結其價值:

　　第一,《憶往》是杜煥自創新曲,從未有別人唱過。南音曲目當然偶然有新曲出現和流行,但這些新曲大都來歷不明,或是文人所撰。《憶往》不僅創作的人、時、地都有記錄,而且創作者是一位民間失明藝人。

　　第二,《憶往》記錄了一位低下民間藝人的一生。歷來許多民族和社會上都有瞽師,但是因為社會身份低賤,很少學者記錄他們的一生事蹟,《憶往》是例外。杜煥的故事使我們對一位社會地位低下的瞽師稍有認識,佔有獨特的文獻價值和功能。

　　第三,杜煥以第一身唱出他的心聲,把自己的一生歷程親自娓娓道來,不只是人、時、地的故事,更表達了杜煥內心的感情和思想、處世的哲理,和他對人對事的看法。這些內容不是一般第三者講來能如此深入、貼切和真實。

　　第四,杜煥 1926 年到香港,在此度過了 50 多個寒暑,自傳式的《憶往》也是香港上世紀 20 到 70 年代的寫照,見證從日據、光復到經濟起飛的歷史,是一位失明藝人「眼中」的香港故事。

　　第五,《憶往》顯示了一位民間瞽師的創作才能。誰能料到一位在社會上被鄙視、在藝術史裡沒有地位的低下小市民竟然有此才華?

本章除透過分析《憶往》曲詞，研究杜煥的說唱藝術和創作才能外，亦論述他的處世為人、內心感受和人生哲理。

杜煥唱《憶往》的由來得先向讀者交代。當年 6 月，杜煥在富隆茶樓所唱的傳統曲目已錄了十之八九，我與杜煥相處也已三個月，閒談中他說起從前在妓寨、煙館賣唱時，經常根據當天的某節新聞，即興地以南音體裁配上歌詞，唱出新曲。我聽了既驚訝又佩服：這可不簡單，同時得要有文學和音樂創作的才能，只唱滾瓜爛熟的舊曲如何能相比？我當時要求他在富隆也根據新聞編唱新曲，他回答說已不再注意新聞而一口拒絕。我靈機一觸，就建議他將自己一生編成一首新曲唱吧，對自己的故事可不能不知道啊？他很不願意，但是經不起我再三要求才勉強答應，在富隆茶樓最後的四節，即 6 月 19、21、24、26 日，唱出自己的一生：從 1910 年在廣東肇慶出生開始，幼年時如何在廣州流浪和學藝，1926 年輾轉經石岐、澳門來到香港賣唱；最後一節唱到 1955 年，他被邀請在電台演唱，但因為我需要返回美國，在富隆的錄音只得終止。後來為了完成《憶往》，我託當時在香港的好友西村万里安排杜煥續唱和錄音，並借用香港大學亞洲研究中心課室，在 1976 年 3 月 6 日和 13 日兩天，每天唱兩節，終於完成了全曲，一直唱到 1976 年止。《憶往》根據杜煥自定的大綱，分 12 回，每回約半小時，共約六小時。一至八回在富隆唱出，九至十二回則在香港大學課室錄音。回目是多年後我和吳瑞卿根據內容商榷後如下。

第一回	襁褓失明兼命蹇	流落廣州實可憐
第二回	環珠橋畔無依靠	良師授藝唱歌文
第三回	省城罷工走無路	濠江香港生計圖
第四回	賣唱廟街煙花地	少年無知毒染身
第五回	喜結良緣遇紅妝	亂世苦海妻兒亡
第六回	日寇侵港驚淪陷	屍橫斷食盡哀鴻
第七回	和平重光市初旺	麗的興起又徬徨
第八回	絕路逢生踏新境	電台演唱喜揚名
第九回	街頭賣唱羞掩面	身無綿絮過寒冬

　　杜煥演唱前必定有開場白，是當時專業演唱者必會交代的題外話。無論所唱內容是悲或喜，哀或樂，他總會先講幾句吉利說話。當箏弦調妥，南音的前奏叮咚響起，聽眾就會被帶入另一個世界。首先不容忽視的，是杜煥雖然答應了唱《憶往》，但從他唱第一節前的開場白，反映出他是極不願意：

　　好嘞，座上各位，今日哩，今日星期四嘞，咁又試喺呢度向各位貴客，攞係一小時左近嘅時間，嘈吵吓各位先。咁呀嘈吵各位發財耳哩，歌詞哩，樣樣嘅故事聽得多嘞，今日我所唱哩，就唔係古噃，又唔係今，你估唱咩嘢哩？我相信各位都怕未聽過呢個理由㗎，係唱我本人嗰咁。哈哈，我本人嗰啲□□□，點樣屈呀一齊唱出嚟，咁呀唱得唔好哩，望座上貴客各位，吓，多多包涵，呢啲係特別嘢。因為唱嘢之中哩，未試過呀人哋唱嘢呀唱番自己本身嘅故事嘅，係嘛，咁我呀試下。咁呀鄙人係杜煥呀，喺電台都係出杜煥個名呀，係嘛，咁我呀出呢個名稱哩，叫做係《失明人杜煥憶往》。【第一回開場白】

　　在民間說唱行業中唱自己的故事確是聞所未聞，杜煥演唱了數十年，自有他專業的尊嚴，在不情願下不遵守行規，也就怪不得他在開場白中要向富隆的茶客們道歉。[01] 一句「係唱我本人嗰咁」中的「嗰」字（以陽上聲說），是粵語特有的句尾語氣助詞，表示轉達別人的意見，以顯示自己委屈的心情。在富隆續唱的四天，每天開場白他都重申一次。休息後雖不再道歉，卻也會自嘲一番：

　　咁呀又唱吓啲無謂嘢先吓。【第二回開場白】

　　6 月 26 日，杜煥知道這是他在富隆的最後一天，唱的是《憶往》的第七和第八回，他在開場白又特別向聽眾道歉，用「趣緻」反諷，又連用兩個「嗰」字：

咁呀，因為我呢度好趣緻嘛！咩趣緻哩？因為唱嘢我唱得多喇，吓！未曾唱到我喎，家下叫做唱我，即係唱自己，吓！咁呀，我啲醜事哩向各位嚟到哩，吓，嚟到獻吓醜，即係我一生經歷點醜怪法，嗰啲淒涼法，咁呀，唱吓座上各位聽吓喎。【第七回開場白】

第一個「喎」字（「未曾唱到我喎」），用陰去聲，表示聽者可能不知道，第二個「喎」字（「唱吓座上各位聽吓喎」），用陽上聲，表示是別人的意見，他自己不負責。休息後在富隆唱最後一回，杜煥再次道歉，又連用兩個陽上聲「喎」字作交代，又說「失禮」，更首次直指「榮先生」：

咁呀聽嘢哩，呢啲都唔成聽嘅嘞，點解哩？唔係歌詞吖嘛，吓！又唔係粵曲，又唔係咩嘢古典。正所謂唱自己喎，咁你話確係有乜趣哩？不過阿榮先生話鍾意唱喎，咁我就即管草草唱吓，吓！咁唱出嚟好多失禮，望各位包涵。【第八回開場白】

唱最後四回時借用了香港大學的課室，唯一在場的是控制錄音機的西村万里，杜煥自然沒有開場白，也不必用「喎」字道歉，我想他當時對《憶往》的文化、藝術及個人的價值已是心裡有數，道歉大半是專業的需要而已。

杜煥在第八回的開場白雖謙虛地說「草草唱」，但是他創作《憶往》的成就，尤其在口傳文學範疇裡，不難闡明，在第五章中雖已提到，在這裡再次重複。要知道每個人對自己的過往固然熟悉，但要把大小事件明條理，加起伏，分回起段地形成線形敘述性故事卻絕非簡單。杜煥文盲加目盲，既不能寫大綱，又不能起稿作反覆斟酌的修改；何況韻文部分更要套進南音的格式，談何容易？他能把 60 多

01　一般搜集民間演唱文學和音樂的田野工作者都深信，盡量不應該要求和影響民間藝人的演唱，更遑論施壓。但是當年如果我不向杜煥提出要求以至施加壓力的話，就不能得到如《失明人杜煥憶往》的珍貴資料，杜煥的創作才能也沒有機會發揮。

年的人生編為六小時中篇南音，實在顯出真工夫，絕不是「草草」，如果真是如杜煥所說的「草草」，就更令人吃驚。[02]

　　用口語散文式講故事容易，但要把故事套進南音韻文的格式就不輕易做得到。杜煥一生演唱南音，隨口就能把韻腳平仄安排妥當，不在話下。南音雖近似七言絕句，卻又有相異處，本書第三章已有解釋，這裡簡單重述。曲詞正文的基本格式是以四句為一組，每句七字，以「4+3」分句，但唱者可隨意加入襯字（俗稱孭仔字）。每組的第二、四句需押韻，短曲要全首押同一韻腳，長曲則每段開始時需要換韻腳。至於每句最後的一個字，也必須如律詩般依照聲調規定的模式如下：句1和句3以仄聲字作結；句2以陰平聲字作結，而句4則以陽平聲字作結。杜煥一生演唱南音，以詩人的才能隨口就能把分句、韻腳、平仄等安排妥當，再配上襯字，以婉轉的旋律唱出豐富的內容，既動聽又感人。近1,800多行曲詞中，偶然游離規格也不影響聽者欣賞，《憶往》確是「順口成章」口傳文學創作的罕有例子，見證了數千年來中外民間藝人的創作潛力及貢獻。

　　以下是第五回開場白後的一段七組唱詞，豐富的內容，配上精彩的詞格，以南音婉轉的旋律唱出：

♪　總言係情景真係難講夠，就難講得你透，（仄）
　　係日常過去可謂樂無憂。（陰平）
　　或時無事來飲酒，（仄）
　　或時三群兩隊日間在茶樓。（陽平）

　　晚上幾個小時生活就做夠，（仄）
　　日間晚房日常係交朋結友係共周周。（陰平）
　　唉，只怨，只怨我當時真，真，真係吽㗎，（仄）
　　幾多唔學，就學咗去，學咗去對燈床頭。（陽平）

　　因為已常，所謂往常吸食乃係打開門口㗎，（仄）
　　佢有公煙發賣㗎，就不是偷偷。（陰平）

在嗰時多數使去交朋友㗎，（仄）

不過如今咁就反轉，就俾錢嚟做酬。（陽平）

好嘞，蠢鈍係我一生係做到透，（仄）

係咁如常如一嘅日嚟到過嘅春秋。（陰平）

轉眼，轉眼光陰，哩，嚟到一，一千九，二九呀，（仄）

七月係中旬又結識咗一位女流。（陽平）

初識係嗰時就在八音館門口㗎，（仄）

如是係現方，係共在嗰周，（陰平）

適逢嗰晚夜兩者係收工後呀，（仄）

二人生活皆是係用嚨喉。（陽平）

所謂同道者相為謀一定易講究，（仄）

故此相逢之後共禮周周，（陰平）

由此每凡係收工後㗎，兩家相會約定係在廟街口喎，（仄）

故此二人來往係非是話幾籌。（陽平）

近來話拍拖叫做雙攜手呀，（仄）

哩，近日就明揚一對對，嗰陣我哋都略帶偷。（陰平）

初時行動都係掩住吓面口㗎，（仄）

非比係今時男與女咁明揚係及自由。（陽平）

02　當年我和杜煥一有空閒就向他問長問短，涉及他的一生經歷。多年後本書合著者瑞卿把所有談話錄音細聽，發現其中內容與第二部分《憶往》的唱詞稍有出入。我倆商榷後，第七章「一代瞽師的傳奇故事」和附錄「杜煥年表」都決定以談話錄音為準。

值得注意的是，為了押韻，杜煥把「喉嚨」唱成「嚨喉」，是中國詩詞經常運用的方法。不單不影響詞義，讀來唱來更加多了一層趣味。此外，曲詞用了好幾次句尾語氣助詞「㗎」和「喎」：「我當時真係咁㗎」、「往常吸食乃係打開門口㗎」、「初時行動都係掩住吓面口㗎」等，都來強調不尋常的舉動。上文提及，杜煥用句尾語氣助詞「喎」來強調唱《憶往》不是他的主意，而是被迫的。「喎」字應用陽上聲，但是這裡「兩家相會約定係在廟街口喎」的「喎」是用陰去聲，強調是聽者所意想不到的，與陽上聲的「喎」意思完全不同。

近 1,800 多句曲詞中，杜煥免不了不慎或故意的游離規格。除加襯字外，每組四句的詞格也會因上下平和仄聲的替換而離格，正所謂「不以詞害意」。杜煥靈活地處理旋律，縱使曲詞離格，聽來還是很悅耳。

杜煥既不能起稿，亦不能修改，一般年份日期最容易出錯，但是杜煥的記憶力驚人，絕大部分年份，甚至月、日，他都唱得準確無誤。[03] 例如民國 3 年和 4 年（1914、15）西江連續兩年洪水，民國 14 年（1925）省港大罷工，1935 年香港政府廢娼。而杜煥 1926 年離開廣州經石岐、前山、澳門到香港的經歷，就更是深深印在他腦海中，且聽他唱道：

♪　我哋四人就在，係一九二六年嗰啲華人三月呀，
　　嗰時正係三月十三夜間先。
　　四人下落嗰隻石岐花尾渡呀，
　　要運其水路至到嚟。[04]【第三回】

幾個月後，杜煥返回廣州探望老師：「故此一到七月十八我就齊集起呀。」【第四回】「趕兩三台神誕呀嘅台腳，頭一台觀音誕，第二台華山誕，第三台七姐誕。」【第四回】

日佔時期更是銘記心頭：「一九四一年各人亦都便知聞。一到冬季十月到嘞，二十晨早就起戰爭。」【第五回】「一到六月十二，喺喇！市面哩大大變遷……蓬聲就響囉喎，響咩呀？演習呀，宣佈一比四呀」，「一過一九四三年，七月一號又試變遷囉噃，蓬！一式化，抵制港紙，要沒收。」【第六回】一九五四年他到澳門尋出

路，誰知道「十一月初八夜，一到八點鐘，連響呀爆炸彈，此所謂計時炸，市面上當堂大變嘞，雞飛狗走，人心徬徨。」【第八回】[05]

除日期外，杜煥對地方也記得清清楚楚。他八至十六歲時流落廣州，曲中唱出了廣州的聚龍城、長庚里、環珠橋、華光廟、水簾居等地。在香港的地區更不用說。1926 年杜煥離開廣州，輾轉經澳門去香港，同行阿叔教他到了陌生地澳門後，往何處找行家能得到照顧，又何處的妓寨門前會歡迎他賣唱：

> 我哋個師叔亞財呀，佢話你呀冇錢啦，要搵返啲使用啦。嗱，我話個地址你聽，你去崗頂，長樂里九號二樓就得嘞。你哩，一埋去飲完茶，埋去福隆街，福隆新街哩，喺老舉寨門口唱就有錢俾嘅嘞，咁你收多少可以做得食用。【第三回】

故事中提到的人物不下十多二十個，許多都提名道姓，毫不含糊。包括孩童時跟隨三年的江湖騙子「王分」、南音恩師「孫生」、經常指導他的「財叔」、澳門的「心曉」、剛到香港時的屋主「盲雞」、指引他到花界唱曲的「麥七」，以至在香港的拍檔「何臣」、恩人「何耀光」等等。他憶述如何獲得孫生青眼，收為徒弟，當時他只是一個 12 歲不懂江湖規矩的小孩，對拜師的一切毫無所知，幸得愛護他的「盲真」和「盲雀」在旁教導，才成功談妥條件，當中擺酒費用、選擇吉日等等細節，杜煥都描述得活靈活現，如在眼前。這些都是昔日社會的珍貴資料，在別處未必有記載。

杜煥深懂講故事愈多細節，就愈有真實感，也愈能令人信服。但是一個不識

03　但是在閒談中有時記成不同的年份。請看本書第七章「一代瞽師的傳奇故事」。

04　杜煥慣例是年份用公曆，月、日用農曆。為了怕聽者誤解，加以「華人三月」指明曆份，換算為公曆時，與歷史記載吻合。

05　杜煥誤認為是「定時炸（彈）」，其實是澳門炮竹廠意外。根據《澳門歷史年表》記載，1954 年「氹仔光遠炮竹廠再次發生大爆炸，造成十死二十餘傷。同年，氹仔廣興泰炮竹廠再次發生爆炸，六死一傷。」
https://zh.wikipedia.org/wiki/%E6%BE%B3%E9%96%80%E6%AD%B7%E5%8F%B2%E5%B9%B4%E8%A1%A8

字的盲人，當然沒有筆記簿，他能夠把一切時、地、人等細節都只存放於腦海裡，關係都記得七清八楚，杜煥過人的記憶力確令人驚嘆。

《憶往》的 12 回三萬多字中，情節有輕重，敘述分繁簡。譬如，講到 12 歲時拜孫生為師【第二回】，和 19 歲時遇上紅顏知己結良緣【第五回】，雖然都事隔四、五十年，仍描述得歷歷如在眼前，可見這幾件事在他生命中的重要性。還有他回憶 16 歲時從廣州到香港的經歷細節，亦可見印象深刻。他說當年曾跟隨師叔們從廣州坐渡船到珠江三角各地演唱，包括大良（即順德）和陳村等，所以已有坐渡船的經驗。這次長途跋涉離鄉別井，他和師叔師兄們先坐一天半渡船到石岐，一晚後再轉渡船到前山（澳門以北約十公里，是當年進入葡屬澳門的關閘）。他描述坐渡船到前山和如何過前山關閘都極為詳盡生動，值得與讀者分享：

我哋嚟香港唔係學家下咁易。啱啱係風潮，所以哩，我就呀同埋啲師兄，同埋呢兩個師叔哩到前山渡。嗰日哩日間行船，所以就開檔啦，開檔在渡船唱嘢收錢有規矩㗎。一者有錢入息，二則唔使俾渡水腳嘅，呢啲好著數㗎。呢啲係舊時嘅事，吓，家下唔得啦。係哩，舊時係咁嘅，但凡啲渡船哩係江湖子弟呀，就唔使俾水腳嘅，所謂「江湖子弟膽包天」吖嘛，「到處過江不用錢」吖嘛，唉！「只為皇天三日雨呀，慘過饑荒大半年。」呢啲係江湖口吻，話休重贅嘞。咁我就因為呢樣嘢哩，以前係做過嘅，曾經與一個龍舟佬亞泉叔，我亦走過大良渡，係嘞，陳村各渡，亦係呀一渡開一渡埋呀係處走渡船，呢啲叫走渡船吖嘛！咁呀，所以嗰日哩，經已呀在前山渡哩，我下晝埋頭。入前山要經過糾察大叔嘅，吓！啲糾察大叔好利害嘅嘅，好有權威嘅嘅，俾你過就過，唔俾你過就唔俾你過㗎啦。之唔係假㗎，咁哩，我就，我哋四個人，埋去前山向糾察局，咁呀幸得哩，啲糾察大叔呀，准許我哋過，咁呀又唔俾紙過我哋嘅，吓，佢叫我每人遞隻手板俾佢，咁佢呀向我哋手板扱，咁就扱一個扱，唔知乜嘢傢伙嘞。呀，佢話佢得哩去到呀關閘之前，你就遞隻手出嚟，就俾你過嘞咁。我哋哩，四個人，坐三架車仔，嘩嘩聲呀，哎吔，一直坐車仔就將到關閘，關閘之前下車而去，竟然糾察直過，並無阻攔。至到關閘哩，一落車，找了車伕之錢，入了關閘。哷吔，嗰陣時我仲見嘅嘅，睇到嗰啲都唔知乜嘢鬼嘞，吓，神高神大，我哋埋去到哩，啱啱到佢膝頭哥，咁巴閉嘅，都唔知

乜嘢人嘞。不過嗰陣時細路，咁呀係，或者家下唔係到佢膝頭哥啦。【第三回】

杜煥回憶日據時期的無法無天和餓屍無數之悲慘情況，是真實的歷史記錄：

♪　唉！嗰時日過都日慌，雖係家無隔宿咁就唔在講呀，
　　仲有係隨街搶掠，唉！甚驚寒。
　　一帶係油麻地廟街佢人冧呀，常常皆有在街邊係呻聲音。
　　但凡係空舖哩，即係殮房嘅命運呀，每間空舖晚晚都有死人。
　　唉！屍橫遍地真係情慘甚呀，見者流淚聞者亦傷心。
　　我今，唉！提起亦都打冷震，油麻地係每日九龍一帶真係餓死數百人。【第
　　六回】

他又憶述：「我哋所見者哩，廟街嗰迾（laat6）呀，但凡空舖每晚都有呻吟在
此，天明之後呀，拾屍真係不計其數囉。我親自呀踢到嘅哩，我數過有六七伙咁多
嘞，吓！」【第六回】

♪　時到係言到六月，一向漸漸安身，轉瞬光陰到六月嘅來臨，
　　一到六月十二，喀喇！市面哩大大變遷。
　　我估話嘞生活安全漸安然。誰知突然登時就改變呀，
　　又試搞到餓殍佈滿街邊，你估因何又會變成咁樣子哩？
　　哼！原來一比四喎，嗰陣當堂搞到個個不安然。
　　各行各樣都係無生意，任何各業也心酸，
　　幾多艱苦至捱，捱，捱，定得市面呀，捱到係市面安靜，咁就個個都安然。
　　估話從今係恐慌唔會見呀，誰知一載又至又變遷。
　　搞到係一九就四三年乃係時逢七月啦，七嘅月一嘅號，哼！又見事，當堂又試
　　係來更變，
　　搞到人人生意無限心酸。你估又因何搞出事件哩？佢話一式化喎，吓吓！係啦
　　當堂撚到嗰啲商場個個咁就不安然。

一齊就閂門就閉戶唔做嘅生意啦，又試當堂搞到滿地骸屍，

屍橫遍地人人見，就係一式化抵制係港紙要盡收存。

搞到市面又恐慌，餓死在街頭真至斷腸。【第六回】

香港已故名商何耀光先生在上世紀六、七十年代，每年都會請杜煥到家中演唱，杜煥亦有特別提及：「呢位何耀光先生哩，闔家大細，人事確好，好謙，不枉有錢人嘅家裡呀。」【第十二回】「所謂人結人緣嘞，真係自問呀我唱出嚟真係慚愧非常，係哇！得佢咁敬愛，真係感謝萬分。」【第十回】他又憶起以前在廣州曾受某僱主一家苛待，與何家相比，「咁比起呢個何耀光先生嘅家人哩，真係蚊髀牛髀囉！」【第十二回】

因此他視何家為大恩人，感激之情在歌聲中表露無遺，亦顯示他強烈的自尊心：

吓！我記得我哋少年，曾在廣州跟埋師傅去上台⋯⋯請我師傅去唱，我做徒弟，舊時初入門，跟佢尾喇！去到哩，你估食嘢呀，佢哋就好呀，不過我哋兩師徒食哩苛待囉。茶杯哩，用嗰啲叫做葵花杯，正所謂即係等於佢啲下人所用嘅。佢哋埋邊嗰啲哩，嗰陣時我在少年時，隻眼好見吓㗎，對面人我望到㗎，係話！咁你估幾苛待呀，所俾親茶杯飲茶，係俾嗰啲妹仔呀，嗰啲洗婆呀所用嘅茶杯。食嘢哩，筷子碗亦係另自嘅，分開彼此嘅，另自我哋兩師徒坐響處嗰張凳都右嘅，都係另自嘅，俾啲橋凳呀，俾嗰啲喺妹仔廚房食飯嗰啲橋凳呀，俾我哋兩師徒坐嘅。咁比起呢個何耀光先生嘅家人哩，真係蚊髀牛髀囉！【第十二回】

唱日據經歷令人震撼，唱何家禮待暖人心窩，都顯示杜煥說唱故事的天份和他內心感情的投入。反過來，在香港電台的 15 年則只輕輕一句帶過了事。皆因生活安定，並無值得和聽眾分享或富娛樂價值之處，對比了鋪排張弛有度，豐富了節奏的複雜性。

杜煥的隨機應變、急智和幽默感經常帶來無窮樂趣。本書第五章講述他如何在唱前與我爭論唱《憶往》的意義，如何一口氣直入開場白，從「意義」到「禮拜

二」，再到「樣樣都易」，最後「發財耳」，自然、精彩！[06]

《憶往》內容主要敘事，但是杜煥每每會轉向內心世界，唱出當時的感情，或闡釋做人的哲理。例如，他在幼年獨自流落街頭，卻已能善解人意，不怕勞苦，更養成良好的待人處世哲學。他說：「因為我自小哩，就好聽人使嘅嘞，所以細路呀就唔怕蝕底呀，總要聽吓人使」，然後續唱道：

♪ 哩，自古人為人最要係各樣留心，首先唔好揀精學懶呀，咁就莫失眾人。
　　若係聽人差遣，咁就來做成品，自有眾口一詞把你好醜來分。
　　哩，我係當日學人立壞品，又都斷無人肯教我嘞，係有今日無人。【第一回】

他深信為人要謙厚和慷慨，亦要懂交際。請聽以下：

♪ 我想人生世上呀，必要係以為謙，摯誠謙厚自有人扶持。
　　世上哩居多自古出言就要順人耳，若然買物哩就要把嘅錢添。
　　此種嘅行為非係吹抬拍凳，不過為人交際喇，呢種理所當然。【第十回】

杜煥另一厚道之處是感恩。他的殘障是由於母親在他襁褓時一時大意所致，但是他只記母親之恩：

♪ 由此雙目係殘廢矣呀，無非所剩仲有光明兩三分。
　　娘親思想佢會諗呀，佢為著呀我一生去做人，
　　至有慌我嗰二分嘅光明係唔穩陣呀，佢去把啲珍珠末買來俾過我吞。
　　將我光明來定個穩陣呀，免使年老完全係看唔能，

06　詳情見第五章。

如今係光黑曾看到呀，都完全感謝我哋親娘佢厚恩。【第一回】

唱師父孫生：

♪　呢啲生平係註定此命運呀，孫生教吾萬丈恩。【第二回】

此外，多位街坊鄰里、何氏家人，或在先施舖前偶遇的梁先生，杜煥都感恩不忘。以下四句雖是唱日據時期，但很能表達他感恩的心態：

♪　故有係許多人幫助呀，所以一生有幸慣在此方。
　　人人相熟至係良朋力量。幾多艱苦咁至捱得有幾個月長。【第六回】

被香港電台解僱後，杜煥逼得要在街頭賣唱，1973 年時有一位「梁先生」（可能是學者梁培熾或梁沛錦）對他特別照顧和欣賞。杜煥唱道：

♪　回答話我本人唔識埞呀，得佢一心體貼親自就帶我行。
　　就此在蓮香門外見呀，一齊再去彌敦道上車奔。
　　得佢係介紹一回係真誠懇呀，人情如山重呀，並無有嫌棄我哋失明人。
　　一齊坐立咁就一齊近呀，笑笑都談談共嘅歡心。【第十回】

故事中偶爾也插入輕鬆有趣小節。日佔前杜煥把母親接到香港以便親自照顧，在閒談中，杜煥曾很得意地講起有關母親的一段「古」。他的母親當年已瞎了眼，卻每每喜歡獨自到街上遊蕩。因此他請人將地址寫在紙上，並放在母親口袋裡以防萬一。果然有一天母親在街上輕微中風，跌倒在地。路人搬出椅子讓她坐下並問她住在那裡，但是母親的鄉下口音無人聽得懂，無從幫她。忽然她聽到有人問「你地址係邊啊？」的址（ji）字，聯想到紙（ji），她馬上拿出那張紙，最終能平安回家。

杜煥極重義氣，1926 年偕師兄從廣州到香港途經澳門時，最能看出來。他

為了曾答應陪伴和照顧同行的師兄到香港，而放棄了一個留在澳門就業的大好機會。聽他自己憶述：

　　唉！若還聽咗心曉哩，佢留挽在澳門哩，我就係澳門嘅人嘞。咁呀有好處嘛，因為心曉在澳門都得力甚有名譽，唉！佢在占卦算命嗰老舉寨哩大名鼎鼎，係好多人幫襯。若還我跟佢哩，唉！佢一百年歸老，呢啲冚崩唥歸於我啦，咁我今之時哩，亦變咗喺澳門做咗個卦命之人嘞，優悠自在嘞。係哩，呢啲係人生機會失去嘞，因為為著個師兄孤身獨己去到他鄉，無一個同伴哩，一定孤寒。況且在前有言應承過，沿途嘅路費呀唔夠就係佢共我包夠呀。所以哩，我唔跟住尾嚟，佢唔嚟。佢就見我嚟佢至嚟。所以哩，唉！世人不能半站中途將人拋棄呀，故此同到香港。【第三回】

　　杜煥一生不幸，很自然是一位宿命論者，聽他唱道：

♪　我唔係導人迷信嘛，我想來好醜一生，皆由命理係安排五行。
　　生來衣祿妻財份呀，壽夭係窮通就定一生，
　　若要哩一向都係花添錦呀，哩咁就啫除非你係天下第一人，
　　好醜係人生皆是在命運喇，哩，常常都有，有變更，
　　俗語都有言非虛運呀，所謂人事不能係與天倒行。【第八回】

　　但像常人一樣，杜煥有時候卻持人定勝天的相反看法：

　　俗語有句，天無絕人之路呢個係假嘅，天無絕勤之路就真嘅，勤力吖嘛，邊處會絕哩，呢個理由是真，不過「人」呢個字嗌歪音啫。根本係天無絕勤之路我就話正理。【第八回】

　　幾回後他又再次強調和解釋：

想起上來，一條草一點霧，世人勤者就唔絕路，真嘅！你話，佢俗語講，佢話天無絕人之路，呢句錯喇！我話天無絕勤之路，呢個勤字啫，人就唔啱囉，點解哩？你試吓，唔郁，絕唔去搵食，睇過絕唔絕呀？絕吖嘛。所謂勤哩？的確係嘞，譬如我冇錢咯，冇米咯，吓！一到嗰日走去喺東邊搵唔到過西邊，西邊搵唔到過南邊！咁呀，縱然搵唔到兩餐都會有一餐啫，行一餐哩都會有半餐嘅，咁就唔絕吖嘛！【第十二回】

杜煥深信做好事有好報，你待人好，人也必然待你好，他在《憶往》中多次強調這點：

♪ 　所以人生，人生好與醜係皆由本份呀，哩，若還一嘅向哩，係立嘅歪心，
　　遇險嗰時冇人親近呀，所以奉勸在世碌勞必要係立做好人。【第十一回】

有朋友問：杜煥在富隆茶樓面對聽眾唱曲和在課室裡演唱，是否有分別？若把《憶往》前八回和後四回比較，最明顯的分別是，當面對聽眾時除有開場白外，唱時的氣魄高昂，旋律線條更細緻，節奏變化比較大，唱片中有實例證明。可是《憶往》並不是一般的傳統曲目，而是杜煥的心聲。最後四回沒有聽眾，他只是為自己而唱。因為是為自己，就把情緒完全轉向內心。這四回唱到他最後的歲月，雖然仍有快樂的時光，如每年被請到何耀光家中演唱，但是可以想像的是年老體弱，唱歌的氣魄每況愈下，心情想必灰暗；又因為唱《憶往》，想起許多悲痛的回憶，所以愈為自己而唱，也愈唱得真情流露，令聽者也不禁潸然淚下。如果最後四回還是在富隆茶樓演唱的話，想必有不同的情感、唱法和效果。

杜煥在香港度過了 50 多年的職業演唱生涯，但至今還有多少人記得他和他的藝術？他的一生雖屢經困苦，但是直到晚年，他在言談中仍然保持樂觀的心態，他的歌聲仍然充滿旺盛的生命力；在最絕望的時候，他仍然堅持著自己的專業和藝術，以及人生的尊嚴。杜煥晚年時得到文化人馮公達的協助在香港大會堂演唱，馮氏在他的《側寫杜煥》文中說（刊登在 2016 年《戲曲品味》，見本書附錄四）：「杜煥的樂天知命，禮下於人，不爭名，不奪利，從不斤斤計較，一生做好他

第一部分　┃

130

的本份，唱好他的南音，沒有奢望，沒有苛求；……」可說是中肯的評語。

　　可是在《憶往》最後四回，尤其是最後的幾十行，他獨自反思一生，在他熟悉喜愛的南音曲調裡盡情地、毫無顧忌地，向上天提出質問：

♪　　我今係竟然係殘軀猶在此呀，或者嗰啲災難喎嘅未完尚屬新天。
　　　　呢一樣哩嘅兩談分開兩語，或者上天罰我應要係捱到嗰時。
　　　　或者上天見，尚在安排我保留生命到此呀，兩樣哩嘅如何尚未得知。【第十二回】

　　最後杜煥還是回歸他的專業精神，以向世人祝賀總結《憶往》：

♪　　好嘞！但願世間一切男女人事，人人一生快樂係過時天，
　　　　但願係各人財星大利係周時歡喜事呀，一切所見事係甜。
　　　　但願各人得此聽虛語，你個個係從今快樂時天，
　　　　世界從今就唔見係刀兵險呀，唔見係刀兵險呀，
　　　　從此見太平天下事呀，雞犬就無驚，此後各位豐餘。【第十二回】

一代瞽師的傳奇故事

吳瑞卿

杜煥的生平傳記，內容主要根據兩項重要原始資料。

一，杜煥即興自編自唱的《失明人杜煥憶往》（以下簡稱《憶往》），香港中文大學音樂系中國音樂資料館（現中國音樂研究中心）2008年出版《香港文化瑰寶——杜煥地水南音》系列第二輯，歌詞刊於本書的第二部分。

二，1975年榮鴻曾博士在富隆茶樓安排杜煥唱曲錄音，亦以卡式錄音機錄下每次小休時與杜煥的閒談。《憶往》出版數年之後，中國音樂資料館將卡式錄音帶數碼化，但因年代久遠，部分音質已變，部分則因收音時與杜煥的實際距離較遠，而且茶樓環境嘈雜，難以辨聽。閒談雖無嚴謹主題，但保留了杜煥的神采。為了力求杜煥故事完整，史實無誤，我重新整理資料和細意聆聽榮鴻曾與杜煥的對話（以下簡稱「榮、杜對話」），發現雖然零碎，但當中不乏堪以補足《憶往》的內容，使傳記更充實，細節更具趣味性。《憶往》與「榮、杜對話」偶有相互矛盾之處，主要是杜煥憑回憶即編隨唱數十年的往事，可能有記憶或因遷就唱曲的誤差，這就需要小心核對和查證，並註釋加以說明。

我與榮鴻曾盡力搜集其他關於杜煥的資料，收於本書的附錄。當中南音內行人馮公達先生自1973年與杜煥相交，杜煥晚年在大會堂等表演廳唱南音的前因後果，馮先生均有親身參與；此外專研南音的學者梁培熾先生記錄部分杜煥演唱的日期，都是主要的年份參考。馮公達在2016年發表《側寫杜煥》長文，提供有關杜煥在這時期重要的第一手資料。

《失明人杜煥憶往》曲詞與《側寫杜煥》分別收於本書第二部分及附錄四，讀者可作參照，故不作註釋。「榮、杜對話」閒談非常零碎，沒有時空次序，難以全本文字筆錄發表。我與榮鴻曾衡量取捨，決定傳記內容若以「榮、杜對話」為依據之處，均附相關的原話片段筆錄註釋。

褓襁失明終身不幸

清宣統二年（1910），杜煥在廣東肇慶府高要縣金利墟李村出生。[01]肇慶即古代的端州，自宋代建為肇慶府，晚清時仍為嶺南經濟和政治中心之一，屬廣東較富裕之地。1915年前杜家有三間祖屋和30多畝祖田，算是薄有田產。杜煥祖父是

一名泥水匠，父親耕田種米，乃小康之戶。杜家有三子二女，杜煥排行最小。[02]

肇慶鄉例正月十五日元宵節「掛新燈」，這種習俗在兩廣地區很普遍。村裡凡在過去一年誕有男丁的人家，都要到墟裡的祠堂掛一盞花燈「報新丁」，男丁名字才被列入族譜。按金利墟俗例，添丁之家要準備數十斤糖和糯米粉搓成然後油炸的茶蛋，掛燈後分給親屬和鄉里。

杜煥出生三個月就是元宵節，家裡歡天喜地準備掛新燈。正月十四日母親揹著嬰兒杜煥和一位幫工一起炸茶蛋，那幫工矮小，灶頭高，順手拿取門前兩塊泥磚墊腳，誰知這就冒犯了神靈。鄉間民眾迷信，認為「犯神」是杜煥盲眼的原因。究其因由，光緒十九年（1893）金利墟曾經發生戲棚大火，全墟焚毀，很多人喪生。災後當地打萬人緣（打醮）超度亡魂，杜煥祖父承接水泥工作，負責砌製泥磚香爐和化寶爐。打醮完畢，祖父取了幾塊香爐泥磚回家，放在門前準備用來砌糞池，那位幫工就是用了其中兩塊墊腳炸茶蛋而犯神。[03] 當時杜煥不斷啼哭，但所有人都忙著，以為是嬰孩哭鬧，沒有人注意和理會。正月十六日辦完節慶，杜煥母親才發覺孩子緊閉雙目，張開眼皮一看，只見眼膜白濛濛像蒙上一層豬膏，始知出事。

01　榮、杜對話錄音：「……（出生）高要縣金利司……木子李村……木子即係李啦……李村……唔係姓李，係姓杜㗎……一九一零即係宣統二年……我哋鄉下族譜係寫宣統二年……我哋三兄弟兩大姊……我最細……」

02　榮、杜對話錄音：「……我哋父母係耕田嘅……種米……」

03　榮、杜對話錄音：「……出世三個月……講起嚟迷信喎……係犯神，《通勝》都有邊日唔好郁乜嘢，嗰啲叫做犯神……我哋處興正月十五報新丁，掛燈，咁就要煮……一百幾十斤嗰啲茶蛋，搵油炸嘅……用糯米粉同糖，搓成隻隻咁嘅……十四就要整定……

「我哋處係金利，對上十零年前，我未出世……光緒十九年火燒戲棚……金利墟火燒戲棚，燒死好多人，成條墟燒晒……燒咗戲棚之後打萬人緣……超度啲冤鬼……咁我哋阿爺係做泥水嘅，承接咗嗰啲香爐呀，同埋化寶呀嗰啲呢，起爐，搵泥磚起嘅……收尾做完之後，阿爺就話搬返番嚟，嗰嚟起番間糞寮……（泥磚）放喺門口……同我煮茶蛋嗰個八婆呀，因為個灶頭高，佢唔夠高，就攞咗兩件承住腳……咁就犯盲嘅……咁就睇唔到嘞……係我老母揹住我幫手……」

杜煥的父母趕忙到廟裡求問神靈，謂「掛新燈」的人犯了神。拖了十多天孩子雙目也不見好，到正月廿七日母親才抱兒尋醫。他們找到一名醫生，治療後杜煥雙目勉強可見光明，於是繼續讓這位醫生醫治。然而有一天母親抱杜煥到醫館，始知那位醫生已撇下醫館出走了，原因不明。由於家貧，父母再無法尋找其他醫生，只給他塗些膏丹丸散之類，母親節衣縮食買點珍珠末給他餵服。

杜煥自此只有常人兩三分視力，影像模糊，已然失明。他從未抱怨父母，這兩三分視力維持到 20 多歲，1950 年代他在香港電台唱南音，尚可依稀見到牆上大鐘的時間，晚年仍有光暗感，他都歸功於母親給他餵服珍珠末，甚感恩德。

十八、十九世紀廣東西江、北江和珠江經常泛濫，洪災不斷。1914 年西江發大水，杜家的田地被沖毀，全家要避到山上一段時期。1915 年 7 月廣東又發生 20 年一遇的大洪災，珠江三角洲堤圍幾乎全部崩潰，杜家祖屋祖田盡毀，那時杜煥才四、五歲。災後家人湊合殘磚敗瓦，建成一間小屋棲居，但田地全無，只靠租「太公田」耕種，生活十分艱苦。04

杜煥的祖父曾經在金利墟替一位名叫王分的瞽師砌過一口灶，因此知道王分的醫卜星相在當地稍有名氣，不少失明孩子從他學藝。祖父在杜煥七歲時去世，臨終叮囑兒媳把失明孫子送往王分處學占卜。05 杜煥母親把他送到王分家學師，為期三年，學費共十兩銀，那是一筆不少的數目，另外伙食米糧一切日用均需自備。這是那年代從師當學徒的成規。

杜煥對這位王分師傅的印象極壞。杜煥說王分本非失明，但因其人品壞，勾結賊人打劫自己的村，最後被父老弄盲雙目。他曾讀過書，失明後就以卜算占卦混生活。06 杜煥指他不學無術，徒具虛名，其實卜卦算命全不通曉，晚年回想，一生最悔恨的事，就是投錯這第一位師傅。在王分門下三年，杜煥只學到六十四卦的卦名，以及《錦繡食齋》、《關倫賣妹》、《大婆嘆五更》等四、五本木魚書的開端。07 杜煥晚上學藝，白天就和三數師兄弟上街「唱門口」，即是到人家門前唱曲討錢，瞽師行內術語又稱「凭館」或「數門口」。孩子有彈月琴的，有拉提琴的，杜煥則打兩片竹板，結伴彈唱，唱完人家並不是給錢，而是施捨米糧。杜煥回想，可能自己精乖伶俐，又是失明，很多人家都會施捨一點。08 未夠十歲的杜煥，就和幾個比他稍長的孩子在金利墟遊蕩討生活。

這些師兄弟的彈唱本領都不是王分師傅教的。[09] 王分最初有不少徒弟，但他本無實學，卜算生意愈來愈少，學徒漸稀，幾年間更欠下債務，最後要離鄉出走廣州。王分考慮杜煥仍有兩三分視力，聰明伶俐，行動敏捷，有他跟隨出入較為方便，於是要求攜他去廣州，杜煥的家人也不反對。帶著母親準備的一張棉被，杜煥從此辭別親人，跟隨王分到廣州，以後再也沒有回家鄉。那時他大約十歲。

04　榮、杜話錄音：「……一九一四年，我哋廣東大西水……乜都沖埋……我哋去山頭過日子，過咗好耐呀……喺乙卯年之前，我哋一家大細夠食有餘嘛，連埋祖屋有三間屋，嗰時有幾十斗田呀嘛……好似係斗八就係一畝咁……三十幾畝田……之後……有啲舊磚，執埋啲泥……起番半間屋，叫做祖先屋……租太公田耕，好慘㗎……」

05　認識王分的是祖父而非父親。
　　《憶往》第一回說白：「……好彩先父在生之時，曾識一個失明之人呀，唉！叫做王分，在金地墟處哩有些名譽呀……」
　　杜煥七歲時是祖父而非父親過世；認識王分和叮囑杜煥母親送盲孫往王分處學藝亦是祖父。
　　榮、杜對話錄音：「……我阿爺以前做泥水嘛，因為做泥水，佢就請我阿爺造咗一眼灶……咁起嘅，我阿爺話，我個孫盲嘅，幾歲大啦？有冇學嘢呢？講吓……我阿爺臨死時吩咐落，嗰時我七歲，七歲我阿爺死嘛……阿爺臨死時話，記住呀，叫我哋老母，送阿煥去阿分處去學嘢……」

06　榮、杜對話錄音：「……王分，姓王嘅，係我哋鄉下嘅……佢舊時開眼做賊嘅，佢半世盲嘅，俾啲叔伯躉（dou3）盲咗……佢帶賊返自己條鄉，打劫自己條鄉……啲叔伯躉盲佢雙眼……」

07　榮、杜對話錄音：「（在環珠橋時杜煥懂唱之曲）《關倫賣妹》，一支叫做《錦繡食齋》，一支係《大婆嘆五更》……係盲分教嘅……」

08　榮、杜對話錄音：「（和師兄們）日頭就三幾個去街，去街搵錢。我哋鄉下唔係搵錢嗻，係搵米嗻……一個月琴，一個椰笙，一個揸竹片咁就唱，你唱幾句，我唱幾句，三個唱勻嘞……咁人哋就俾個米『箋』，俾啲米……我揸兩片竹片……」

09　榮、杜對話錄音：「……個個徒弟都喺第二個行家學過嘢嘅，咁嘛，咁啲父母唔知嗰啲師兄喺第二處學過嘢嘛，以為係佢教嘅……」

漂泊廣州學藝謀生

到了廣州，杜煥先尋訪在廣州開織紗廠的親戚七叔公，住了一段日子。[10]之後他就到廣州河南跟隨王分，與王分一起住在長庚里的盲人居所。當時杜煥尚未學得什麼音樂曲藝，只會唱少許賀慶歌詞和幾句木魚書故事的開端。師徒兩人各自謀生，王分占卜算命，杜煥獨自手持兩片茅竹打板，憑著翻來覆去的十來句歌詞沿街「唱門口」，每天討得一、二百文錢，在當時物價不高的廣州，生活還算好過。

杜煥曾經認識一位開眼藝人龍舟全，有一段時間帶他在來往廣州與四鄉的「花尾渡」船上賣唱。龍舟全懂得走船的門路，知道聽眾同情失明小孩，樂得帶著他，可以得到較多賞錢。[11]

十一、二歲的杜煥已然獨自謀生。過了一段日子，杜煥稍為熟悉廣州環境，開始懂得晚上到環珠橋畔混生活。[12]廣州環珠橋是瞽師聚集之地，這些失明藝人晚上坐在橋邊乘涼，等候召唱。杜煥有兩三分視力，精靈乖巧，又樂於助人，有瞽師上廁所或要走動，他就幫忙拖扶，替他們買熟煙等等，任憑使喚。環珠橋畔十多位瞽師對他讚賞有加，漸漸河南的「行家」都知道杜煥這小子，瞎稱他「阿拐」；往後一生，同行也大多叫他阿拐。

杜煥混在瞽師圈子，雖不懂任何樂器，當時又未識南音，只唱幾句木魚，偶然還有客人召他唱曲，賞點小錢。一天晚上忽然下雨，杜煥和幾位瞽師一同走到環珠橋附近的華光廟避雨，無事閒聊。當中一位名叫孫生的瞽師問起杜煥身世，如何謀生，所從何師，所學何藝。杜煥不懂回答，另一位名叫盲真的瞽師比較了解，把他的情況告知各人。盲真稱讚杜煥精乖伶俐，勸孫生考慮收其為徒，其他瞽師也極力推薦。

孫生動心，但拜師有規矩，徒弟要擺拜師酒才得入師門，杜煥身無一文，如何擺酒？眾瞽師商量說，何不讓他先入門學藝，一年後儲夠錢才擺酒正式拜師？孫生說其母是「做會」的會頭，若杜煥能每日存二分四文錢，一年就有 12 元，加上一年的收入積蓄，可以足夠擺拜師酒，問杜煥能否負擔。眾瞽師說此小子伶俐，莫說二分四，即使是四分八錢都無問題。[13]孫生遂約定一日，杜煥由一位瞽師陪同拜見孫生的父母。兩老見到杜煥甚為喜歡，孫父向家中供奉的廣成仙問卜，交

盃顯示可收此徒。孫母願意為杜煥儲錢供會，一年後儲夠錢擺酒才正式拜師。

　　杜煥由此跟從孫生學藝，時維 1922 年，杜煥 12 歲。他每天早上 8 時至 10 時半在孫家上課，學習彈箏伴唱南音和占卜，孫師傅並不收他的學費。[14] 杜煥日間依舊到處「凭館」唱曲，討錢謀生。[15] 孫師傅不教他樂器，說玩音樂難以謀生，要他專攻南音，因為唱得好的南音瞽師會有很多客人召唱，捧場客對他們也頗為尊重。又說從前瞽師到府唱曲，主人家備有生果，還有一碟鹹欖冰糖，奉上一壺茶，唱曲時旁邊有人撥扇。到宵夜時間，主人家會問瞽師喜歡吃什麼，特別為他燒飯。

10　榮、杜對話錄音：「……十一歲出廣州，我哋有個七叔公喺廣州開間機紡館，織紗綢嘅，咁就喺佢度，喺七叔公處住，搵唔搵到都喺佢處食，後尾就過河南……」

11　榮、杜對話錄音：「（榮問何時在花尾渡唱）民國十二年……嗰時走四鄉渡……嗰時仲未去阿生（孫師）處……嗰時有個開眼嘅帶住……佢走慣嘛……佢貪我哋係盲仔，問人攞錢……都俾……嗰個叫做龍舟全嘛……」

12　杜煥在《憶往》唱詞為橫珠橋，應為環珠橋。《憶往》第一回說白：「因為河南橫珠橋哩，好多舊時嘅人就知道嘞，嗰啲盲人呀晚晚係處等人叫唱嘢㗎。嗰道橋哩，就係河南潘老三建造㗎……」廣州並無橫珠橋，環珠橋則是乾隆年間商人潘振承所建。

13　榮、杜對話錄音：「……佢（孫生）老母係做會嘅嘛，嗰啲一蚊會、兩蚊會、三蚊會一個月嘅嘛，做會頭……你做一蚊會，每日儲二分四，得唔得呀？啲行家話，莫講二分四，個衰仔如果肯呀，四分八佢都做到……」

14　榮、杜對話錄音：「……乜都係佢（孫生）教嘅，仲有，我呢個師傅唔使錢嘅，報效我喝……我拜佢師係環珠橋啲行家舉薦，叫佢教我……佢即係話我細個嗰時揸兩塊竹片搵到食啫，大個就唔得啦嘛……必先要學至有得唱……我十二歲……」

15　榮、杜對話錄音：「……（在孫師家）朝早八點鐘返學，十點半鐘就放學啦……下晝就去唱……（收入每日）大概二百錢……」

孫師傅不教樂器，然而杜煥人緣甚好，結識了一些比他年長的「師兄」，雖非同門，都樂於與他結伴謀生，並且教他技能。杜煥顯然十分聰明，和這些師兄結伴，自行學會拉提琴，孫師傅讓他借用家中的提琴，最後還贈琴予他。[16] 杜煥每月大約賺到七、八元，那時他仍住在前師傅王分家，每月付租金 5 毛錢，食用花費大約 3 元，還有餘錢寄回鄉間家裡。[17]

　　孫母替他「供會」儲錢；一年之後，杜煥補擺拜師酒，請了 70 多賓客，均為失明藝人。[18] 當時廣州的失明藝人有個專業組織叫「水簾會」，會員有二、三百多人，杜煥正式拜師之後就可以入會。孫師傅又介紹杜煥入住「水簾別墅」，那是在廣州河南一家「盲公館」。[19] 杜煥自此不再四處流落，居有定所，直至他離開廣州到香港。

　　杜煥認為人結人緣，孫氏全家對他非常好；逢年過節，孫父都叫杜煥回家吃飯。他對孫師傅一家人終身感恩，後來杜煥在香港生活穩定之後，曾托人到廣州希望接師傅到香港，但未有成功。[20]

　　1922 年廣州發生「六一六事變」。當時中國南北分裂，在北京的「中華民國北京政府」（北洋政府）由軍閥領導，而退於廣州重組的「非常國會」則選舉孫中山為「非常大總統」，組織「廣州國民政府」。孫中山主張武力北伐統一中國，廣東省長陳炯明則主張聯省自治，組織聯邦政府，兩人政見分歧。當年 6 月陳炯明領導廣東軍兵變，與國民軍開戰。杜煥回憶當時廣州市面動盪，街上時聞炮聲，常有槍戰。那段時期杜煥都在廣州。

　　1923 年杜煥 13 歲，父親在鄉間去世。因局勢不穩，路途跋涉，杜煥也沒有回鄉送終。[21]

　　1923 年後廣州更亂，不時有激烈巷戰，儼然戰場，又經常戒嚴。失明藝人只靠夜間賣藝，少人召唱，極難謀生。每遇危險情況，精靈又尚有兩三分視力的杜煥，就領頭拖帶環珠橋上的失明人躲避，與一眾瞽師更為熟絡，多了一種患難交情。

　　1925 年 2 月，上海的日本棉紗廠無理開除及毆打工人，引起工人罷工抗議，其後工人代表更被日人槍殺。5 月 30 日，二千多名學生在公共租界示威聲援工人，並要求釋放之前示威被捕的學生，英巡捕向示威學生及群眾開槍，造成數十人死

傷，稱為「五卅慘案」。隨即全國爆發反外國在華勢力的抗議風潮，6月香港和廣州掀起「省港大罷工」，局勢緊張，很多人離開香港和廣州，回鄉避亂。

廣州時局愈來愈亂，環珠橋一眾瞽師亦紛紛四散。杜煥在水簾館遇到兩位從香港返回廣州準備回鄉的瞽師盲發和盲財，聽說香港生活比廣州容易，就約定局勢稍穩之時，跟同兩位瞽師前往香港謀生。

1926年農曆三月十三日，盲發、盲財、杜煥和他的一位師兄出發往香港。一行四人由廣州搭乘「花尾渡」船先到石岐，再轉船到澳門。杜煥在廣州曾經跟龍舟全在渡船上唱曲，有「走渡船」的經驗。這次他們也在渡船上順便賣唱，既有收入，又不用付船費。

當年內地和港澳之間沒有進出邊境的嚴格限制，杜煥憶述由關閘進入澳門之時，毋須任何文件，只是伸出手掌讓「神高馬大」的葡國大兵蓋一個印，即便通行。

到了澳門，盲財教杜煥先去福隆新街的妓寨門前唱幾小時曲，賺點錢，再到崗頂長樂里九號朋友家吃晚飯和度宿。福隆新街是昔日澳門最繁盛的商業中心地

16　榮、杜對話錄音：「嗰陣拎住提琴啦……有提琴就有人叫唱嘛，唱三兩支嘢……勝在人緣好……未入師門就識得啲師兄弟，喺環珠橋就識得嘅……師傅唔教嘅師兄教……（榮問提琴是師兄教還是自學）自己玩嘛……（榮問何來有錢買提琴）唔使呀，師傅有呀……我都話我師傅係極好嘅，收尾仲俾埋我㗎……」

17　榮、杜對話錄音：「……有寄錢返屋企……（榮問此時在廣州能賺多少）都有七、八蚊一個月喋，嗰陣就好好啦七、八蚊……我哋食用三個銀錢可以夠……五毫子租……（王分）收五毫子租……」

18　榮、杜對話錄音：「擺咗酒……七十幾人㗎……五、六圍呀……」

19　榮、杜對話錄音：「……河北就水簾居，河南就水簾別墅……兩間㗎，自己嗰行㗎，行館㗎嘛……入咗行就有份囉……（榮問水簾居有多少會員）百零人……梗係盲嘅，唱嘢占卦……拜師一年擺酒就入會……會費個四銀錢……俾咗個四就永遠嘞……」

20　榮、杜對話錄音：「……呢個係恩師……日本仔時我想接佢落嚟（接到香港）……」

21　榮、杜對話錄音：「（榮問及其父）……瓜咗囉！好早囉，我都冇送終……我出廣州……民國十二年瓜嘅……（榮問為何不送終）佢喺鄉下嘛！坐車要三個鐘頭，仲要駁艇哩！我哋金利墟嘛，落車喺河口，三個幾鐘頭㗎……」

帶，也是著名的高級妓寨三街之一。杜煥到了福隆新街，果然有人召喚，他在一家妓院唱了三首曲，賺得 6 毛錢之後，就按盲財的指示找到長樂里，原來那是一對從事占卜問卦的老夫妻住處。老夫婦問起杜煥身世，十分同情，盲財讚許杜煥，說他在廣州河南甚得人歡喜，曲也唱得很好。老夫婦即時叫杜煥唱曲，杜煥唱了《霸王別姬》，之後兩老表示願意收留他，鼓勵他留在澳門謀生。杜煥坦承當時曾經有所衡量，老人的占卜在澳門的妓寨很有名氣，跟隨他們謀生是一個大好機會，況且二人無兒女，將來一切都可能留給自己。

然而杜煥思量再三，想到做人必須講信用，兩位瞽師信守承諾帶他到香港，自己也答應與師兄同行，若中途留在澳門，就是不守信，更想到師兄孤身上路無人照應，最後還是婉拒老夫婦的好意。四人遂按原定計劃，繼續前去香港。

踏足香港以此為家

1926 年 4 月，四人到達香港，落腳新填地（即後來的油麻地至旺角一帶），在一家「盲公屋」租住，是失明人集居的地方。那是一幢四層的樓房，住客全都是失明人。

在此杜煥翻開人生新的一頁，開始逾 50 年的香江歲月。

杜煥在廣州跟從孫師傅學藝三年多，這時已擅唱南音，每天到街上賣唱討錢。盲公屋的屋主也是一位瞽師，名叫盲雞。杜煥在街頭賣唱了一段短日子之後，盲雞就託另一位對老舉寨（妓寨）甚為熟悉的瞽師盲七帶他到妓寨賣唱。[22] 那年代新填地是低下階層生活的地區，有不少失明人在這裡的唐樓租住，八音館、煙館、妓寨和娼寮林立。當時香港尚未禁娼，杜煥從此在煙花柳巷賣唱，收入不錯，日間也就毋須上街賣唱討錢，生活算是安定。

如是過了三個月，盲財提醒杜煥曾經答應孫師傅七月返回廣州，因為六月十九觀音誕、七月初一華山誕、七月八、九是七姐誕，節慶接踵而來，都是失明藝人「台腳」最旺的日子，師徒早約定一起唱曲賺錢。杜煥於是購備手信禮物，農曆六月中與師兄同返廣州。在廣州杜煥住在孫家，與師傅和一眾師兄弟唱過三個神誕大節。

然而杜煥人在廣州，心早已喜歡上香港的生活。幾個神誕過後，農曆七月十八日杜煥即辭別孫師，與師兄離開廣州，1926 年 8 月底回到香港。杜煥自此以香港為家，直到 1979 年逝世。

回到香港後，杜煥依舊在油麻地吳松街一帶的娼寮唱曲謀生。杜煥回憶親身經歷，解釋從前俗稱妓寨的是妓院，較為高級，娼寮的檔次就較低。他最初在娼寮賣唱，由於年輕精伶，曲唱得好，很快就討得娼寮女子的喜歡，生意滔滔。最初他只在門前唱，後來登堂入室，就連高級妓院也召他唱曲，經常在妓院花廳和酒局中唱南音，娛樂客人。

當年油麻地北海街與越南街交界有一香煙攤檔，杜煥每晚都在此流連數小時，與坊眾聊天。杜煥在煙花旺地甚受歡迎，召唱的客人都知道到香煙檔找他；若他不在，煙檔伙記就記下客人的召喚，甚至會騎單車到「盲公屋」告訴他。[23]

杜煥在妓院娼寮唱曲，每晚能賺到兩、三元，以當時的民生物價來說，入息算是相當豐厚。晚上唱曲，白天不用工作，閒來就與三五朋友上茶樓或者飲酒，那是杜煥最風光得意的一段時期。杜煥那時才十六、七歲，也就在這時期開始吸上鴉片。

瞽師除了唱傳統南音曲目，往往會加插聽來的時事新聞；在聲像傳媒未出現的年代，這些街頭巷尾唱曲謀生的失明藝人也可算是新聞的傳播者。杜煥從未讀過書，知識淺薄，但十分好學，吸收力強，最喜歡在煙館聽煙客聊天；聽到什麼新鮮物事，就是他的即興題材。

杜煥失明，又不曾讀書識字，為了多聽時事新聞，總愛與開眼的人交往。他自言跟著「豬朋狗友」「食洋煙」，因為手頭寬裕，未嘗試過缺煙「吊癮」的滋味，

22　榮、杜對話錄音：「……我哋個包租又係行家嚟嘅……」「乜你識佢嘅？」「哼，喺上面識佢嘅靚（上平聲）仔。佢好識老舉寨嘛，嗰個叫做盲七嘛。哩！你帶佢去老寨啦，咁由佢帶識……」

23　榮、杜對話錄音：「……戰前，即係未打仗之前，喺北海街有檔煙仔枱，嗰檔煙仔枱喺橫門嚟呀嘛，喺北海街，越南街口哩！嗰處我晚晚喺度傾偈，嗰個更仔睇住我喺度傾偈。喺煙仔枱叫嘞，伙記好好嘅！伙記踩單車叫我出去㗎，如果早就！夜就唔係，夜就同我記低，如果十點鐘之前哩，佢梗叫個伙記駛架單車入去叫我嘅……」

未知鴉片會上癮。當年在香港，鴉片與煙館均為合法，鴉片屬於專賣公煙，即是發牌公賣。妓院娼寮的嫖客和妓女不少都吸食鴉片，客人談天說地商洽生意往往都在煙床上。1931 年香港政府在英國反鴉片呼聲的壓力下立法取消公賣牌照，並禁止市民私藏和吸食鴉片。然而這次立法並不徹底，反而助長鴉片走私活動，直到1945 年香港才立法完全禁止鴉片貿易。

杜煥自言最初沾上鴉片，只是淺嚐，但上癮後就戒不掉，毒癮更愈來愈深，後悔已晚。他是到 1971 年，60 多歲時才戒掉毒癮，到晚年還經常嗟嘆鴉片貽誤一生。諷刺的事是 1960 年代，杜煥竟被香港電台邀請唱錄宣傳禁毒的南音歌。

1929 年底，杜煥 19 歲。他結識了在油麻地越南街一家八音館唱粵曲的女歌伶余燕芳。二人都以賣唱為生，同道中人，兩情相悅，每晚相約收工之後在廟街口見面。戀愛並非一帆風順，他們的交往遭到余女的乾娘反對。女歌伶一般都有乾娘養育，靠其賣唱為生，乾娘都不想她們與貧寒且沒前途的瞽師結合。杜煥本身也曾聽師傅教訓勿與歌伶交往，因為客人對女歌伶都較好，瞽師只能跟其項尾。[24]

余燕芳的乾娘無法阻止青春少艾的愛火，後來兩人更經常在普慶戲院的後街幽會。據杜煥憶述，那兒是情侶幽會的熱門地點。幾個月後，余女懷孕，必須盡快成婚。乾娘心想，這乾女兒資質平平，賣唱一直賺不到多少，預計將來也難有出息，衡量之下，象徵式收了 100 元聘禮，允許婚事。杜、余趕緊結婚的另一重要原因，若租屋時包租公（二房東）見有身孕，就會提高租金和作出其他要求，甚至拒絕租房。

兩人匆匆租了吳松街 47 號三樓一間板間房，拜過地主，請朋友吃一頓飯，也就算成婚。那時杜煥在娼寮賣唱，收入仍然不俗。妻子婚後持家待產，杜煥把母親從鄉間接到香港同住，以便孩子出生後幫忙照顧。

1930 年，杜煥第一個兒子出生，可是褓褓三月就不幸夭折。翌年二兒出世，不到兩個月又死去。1934 年，余氏再生一女，夫婦非常高興，心想女兒應該會長命，誰知四個月大還是夭折了。那年代香港低下階層的環境衛生和醫療照顧都很差，嬰兒夭折率高，杜煥記憶當年在廣華醫院不時見到死嬰。1935 年妻子再誕男孩，兩人歡喜之極。這兒子活潑長大，但想不到五歲那年患上「鎖喉症」突然去世。此後杜煥一生再無兒女。

1935 年香港廢娼，這對在娼寮妓院賣唱謀生的瞽師影響極大。廢娼初期，有私煙館（非法煙館）兼營私娼，所以杜煥也曾在煙館賣唱。[25] 杜煥失去謀生之地，生活頓陷困境，加上身染鴉片毒癮，無以為生計，只好重出街頭賣唱。油麻地繁華不再，聽曲的只是街坊鄰里，街頭唱曲的收入十分微薄。

1937 年日本發動全面侵華，中國開始八年抗戰。1938 年 10 月廣州淪陷，當時日軍尚未攻打香港，故隨後數年，廣東地區居民大量逃到香港避難。杜煥留在香港，艱苦熬過這幾年，當中母親在 1940 年去世。

1941 年冬，香港有傳聞日軍很快會攻打過來，市面開始不穩。12 月 8 日，日軍在偷襲美國珍珠港的同一天早上開始空襲香港。港九各處十分混亂，傳言四起，人人恐慌，不到半天已有人搶米和打劫。九龍佈防薄弱，英軍抵抗三天就被迫退守港島，九龍陷落。

日軍空襲香港至淪陷之前的半個月期間，杜煥與患病的妻子躲在家中不敢外出，但家中沒有米糧，靠剩下的雜食度過數天。雜食吃盡，杜煥拿著僅有的幾塊錢到街上買糧，才知有錢也買不到任何物品。幸得包租公贈給少量大米，夫妻倆才熬了四天。之後有朋友帶同杜煥到九龍倉搶米，他搶到大半袋白米，勉強捱過半月。

12 月 25 日，港督楊慕琦宣佈向日軍投降，香港淪陷，開始三年零八個月日佔的黑暗時期。淪陷之初到處仍有搶掠，杜煥無以為生，只靠友人和街坊仗義照顧，搶得米糧分他一點，熬過一個多月。

1942 年初，市面總算稍穩，杜煥重到街頭賣唱，偶然會有熟客聽他唱曲。然而禍不單行，這一年的正月十五日，久病的妻子去世。幾年間兒女、母親和妻子先後離世，家空物淨，那時正是元宵節，杜煥孤身一人，倍感淒苦。

24　榮、杜對話錄音：「……嗰陣時越南街有間八音錦，嗰間八音館叫八音錦，啲伙記個把冷識嘅，群慣至識嘅。咁咪同佢結婚啦……我哋結婚好草率嘅，拜吓地主，同啲同屋住飲食過呀，咁就算數啦……姓余，余燕芳……大我一歲……」

25　榮、杜對話錄音：「……喺啲煙館都有唱……廢娼之前唔係㗎，廢娼之後先至係嘅嘛！嗰時廢娼之後三五、三六年、三七嗰幾年上海街、越南街有好多嗰啲咁嘅寶呀嘛！嗰啲紅煙館啲女招待都唔知幾多，好似開雞寶咁……」

日軍佔領香港後，威迫利誘疏散市民，很多人設法逃往內地自由區，瞽師亦相繼離去，杜煥則留在香港。日軍政府宣佈以軍票代替港紙，引起大恐慌，物價日漲數十倍，商舖閉戶，治安甚亂，街頭滿是餓殍。油麻地廟街一帶街上死傷處處，空舖成了停屍之所，杜煥在街上踢到死屍也有七、八回，到晚年對這些慘況仍記憶猶新。

　　杜煥的同行死的死，走的走，留在香港的瞽師只剩三數人。為了生活，杜煥晚上仍要上街賣唱，非常艱困，幸好有一陣子伊秋水和周志誠兩位名伶明星每晚光顧，使杜煥買得百餘斤米維持了三個月，之後復無以為繼。

　　1943 年香港實施燈火管制，午夜後全市盡黑。無法謀生，走投無路，杜煥正在考慮離港往內地自由區，這時候偶然認識了一位新寡的失明師娘阿有，令他改變主意留在香港。阿有是唱粵曲的，兩人因賣唱地點接近而相識，很快就決定同居，拜過地主，算是結婚。杜煥與師娘結合固然是同病相憐，為的是互相扶持，但他也坦承當時心中實在有所盤算。假如香港情況再轉壞，估計自己也要離開香港去往內地自由區，但能去的只有惠州和附近，都是客家地區，客家人不會聽南音，自己即使去到惠州也無法謀生，師娘唱粵曲就有機會賺錢餬口。

　　杜煥與阿有每天各自上街賣唱，維持生計。1944 年底，市面開始有「娛樂場」興起，杜煥憶述當時的「娛樂場」其實是賭場。「娛樂場」的「話事人」在酒店都開有長房辦公，很多攜眷同住，常常召喚瞽師到房間唱曲娛樂。杜煥經常被彌敦娛樂場的話事人召唱，由 1945 年的農曆二月十九日一直唱到五月初七日，之後又回到街頭。[26]

　　1945 年 8 月 15 日，日本宣佈投降；8 月 30 日，英軍重新接收香港，香港重光。戰後和平，取消燈火管制，杜煥再到街頭賣唱。戰後的五、六年間，香港元氣慢慢恢復，百業重開，發展快速。

　　香港早已禁娼，但非法私娼仍興旺，杜煥除了在街頭，也在私娼場所唱曲娛樂妓女和嫖客，主要聽眾還是煙花女子，一直唱到 1952 年。杜煥街頭賣唱收入也可，夫妻兩人過了一段安定的日子。

　　1950 年，麗的呼聲面世，市民開始流行聽無線電廣播。在此之前香港其實早已有收音機，但都是用電的，油麻地一帶的低下階層大多租房居住，即使有收音

機也要多交電費，所以並不流行。麗的呼聲用無線原子粒收音機播放，很多本來在街頭聽南音的人都轉聽收音機，更有商舖和街坊把收音機放在門前，讓鄰里一起聽。杜煥形容「科學絕人」，賣唱生意驟然一落千丈。

這時候有人告訴他，佐敦道官涌街市旁邊的佐治公園晚上有不少人乘涼聊天，教他到那兒賣唱。杜煥常說天無絕人之路，聽從指引到佐治公園，果然人氣旺盛，坊眾雲集，很快就吸引到眾多聽眾，生意滔滔；在那兒唱了兩年，生活也算穩定。

好景不常，1953 年佐治公園擴建，四周圍了鐵網，市民不能入內休憩。杜煥只好移到街市後方「開檔」，但行人稀少，幾是無人光顧，以前每晚賺得十多二十元，如今最多只有四、五元，生活又陷困境。阿有認為既然敵不過收音機，也失去公園地盤，杜煥就應該現實一點，到街上「數門口」討錢。杜煥自到香港之後，由娼寮唱到佐治公園，聽眾如繁星拱月，自言已養成很強的自尊心，不願再到街頭乞錢。阿有怨他懶惰，說早晚會被他連累。杜煥與阿有本來感情淡薄，一氣之下決定分手；之後阿有到港島謀生，杜煥則留在九龍舊居熬日子。

1954 年秋，同行聽說澳門娛樂業好景，勸他去試尋生計。苦無出路之際，杜煥遂變賣家當，又把租住房間頂讓他人，共得 200 元，農曆十月十八日晚乘船往澳門去。杜煥在澳門有一位舊友黃德森，此時已成為頗有名聲的南音瞽師。杜煥到了澳門，得到黃德森的接待和幫忙，安頓之後黃就介紹他到一家茶樓賣唱。該區附近都是旅店，不到一週杜煥就吸引了眾多知音客，更結交到一些同行朋友。後來同行又介紹他到一家叫裕京的賭場附屬餐廳演唱，每晚半夜 2 時唱到清晨 5 時，有不少捧場客，收入十分穩定。

26　榮、杜對話錄音：「⋯⋯深水埗就大華啦，同埋裡邊恒芳啦，仲有好多我唔知㗎，油麻地就品心、大觀啦，大觀即係家陣時嘅萬壽宮呀嘛，彌敦啦⋯⋯行輪盤，骰寶、牌九、番攤，呢三樣啦⋯⋯私人叫唱喳，即係佢有得撈哩，即係我講話喺彌敦哩，晚晚唱到五點幾⋯⋯佢開咗間長房，佢係（娛樂場）打理人，就帶埋屋眷喺埋處住嘞⋯⋯嗰陣一九四五啦！不過開娛樂場哩，就一九四四、一九四四就十二月廿三，我哋唐曆計。嗰陣開始有娛樂場嘞！我入去唱佢嗰單生意，就喺二月十九打後嘅，一路唱到五月初七晚後就冇嘞⋯⋯」

在澳門過了 45 天安穩日子，杜煥以為從此可以安定下來。誰料到了年底，杜煥清楚記得是農曆十一月初八日，外邊忽然傳來爆炸聲，他以為是計時炸彈，其實是澳門炮竹廠意外。自 1950 年代初，澳葡政府與中共政府關係一直不好，邊界時有衝突。澳門市面氣氛有變，晚上戒嚴，杜煥無法賣唱。他靠積蓄過了 20 多天，囊中只剩 20 元，局勢沒有好轉。思量再三，他決定辭別諸友，轉回香港。

回到香港，得到一位瞽師朋友關照，但朋友是夫妻兩人，不便收留同住。這時剛好一位舊友來探望，知道杜煥的困境，就帶他到紅磡聖德山一家私煙館。香港早在 1931 年明令禁煙（鴉片），1945 年全面禁止販賣鴉片，雖然已成非法，但鴉片和私煙館一直存在。紅磡那家煙館老闆頗有江湖豪氣，立刻收留杜煥，管吃管住。杜煥在煙館住了七個月，幾乎完全沒有唱曲，每天只在鴉片煙床上混時光，和客人聊天，閒散過日。

命途坎坷幸遇貴人

1955 年農曆七月十八日，那天下午杜煥正在煙館抽大煙，有人來找，叫他立刻返回油麻地，原來是老拍檔何臣找他去香港電台唱曲。[27] 杜煥自此在香港電台定時演唱南音，開始時每週一次，後加至兩次，最後每週三次，無間斷唱了 15 年。

香港電台由杜煥主唱、何臣拍和的南音節目大受歡迎，甚得聽眾喜愛。開始時杜煥每次得節目費 35 元，後來加至 45 元，算是不錯的收入，杜煥靠此為生。節目費固然對生活甚有幫助，但最重要的是杜煥因在電台廣播而名氣大增，曲藝亦廣為人知。這有如廣告，召請杜煥唱曲的人家自然而來，福利建築公司老闆何耀光先生即為其一。何氏聽杜煥在電台唱南音，大約一年之後就透過電台找到他，自此每年新春、節日，或家有喜慶，都請他到跑馬地藍塘道何家大宅唱南音，酬以大利是（紅包）。

杜煥經常掛在口邊說天無絕人之路，雖然自己命途坎坷，但在絕路之時總有「貴人」相助，所以長懷感恩之心。何耀光先生是他最感激的知音恩人，劉松飛先生是另一位貴人。有穩定收入，1960 年代杜煥租住油麻地的「板間房」，包租公劉松飛是一位善心而極有人情味的人。他不但沒有歧視失明人，還十分敬重杜煥，稱

讚他是一個有尊嚴的人，性格隨和，做事認真，每次到電台唱曲都會穿著整齊，決不失禮於人。劉松飛對杜煥視若家人，照顧有加，更讓兒子認杜煥作乾爸。即使杜煥在 1971 年無法付租而搬到朋友家寄住，劉先生還偶訪探望。1974 年正月香港氣溫大降，杜煥無法到街頭唱曲，也缺錢添置寒衣，劉先生買了兩套寒衣相贈，杜煥自言那才熬過嚴冬。1979 年杜煥去世，劉松飛先生也協助打點。

在電台唱南音的 15 年是杜煥最安穩愉快的歲月，收入穩定，也有瞽師中罕見的名氣。然而這十多年的安樂，隨著 70 年代香港社會和大眾娛樂的快速改變而結束。1970 年底一個星期五的下午，杜煥如常在香港電台直播室唱長篇故事《再生緣》。誰知節目唱完他就接到通知，電台全面改組節目，南音節目即將停播。無可奈何，杜煥在一個月內草草把《再生緣》唱完，1971 年 1 月底，香港電台結束了 15 年的南音廣播節目。

失去電台的固定收入，杜煥生活頓入困境，只能到旺角街頭唱曲，大多在先施公司門前。幸運時遇到好心人會擲下十元廿元，但有時整晚只得十元八塊，若遇風雨，更分文無著。召唱的客就更稀少，一個月最多只有五、六回，生活非常勉強。

1971 至 1972 年是杜煥認為一生最淒涼的兩年。在電台唱了 15 年，很多人認識和欣賞他，如今流落街頭唱，待人施捨，形同乞丐，對他來說是很失面子和尊嚴的事。他說總是遮遮掩掩，不想人家認出這是杜煥；想不到自己一生靠本事謀生，晚年竟淪落至此，與大多數「盲公」一樣行乞街頭，倍感淒酸。然而他已別無他法，人們都聽流行曲和廣播劇，南音的聽眾愈來愈少。

百物騰貴，收入難以維持，最後杜煥連租金都無法付出而要退租，幸有一位同行收留，讓他搬往廣東道 996 號一個閣樓同住。那時香港到處都是高樓大廈，街頭演唱，樓上住客都聽不到，還有誰召他上門唱曲？杜煥每晚在油麻地和旺角一帶街頭賣唱，有時在廣東道，有時在亞皆老街。粵劇名伶阮兆輝先生在這時期

27 杜煥應該是 1956 年開始在香港電台演唱，《憶往》第八回唱白是 1955 年秋七月十八日何臣找他去電台唱南音。根據香港電台 1956 至 1957 年年報所記，1956 年增設杜煥主唱的南音節目。見葉世雄：〈五十至九十年代香港電台與本港粵曲、粵劇發展〉，載劉靖之、冼玉儀編，《粵劇研討會論文集》（《民族音樂研究》第四輯），香港：三聯書店（香港）有限公司，頁 417-420。

經常在街頭靜心聆聽杜煥唱曲,由此領會地水南音的唱腔和韻味。

1973 年,杜煥自言又遇上貴人,那人替他填了一份申請公共援助傷殘津貼的表格,辦了手續,自此每月有 100 多元的傷殘金。傷殘金不夠生活,每到月底,錢銀不夠,杜煥就要拿起箏上街。舊日街頭賣唱之餘,同時也會替人占卜問卦,70 年代已絕少有人光顧卜卦。不過有公援金之後,他最少毋須風雨不改上街。

停唱電台節目之後,偶然仍有客人召他唱曲,賺取一點收入,每次由 100 到 250 元不等,稍有幫補。杜煥記憶所及,1972 年有人帶他遠赴新界粉嶺軍地表演助興,唱了兩個晚上,鄉人招呼周到,他唱得很開心。他還記得鄉村路途崎嶇,回程時踏錯腳步掉進田間,狼狽不堪。1973 年秋天,有人請他和何臣到中環李寶椿大廈唱曲,杜煥先唱《霸王別姬》,何臣吹笛子伴奏,之後再唱《男燒衣》。客人用私家車接送,兩人各賺 200 元,歡天喜地。

民間曲藝登上殿堂

1973 年香港舉行第三屆「香港節」,杜煥被邀到大會堂劇院為話劇《灰闌記》唱南音;這是自電台廣播之後杜煥再度引起公眾和學術界注意的機緣。「香港節」由政府統籌主辦,一連舉行七天,由花車大巡遊到音樂戲劇表演,非常盛大。這一屆的節目中有普及戲劇會和紫荊劇社演出話劇《灰闌記》,杜煥應邀於每一幕演出之前,在台前以南音唱出劇情。這是杜煥第一次踏上舞台,共演出七天。當中參與邀請杜煥的馮公達先生對這次演出的前因後果,以至杜煥的演出記憶深刻,有十分詳細的記述。(詳見本書附錄四馮公達《側寫杜煥》一文)

由馮公達先生的穿針引線和推薦,1974 年市政局在大會堂舉辦了一場「民間傳說與歷史故事」的南音演唱會,杜煥主唱,何臣拍和。馮公達先生尚保存了現場錄音,說是大會堂以開卷式錄音機收錄的「認可」版本。

杜煥傑出的曲藝受到學界和文化界注意,往後幾年數度被邀請在文化殿堂和大學表演。1974 年秋,他被德國文化協會邀請在歌德學院演唱,留美學者榮鴻曾博士在此第一次聽到杜煥唱地水南音。不久杜煥又在聖約翰大教堂的午間音樂會演唱,榮鴻曾再次到場聆聽,杜煥的地水南音令他深為感動,作為音樂學者,他

知道其藝術價值。榮鴻曾與杜煥商談，提出希望以後安排他演唱和錄音。[28] 一位留美學者和一位失明藝人的邂逅，讓杜煥留下 40 多小時南音、龍舟和板眼的歷史性錄音，此乃後話。

同年，香港中文大學中文系的梁沛錦博士在亞皆老街先施公司門前見到杜煥賣唱，隨後請他到天光道新亞研究所演唱一場。1975 年杜煥又應邀到香港中文大學崇基學院的綜合晚會獻藝，仍由何臣拍和。杜煥回憶這次演唱時仍有興奮之色，自言當時已年衰氣弱，但一曲《閨諫瑞蘭》竟然一口氣唱了 50 分鐘，全場掌聲雷動，他感到十分欣慰。同年杜煥又再被邀請到中文大學的中國文化研究所演唱，並作錄音。

1975 年還有頗為傳奇的事。一天晚上，杜煥正在與同屋朋友聊天，外面喊話有人找他，原來訪客是多年前經常請他到府演唱的何耀光先生的司機昌哥。事緣1971 年香港電台南音節目停播以後，杜煥無力付租而搬到朋友家，何耀光先生失去他的聯絡，卻一直惦念著，囑咐司機到處打聽杜煥下落。幾年後這一天，昌哥終於把他尋著，他又再被請到何家唱曲。[29]

何耀光先生對他的禮遇，令杜煥非常感動，並清楚記得到何家大宅演唱的光景。每次他都是乘船過海，何家司機昌哥開車到中環愛丁堡廣場等候接他，唱完又送他回去。杜煥曾多次感嘆：「香港何家和舊日廣州的有錢人，真的不一樣！」他回憶以前到廣州有錢人家唱曲都只在院中，坐的是「橋凳」，茶水只用下人的蓮花杯。杜煥在何家客廳唱曲，全家上下待以上賓之禮。杜煥自言因吸食鴉片，有時中氣不足唱得很短，何先生從不介意他唱什麼和唱多少時間，照樣給他酬金，這些「大利是」對杜煥的生活幫補甚大。

70 年代初卡式錄音機開始盛行，何耀光先生吩咐司機昌哥把杜煥每次唱曲都

28 《憶往》第十一回杜煥說白：「我與呢位榮先生經已初次曾經哩，喺大會堂相見哩，約談過此事，後至到呢間教堂（聖約翰大教堂）亦見到面嘛。吓！咁呀，亦係談過哩咁嘅事。」大會堂上演《灰闌記》是 1973 年，榮鴻曾尚未回港。按榮鴻曾記憶，則是在聖約翰大教堂首次向杜煥提出錄音的想法。

29 《憶往》第十一回杜煥所唱，何家司機找到他是在富隆茶樓和崇基學院演唱之後，若然如此，應該是 1975 年末。

錄下來，待他閒來重聽。據杜煥回憶，生平所唱散本如《客途秋恨》、《霸王別姬》等，還有部分長篇，何家錄了十之八九。有一回杜煥在何家唱畢，昌哥如常開車送他到愛丁堡廣場，下車時昌哥送上一份禮物，原來是他所唱全本《大鬧廣昌隆》的一套錄音帶。杜煥感動不已，歡喜地捧回家，向朋友借了一部錄音機來聽。可惜後來錄音帶給一位同行借去，其後那人說錄音帶弄壞了，沒有還給他。[30]

邂逅學者唱曲錄音

1975 年是杜煥認為算是好運的一年。農曆三月十二日中午，杜煥在中環聖約翰大教堂唱曲，這是老拍檔何臣介紹的；他唱了兩曲，其中一曲為《八仙賀壽》，並在教堂遇到他尊稱「榮先生」的榮鴻曾博士，當時榮提出安排他錄音。不久之後榮先生果然聯絡他，說已得到香港大學亞洲研究中心支持，落實他唱錄南音的計劃。杜煥心想，有人幫襯是大好事，有收入，十分歡喜地答應。

榮鴻曾在上海出生，香港長大，留學美國哈佛大學，是民族音樂學哲學博士，當年回港研究粵曲粵劇。他聽杜煥演唱南音後，一直希望能夠重構瞽師賣唱的環境，讓杜煥演唱錄音。然而，70 年代中香港的娼寮和鴉片煙館早已絕跡，街頭或公園錄音效果又不佳，最後想到茶樓。他找到上環水坑口的富隆茶樓，那是香港碩果僅存的老式茶居，一切佈置和習慣都與數十年前一樣，賣點心的掛著木盤在廳堂中叫賣，客人帶上鳥籠「嘆」茶聊天。

1975 年 3 月 11 日，杜煥開始每週三次到富隆茶樓，在午膳時間演唱大約一小時，榮鴻曾帶同助手現場錄音。在這家老式茶樓裡，鳥聲、點心叫賣聲、茶客和侍者的談笑聲、嘈雜聲等，與杜煥的南音相融一片。偶爾侍者給杜煥送茶，他會停下來說聲多謝。休息時他和榮鴻曾閒話家常，憶述往日情況，喝口茶，說說笑，或與茶客談幾句。那一年杜煥 65 歲，住在九龍廣東道，要乘船過海，每次都由一位比他少幾歲的女子阿蘇陪伴引路，唱完就乘巴士到統一碼頭，再乘小輪回家。

杜煥唱了著名的南音散曲如《客途秋恨》、《男燒衣》、《霸王別姬》等，也唱了長篇故事如《梁天來》和《武松》的片段，中篇《大鬧廣昌隆》和《觀音出世》等，他自己彈箏打板伴唱。到 6 月 26 日，杜煥平生所唱的曲目都唱過了，共 16 首，加

上自傳式即時創作的《失明人杜煥憶往》，錄音近 40 小時。

杜煥提及一些以前唱過的曲目，如《牡丹亭》、《十送英台》和《士九問路》等，其中《士九問路》曾灌錄過歌林公司的唱片，但曲詞他都忘記了，無法唱錄。[31] 此外，當年在妓院娛樂嫖客唱的板眼，他表示不能在公眾場合唱。板眼是早已失傳的廣東說唱曲種，榮鴻曾認為十分重要，杜煥遂答應榮的要求，改為到榮的好友西村万里（精通中文的民族音樂學研究者）在大埔的住所，唱錄了《爛大股》和《陳二叔》兩首板眼。《爛大股》後來收錄於香港中文大學音樂系中國音樂資料館出版《香港文化瑰寶——杜煥地水南音》系列的第三輯。至於《陳二叔》屬於「淫曲」，杜煥說學此曲時曾向師傅發誓，只在妓院唱，不可讓良家婦女聽到，因此至今未有公開發表。

唱了約三個月，杜煥平生所唱曲目均已唱完，榮鴻曾提議他唱述自身的故事，他答應了，並且自擬標題為《失明人杜煥憶往》，自唱平生歷史，沒有曲本，是即時即興的創作。杜煥《憶往》共唱了近六小時，後來出版為《香港文化瑰寶——杜煥地水南音》系列的第二輯。這錄音不但是絕無僅有的絕世遺音，內容更反映逾半世紀香港低下階層所處環境和生活的變遷，是香港歷史的寶貴資料。

杜煥感到榮鴻曾欣賞和重視自己的曲藝，固然歡喜，每次在富隆茶樓演唱都有百多元酬金，也是實實在在的收入。每次演唱前後和中場休息，他都與榮鴻曾聊天，從言談中可見兩人儼如老朋友，言笑晏晏。杜煥稱榮「榮腥」（榮先生），榮對杜煥十分尊重，稱他「拐師父」。榮問什麼，杜煥都很爽快直接地回應；談得高興，不時爽朗地哈哈大笑。

這項歷史性的杜煥南音演唱錄音，榮鴻曾在本書第二章對其前因後果和過程，有詳細記述。

30　已捐贈予香港中文大學音樂系中國音樂研究中心，上載網上供聽眾欣賞。

31　榮、杜對話錄音：「……南音舊時就有，家下就唔記得。唱俾你聽就唔得，嚤俾你聽就得，唱就唔得嘞！舊時我就有支叫做《牡丹亭》呀嘛，又有《十送英台》……《士九問路》呀嘛！《士九問路》以前我入咗歌林嘜呀，嗰個九叔介紹我入，唔記得囉！唱唔到啦……」

唱了三個多月，得到報酬數千元，杜煥以為可以維持一段長日子，也就很少到街頭賣唱。可是當時物價飛漲，到 9 月時錢已用光，杜煥又再為生活愁困。微薄的公援傷殘津貼不夠過活，那年頭更少客人召唱，9 月到 10 月才有一次，他只得回到街頭，所賺微薄，收入不穩，自言似是一名乞食人。

富隆茶樓錄音後兩個月的 8 月 19 日，香港市政局邀請杜煥在大會堂劇院演唱一場。這是緣於「香港節」話劇《灰闌記》時，杜煥的幕前南音演出成功，經馮公達先生籌劃而成。這是市政局首次主辦的南音演唱會，也是南音首次脫離街頭賣藝形式，登上表演廳的演唱會，演出後好評如潮。

農曆十月十五下元節，他被請到沙田獻藝，唱了兩首喜慶歌，賺了 250 元，已然非常歡喜。

漂泊香江最後歲月

1978 年 2 月 18 日，杜煥在第六屆香港藝術節於大會堂劇院演唱了一場南音。藝術節是 1973 年開始由政府支持的年度文化盛事，但內容偏重西洋音樂藝術，每年邀請世界一級的樂團和音樂家、藝術家表演，到第三屆始有香港中樂團的節目，第四屆才有粵劇、潮劇、京劇和說唱表演蘇州彈詞等中國戲曲。杜煥的南音演唱會是香港本地說唱首次登上藝術節。杜煥唱了《八仙賀壽》和《歸家憶娘》，並且預先由香港電台電視部錄影，分別交由無綫、麗的和佳視三間電視台播映。這次是杜煥最後的公開表演，也可算是他一生唱曲最風光的一次。

1979 年，杜煥偶爾還應邀到歌德學院演唱。大會堂本來預留了 8 月一個檔期請杜煥演唱，誰料 6 月他尿血急病，由善心人送到九龍伊利沙白醫院，一個多星期後，6 月 17 日因腎衰竭病逝，終年 69 歲。

杜煥孑然一身，去世時幾至無以為殮。馮公達先生得知，想到紅伶阮兆輝在商業電台主持節目，立即聯絡阮先生，希望他在節目中呼籲籌款，結果得到商業電台高層支持，籌得款項為杜煥殮葬。

當時商業電台的中文台總監周聰先生本身是粵語歌曲的內行人，對籌款十分支持。節目監製汪海珊和阮兆輝策劃統籌，訪尋得幾位健在而晚景頗淒涼的瞽師

和師娘，在商業電台舉行了一場小型演唱會。演唱會的錄音加上馮公達先生所保存杜煥演唱、何臣拍和的《霸王別姬》現場錄音，一併轉錄為卡式帶，出版義賣。卡式帶 1981 年面世，替耆康會籌得約 30 萬元，作為孤苦老人的殯葬費。

這盒卡式錄音帶早已絕版，香港中文大學中國音樂資料館在出版《香港文化瑰寶——杜煥地水南音》時，徵得商業電台的同意，把其中李銀嬌師娘的《桃花扇》（粵謳），連同杜煥的《兩老契嗌交》（板眼）和《武松祭靈》（龍舟），於 2011 年出版為系列第三輯《絕世遺音》，都是早已消失的粵語說唱藝術絕唱。

瑰寶絕唱留傳後世

榮鴻曾近 40 年前在富隆茶樓為杜煥唱曲錄音，原帶存於香港大學亞洲研究中心（後存於音樂系圖書館），另一份拷貝存於香港中文大學中國音樂資料館。這套極具歷史和藝術價值的錄音，在杜煥逝世 30 年後首次公開，杜煥的傳奇故事和所唱南音始廣為人知。2004 年榮鴻曾與香港歷史博物館合作，製作了《飄泊紅塵話香江——失明人杜煥憶往》約一小時的 DVD 影碟，當中有杜煥的珍貴錄音、照片和視像，更有何耀光先生、劉松飛先生、阮兆輝先生等的訪問。

2006 年，榮鴻曾將杜煥在富隆茶樓演唱的全部錄音，授權中文大學音樂系中國音樂資料館使用，籌劃杜煥南音研究及唱片出版。這項大型計劃立刻得到「何耀光慈善基金」資助支持，何世柱、世堯先生更尋得當年何宅所錄七盒杜煥唱曲的卡式帶，親自攜至中文大學贈予中國音樂資料館。研究和出版計劃由當時的館長余少華博士主持，榮鴻曾與資料館名譽研究員吳瑞卿共同策劃編輯，《香港文化瑰寶——杜煥地水南音》啟動，系列第一輯《訴衷情》於 2008 年出版。2019 年，系列出版完成，合共八輯，18 片鐳射唱片。每輯的發佈會都有專題講座和南音演唱，每場均座無虛席。最後一輯《大鬧廣昌隆》的發佈音樂會與西九龍戲曲中心合作，是中心開幕節目之一。

此外，2013 年榮鴻曾授權「香港記憶」計劃使用錄音，由吳瑞卿整理及編撰，《杜煥——一代瞽師的故事》納入「香港記憶」成為單元，公眾可以在中央圖書館網上了解杜煥的故事及欣賞他的唱曲精華。（見附錄七）

2019 年始，香港中文大學中國音樂研究中心將杜煥南音陸續上網，包括《香港文化瑰寶——杜煥地水南音》系列，以及該館搜集得來杜煥在電台及其他演唱場所的珍貴錄音。

杜煥生命中最後的歲月仍在窮困中度過。在《憶往》最後的部分，他透露出對命運的嗟嘆，傷感一生殘廢又無本事，只靠賣唱為生到晚年。感傷身世之餘，杜煥卻也保留了一貫的樂天知命，認為任何事情都有兩面看法：眼見很多人一生也遇到無數災劫，他經歷多方磨難「殘軀猶在」，可能是上天罰他要「捱到嗰時」，也可能是上天見憐，讓他保留生命到晚年，應該感恩。究竟是哪一樣，他說尚未可知。

「不過我一生人為寒賤呀，人人不合命苦一支，唉！但願世上各嘅人命運都唔好將我似呀，但願各人命運咁就貴族嘅多兒。好嘞！但願係世間一切男女人事，人人一生快樂係過時天……」這是祝福南音的例行歌詞。然而，坎坷一生娛樂無數知音聽眾的杜煥，《憶往》這最末一段，深感自身命苦而祝福世人，相比一般南音演唱的祝禱，投入了真摯的情感。

一代瞽師的傳奇故事，或許可以用這段唱詞劃上句號。絕唱遺音幸得留傳後世，杜煥身後葬於荃灣墳場。

一位失明人眼中的香港

吳瑞卿

杜煥 1926 年 4 月初到香港，三個月後回到廣州與師傅一起趁神誕唱曲，那時他已愛上香港的生活，所以幾個神誕後，8 月底就再返港，那一年他 16 歲。除了 1954 年去了澳門 60 多天，到 1979 年病逝，杜煥一生未離開過香港。杜煥在此生活 54 年，見證逾半世紀香港的社會變遷。

歷史研究最寶貴的是第一手資料，收集史料向來是艱巨的工程，我們研究地方文化歷史，更往往苦於缺乏民間的原始資料。官方有文獻，領導階層和知識份子或會留下文字記錄甚至回憶錄，但佔人口大多數的普羅百姓很少有一手資料留下來。這正是《失明人杜煥憶往》難能可貴的原因。

杜煥的傳奇故事，對香港文化和民生歷史，有兩種特別意義。

第一，上世紀 60 年代視聽傳媒發達之前，在不同場地的粵語說唱表演包括地水南音、板眼和龍舟，就是香港市民的流行娛樂。杜煥留下的演唱錄音，罕有地記錄和保存了這些早已全然消失的民間文化資料。

第二，任何社會，中、上階層的生活文化很多時留有文字或其他載體的記錄，但反映草根階層生活，而且是親身體驗和經歷者就極為罕有。杜煥逾半世紀在油麻地旺角地區生活，他留下來的演唱內容，對了解低下階層，包括失明弱勢群、妓寨娼寮、煙館等的生活面貌，是彌足珍貴的香港史資料。

香港最後幾位瞽師和師娘在上世紀 80 年代先後過世，傳統的失明藝人文化即已消失。杜煥唱述個人的一生，數小時的錄音不但讓我們了解到瞽師的傳統，更令人心潮起伏的是看到失明藝人在動盪的大時代中如何尋求生活空間，掙扎求存，還有他們怎樣「看」世界和社會的變遷。

杜煥終身以賣唱謀生，曾經在妓院娼寮、鴉片煙館、茶樓、街頭鬻歌，也常被召到大戶人家府宅唱曲，反映失明藝人普遍的生活面貌。然而他也是極少數在收音機出現後有機會在電台唱南音的瞽師，以至晚年被邀到大學、大會堂以至藝術節等殿堂表演；這是杜煥傳奇之處。

1935 年香港正式禁娼之前，妓院娼寮是社會文化的一部分。杜煥 1926 年到香港之後，長期混跡油麻地的風月場所，即使禁娼之後仍在私娼煙局唱曲謀生。他清晰記得妓院花局的情景和運作，憶述十分細緻傳神。

1929 年杜煥在油麻地吳松街一家八音館結識女歌伶余燕芳，隨後成婚。不幸

夫妻所生四名兒女均先後夭折，那年代醫藥條件差，嬰兒難養是草根階層常有的經驗。1941年底香港淪陷，妻子余氏翌年病逝。在日佔艱苦時期，1943年杜煥與新寡師娘阿有草草結合同居，其實兩人並無感情，旨在亂世中相互扶持，捱過苦難的三年零八個月。戰後重光，杜煥在公園賣唱，生活勉強安穩，但到1950年代市民娛樂模式隨著麗的呼聲出現而改變，收入驟減，生計困難，阿有抱怨而至最後分手。

杜煥的一生既反映失明弱勢群在艱困的大環境下掙扎求存，是少為外人所知的實況，但他也有其他失明藝人所沒有的獨特經歷。憑著超群的曲藝，杜煥1955年開始在香港電台大氣電波演唱，成為家傳戶曉，絕無僅有的瞽師。1971年南音節目被取消為止，杜煥最後的歲月十分落泊，生活不穩，坎坷終老，至1979年去世。然而，也是最後這幾年他被學術界和演藝界發現和注意，曾在德國文化協會歌德學院、香港中文大學、聖約翰大教堂和大會堂演出，甚至在第三屆香港節初登舞台，在第六屆香港藝術節演出專場。最後也是最重要的，是音樂學者榮鴻曾博士安排他在富隆茶樓演唱，留下40多小時即場錄音；這都是瞽師中絕少有的際遇。因有杜煥，消失的香港本土說唱曲藝，尤其地水南音，得以保存遺留後世。

上世紀末，世界各地開始重視地方民間文化歷史，1992年聯合國教育科學文化組織發起「世界記憶」計劃，推動各國和地區搜集當地的歷史回憶，以數碼形式保存。香港響應倡議，2006年也開展了大型的口述歷史計劃「香港記憶」，由香港史專家學者冼玉儀教授負責統籌，組織團隊進行，歷時近十年，完成後已移送中央圖書館公開於眾。冼教授認為榮鴻曾所錄杜煥唱曲中的《失明人杜煥憶往》是極為珍貴的口述歷史，遂請榮授權使用錄音，邀我編撰《杜煥——一代瞽師的故事》，成為「香港記憶」的單元。除了杜煥的生平故事和唱曲片段，我亦輯錄了他和榮鴻曾閒談時提到的香港舊時物事，聽眾可以聽到杜煥談話的原聲帶，欣賞他精彩的地水南音和早已消失的曲藝。

從編撰「香港記憶」杜煥單元，以至撰寫本書，我重新細聽詳讀杜煥回憶一生的故事，雖只是點點滴滴，但肯定是香港文化、生活歷史可貴的一手資料。以下是我梳理之後，輯錄杜煥憶述香港生活的部分；內容選自杜煥自唱的《失明人杜煥憶往》，以及他與榮鴻曾和西村万里的對話錄音。

廣州和香港的生活比較

1920 年代，廣州軍閥混戰，政局動盪，至 1925 年省港大罷工，當時杜煥在廣州，社會極為紛亂。杜煥在 1926 年 3 月隨一位識途瞽師初到香港，他對當時廣州和香港的生活，作了一個比較。

我恨跟人哋落嚟香港撈，嗰陣時話嚟香港搵食，平好多。嗰陣時呢處買廿斤米，廣州市就賣十斤、九斤、八斤。雞蛋，買一毫子十隻，佢上面賣一毫子三、四隻。又貴啲啦，搵錢又難啲啦。

周時都軍閥呀，又打商船，又話打田雞，唏！好多嘢。我哋喺廣州市嗰時唔係好世界嘞！周時都槍林彈雨，最慘係民國九年、民國十年、民國十一、十二、十三年，呢幾年最慘。年年都有一兩仗嘅，戒嚴嘅，枕住打嘅……

八音館與女歌伶

在電影、廣播電台和電視普及之前，「睇大戲」（觀看粵劇）、聽南音和粵曲是香港市民的流行娛樂。失明瞽師和師娘主要在公園、茶樓、街頭唱南音，瞽師也在妓院煙館賣唱娛樂妓女和嫖客。歌伶則在茶樓、八音館和較後的歌壇唱粵曲。杜煥的第一任妻子余燕芳是一位歌伶，兩人在油麻地越南街一家八音館認識。

唱腳，即係舊時叫做唱腳，即係歌伶。舊時好少嘅，一係上茶居唱，抑或去人哋啲燈籠局呀，嗰啲咁去唱；歌伶嚟嘅。就因為佢好唱歌，我哋都係叫做唱歌人。由於嗰陣時越南街有間八音錦，嗰間八音館叫「八音錦」，啲伙記冚把冷識嘅，由咁樣群慣至識嘅。

以前聽歌啲場所，叫「八音館」，音樂師叫做弦索手，行內俗稱「誒（e4）誒（e1）佬」。當年鴉片公賣，八音館樂師原來大多都吸食鴉片。

嗰陣時我哋喺越南街嗰間「八音錦」，嗰間八音館，晚晚收工都成乍喺處打牙鉸呀嘛，由嗰度識呀。盲公唔係個喺度嘅，不過我就識嗰啲人，嗰啲八音佬，即係

玩樂器嘅班人。裡邊八音館嘅班人我吔把冷識咁解。

點解我吔會識呢？你知道啦，舊時嘅啲談談佬個個都係道友㗎嘅。所以點解我做盲人，人吔做盲人，喺油麻地度，點解我識咁多人呢？佢吔嘅啲人又咁少呢？因為我吔識得人多就係咁嘅理由呀！

（榮：就係嗰味嘢！）

係！係嗰……舊時好豐盛嘛，真係隨街隨巷都係嘅！

草根市民相互扶持

杜煥在油麻地旺角一帶賣唱謀生，妓院娼寮的「阿姑」和客人經常召他晚上唱曲娛樂，坊眾都幫忙他接生意。

我不瞅住旺角。

（榮：咁佢吔點嚟叫你呀？）

叫呀！哦！有好多地方叫我嘅！戰前，即係未打仗之前，喺北海街有檔煙仔枱，嗰檔煙仔枱喺橫門嚟，喺北海街，喺越南街口！嗰處我晚晚喺度傾偈，嗰個更仔，正所謂睇住我喺處傾偈，喺度傾幾個鐘頭。

（榮：咁佢吔要你，就走嚟煙檔叫你去。）

喺煙仔枱叫，伙記好好！伙記踩單車叫我出去，如果早就！夜就唔係，夜就同我記低，如果十點鐘之前，佢梗使個伙記踩架單車入去叫我嘅。

租房

1929 年，19 歲的杜煥結識女歌伶余燕芳，兩人經常約會。杜煥為人精靈，曲唱得好，那幾年賣唱收入不錯，約會消費頗為寬裕。

佢係歌伶尾，又唔係行前咁啦！如果佢當紅又唔會同我吔行呀。咁我以前搵得錢呀，可以夠充撐使。嗰陣時行，使一個幾毫就好活潑啦。

不久女方懷孕，在油麻地吳松街 47 號三樓租住一個房間，草草成婚。當年租房原來有一些不成文的規矩。

你知道舊時香港地咁衰嘛，如果話有咗肚至去租地方，俾佢知道，要講明嘅，要好多錢跟尾。又話要你幾多隻生雞，又話幾多利是，拜地主，派街。生定你喺佢處有肚就唔會講嘅咋，你有咗至入去住就要嘞。有呢啲咁嘅問題嘛！所以有咗一兩個月佢唔知嘛。

解決飯餐靠搭食

舊時香港，搭食是市民解決飯餐的其中方式。二戰之前，飯館和茶樓大有分別，茶樓主要供應茶和點心，飯館以午晚餐為主。草根階層難以負擔上茶樓飯館，搭食十分普遍。

未有佢（指其妻子）嗰陣時就搭食。舊時好多人搭食嘅香港。喺樓好多人搭人哋，有啲搭頭房，有啲搭二房，搭人哋啲有住家嘅食。有幾何同人出去食呀？有嘅舊時。

舊時茶樓邊有飯賣！舊時茶樓冇飯賣，係自日本打七七盧溝橋事變後，香港啲茶樓至有飯賣咋！唔係冇嘅。

（榮：啲茶樓淨係飲茶？）

飲茶、點心、包、餅食，係咁嘅咋！晏晝有啲荷葉飯，朝頭早亦有啲荷葉飯嘅咋，邊有飯賣？自係七七盧溝橋事變後，朝頭早就有啲牛腩飯呀，又話扣肉飯呀，肉飯呀，一盅盅咁賣嘅。舊時冇嘅，整整吓就有炒賣賣，舊時茶居邊有嘅。

孩子難養夭折率高

杜煥曾經育有四名兒女，不幸都在幼年夭折，活得最長的也在五歲時死去。杜煥憶述舊時嬰兒夭折率高，廣華醫院每天都有死嬰。

嗰時好多嘢嘅，又話急驚風，好惡養嘅。嗰陣養細路講話咁容易呀？廣華醫院朝朝嗰張床真係二、三十個掉喺處嘅，好似家下咁呀？

所以話舊時啲嬰兒唔係易養嘅，家陣就話易養嘅之嘛。舊時嬰兒好惡養嘅，我哋父母九胎至有四個。好似家下咩，家下啲細路出世有九成幾。輪到我哋做父母嘅時候都好化學之嘛！戰前嗰啲嬰兒都好難養嘅。話名叫做養過四胎嚟嘅。

香港「發三家」

戰前香港有三種人賺到很多錢，杜煥形容為「發三家」，三家是什麼人？

舊時在香港，即係我哋初到香港嗰十零年，即未廢娼之前，即係仲有花界嗰陣時哩，一九三五年廢花界嘛。廢娼嘛，先就廢西人嘅，第二年至廢我哋唐人呀。廢娼！有娼之時，周圍嗰啲俱樂部，啲俱樂部興點呢？所以香港地叫做發三家呀嘛，舊時呀，撈家、蜑家、客家咁嘅。發三家嘛香港舊時。

點解發三家呢？蜑家，蜑家者即係艇上啦，舊時運盤貨，呀，盤貨裡面就好多嘢啦！正所謂舊時嗰啲雜差守尖沙咀同埋守長洲，叫做金山埠咁巴閉嘛；第一地方嚟呀。舊時運動都要搵嗰啲地方守嘛。

客家就咁，香港地就客家地頭嘛，香港呀，香港九龍都係客家地頭。所以舊時嗰啲所謂傳話呀；舊時要傳話嘅嗱，任何邊一間差館都有傳話嘅嗱。幫辦鬼頭上門乜都帶埋個傳話嘅。呢種傳話都係客家人，佢近地嘛！呢處佢自細嘛！

撈家，嗰啲嘛！

（問：開賭檔呀嗰啲啦！）

係嘞！即係走私漏稅嗰啲。

花酌酒局

上世紀二、三十年代香港未禁娼之前，杜煥在油麻地、西環和石塘咀的妓寨娼寮唱曲謀生。花局是怎樣的呢？什麼叫花酌？瞽師在妓院唱什麼曲？

花酒就喺老舉寨唱。佢咁嘛，花酒就係買個廳，有大廳有細廳。人多就買大廳，人少就買個廳仔。廳仔即係六、七個人一間。買個前邊嘅叫做大廳，即係對面家下叫壽星公嗰啲咁，就叫做大官。後邊嗰啲近廚房嗰啲叫細廳，近騎樓嘅叫大廳。單邊幾個叫做最大。

有啲幾圍嘅！咁嘛！各有各叫花嚟陪酒呀，呢啲叫做後土，叫陪酒呢啲叫做酒局。

（榮：佢哋食緊嘢你就唱？）

多數係咁，有時未食嘢嘅有啲，有啲未開圍就叫我哋去唱嘢，隨意叫。

酒廳唔係嘅，多數《秋恨》呀，《別姬》呀，《偷詩》呀，《問米》呀呢啲嘢多。男女《燒衣》就老舉寨多。

酒廳與煙局

在廢娼（1935）和禁煙（1931）之前，妓院內的酒廳和煙局是怎樣的？

酒廳咁嘅，嗱，呢間廳，有張羅漢床，羅漢床前面有兩張大馬鼓（音「壺」），四方頭噃，一個煙局。有煙局呀，開邊打麻雀打雞呀咁，呢啲係廳嘅格嚟。我哋就俾張茶几榔（long3）住個箏咪唱嘢！嗰邊羅漢床咪聽緊嘢囉，開邊打雞又聽緊嘢，咁嘅。

（榮：原來酒廳梗有嗰啲局嘅？）

梗嘅！舊時明嘅嘛，香港有公煙賣嘛！

私娼與私煙

1935 年香港廢娼，之後卻私娼林立，近似公開，是什麼原因？

一九二六年我哋到香港，一九三五年至禁娼。

廢娼之前唔係，廢娼之後先至係之嘛！嗰時廢娼之後三五、三六年，三七嗰幾

年，上海街同埋越南街有好多嗰啲咁嘅竇嘛！嗰啲紅煙館啲女招待都唔知幾多，好似開雞竇咁。

私就反為明，即係等於公開。政府就行規矩，根本就唔係私嘅，不過就大開水喉，唔理咁解之嘛！

唔係呀，嗰時四周圍都係煙館。政府係行呀，政府唔許可㗎，警察唔理就行事啦！

香港地係咁嘅啦，明即是暗，暗即是明。即係好似中環嗰啲私鬼雞竇咁，真係好似老舉寨咁嘅嘢！放鈔呀，放溪錢呀，掉到隨街係嘅嘢，即係舊時明寨一樣嘅規矩，係嘛？擺開門戶嘅嘢。實在係暗呀？明係雞竇私娼，不過變成咁哩。

淪陷與日佔

1941 年 12 月香港淪陷，隨後的三年零八個月是香港人最黑暗悲慘的時期。杜煥記憶清晰，描述生動。在日本轟炸香港，英軍未降之前，市面即時缺米缺糧。失明人更為無助，杜煥只靠街坊仗義幫助度日。淪陷前的幾天他亦曾跟隨朋友到尖沙咀太古倉（當年香港兩大食米公倉之一）搶米。

唉！就在港九兩地過了三年零八個月哩，真係好慘，點慘法？事故太多，變遷甚大呀。嗱，頭一次，咁初期無米賣啦，在我哋更慘啦，係好彩，生來我哩，係油麻地，幸得有咁多熟街坊及各人；好彩貴人幫助，咁哩，得以維持生命啦。唉！捱到正月米單一上，每人有半斤米一日呀，咁市面上各人暫時漸漸一路平安嘞，已度過嘞。喺嘞，一到六月十二，蓬聲就響喎，響乜嘢呀？演習呀，宣佈一比四呀。慘啦，又次街頭街尾啲餓殍滿佈喇。唉！又一輪恐慌，咁就捱啦，捱到年尾漸漸平安嘞，市面人心暫定嘞。

好！一過一九四三年，七月一號又次變遷囉，平安定咗啫，不下都係幾個月，七、八個月，蓬！一式化，抵制港紙，要沒收！喺啦，搞到萬物即刻就起三倍嘞。喺囉，搞到滿……又試不過一星期唔夠，又試滿佈呀餓殍在街頭。講到廟……我哋所見者哩，廟街嗰列呀，但凡空舖每晚都有呻吟在此，天明之後呀，拾屍真係不計

其數囉。我親自踢到嘅,我數過有六七伙咁多!

賭館娛樂場

戰後復元,幾年間市面漸漸昇平,娛樂場所紛紛出現。當時所謂娛樂場就是賭館。杜煥記得 1944 年末,深水埗、旺角和油麻地開始有賭館。一段時期杜煥被賭場的「話事人」召唱,為私人和家屬提供唱曲娛樂,所以他對這些娛樂場十分了解。

不過開娛樂場哩,就一九四四。一九四四就十二月廿三,我哋唐曆計。嗰陣開始有娛樂場嘞!

深水埗就大華啦,同埋裡便恒芳啦,仲有好多我唔知架,油麻地就品心、大觀啦,大觀,即係家陣時嘅萬壽宮呀嘛,彌敦啦……

主要都係賭錢囉……骰寶、牌九、番攤,呢三樣!

非法煙館

1931 年香港立法禁煙,但實則到 50 年代仍有不少非法鴉片煙館存在。1954 年杜煥自澳門短期謀生後回到香港,無處棲身,曾經在紅磡一間煙館住了七個月。

裡邊紅磡嘅煙館,有個老細,聽見我返咗過嚟,就使啲人叫我入去見佢嘛!見到佢。

「點呀?有冇地方住呀?」

「鬼咩,邊處住呀?梗係啦!香港地不摟係咁嘅嘛,留食不留宿。」

「咁啦,你唔嫌嘅,你就走上呢處踎啦!你又識咁多人,所有客你都識得嘅。自然煙就唔使逗,飯呢?喺度,有錢就俾錢買米,冇錢你就叫佢喺櫃桶攞。」

出佢嘅數,出老細嘅數……好呀!所以話我一生人,真係最好呢啲,呢啲咁嘅難得。

公園賣唱市民娛樂

戰後和平,杜煥晚上在油麻地佐治公園賣唱,甚受歡迎,這是當年普羅市民生活的一面。

因為喺佐治嗰處開個檔……出去到喺佐治公園處唱咗兩年,令得街坊人人都幾好嘞,幾如意嘞,幾合得街坊嘅心理呀。真係落雨呀,埋街市咁唱嘞,除非。差不多幾乎嗰啲聽嘢嘅人,仲緊要過我開檔咁巴閉。一落雨哩,正所謂呀,一眾客齊手夾腳同我將啲傢生搬埋街市呀,來開檔唱過,咁嘅。咁呢個檔口估話好好嘞……

宣傳禁毒與戒毒

1960 年代末香港有禁毒運動,有一次在九龍伊利沙伯青年館舉行綜合晚會,節目中有南音唱禁毒歌,竟然是由一直吸鴉片的杜煥來撰曲演曲。這也可謂香港禁毒歷史一段有趣的小插曲。

禁毒運動,我同鍾恩龍(香港電台監製)編嗰啲歌詞。佢話:你唔好將你自己嚟比得格!
係,我唔知有兩句嘢,即係勸禁毒呀嘛!喺伊利沙伯禮堂呀。禁毒運動我哋做嘞。
後尾俾啲老細笑到我面都黃呀。你戒甩嘅啦?

杜煥到香港不久,20 歲就開始染上毒癮,一生吸食鴉片。很多人以為曲藝界很多唱者吸鴉片,是與其氣魄與腔喉韻味有關,但杜煥斷然說無關。杜煥只怪自己年少無知,習染不良嗜好,他是到 1971 年左右才戒掉鴉片的。怎樣戒?

(榮:係唔係好辛苦嘅啫,戒嗰陣時?)

梗係啦！俾時間長呀，俾啲時間嚟博佢。如果一氣就唔得，我哋頂唔順呀！淡
啲，即係淡啲淡啲咁……我就咁，頭頭一錢，就落二兩水；二兩水就嚟做三日。飲
完嗰三日，第二次又一錢，又係三日；第三回又係三日；第四回三日半。

（榮：嗰時一錢要幾錢呀？）

有限啫，一錢十幾蚊之嘛！

（榮：邊度去買到呀？）

梗係叫啲道友去買。

（榮：你點樣決定要戒呢？）

哼！你去邊度搵呀？又貴又惡搵。

（榮：係呢幾年惡搵咗？）

係呢三四年啦！家下頭尾四年啦！呢左近都係啦！

（榮：即係要搵都搵到呀？）

搵就搵到。貴嘞，成六七十蚊一錢，成四倍。咁咪戒咗啦。

1970 年代的民生消費

當年在油麻地旺角地區，不少草根市民租住板間房和床位，一日三餐在外解
決。1970 年代中香港經濟開始起飛，大型基建如過海隧道、電氣化火車等漸次落
成，市民生活形態和消費也隨之快速改變。杜煥訴說每日的開支大，物價高漲要
分毫必計。

朝頭早，點乜都三個零銀錢。唔使你多呀，一盅飯去咗兩個幾，一籠燒賣，
抑或一碟燒賣，三個幾啦！一盅茶，總共四蚊啦大佬。嘩，啲數嚟嘅。咁就到晏晝
十一、二點，十一、二點呢一餐最少都四蚊，至少嘞，有時仲七個幾八蚊呀。呀，
又一陣啦，一陣到五點零嗰餐飯，整碗湯飯，或者整個湯飲呀，整碗白飯，咁又四
個幾、五蚊、五個幾，呢啲係數嚟。

呢啲，大話怕計數，一計起就係數。就喺呢處十幾蚊一日囉。咁其他去吓地
方，去吓邊處呀……

1975 年，榮鴻曾請杜煥在上環富隆茶樓唱曲錄音，富隆當時已是香港僅餘的舊茶樓。茶客如常掛起鳥籠，伙記斟茶叫賣點心。杜煥唱曲的背景有茶客談笑聲、鳥兒唱歌聲、叫賣點心聲，混為一片。返回這樣的環境，杜煥顯然也很開心自在。

　　富隆茶樓在錄音一年之後拆卸，杜煥也於 1979 年辭世。舊式茶居的聲音景貌，在杜煥的南音歌聲中成為香港歷史的一部分。

文化人說杜煥

吳瑞卿

杜煥終身以賣唱南音謀生，前半生浪跡市井娼寮，中年在電台唱曲十多年，是香港極少數家傳戶曉的瞽師。雖然杜煥憑其精彩曲藝，趕上當年新興的無線電廣播，但到 1970 年代初，香港市民的娛樂方式快速發展，電台取消南音節目。杜煥在落魄當中相遇榮鴻曾，為他留下 40 多小時珍貴唱曲錄音，這是機緣。杜煥亦開始受到藝術界、文化界和學者的注意，多次應邀在香港藝術節和大學演唱。這都是民間藝人絕無僅有的際遇與因緣，為杜煥坎坷的晚年留下點點榮光。

杜煥 1979 年去世，沒有惹起社會的注意。然而，曾親聽杜煥演唱的人都會緬懷這位傳奇的老藝人和他的地水南音。我們在此選取多位學者、文化人和交往者對杜煥的回憶和杜煥曲藝的評賞，作者包括余少華、阮兆輝、盧瑋鑾、一才鑼鼓、胡恩威、魯金、何耀光、劉松飛、馮公達等。

余少華教授 2014 年從香港中文大學音樂系退休，他在音樂系兼任中國音樂資料館館長，《香港文化瑰寶——杜煥地水南音》出版計劃是余教授任內啟動、開展和執行的。余教授是少數研究粵曲南音的學者，更重要的是他本身是演奏家，在《杜煥地水南音》的多次出版發佈音樂會中，親自參加伴奏南音。我們摘錄余教授評讚、分析杜煥南音，至為難得有其親身感受。

紅伶阮兆輝先生擅唱南音，與杜煥遠有淵源。他回憶 1970 年代常在旺角街頭聽杜煥賣唱，由是揣摩到地水南音與舞台南音的分別，掌握到地水南音的特點。阮先生是《杜煥地水南音》研究和出版計劃的重要支持者，每次發佈音樂會必出席並作示範演唱。

香港中文大學中文系退休教授盧瑋鑾，即名作家小思，除了自幼愛聽杜煥的電台南音節目，1970 年代更是杜煥在不同場所演唱的忠實觀眾。1979 年 6 月她在一次等待杜煥出場的時候，聽到台上的人說杜煥已經在九天前去世；當時她寫下驟聞杜煥死訊的感受，回憶杜煥唱南音，「杜煥不再」不但是一篇令人無限感觸的散文，也是研究杜煥逝世的一手資料。在她的對談式回憶錄《曲水回眸》裡，小思也不忘杜煥。

已故香港著名建築商人、書畫收藏家和慈善家何耀光先生，愛聽杜煥唱南音，1970 年代初電台停播南音節目，何先生失去杜煥聯絡，數年後始尋得瞽師，再請他到其跑馬地大宅唱曲。何先生接受訪問時寥寥數語，道盡對杜煥的評價和

感情。

　　已故劉松飛先生是杜煥在 60 至 70 年代居所的二房東，對杜煥甚為關懷照顧，並把兒子契予杜煥。他在訪問中講述杜煥的為人，表示敬佩。

　　已故香港掌故專家魯金先生當年訪問榮鴻曾，詳談有關在富隆茶樓重構場景為杜煥演唱錄音一事。其後魯金先生以談話內容為基礎，加上有趣的香港掌故，發表專文並收錄於其《香港掌故》系列書中，我們節錄其中重要部分。

　　《杜煥地水南音》系列八輯唱片大部分包裝封面都由著名藝術策劃人、編劇、導演胡恩威先生設計。他更分別在 2018 和 2019 年策劃及編導，由進念・二十面體以前衛的劇場科技呈現聲音與空間，演出《瞽師杜煥》和《爛大股》二齣劇作。感謝胡先生特為本書撰寫「聲音記憶」，並附漫畫家黎榮達先生的創作。

　　《杜煥地水南音》系列唱片及每次發佈音樂會反應都十分熱烈，但無可否認南音是逝去的曲藝。然而，近年一個由年輕音樂人組成的藝團「一才鑼鼓」卻以創作和演出南音漸露名堂，他們從街頭即興表演到應邀於不同場合演出，唱遍全港十八區。2019 年 3 月在西九龍戲曲中心《杜煥地水南音》發佈音樂會上，陳志江先生及成員演出自創自唱的南音曲。「一才鑼鼓」屬年輕一代，耳目一新，我們相邀其撰文，談談為何樂於創作和推廣古老曲藝，以及對南音和杜煥的感受，為此他們特別撰寫了一首南音曲《從杜煥錄音聽出說唱精神》，更有演唱版本，我們決定將完整曲詞、演唱的連結及二維碼放於附錄六，讓讀者可以「詞、聲同賞」，相信對南音愛好者是一份驚喜。

　　另兩項原納於本章，現獨立放於附錄的是馮公達先生的作品。馮公達先生自少為粵劇及廣東曲藝的愛好和研究者，早於 1973 年認識杜煥，是杜煥平生首次登上舞台為香港節話劇《灰闌記》台前唱南音的撮合人。1974 年及以後杜煥在香港藝術節及市政局多次舉行南音演唱會，均為馮先生統籌推動。2016 年馮先生發表「側寫杜煥」六篇，講述他與杜煥的交往以及演唱會的各種親歷故事。2019 年《杜煥地水南音》第八輯唱片的發佈音樂會，適為杜煥逝世 40 周年，馮先生又特別創作《瞽師杜煥》南音曲，由多位名家演唱。我們希望將「側寫杜煥」收錄於本書，馮先生欣然同意並親自校訂原文。遺憾的是馮先生未及見到本書面世，今年 2 月 14 日溘然病逝，我們深感神傷，致以哀悼。「側寫杜煥」是有關杜煥晚年演藝生活

珍貴的第一手資料，我們將全文放在附錄四，《瞽師杜煥》南音曲則收於附錄五。

回憶和評賞杜煥的當然不只以下的文章，限於篇幅，我們只能選錄如下。

余少華

（學者、中樂演奏家、嶺南大學文化研究系兼任教授，香港中文大學音樂系退休教授、前中文大學中國音樂資料館館長）

評讚杜煥

……「傳統」說唱南音，是粵語的曲藝，通過說與唱把故事娓娓道來，唱者擔任說書人的角色，可從頭唱到尾，亦可說說唱唱，說與唱交替。唱者的性別身份並不明確，甚至有點迷離撲朔，不像粵劇、粵曲中的生旦分明。由於唱者一人時而敘述（第三身）；時而代入故事中人作第一及第二身的陳述，無論瞽師或師娘均用較接近平喉的音色演唱，較中性，僅用語氣而非音色及音區去表達故事中人的性別。再者，不論唱詞內容從男性或女性的角度出發，瞽師與師娘均不會因本身性別切合曲中人身份與否作選曲考慮的。以思念昔日情郎為題的〈嘆五更〉為例，潤心師娘唱的錄音固然是極具說服力的經典，可杜煥瞽師用女性語氣演唱的〈嘆五更〉亦有其細膩動人之處。在〈霸王別姬〉中，杜煥更從「力拔山兮氣蓋世」的霸王，瞬間可轉而為虞姬，婉轉帳前緬懷昔日的風光與恩情。

杜煥南音的特色及風格

杜煥瞽師（1910–1979）1926 年自廣州經澳門抵達香港，一直在妓院及煙館演唱，收入頗豐。1935 年政府禁娼之後曾一度潦倒，1950 代中至 1970 年間每日在香港電台演唱南音，收入回復穩定。其歌聲在香港大氣電波縈繞了近半個世紀，是構成這個城市音聲環境重要的一員。杜煥音色明亮，音質高亢，與白駒榮的

沉鬱成明顯的對比。他有鬼馬佻皮的一面；亦具深情流露的肉緊。他以女性角度唱出的〈嘆五更〉（絕對音高頗高的「上」＝ A; 14'37"）不失婉約，亦粗中有細。其〈霸王別姬〉（絕對音高略低的「上」＝ G）聲情並茂、盡情盡致。千軍萬馬、黃沙滾滾的場面歷歷在目，暴力處劍光閃閃、血肉淋漓。虞姬奪王寶劍自刎、斷氣前多番掙扎：「咽喉喘斷、喘斷、喘斷呀……玲瓏玉呀」，場面血腥。霸王的反應更恐怖兇殘：「割下玉容嬌首記」，今日應屬「四級兒童不宜」。杜煥唱出了此震撼的畫面，電影感之強，無出其右！近半小時的演唱，杜煥中氣十足，一氣呵成，絕無冷場。除了加襯字之外，他會重複句中一個或兩個至四個字的歌詞，使其節奏變化萬千。由於他左手打板，右手彈箏，故無手按箏上的乙凡線音，唱到乙凡樂段時（始於「獨惜幾番含忍我自覺難為……」），右手一直用箏的正線空弦襯托他唱的乙凡旋律，但不覺有調式上的衝突。此因條件所限所得出的效果，甚值得研究！唱得肉緊處，杜煥吐字之快及分句之密，致何臣的秦胡拍和幾無暇加入過序，僅緊貼唱腔已十分精采了！此曲甚少長過序，拍和全是即場反應，並無編曲及事先約定：乃正式說唱南音運作……

<div align="right">余少華：「南音的互動」（2021 年原稿）摘錄</div>

杜煥與何臣

……像杜煥這種專業的瞽師，他幾樣都懂得唱，那就更加容易混淆了，須非常熟悉的人才能了解。南音所使用的主要的樂器為古箏、椰胡或秦胡，基本以兩樣樂器為主，最多在錄音的時候可以多加幾件。實際上，你可以想像，一個失明的藝人，找一個伴是很奢侈的事，大部分時間都是自己唱，自己拍和。杜煥犀利在於，他可右手彈箏，左手打白板，口中歌唱，三樣一起來，是很厲害的。

在錄音的時候，他有時候與何臣拍和。何臣是一位很出色的音樂家，專長是吹打，更擅長演奏秦胡，在行內很著名。杜煥和何臣在電台錄音節目中一直是搭檔。當時我還不知道誰是何臣，可是每天都聽到電台這樣廣播：由杜煥瞽師演唱，何臣拍和。二人可以說是永久的搭配。離開了南音的範疇，兩人是很不同的。何臣在粵劇界是粵劇師傅，以能掌《六國大封相》裡的鑼鼓聞名。如果你要問南音

用的是什麼樂器，在廣東是「睇餸食飯」。如果唱者自己伴奏，一般肯定都是一件樂器。像杜煥，不只是彈古箏，他也拉得一手好秦胡，一般都是這幾件樂器。在杜煥逝世以後，商台出了一張錄音，裡面就加入了很多其他樂器。

杜煥的聲音比較高昂、火爆，唱的時候非常投入，甚「生鬼」，亦好「得戚」。而且他不須花時間熱身，兩三句就能入戲了，真的很厲害，相當專業。即使所述是悲慘的故事，畢竟整個演出是為了娛樂聽眾，總有笑中有淚、淚中有笑的地方。在地水南音裡，每個說唱人均有不同的聲音，唱法也不盡相同，有些沉鬱，有些高昂。《客途秋恨》和《霸王別姬》等是杜煥較流行及著名的曲目。

相對來說，他的音區及定調比較高，而且很火爆，非常「肉緊」，唱的時候十分投入。光是靠一把歌音，加入自己的伴奏（右手彈箏；左手拍板），杜煥能很快把聽眾馬上帶入故事場景，讓人非常感動。

余少華個人體會及經歷

十年前開始，我很享受跟一班唱南音的人學習，認識到南音是一個不一樣的世界，音樂運作也自有一套……香港現在有這麼多娛樂和消遣方式，世界上亦有很多優美的音樂，但你必須進入這個文化才可欣賞它的美妙。

很多人說這些東西很老土，我也不介意別人有這種看法，它本身有很多潛在的特點或許不討人喜歡，如果你不認同它本身的特點，那你就不要理會它。但從音樂的角度來看，它內裡有很精彩的東西、很優美的東西，甚至值得流行曲歌手借鑑。舉例說，所有老倌都知道南音的重要性，如果能唱上幾口，都會覺得自己厲害一點。南音不是那麼簡單的，要求甚高，不是每個人都敢唱。

……當然，我也希望推廣，因從歷史、從廣東文化或者香港文化的角度來看，這是重要的。杜煥的藝術成就是可以超越任何藝術家的，聽他的《霸王別姬》，真會令人肅然起敬，不是每個人都能唱到這樣的水平。即使他那些略帶色情的錄音，也是一流的。

《香港記憶》「杜煥 —— 一代醫師的故事（1910-1979）」余少華訪問筆錄，2014 年。

阮兆輝

（著名粵劇紅伶、南音演唱家）

⋯⋯我很喜歡聽南音，那年代很多時都能聽得到，因為杜煥先生在榕樹頭唱，後來被趕到亞皆老街口，即以前的新華戲院，不知大家還記得否，彌敦道亞皆老街的新華戲院附近，差不多每晚他都在那兒唱。我感受最深刻的是有時在微風雪雨下聽南音，那種滋味，感受極深⋯⋯有空的晚上我就站在那兒聽他唱。

香港中文大學中國音樂資料館主辦講座，
阮兆輝主講「地水南音與舞台南音」摘錄（筆錄）2007 年 5 月。

杜煥先生是我一位很尊敬的長輩，可說是一代宗師，尤其是當南音將近式微，他仍極力掙扎，不單是為了餬口，也為了把南音藝術保存下來，他負起了薪火相傳的責任。

《漂泊紅塵話香江——失明人杜煥憶往》DVD 摘錄，香港歷史博物館出版，2004 年。

小思（盧瑋鑾）

（著名作家、學者、香港中文大學中文系退休教授）

⋯⋯當年媽媽喜歡聽南音。香港用天線短波便能夠接收廣州電台的廣播，所以我童年也是聽廣州電台瞽師師娘唱的南音。杜煥以前的一輩，像潤心師娘，這些人在 1949 年來到香港。每天 12 點左右，恰巧是我放學回家吃午餐的時候，香港電台就播南音，像《背解紅羅》，就是這樣整套聽回來了。

⋯⋯40 年代末，內戰時期，一般人都不會公開說時事的，因為涉及政治會很危險。說古老故事，例如以前大臣怎樣鬥爭，後宮怎樣爭寵等才不礙事。但千萬不要以為這些故事沒有教育意義，我最初完全為了娛樂，反而更易銘記於心。杜

煥來香港，而受知識分子注意，已經是很後期的事了。其實他早期在香港生活很苦，直至一位德國文化人布海歌女士因為很喜歡他的庶民唱技，由德國文化協會主辦，請他到「歌德學院」演唱，日子才過得好一點。當時，香港電台已經有太多消閒節目，年青人不會再聽杜煥，轉聽西洋音樂、流行曲了，杜煥的節目因此往往只能在非黃金時播出。故當他在「歌德學院」演唱，我們才有機會重聽他。

⋯⋯榮鴻曾的錄音我聽過。瞽師一直在廟街、茶樓裡唱，一星期會有一晚在「歌德學院」唱。我記得有一晚我們在課室等待杜煥，他卻遲遲未到，結果沒有來。原來他前兩天去世了。榮鴻曾、吳瑞卿比較早注意研究杜煥，讓民間瞽師的說唱傳統，能在香港留存下來，沒有湮沒。最近另一位唱南音的吳詠梅女士，得到學者余少華的肯定，又得大學給她博士學位，不久前她離世了，她算幸運，及得到追認。杜煥卻是死後才由兩個有心人推動他的藝術。其實還有許多瞽師，在這大城市裡無聲無息就離開了。不過，現在出了杜煥光碟，年青人會不會買來聽呢？偶然一兩個人可能為好奇會聽一兩次，但不會廣傳，不過總比沒有人聽過好。

<div style="text-align:right">

《曲水回眸 —— 小思訪談錄》（上），香港中文大學香港文學研究中心編著，
牛津大學出版社（中國），2016，頁 12-13。

</div>

「杜煥不在」

「沒辦法不相信：一個舊時代真的逝去了。」三年前，聽罷杜煥瞽師的南音，心中泛起一陣蒼涼，看見他在暗淡燈光中，慢慢摸索、收拾那殘舊樂器，與拍和的李敬凡師傅，互相扶持的走出演奏室，就不禁有這種想法。

三年來，他似乎並不太「寂寞」，因為斷斷續續有人請他表演，也有報紙為他出過特輯，但我總覺得他的身影在現代潮流裡，逐漸朦朧。他的聲音，將隨緩慢的時代節奏，一去不返。曾跟朋友相約，什麼時候，找個機會做現場錄音，好保留這南音曲藝的紀錄。6 月 26 日晚上，德國文化中心請了杜瞽師演唱，這機會正好，朋友便帶著錄音機去了。可是，她並沒有錄上杜煥的聲音。「杜煥 6 月 17 日死了！」一個代替他出場的盲歌者簡單說了這句話，便開始唱準備好的歌曲 —— 就是那麼簡單一句話，讓我們知道九天前，老瞽師已默默的逝去。

假如，不是剛巧德國文化中心約了他，這永遠缺席的消息，誰會為他傳遞？

算了，對於一個熬過了江湖上風風雨雨的老瞽師，我們能表示些什麼？我曾這樣想過。

如果不是德國文化中心的負責人，在三年前，把他請進有暖氣設備、隔音和燈光都很現代化的演奏室裡去，為他在報上作了宣傳，他算什麼民間藝術家？頂多，在面前燈火燦爛，背後黑沉沉的榕樹頭坊眾心裡，稍留下印象。

在步伐急促的現代社會裡，人們沒空注意過時的東西。一個過時的老藝人，一種過時的歌技，自然也不會有什麼輝煌遭遇。當我們聽見有個叫杜煥瞽師的人死了，也只不過搖搖頭，加上一兩聲歎息。

再過些日子，恐怕連我們也不再提起他了。

今夜，榕樹頭的燈光熄滅後，一群鬻歌盲者回到那幽暗的盲人屋裡，不知道會不會驀地想起，啊！杜師傅不在了！

1979 年 7 月 3 日

載於小思：《承教小記》，明川出版社，1983 年第一版，第 87-88 頁。

胡恩威

（進念‧二十面體聯合藝術總監暨行政總裁，著名演藝策劃人、監製、編劇、導演）

「聲音記憶」

杜煥的地水南音是十分獨特，他透過聲音製造記憶。每次聽到他用南音娓娓道來不同故事的時候，總會有一些特別的想像力。過去十多年感謝榮鴻曾教授容許我參與不同與杜煥相關的創作，由杜煥鐳射唱片出版的包裝設計創作指導，以致親身做一些關於多媒體聲音裝置以及 Soundscape（聲音景觀）的南音實驗，都是十分有趣和重要的。

1975 年，榮鴻曾教授在水坑口富隆茶樓親手替杜煥現場錄音，把地水南音的

藝術流傳下來。杜煥的聲音非常特別，帶著一種滄桑而飽經風霜，但又充滿著陽光正氣的感覺。聽著他唱南音的時候，充滿了很多想像空間。在從前沒有這樣影像氾濫的年代，聲音就成為感官的主角。聽著古琴聲、聽著歌聲、聽著敲打竹板聲，可以有無限的想像。而杜煥特別之處在於他那種不卑不亢的聲音與及他能夠活潑生動地把不同類型的故事，非常優雅淡定地用美麗的廣東話說出來。尤其是他自說自話的自傳《失明人杜煥憶往》，關於自己的坎坷一生，充滿著幽默感、充滿著一種豁達的感覺。

過去十多年在眾多我曾參與的進念 CD（光盤）出版的包裝之中，我自己最滿意的作品是《大鬧廣昌隆》，用一個黑膠唱片模式的尺寸，把光盤藏於其中。我覺得杜煥的錄音應該全部都製成黑膠碟片出版。而且用他的南音做聲境劇場，充滿可能性，因為杜煥本身也是一種現場表演，透過全新的藝術科技，可以把這種現場表演活生生的重新呈現在觀眾眼前。

我創作了的兩個劇場作品：一套是 2018 年的《瞽師杜煥》，關於杜煥的一生自傳。另外一套就是 2019 年的《爛大股》，以劇場科技演繹杜煥作品《兩老契嗌交》。二齣作品我都用了 Soundscape 的科技去呈現聲音與空間。並邀請了本地漫畫家黎達榮創作了一系列《爛大股漫畫》，漫畫裡面一個字都沒有，概念就是耳聽著杜煥的錄音，眼看著這些漫畫，希望產生一種不一樣的化學作用，藝術這回事就是很開放和很多可能性。

幸好榮教授把杜煥的南音保留下來，我們聽著杜煥南音的時候，感覺到香港 30 年代的社會風貌，廣東話獨有的一種韻味。我們現在很難知道唐朝的音樂是怎樣？宋朝的音樂是怎樣？但是透過錄音，我們會知道 100 年前香港曾經有一位瞽師（失明男性藝人）名叫杜煥，用廣東話美麗的聲音說唱出不同類型的故事，由風月、歷史故事到時事新聞，為大家帶來不同的樂趣。

而我在設計杜煥唱片封套時，和設計師商量不同的格式和可能性，每一個設計背後都是希望和他的內容產生一種緊扣的關係。並希望利用一些較為古雅和那個年代相關的設計符號引進在設計裡面；所以整個設計本身就是重建和重構那個時代的一個紀錄。

本文為胡恩威先生特為本書撰稿，2022 年 12 月 9 日。

黎達榮

香港漫畫家

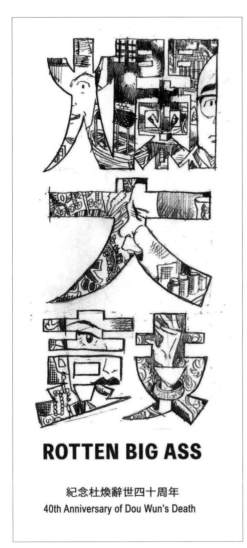

黎達榮：《爛大股漫畫》系列選之一

黎達榮：《爛大股漫畫》系列選之二

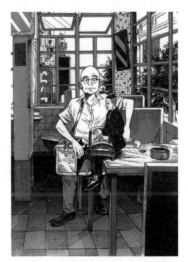

黎達榮：《爛大股漫畫》系列選之三

何耀光

（已故香港著名建築商、書畫收藏家、慈善家，致力支持文化藝術，香港中文大學中國音樂資料館出版《香港文化瑰寶——杜煥瞽師地水南音》由何耀光慈善基金資助。）

他有些文化氣質。舊時的情感，沒有那麼注重物質，有人情味，很少人懂得欣賞，但我很喜歡聽他的。

《漂泊紅塵話香江——失明人杜煥憶往》DVD 摘錄，香港歷史博物館出版，2004 年。

劉松飛

（60 至 70 年代杜煥居所的二房東，已故。）

在茶樓很多人找他聊天，很多茶客認識他，請他問卜，有疑難會問他，所以他有很多朋友。他不貪財，對錢不計較。他也沒有特別享受，除了去電台唱時穿戴得整齊一點之外，平日的衣服都很隨便。

《漂泊紅塵話香江——失明人杜煥憶往》DVD 摘錄，香港歷史博物館出版，2004 年。

魯金

（已故著名香港掌故專家，1990 年代與榮鴻曾博士交談後，魯金先生結合本身所存資料，寫成「杜煥清場唱淫曲《陳二叔》」一文）

⋯⋯杜煥是香港最後一位會唱早期失明藝人唱曲的瞽師。他唱的曲中，包括了早期許多瞽師都會唱的淫曲《陳二叔》等⋯⋯

⋯⋯在 60 年代，歐美各大學的學者，在香港曾進行木魚書收集。由於他們發

現木魚書是民間說唱文學之一種，而廣東用粵語說唱的木魚書是最多的，因此來香港收集……

……一個新問題便提將出來。這問題是木魚書既是說唱文學，大家收集了木魚書，但不知木魚書怎樣唱法？唱的曲調怎樣？實在需要及時找到會唱的藝人來唱。當時發現本港碩果僅存的一位老年失明藝人杜煥，（榮註：美國學者榮鴻曾）向基金會申請一筆經費，以長達 30 多天（榮註：應為四個多月）的時間，將杜煥生平唱過的曲藝全部錄音……

……當時拍了很多照片，算是留下失明藝人在歌壇演藝時的一份記錄。有時，他講述他學師時和初出道時的經歷，這些都是屬於一位失明藝人的回憶錄。這部分的回憶也進行了錄音，是相當珍貴的資料……

……關於《陳二叔》的曲詞，是不能刊登出來的，因為整首曲詞都屬於淫穢文字，刊出即有違法例。只可以將曲中的內容略為介紹：

全曲是敘述一名女子混號姣出水，因為思春，叫她近身女傭去找一個男人回來，這個女傭便找了陳二叔回來。陳二叔便和她在房中邂逅，以後大段唱詞就是繪影繪聲地唱出床上的情形。平心而論，杜煥是唱得並不十分下流，比從前一些盲公唱這首曲時要加幾毫子「肉緊」，是文雅很多的。

30 年代唱《陳二叔》的盲公，除了要求高代價籌金之外，還要求加多 5 毫錢「肉緊」。當時唱一曲《陳二叔》的代價是 2 元，等到唱到中途，突然停下來，說，各位若想聽得精彩就要加 5 毫子「肉緊」。聽曲的人不能不再給 5 毫。所謂「肉緊」，即是唱得特別淫穢。杜煥唱時並不怎樣淫穢，他在曲中還加插了很多鹹濕故事。故而鹹濕得來也並不太下流。筆者認為是杜煥在最佳狀態時唱此曲的。

杜煥當時還唱了另一首淫曲，這首淫曲是很多失明藝人都不會唱的，此曲名叫《爛大股》，是一首快板的淫曲。這首《爛大股》也錄了音。

……由於談早期失明藝人的掌故，不能忽略這首淫曲，故在結束之前，特地談談，否則便不算完整。同時向研究失明藝人唱曲者提供信息。

魯金：「杜煥清場唱淫曲《陳二叔》」，《粵曲歌壇話滄桑》，
三聯書店（香港）有限公司，1994 年第一版，頁 189-192。
* 本文為魯金與榮鴻曾對談後所撰寫，括號內乃榮鴻曾所修正資料。

第二

部分

杜煥自創南音史詩全本
《失明人杜煥憶往》

榮鴻曾、吳瑞卿整理；趙慧兒校對

南音史詩全本《失明人杜煥憶往》曲詞共約 1,660 多行，連說帶唱共約 34,000 字。全文根據杜煥演唱錄音筆錄，偶然有聽不清的字詞以口註出。有聲無字之廣府話俗語，則參考以下文獻選取最貼近字音之文字。

《粵語審音配詞字庫》，香港：香港中文大學人文電算研究中心，2003。

《粵音韻彙》（重排本），黃錫凌著，香港：中華書局，1991。

《粵語教學與讀音研究》，莫朝雄著，香港：香港教育出版社，1961。

《廣州話方言詞典》，饒秉才、歐陽覺亞、周無忌編著，香港：商務印書館，1981。

杜煥偶然用廣府話變音，如廣州西關口音，第六回中「就更有係隨街搶掠」的「隨」唱成「才」，以括弧註明。如無適當字詞，則根據《粵語審音配詞字庫》拼音規律以括弧注音加聲調闡明。

《憶往》全文已刊於 2008 年出版《漂泊香江五十年 —— 失明人杜煥憶往》唱片附冊。附冊的版本包括因旋律引起重複的單字或字句，使文字吻合錄音。本書除將全文再次審稿修改外，亦因書本主要為閱讀，故刪除因旋律引起的重複單字和字句，至於句前和句後之感嘆字如「唉」、「喇」、「嘞」等仍以保留。

杜煥分六次唱《憶往》，全曲共長約六小時，每次約半小時，共 12 節。以下曲詞根據每節唱曲內容擬為 12 回，回目亦即全文大綱。

第一回	襁褓失明兼命蹇	流落廣州實可憐
第二回	環珠橋畔無依靠	良師授藝唱歌文
第三回	省城罷工走無路	遠奔香江生計圖
第四回	賣唱廟街煙花地	少年無知毒染身
第五回	喜結良緣遇紅妝	亂世苦海妻兒亡
第六回	日寇侵港驚淪陷	屍橫斷食盡哀鴻
第七回	和平重光市初旺	麗的興起又徬徨
第八回	絕路逢生踏新境	電台演唱喜揚名

第一回　襁褓失明兼命蹇　流落廣州實可憐

【說】

　　好喇，座上各位，今日哩，今日星期四嘞，咁又試係呢度向各位貴客，攞係一小時左近嘅時間嘈吵吓各位先，咁呀嘈吵各位發財耳哩，歌詞哩，樣樣嘅故事哩聽得多嘞，今日我所唱哩，就唔係古嘛，又唔係今，你估唱咩嘢哩？我相信各位都怕未聽過呢個理由㗎，吓，係唱我本人喎咁，哈哈，我本人嗰啲口口口，點樣屈呀一齊唱出嚟，咁呀唱得唔好哩，望座上貴客各位，吓，多多包涵，呢啲係特別嘢。因為唱嘢之中哩，未試過呀人哋唱嘢，唱番自己本身嘅故事嘅，係嘛，咁我呀試吓。咁呀鄙人係杜煥呀，喺電台都係出杜煥個名呀，係嘛，咁我呀出呢個名稱哩，叫做係《失明人杜煥憶往》。好喇，咁呀係咁獻吓醜，唱吓先。

【唱】

♪　今日歌詞唱呀，不是古又唔是今，唱出事情一切，就係我本人。
　　我想我本人乃係三不幸呀，一不幸者，自小家貧，係貧賤出身。
　　二者生來，時歪兼命蹇呀，在於幼年就慘遇，做咗個失明人。
　　因為以往嗰啲醫術，未有今時咁掂，所以往常亦許多失明人。
　　第三者究竟如何不幸呀？因為近來世上，個個唔鍾意南音，
　　近今此種歌詞就係冇人、少人幫襯呀。
　　時勢係唔同我哋嘅舊人，故此真正三不幸。
　　唱完又講幼時嗰陣呀，因為我三個月時期，就要掛新燈。
　　鄉例喎，就照依，係人一份㗎，每個新丁，皆要係做此禮行。
　　正月十五時，係人人一樣㗎，我想哩，係周圍都係掛新燈。

咁，不過各處係村鄉就係各用品呀，因為敝鄉都係習慣，係有一樣行。

每個新丁，都要用油糖兼共粉喎，煮其叫做茶嘅飯，往去眾分。

唉！誰知我生來，大體該定唔好命運呀，嗰啲為我做工夫，誰料遇侵犯神。

致令一夜喎，雙目就閉陷呀，因為娘親講過，我至便知因。

唉，是回所謂是緣，十七去把醫生搵呀，雖然係搵到，係有一個醫生，

唉，咁就得佢醫得我，雙目都漸將係明朗嗰陣咋，我哋爹娘見此，亦都暫放人神。

唉，誰料嘞，大體係天註我今生就係苦命啩，大體該定我們，係個破相身。

嗰日娘親歡喜抱住我，去將係醫生搵呀，喺喇，誰料去到佢醫館，嗰個醫生係鬆咗人。

實係不知何故，醫生佢逃了呀，定然該定係我一生。

因為家貧只有尋些藥品呀，把丸散各般搵勻勻。

由此雙目係殘廢矣呀，無非所剩仲有光明兩三分。

娘親思想佢會諗呀，佢為著我一生去做人，

至有慌我嗰二分嘅光明係唔穩陣呀，佢去把啲珍珠末，買來俾過我吞。

將我光明來定個穩陣呀，免使年老，完全係看唔能。

如今係光黑曾看到呀，都完全感謝我哋親娘佢厚恩。

感謝我在幼年佢會諗呀，使我目前光明略有，都係佢當日諗深幾層。

【說】

呀！目前哩，有三幾分光明嘅眼呀，好彩我哋阿媽哩，吓，穩陣過底呀，所以呀，慌住嗰粒眼睛上嗰啲膜哩，愈老就愈大喇，大個就更大喇，所以佢哩，唉！雖屬家道貧窮，佢亦都不捨，寧可吞口水養命呀，佢都買啲珍珠末，唉！嚟到俾過我食，至有定實嗰二分嘅光明之線呀！呢啲係感謝親娘唉！厚恩，使我至一生呀行路方便哩。如果唔係哩，唉！我到得二、三十歲呀嗰陣時，就冇埋個呢啲光線㗎喇，咁就更慘，如今看得光黑哩，都係叫做三不幸之中還有幸，呢啲係父母愛子之心之至嘞。係嘞，呀！誰料呀家貧難過吖，兄弟姊妹又多喇。民國哩，一到呀民國，呀！三年，初次水崩圍，唉！我哋啲田地哩略有些少崩潰去了呀。點想連氣兩年，

弊囉！所謂叫做乙卯年喎我哋，中國哩最大西水喇，當堂將田園盡沖破，整棟屋宇樓房一切沖為平地，變咗哩，唉！先業呀，一切化為烏有喇。唉！嗰陣剩落我哋父母，養著呀姊妹五人。真係哩吓，慘過百上加斤都唔止。幸得至到呀七歲時已過，先父已去世囉，不幸囉！好彩先父在生之時，曾識一個失明之人呀，唉！叫做王分，在金地墟處哩有些名譽呀，呀！各位，我想打發子女呀，出身搵食哩，真係認真要呀三思又三思，我哩曾呀俾呢一個，我哋嗰頭一個師傅叫做王分吖，呀！佢哩，所謂醫卜星相呀，冇得俾人睇㗎嘛，但得個行運哩，就旺吖。旺哩，你啲局外人就梗係以為佢好嘢嘞，咁喇，吓！人人就送，係有失明人喇，一定送去俾佢呀嚟教導啦，點想哩，就錯咗囉！吓！為著此人有名，咁就將他投去喇，竟然俾佢呀誤卻三年將至。

【唱】

♪　真至係為子弟，出門要三思，千祈咪誤聽，係貪一時。

因為我本人曾經此，係爹娘佢不明白，我又投錯師。

誰料卜算係嗰層，王分總係唔曉咋，佢不過運紅，日夕係咁指地指天。

我哋雙親係見佢有咁好生意，至有將吾送去投學，無辜就誤我三年。

嗰陣係居鄉，所謂人事都不多曉呀，咁就任佢指示，各種就唔知。

所謂實學全無，漸漸就冇生意，不過幾載，在墟場就欠了街坊好多錢。

佢立即就要逃亡他方去喇，咁就思量無奈，走去廣州先。

佢就帶埋我去，貪我有少少見，出入方便呀，咁就一齊共走，係走出到城池。

初到，一到河南，去到聚龍城嗰便呀，咁就尋到長庚里住居。

因為在此一齊同埋，咁就過不少日子呀！因為當時各樣我都未知時。

講到音樂係嗰層，咁就全不曉㗎，日日揸住兩塊係茅竹，喺人嘅門邊，

無非係唱來句詞有十零語，求他方便係兩文錢。

好彩係嗰陣，百物都猶賤呀，柴米又平共油鹽。

日中生活就易極了呀，無非兩百錢，足夠兩三天。

咁，在此流連日日，日過了呀，轉瞬係光陰又兩年。

剛剛交到我年十歲喇，我就清閒無事往外邊，

晚間走去把行中人交結呀，咁就由此夜裡，走上嗰道環珠橋。河南環珠橋這上便呀，

晚晚嗰啲行家聽人叫唱嘢呀，坐在兩邊。

因為當時我就年紀小，所以受人差遣呀，晚晚咁就聽人使喚係在此橋。

【說】

做人哩，就唔怕蝕底嗰嘢！總要呀做細路呀聽人使，咁哩，一定係有著數㗎。哩我呀，初出廣州時，同埋呢個冇學識嘅師傅王分，大眾同埋喺處撈，各有各去，佢就佢去，我有我去，佢去占卦算命，我又去凭館賺錢過日，呀，咁呀不過年下有多哩，我又夜晚哩走上環珠橋。因為河南環珠橋哩，好多啲舊時嘅人就知道喇，嗰啲盲人呀晚晚喺處聽（等的意思）人叫唱嘢㗎。嗰道橋哩，就係河南潘老三建造㗎，呀，所以盲人哩，晚晚喺處坐，有人叫盲公去唱嘢哩，就梗去嗰道橋處叫，咁嘅。咁我哩，食完飯嘞，日日去凭館哩，賺得一百零二百錢，咁就夠食有餘，好豐裕添。係哩，因為雖然我唔識弦索啫，我係細路呀，咁呀好似人唱山歌咁啦，吓，你哋家下睇到唱山歌嗰啲呀，嗰啲客人係嘞，我就類似係咁，不過我就唔係山歌，我就係木魚書。係哩，咁人人俾兩個錢喇，有啲俾個仙喇，咁日中有呢二百錢好好生活嗰囉嘑！咁得閒冇事哩，又天熱起喇，走上環珠橋唞涼，識得一眾行家嘞。好嘞，喺河南嘅行家哩，個個都識得自己嘞。因為我自小哩，好聽人使嗰嘢，所以細路呀就唔怕蝕底呀，總要聽吓人使，咁呀點解哩？因為喺環珠橋坐處，有十多廿個盲公喺度㗎嘛，有老有嫩㗎嘛，係嘛，咁若為去小便喝，行得好遠嗰喎，好人逼嘅嘑。嗰陣時嗰啲街道呀，好窄嘅啫。係哩，咁我又拖去哩，我恃住自己睇到吓吖嘛，咁呀拖佢去嘞，有時買熟煙喝，買兩個仙煙，又陪佢去嘞，咁不論邊一個，大想喺大環珠橋，喺橋處坐喺處聽生意嘅人哩，一樣呀，聽佢哋使，咁所以得佢呢吓，環珠橋眾行家，人人將己嚟到稱讚，讚聽使，所以得咁嘅優點，咁呀得到乜嘢好處哩？吓，各位呀，必須留意吧！

【唱】

♪　哩，自古為人，最要係各樣留心，首先唔好話練精學懶，咁就莫失眾人。

若係聽人差遣，咁就來做成品，自有眾口一詞，把你好醜來分。

我係當日學人立壞品，又都斷無人肯教我，係有今日無人。

你估我如何結識，把個恩師親近呀？究竟如何得佢，係動起慈心？

因為我在河南，所謂無親無近㗎，係無挨凭呀，我哋師尊父母，最忌嗰啲江湖人。

第二回　環珠橋畔無依靠　良師授藝唱歌文

【說】

好嘞，咁呀正所謂呀，氣就唞過一陣嘞，咁呀又試續唱一陣添，咁呀向各位哩又試擺一陣人情添，唱埋呢幾句，吓，嘈吵各位發財耳，恭祝各位貴客，咁呀心想事成，等我又續唱吓啲無謂嘢先吓。

【唱】

♪ 所謂無親無近在身邊，無人照料係在幼年。

好在我生平一向係咁賤㗎，咁就聽人使喚我唔拘，

不論老人和少嫩㗎，哩，凡係我哋同行眼目不全。

所以連氣有兩年在橋上便呀，一齊同聚在兩邊。

多少同行嗰啲叔父輩喇，亦都常常為我，都係各自周旋。

因為我在橋上，晚晚如常同一致喇，所以師兄弟也曾係結識先。

晚晚如常都係有講有笑呀，時近就係民國十一年。

嗰陣時常都有兵戈險㗎，忽然市面就會炮火連天，

街上突然就會聽到嗰啲槍戰，所謂行家個個都係失明，真係躲避唔前。

我就立即，咁就一齊來引線，帶埋個個係閃一邊，

致使一眾老者，佢就將吾讚，所謂人人飲食，都係要我跟隨，

咁就日過月時，係交結就唔淺呀。偶然民國十二年嗰時先，

適逢嗰晚乃係微風雨㗎，寥寥可數係坐此橋，

咁就避雨立即下橋，去到嗰間華光廟呀，四人共聚响裡邊，

各樣係傾談，所謂言也不少。適逢嗰位孫生，佢就問起我嘞，嗰啲生活點維持？

佢就考問，我自小係學咗多共少呀？佢都問我從師學藝，學乜嘢先？

唉！我聽到亦都未能向佢答語囉，幸得係旁邊有一個，共佢代我開言。

嗰個行家叫做係盲真，佢姓吳，原本就係番禺人。

佢聽到孫生來把我問呀，佢就連忙答上我嗰啲底根。

就叫阿大叔，你若還將佢問呀，你問佢學到有乜嘢歌文？

我勸你亦無須來查問呀，歌詞係怎樣，佢都黑瞇瞛。

孫生就回答，佢點樣將錢搵哩？佢既然唔會唱呀，怎樣生活來尋？

吳真答呀，哼！你唔知，皆因佢只有幾句歌詞。

成支係歌詞，佢就全不曉喍，無非日日去到人哋嘅門邊。

兩塊茅竹，咁就來做弦索子呀，佢話代為音樂，就去唱歌詞。

吳真講罷喇，就到孫生聽，咦！既然人想叫唱一支，

生答此言，佢話難以曉呀，孫生回答，唉！咁你呀他日點維持？

你現在係無非年紀小咋，就可能埋去門邊，

人哋哩，係無非睇你年紀小咋，若還年紀大喇，你又點撐持？

【說】

唉！呢啲哩，所謂若還哩，吓，係人都唔會答嘅嘛，點解哩？嗰陣年紀細吖嘛，吓，點樣會答人哋喍？呢啲哩，又係多得人哋呀，維持自己嘞，同我代答嘞，佢話孫生你唔好問喇，你問佢話唱成支嘢呀，哼！唔使交易呀。佢不過，佢嗰個師傅跟埋出喍，吓，因為佢跟住個師傅咁咁咁咁，冚崩唥唔識嘢嘅，係靠指嘅啫，咁吖嘛！佢係靠呢幾句，呢幾支咁嘅爛木魚就唱嘅咋，冇交易。咦！咁點得喍，咁你大個呀，人哋叫唱買嘢都冇交易，你都冇本事賺嘅嘛。咁嗰陣時幸得個孫，呢一個吳真呀，叫做盲真吖，與我代答吖。一切哩，唉！都係多得佢咯。不過咁，如若佢問起上喍難講囉。因為佢細，先嗰兩年就跟佢出喍喇，家下都係咁流蕩嘅咋，係呀。咁點得喍日後，大個就冇人俾嘅囉嘛！吳生話冇都冇法喍。又到呢個盲雀，佢話唔啱咁啦，佢話阿生，大叔，橫掂都係嘞，人人都咁鍾意呀，有咁多個收

掛名徒弟嘞，咁你都收番個倒呀！吓，因為同你出入都好㗎，有些少睇到吓哩都好㗎。因為佢個人咁聽使，想吓你又可以做番點好心。係哩！咁呀顧惜佢，唔使佢一世溜溜（liu1）逛呀。咁㗎，唔得，我唔係唔想，我一係就真係教，唔做得掛名嘅，掛名有乜好呀。係哩，不過咁㗎，吓，佢唔知有冇能力㗎？要擺酒㗎。唉，擺酒容易啦，擺黃酒，但佢入師一年，入師一年之後至擺酒都唔遲㗎。所以孫生就度一排，咁啦，除非佢係負責得到二分四銀，我家下講定啫㗎，我姐姐唔知肯唔肯㗎，若還我姐答允哩一嘑，佢叫佢個老母呀做阿姐嘅 —— 所以哩吓，佢話佢阿姐哩，做慣會，咁呀可以做一蚊會。係哩，做十二份，咁呀爭多少可以俾埋，佢負責得到咩哩？孫生話完。吳真話：哼！呢個衰仔呀，佢如果哩肯負責呀，唔講二分四，四分八銀佢都負責得起。咁當時孫生問嘅肯唔肯，我當堂答應啦。吓，有人肯教自己唄，哼，有唔肯嘅！好過揸兩塊竹馬夾。嗰陣時都略識嘞，民國十一年啦嘛，呀，都略會咯，略會吓嗰啲弦音呀。不過唔識，冇得拎去哩，冇哩，係嘅。咁呀，所以呀一應承咗，佢話咁呀，今日就正月廿六，佢話你二月初一哩去我屋企，等我睇過我阿姐答應哩，我就收留你吧。咁幸得哩，由於靈神輔助嘑，佢哩就好迷信廣成寺嘅，所以佢哩嗰日，初一，一晨早去到佢處，我有個行家哩又同我去吲嘛，飲完茶去到哩，吓！佢呀叫我坐落，咁呀問過廣成寺，問咗三笅聖杯，佢就應承嘞。噆噆阿姐買餸返嚟，問過佢阿姐，講俾佢聽。點知呢啲係呀，所謂哩吓命裡生成，命運註定啦。因為佢嘅家人呀，最棹忌啲江湖嘅盲公，到嘅，唔招接嘅，除咗佢個仔嘅徒弟哩，就招接嘅啫，唔係就唔接嘅。哈！點想人結人緣，噆噆佢個老母就鍾意。吓！佢話好呀好呀。因為我哋把口乖吲嘛，一見到佢返嚟叫聲阿婆吲嘛，咁佢就歡喜啦。係喇，所以一個人做後生哩，唔怕蝕底嘅，總言之呀，吓，好口，唔錫力，咁哩吓，咁就自然呀，吓，有人指點㗎嘞。哩我就係嘞，我如果唔係哩，哼，邊處搵咁嘅師傅教自己哩？因為我個師傅孫生呀，唔係講大話，在河南地哩，就叫做教徒弟嘅唯一嘅嘞，吹亦會教你，彈亦會教你㗎，唱會教你，卜算會教你，你唔學得係你嘅事。咁呀，唉，皆由我哋哩，家貧之過嘞，學佢嘢唔足，因為時間唔夠呀，民國十二年入師，至到民國嘅十四年，我就逃至香港，之後哩，學師不足，學藝不賢呀，就係我嘞。唉，好彩哩，都學到普通些少搵食嘅門路呀。無非哩都係揸住彈箏唱南音之過，所以一生人，由此哩，在孫生嘅門下呀，吓，亦都得佢哩一

番提攜，又都該定㗎，哈！我同佢個老豆呀都非常有緣，有緣到點哩，待我慘過親生仔一般。

【唱】

♪ 　所以人生註定，冇差分，自古話一個及一個，一人唔會合一人。

　　我共佢係伯爺都有些緣份呀，從來佢一向把外人憎，

　　點想我自從在佢子教訓，咁就收為係佢徒弟人。

　　更重係諸般將我寵幸呀，皆因佢常常教我係極用心。

　　又但凡時節，佢就將我搵㗎，回來沾羨又多勻。

　　致令係阿生心內諗呀，佢話，佢係佢兒子親生，

　　從來咁耐未有將佢搵呀，竟然佢反向搵你數勻。

　　呢啲生平係註定此名份呀，孫生教吾萬丈恩。

　　因何一樣，佢就唔將我教哩？吓，音樂嗰般，佢就唔教我本人。

　　佢慌我學音樂，學會就會一生困㗎，慌我哩忘卻南音。

　　佢話音樂雖然係可以將生活搵呀，唔似學唱南音，係咁斯文。

【說】

　　唉！講到我師傅對我哩，好大嘅諗頭㗎。自從呀我哋未入門哩，我啲師兄弟呢個又話先生你收咗佢哩，我就教佢打鑼鈸，呢個又話先生你如果收咗哩，收咗阿煥哩，我就一定教佢玩二弦，呢個又話教我吹嘢，吓，個個話定㗎。點想我師父入嚟，教咗我幾個月，哈，佢話你唔好學呀，咁呀，叫我搬咗去嗰啲水寮別墅住喇，喺盲公館住喇，叫做盲公館呀，咁呀河南有個館㗎嘛，吓，年年有得飲㗎嘛，二月廿三呀師傅誕就，吓，所以哩，我師傅話點解你唔好學哩？因為學咗玩音樂哩，就梗係近啲盲妹喇，梗係坐係盲妹腳下嗱，吓，咁呀人哋食嗰啲嘢哩，都係孝敬咗盲妹先嘅，到尾你至有得食嗱。尤其是啲盲妹哩，拖到去喇，有個拖婆㗎，多多啲好嘢挾晒俾過盲妹食，冇你份呀。咁唔似我自己唱嘢哩，我哋舊時喎，唱嘢好矜貴嗰嗱，一張枱，對住哩，一碟生果，一碟鹹欖冰糖咁擺面前嗱，一壺茶一隻杯，擺正喺度㗎。吓！呢頭薖（放的意思）低個測板哩，呢頭有人斟茶埋嚟㗎喇，有人

對（dui2）嘵生果埋嚟㗎喇，咁矜貴嘅。咁呀所以我師傅話你唔好學呀，係要學唱南音得㗎，自己登台，至有用。佢話你估學玩椰胡哩，就坐人腳下喇，咁就所以唔教我玩嘢㗎。呢啲係我哋嘅師傅嘅用心。哈，點想有一晚呀，我哋嘅師兄亞坤同我，叫我帶佢過去陳記呀坐過幾個鐘頭返嚟，第二朝早足聞鬧咗一朝。吓！你若還仲再有去，哈哈，佢話趕咗你出去，唔俾我返嚟喎，永遠不教嘅，咁巴閉嘅。所以哩，我今後呀，講到音樂嗰層真係唔識因此故，咁呀叫我專學南音哩就係咁嘅理由喇。唉，都可謂師傅用心千千萬丈呀，呢啲哩，又都係該一半由人小半由天。

【唱】

♪　真唔錯，凡事哩要三思，佢係用心係好意，點知道有今時。
　　佢估永遠哩，嗰啲南音都係舊日子呀，誰想潮流陣陣嘅新鮮。
　　佢估話各般效齊當日一樣呀，致令佢迫我學係彈箏共唱詞。
　　當時無可奈何由指點呀，光陰過去，把小又時天，
　　當堂也曾做好多業呀，亦做到係龍舟唱句，係鄉渡亦走時。
　　皆因係嗰陣多立亂㗎，廣州城內哩，常常都話炮火連天，
　　周時都有衝突，兩軍對面呀，所謂常時都有市面戒嚴。
　　我當堂見不少呀，商場亦被打與火燒。
　　剛剛我在係廣州時期，就係咁亂呀，唉！幾多勞碌，係捱過得兩三年。
　　幸得係一眾人來，係多體貼，方才係渡過咁時機。
　　轉瞬係光陰嚟到民國十四年，就係罷工時。
　　廣州更重係人多了呀，真係睇來嗰啲巡遊萬千千。
　　喺喇，搞到我哋唱嘢之人，係無可算呀，因為常常街上，都會有阻遲。
　　無可奈何就尋一見，咁就當堂五月有一新鮮。
　　適逢有兩位在此，係港回轉呀，咁就相逢嗰陣，恨見得遲。
　　至有哀佢引我，嚟此地面呀。師兄弟咁就兩人共計施，
　　運到係港地非常轉接呀，所謂左轉右轉至到來時。
　　究竟嚟港，我哋如何艱辛轉折哩？哈！咁就難唱掂呀，真係言不少呀，非比如今，一遞水就可到田。

第三回　省城罷工走無路　濠江香港生計圖

【說】

座上各位貴客，今日嘅星期六嘞，咁又試向各位哩，呀，擺一陣人情，又試嘈吵各位發財耳。吓，咁呀，唯有恭祝各位闔家快樂，出入四方大利。咁呀唱嘢呀唱得多嘞，未曾聽過話唱自己喎，哼，家下我就唱自己。吓，咁呀唱得好與醜哩，望各位包涵。好喇，咁我又續唱。

【唱】

♪　延續唱，係唱自己，唉！我自從九歲把雙親別離。
出到係廣州嗰處河南地呀，常常皆是，係兩飽三飢，
皆因父母不明，嗰啲學藝嘅道理呀，咁就求著萌塞師尊，至有誤卻多時。
出到廣州生活，都係靠著茅竹兩片，咁就過去年幾嘅生活，都係在門邊。
唉！無非都係丐食一般道理，唉！咁就幸得一向，我就周圍浪蕩，咁就蕩到嗰道環珠橋。
得逢有一位，佢就慈悲心理呀，收我為徒，得佢係教習篇。
從佢照料係經兩載呀，我又得佢雙親來愛護共扶持。
故此夜夜都賣唱為生，與師兄去呀，喂，皆由嗰幾載，係廣州城事多端。
唉！講到夜間賣唱呀，搵食都非容易㗎，常常紛亂就與戒嚴。
有幸師尊常常來關注，致令唔使去捱飢。
唉！咁嘅光陰似箭真快趣，轉眼韶光就係民國十四年。
忽然夏季就多發現㗎，哩！哩！哩！就係港九市面，嗰啲工人大大變遷，
兩地人人都話打點回家去，因為香港在嗰時，就要大起風潮。
出口限他五元，不能係多帶轉呀，令到都人人恐懼，真係極三思。
我在河南係水簾居裡，適遇兩位在港九回㗎，
有位係盲發喎，就兼同係阿財佢，咁佢兩人回到河南共結知。
嗰陣哩！至相逢識得佢，唉！因為我在河南係搵食，十分飢微，
至有央佢攜帶我到係香港地呀，兼同師兄兩人也在身邊，

幸得佢應承，攜帶我哋兩人嚟到此咋，因為去所謂水路呀，係崎嶇就轉折花時。

我哋四人就在，係一九二六年嗰啲華人三月呀，嗰時正係三月十三夜間先，

四人下落嗰隻石岐花尾渡呀，要運其水路至到嚟。

一夜係無事天明至喇，一經係下晝就到石岐。

住過一宵無別事呀，竟然佢要過別先，

一到十四係嗰天，就轉過渡去，適逢去前山嗰便，至得係澳門嚟。

嗰日在渡船，所謂無別事呀，順其一便在上邊，

下回我當日業呀，至有順帶在渡船賣唱呀，就順收錢。

【說】

我哋嚟香港唔係學家下咁易。啱啱係風潮，所以哩，我就呀同埋啲師兄，同埋呢兩個師叔哩到前山渡。嗰日哩日間行船，所以就開檔啦，開檔在渡船唱嘢收錢呀規矩嚟。一者有錢入息，二則唔使俾渡水腳㗎，呢度好著數㗎。呢啲係舊時嘅事，吓，家下唔得喇。係哩，舊時係咁嘅，但凡啲渡船哩，係江湖子弟呀，就唔使俾水腳嘅，所謂「江湖子弟膽包天」吖嘛，「到處過江不用錢」吖嘛，唉！「只為怕皇天三日雨呀，慘過饑荒大半年」。呢啲係江湖口吻，話休重贅嘞。咁我就因為呢樣嘢哩，以前呀做過嘞，曾經與一個龍舟佬呀阿泉叔，我亦走過大良渡，係嘞，陳村各渡，亦係呀一渡開一渡埋呀喺處走渡船，呢啲叫走渡船吖嘛！咁呀，所以嗰日哩，經已呀在前山渡哩，我下晝埋頭。入前山要經過糾察大叔㗎，吓！嗰啲糾察大叔好利害嘅㗎，好有權威嘅㗎，俾你過就過，唔俾你過就唔俾你過㗎喇。之唔係假㗎，咁哩，我就，我哋四個人，埋去前山向糾察局，咁呀幸得哩，嗰啲糾察大叔呀，准許我哋過，咁呀又唔俾紙過我哋㗎，吓，佢叫做每人遞隻手板俾佢，咁佢呀向我哋手板扱，咁就扱一個扱，唔知乜嘢傢伙喇。呀，佢話但得哩去到呀關閘之前呀，你就遞隻手出嚟，就俾你過喇咁。我哋哩，四個人，坐三架車仔，嗱嗱聲呀，唏哋，一直坐車仔就將到關閘，關閘之前下車而去，竟然糾察直過，並無阻攔。至到關閘哩，一落車，找了車伕之錢，入了關閘。嘿哋，嗰陣時我仲見嘅㗎，睇到嗰啲唔知乜嘢鬼嘞，吓，神高神大，我哋埋去到哩，啱啱到佢膝頭哥，咁巴閉

嘅，都唔知乜嘢人喇。不過嗰陣時細路，咁呀哩，或者家下佢唔係到佢膝頭哥啦，係哩！咁呀當然上車啦，在車裡便，唉，我哋個師叔阿財呀，佢話你呀冇錢啦，吓，要搵返啲使用喇。嗱，我話個地址你聽，你去崗頂，長樂里九號二樓就得喇，你哩，一埋去飲完茶，埋去福隆街，福隆新街哩，喺老舉寨門口唱就有錢俾㗎嘞，咁你收多少喇可以做得食用。咁嗰陣我好聽人話嘅嗱，呀，唔學家陣時啲人咁奀皮嗰嗱，真係言，正所謂言聽計從咁滯嘅，話親就聽，咁呀當時嗰四個人入咗去崗頂啦，我哩，單人獨己，呀，揸住個叫做提琴，咁就搵食喇。係哩，咁，幸得哩蒼天不負呀我啲苦命人，竟然嚟到呀福隆新街，嗰陣時唔知道乜嘢街嘅嗱，只得有門口就唱，亦唔知道個老舉寨嚟嗱，我唔識㗎，嗰陣時細路呀，點為老舉寨都唔知㗎。唉！咁呀周圍唱，點知得嗰啲阿姑喜歡呀，叫咗入去唱梗三支嘢，咁就俾咗六毫子。呀，呢六毫子好有力喇，咁呀竟然鐘數五點，問路問到呀長樂里而去。

【唱】

♪ 好喇，工作已罷喇就來收，連忙經過係幾個街頭。
好彩長樂里就等如係福隆左右呀，竟然去到也無憂。
誰知各人經已晚膳後呀，係還須殘菜係擺在枱頭。
入門當然好好口呀，我幼年一向都禮周周。
得佢公婆兩人，把我讚不絕口喎，話我雖然年幼，尚識各理由。
後至我當場晚膳後呀，晚膳係拈完，才就把碗碟收。
自從碗碟收埋後，喺嘞，誰知阿財尚先講白我情由。
佢知道我投師，投在孫生嘅門口呀，佢又將我情由問一周。
我所謂自小未曾試過將情隱受，就將係搵食嘅如何，細說情由。
佢忙聽見，就笑嘻嘻，連忙佢問我哩，今日搵幾多錢。
我連答，話無非搵到七毫幾呀。心曉佢聽聞喜歡天，
細想你們去得時間甚少呀。無非你離開唔夠兩小時。
係咁快有能搵唔少呀。又到係阿財說佢知，
佢在河南與師兄弟出市呀，人人都要佢唱嘢先，
處處係顧客，亦將佢讚羨呀，居多聽過亦愛佢歌詞。

嗰陣心曉佢聽聞讚不少呀，哦！你既係阿生嘅門徒唱一支，

你快快係開喉等我飽吓耳呀。唉，嗰時令我係惡推辭。

唉，無可奈何我就將醜獻呀，連忙係校好就弦音唱一支，

唱出我仲記得係「霸王別（姬）」呀，不覺半點時間就也唱完。

聽完公婆係齊啟齒呀，你果然係唱得伶俐添。

我問你嘞，你一心係要係香港，究竟有乜嘢事呀？我回答話無非，呀！為搵錢。

唉！因為河南近日賣唱就唔易嘅，時時市面立即變遷，

講到槍炮之聲，每每都徹耳呀，三時三刻都有發現戒嚴，

無可奈何至有去此地呀。兩人聽罷記此思，

咁你不如在此係澳門住呀，就何須奔去香港咁言。

你既係本人無別事呀，無非為搵食呢兩字先，

自古處處皆是，係風流地㗎，那處嘅地頭都有錢。

噂，你若還聽我就來勸此呀，不如你就在我呢一處居，

講到搵食係嗰層，我就包咗你呀，若還唔夠，我可津貼錢。

當堂我聽罷，回想自身，唉！今番佢好意，總係非我本人，

唉！因為師兄亦相隨同相近呀，若還我在此，係剩佢孤身，

佢們心內係定唔肯呀。若還我聽佢話哩，豈不是係拋佢本人，

佢去香港亦係無倚凭（bang6，倚靠的意思）㗎，出入至有何人把佢跟。

當堂想罷喇，我就唔答允呀，所以機會就都失去，在呢一句。

【說】

唉！若還話聽咗心曉哩，佢留挽在澳門哩，我就係澳門嘅人嘞。咁呀有好處嘞，因為心曉在澳門都得力甚有名譽喇，唉！佢在占卦算命喉老舉寨哩大名鼎鼎，係好多人幫襯。若還我跟佢哩，唉！佢一呀百年歸老，呢啲冚崩唥歸於我喇，咁我今之時哩，亦變咗喺澳門做咗個卦命之人喇，優悠自在嘞。係哩，呀，呢啲係人生機會失去嘞，因為為著個師兄孤身獨已去到他鄉，無一個同伴哩，一定孤寒。況且在前有言應承過，沿途嘅路費呀，唔夠就係佢共我包夠呀。所以哩，我唔跟住尾

嚓，佢唔嚓，佢就見我嚓佢至嚓。所以哩，唉！世人不能半站中途將人拋棄呀，故此同到香港。就此初居，日中搵食，夜間哯睡。初時到呀，係旺角，所以我始終到家陣都係在旺角。不過初時在旺角哩就喺新填地。係哩，後之變幻多時，遷居多處，唉，真係呀想起上嚓，為人嘅勞碌呀，一好一醜，冥冥之中定然主宰。

【唱】

♪　所以得到港呀，暫且安身，住埋成疊樓哩，都係我哋盲人，

計起上來真係成琳㗎。日日如是，日間動身，

夜間無事只得係安寢呀，日中前去樓上，逐（音著）主去唱歌文。

光陰似箭係真快趣，居在此地又將半月時陰。

又得係嗰夜未曾安寢呀，忽然來了係一個盲人。

此個失明人就來到此呀，一相逢此人令我無限開心。

你估乜乜嘅舊友，咁就來到搵哩？乜乜係舊友來到搵呀，咁就兩相近。得佢搵錢嘅門路指引呀。究竟前來相會，呢個係姓甚名誰？乃係點樣指示我一勻。

第四回　賣唱廟街煙花地　少年無知毒染身

【說】

好嘞各位，我哋又傾完偈嘞，咁又向各位哩攞一陣人情添嘞，咁呀又試嘈各位嘅發財耳，吓，咁呀愈嘈得多哩，各位呀發財又發得多，吓！

【唱】

♪　哩！我初到港地，屋主係叫做盲雞，我哋四人住落，咁也共一齊。

哩！日日如常係尋生活呀，想來每日都係撐樓梯，

無非攜助，係夾底嚓搵米呀，夜夜皆是係夢來迷。

忽然嗰晚夜，我哋在屋裡底呀，忽有一個盲人，佢又探到嚓。

原來係當日在河南地呀，相同居住，係聚龍城街裡低，

哩！佢係姓麥名七係名不諱，哦，屋主盲雞見咗佢就把言提。

喂，你既然係舊日嘅相逢，嗱，你不如帶佢去花界中，

免使佢日間咁就來走動呀，你帶佢出去，係花界市容。

所以得指引呀，佢就立即應承，並無推卻極甚興，

一程指引我路徑，去到廟南街內，把我一一係指明。

故此就從今轉得真高興呀，哩，晚晚都如常，去花界多經，

有幸嗰啲花姑娘幫襯，係極高興呀，所謂初時所唱都係在門庭。

人真快喇，愈見都愈深，見得花界場中，係入息嘅芸芸，

好似夜夜係多人來幫襯，日間去搵食總無心。

後來係光陰如箭呀，係無差錯，轉眼韶光，喺嘞，又試係幾個月臨。

適逢已到係六月中旬近呀，又到係阿財說原因。

喂！你打點係為佳至著緊呀，哩！你曾經臨別你哋師尊，係有句時聞。

我聽聞此話我係心內諗呀，喺嘞！諗來諗去不明因。

諗唔出無奈將他問，喂！財叔呀，究竟我師尊臨別呀，交帶點樣嘅時聞？

【說】

吓！嗰陣哩我初入花界嚟到撈，呀！好高興。嗰啲大姑娘，所謂叫做老舉，除非唔幫襯，幫襯過都有返頭。所謂呀，初時在神廳，撈撈吓哩，吓，人客亦幫襯，撈撈吓就上到酒廳都有幫襯嘑，吓，極甚歡喜啦。所以哩，做咗夜生活嘞，吓！好開心呀，嗰年哩，啱啱呀十七歲。哈！光陰似箭，日月如梭，喺嘞！嚟到呀六月十幾嘞，阿財叔喂喂喂喂，嘅仔，你好打點喇嘑，吓！你呀家下做咗通宵嘞，咁呀日頭呀上樓搵食呀，你就唔使去啦，唯獨是嘑，我帶你落嚟呀，你呀向師傅應承過，七月要返去嗰嘑！吓！你家下唔止話搵到有衫褲啦，有錢添啦，應該打點返去嘑，你返咗去呀之後再落嚟哩，就與我無干，若然你唔返去哩，哼！你師傅就怪責我㗎喇，吓，快啲打點吧。故此無可奈何，當日又應承咗，竟然回去呀，趕兩三台神誕呀台腳，頭一台觀音誕，第二台華山誕，第三台七姐誕。

【唱】

♪　所以遵言諾，也應該，一齊返去廣州來。

自然係禮物，買些來會再呀，嗰時師尊嘅父母笑逐顏開。

果然就在佢家中內呀，光陰真快喇就唱過三台，

觀音係旦夕，係曾過去呀，泰山七月初一日來，

七夕好喇唱完初八九呀，我無奈思量把口開。

喺喇，細想在河南，咁就難得心中忍耐呀，日間係夜裡，都係搵食唔來，

點似哩返落去油麻地咁自在，所謂夜夜賣唱，賣得幾心開。

穿紅著綠係兼自在呀，不如趁早就返回。

所以到十四喇，叫句先生，就將心事係盡訴一勾。

阿生聽聞無奈諗呀，你既然為著謀生，

應該你再要，把我係一年親近呀，學藝係方才至勝他人。

你如今係無非，係半站中途，敢情到咗咁咋，你若還學藝既有心，

係你下次係歸來再習音，我願你趁住年輕，多啲係習藝嘅日辰。

我只得口口聲聲來應允呀，係囉！我自然來年就不負先生，

我來年二月呀，係回來從師訓呀，我不如再去港地，係搵食一勾。

故此一到七月十八，我就齊集起呀，攜同師兄一齊動身，

又都照樣嗰啲水路呀，係來去運呀，依正向石岐島內，係嗰便行。

過了一宵係前山渡呀，下渡哩就八點開身。

為著水腳係嗰層，定於照樣搵呀，開檔收錢，嚟到唱歌文。

點喝，唔使把我水腳問呀，二來順便又搵番幾蚊。

一到前山，嗰啲糾察又無阻梗呀，扱一個印就放行。

澳門進呀，又當先，照前一樣去探心曉。

嗰位心曉夫妻還一樣子㗎，亦將留挽我在嗰邊。

唉，可恨係嗰時我就年紀小喇，事情唔會後事三思，

只得胡言來答，咁就來推卻，返回港地喇，就再依照從前。

光陰似箭如常營業呀，所謂風流花界令人招，

唉，可恨我生來係百厭呀，豬朋狗友就合傾言。

唉，我係一向為人，係要追舊事㗎，但係把古文來講，我就貼耳聽端，

又係心中最愛，聽嗰啲新聞事㗎，至有常常巴結嗰種男兒。

一眾失明人，我就唔多染㗎，常常與開眼他群，去食洋煙，
因為我當時不知自曉呀，致使係洋煙染卻，把那毒癖來纏。
唉！所以為人出身，咁就為緊要呀，凡事做來要三思，
皆因嗰陣呀，我就唔識曉呀，致使被毒癖係一世纏。
皆由自己就好聽事㗎，宜得古時各樣，自己得知，
皆因自小係失明，又唔識字啫，致令心好係咁直言。

【說】

　　呀，所以為人在世做人者哩，一利一害呀，當然要諗至得。哩！我哋就係唔識諗喇，點解哩？因為一到油麻地，唉，花粉地呀，嗰陣時好風流㗎，吓！真係哩吓，一到夜間哩，光黑交界呀，嗰啲歌樂鑼鼓呀在吳松街呀，哼！不斷之聲嘅，呢啲哩，真係引人快樂。咁我哋投在油麻地在娼寮搵食賣唱，嗰啲生活非常呀豐富嘅嗱，喂，嗰陣搵三兩蚊啫嗱，好大資值㗎啦嘛。咁我哋一出身，十零歲，搵成兩蚊一晚嗱，好自在吖就得到嘞，那不開心之理哩？咁呀在嗰陣時呀，香港有呀正式公煙賣吖嘛，咁所謂談話處，談話最好就在煙床喇。唉，呢啲係我哋生平係至愛嘅，愛咩嘢哩？愛人讀嘢俾自己聽呀。吓，人講嘢自己聽呀，因為自己自小失明，未入過聖人門。係哩，一切嘅事哩都係靠人哋㗎嘛！吓，由隻耳聽入㗎，所以令得我津津有味嘞。唉，咁呀唯獨是呀，肯讀嘢俾你聽呢種人呀，係啲咩哩？係得朋無所事事呀，飽食用心呀，有其煙癮呀，在床對燈呀，咁至對你講嘢講得滋滋有味，然後自己呀至可以聽得入耳啫。哩！由此人心呀，只記得啩，只顧得當時得遂呀，不顧日後之淒涼就係此理喇！所以凡事哩，真係要呀三思，每一樣呀都要再思方可以。

【唱】

♪　真快趣咯，染毒癖係總唔知，天高地厚了了無言。
　　竟然可幸，當時因為搵得易呀，淒涼吊癮未曾知。
　　一直就過到嗰啲風流日子呀，正所謂，咁，賣唱無非係晚晚兩三小時。
　　光陰過得係真容易呀，時交二九係三零年，

三零年未到，一到二九年尾呀，嗰陣哩，少年快樂天過天。

適逢有紅顏知己就同心意，又遇係此人，又會唱歌詞，

至有相處，從頭談心味呀，日來日過更情癡。

皆因嗰陣，此地非常鬧熱呀，普慶後便呀，晚晚朝朝如常，

就好多係野鴛鴦來發現呀，連埋自己都也在隔籬。

你估我如何，咁就成連理哩？究竟此位係何人，何等嘅婀嬌？

不如係留待，所謂下文至再分道理喇。所謂係咁多氣嘞，咁就唔能直唱此理呀，我如何相識，怎樣結佳期。

第五回　喜結良緣遇紅妝　亂世苦海妻兒亡

【說】

好喇，座上各位貴客，今日就禮拜二喇吓，咁呀恭祝各位樣樣都易咁喇，吓，世情又易，想嗰樣就得嗰樣，呀，謀事又易咁啦。吓！今日禮拜二啦嘛，係喇，咁又試向各位哩攞一陣人情，嘈吵吓各位個發財耳喇。咁呀，唱咩哩？唱嘢就唱得多嘞，咁呀呢回就真係叫做阿初喇，點解哩？因為唱歌詞呀大把呀，唱自己哩，係呢一回嘞，咁呀！哈哈！咁我自己有嗰樣就唱嗰樣噃，冇講大話嗰喎，即係我一生人經過邊樣哩，搵食到家下，經過咩嘢哩，我盡唱晒出來㗎，我又冇藏拙㗎吓，咁呀，吓，好丟架，嘈吵各位，咁呀，唱得唔好哩，望各位呀多多包涵，感謝各位。

【唱】

♪　好嘞，我又回憶舊呀，秋過秋，自從嚟到香港地頭。

係賣唱為生真講究，可謂情趣生活秋過秋。

出檔賣唱，晚晚有時候㗎，晚晚如常，走去助人哋風流。

有時係助興人哋飲酒呀，或時助興呀，唱助佢嘅溫柔。

總言係情景真係難講夠，就難講得你透，係日常過去，可謂樂無憂，

或時無事來飲酒，或時三群兩隊，日間在茶樓。

晚上幾個小時，生活就做夠，日常係交朋結友，係共周周。

唉！只怨我當時真係吽㗎，幾多唔學，就學咗去對燈床頭。

所謂往常吸食，乃係打開門口㗎，佢有公煙發賣㗎，就不是係偷偷，

在嗰時，多數使去交朋友㗎，不過如今，咁就反轉，就俾錢嚟做酬。

好嘞，蠢鈍係我一生，係做到透，係咁如常如一日，嚟到過春秋。

轉眼光陰，嚟到一千九二九呀，七月係中旬，又結識咗一位女流。

初識係嗰時，就在八音館門口㗎，如是係現方，係共在嗰周，

適逢嗰晚夜，兩者係收工後呀，二人生活，皆是係用嚨喉。

所謂同道者相為謀，一定易講究，故此相逢之後共禮周周，

由此每凡係收工後㗎，兩家相會，約定係在廟街口喎，故此二人來往，係非是話幾籌。

近來話拍拖，叫做雙攜手呀，近日就明揚一對對，嗰陣我哋都略帶偷。

初時行動，都係掩住吓面口㗎，非比係今時男與女，咁明揚係及自由。

由此晚晚如常，咁就行了一更夠，待至黎明，各有各係返家裡頭。

轉瞬光陰，都有四個月左右呀，係兩者心事都傾訴盡，係可作無憂，

兩家亦都相同，品格係同左右咋，可謂一切，合晒肝膽情投。

無奈開嚟就便向佢嗰個乾娘開口呀，佢個乾娘自小係把佢收。

係見佢出唱，客路都係唔多係夠，又都見佢生意，就並非係好名留。

故此略把禮儀就非愛厚喎，佢就無非係咁意喇，一百元係港幣收。

兩人答允咁就忙動手呀，兩者計除一切嘞，係款項籌謀。

適逢嗰度吳松街上去，有四七號三樓，極之合周，

初時共佢係結合後呀，就係喺吳松街上，四七號是三樓。

兩者和諧指望白首呀，誰知天公唔就，你話有乜修。

雖然賣唱仍屬係生意夠，竟然相聚一個年頭，

祖先有眼喇又繼承有後，添了一個男兒，估話無憂。

誰知三個月未曾夠，根基唔厚呀，唉！往常嗰啲嬰兒養育，都極虛浮。

自問經歷係唔多夠，自問經歷唔夠，三個月韶光，佢命喪陰州。

後來過了一個年頭左右，喺喇，麟兒添個又返頭。

誰知第二個，估話係養得就手喇，誰料天公唔憫，又試一休。

啱啱係養育兩個月唔夠，一時失陪打理，佢就係命喪陰頭。

連任兩個喇，極之心不安，我估話先人有靈添男郎。

估話祖先繼後多多望呀，誰知難以承繼燈香。

嗰陣我哋兩人，真係無心育養呀，竟然四載又隔時長，

又遇係喜神來下降呀，竟然一個，就係女紅妝，

落地在蘇房，我就心花放喎，佢話白花見紅，一定根基長養嘅，所以人人安慰我心腸。

我估話男兒難就得女兒望，究竟女兒養大亦有半枝香，

用心係栽培來育養呀，誰料四個月係韶光唔夠，突然係驚風命亡。

唉！細想呀回頭，養育都已往呀，幾難成就佢在人堂。

嗰陣，唉！令到佢嘅乾娘亦都多多話講呀，叫我兩人不可望燈香，

幾回心血成混賬呀，嗰陣令到兩人愈想，咁就愈凄涼。

【說】

唉，人哋話三年抱兩，我哩就五年抱三，竟然不就呀，唉，一定啦。因為呀，所謂養育者無非係慳口嘅之嘛。因為以往呀，育嬰兒呢種程度哩，與今時真係相差好遠好遠，故此哩，先天雖係足，後天哩，養育不足，栽培不足，使我凄涼無限。咁呀竟然到哩，呀，嗰年幾時哩？啱啱係廢娼嗰年呀，三五年，一九三五年。呀！突然報喜，是一個係男郎。白花哩，左轉右轉嘽，估話滿心歡喜啦，真係好嘞，咁就養育成，栽培至哩，有五歲大嘽，吓，會行會企會講會話會走會趨（跑的意思），呀！心花怒放啦。因為我哋呀人丁單薄，唉，得一個繼後人，一定歡喜啦，喺嘞，點想哩，因為家貧之致嘞。點解哩？啱啱廢咗娼，嗰陣時呀，我哋嘅生活哩，格外呀貧寒囉嘽，好似針投大海咁㗎嘛，呀，都唔知倚向邊處埋手搵食㗎喇。點解？因為呀，往常有花界哩，我哋有時有候呀，就去到啲花界地方，賣唱搵食，非常容易。係哩，點想廢了娼哩，唉！一向喺慣，十多年喺度搵食，突然間搵食地頭冇咗唄，當然徬徨非常啦，故此哩生活甚微，況且自己冇不良嗜好呀，一定係家境係為難啦。喺喇，點想養育到五歲嗰年，弊喇，好染唔染嘞，唉，染一個鎖喉症，突然就呀，一夜之間哩就經嗚呼去，心機盡散呀，唉！真是令人休得回想囉！

【唱】

♪　休再想，前事係一番，想來養兒育女，真係萬種艱難。

一個係不成，兩個又都難逃限呀，第三個養來佢已生，

誰知四個，估話心荒誕呀，唉！五歲嗰年又試命催殘。

想吓前時養育係嬰兒，非常艱患呀，令人每想甚難關，

栽培養育係非輕易呀，佢話養大一個孩兒，慘過過萬重山，

三朝七日都會有災難呀，任得你養到非常趣緻，就會趯會行。

總係一時染著一病患呀，措手不及在時間。

嗰陣係醫學未有咁昌明，非容易除他患呀，故此人人知道嬰兒育係難。

講到呢一樣，以往咁就不如今，今時係養育，係好易成人。

但凡落了係分娩後咋，但凡下地哩，就九成幾生，

一路係養育亦都無災近呀。因為嗰啲醫學昌明，栽培呢一種履歷更重好精神。

故此近日養兒女哩，係非常穩陣，個個都有印和有根，

思想起上來，真係非虛運呀，談話言來句句真。

自從係小兒遇厄運呀，咁做剩下我夫妻一對及娘親，

仍屬係街頭賣唱生活搵呀，如是者，晚晚都係幾條街嘅人。

無非係幾十年來，都係三五條街嗰啲街坊幫襯嘅，並無去過別處奔。

光陰似箭，我唔夠命運呀，一到一九四零年，喺喇！喪娘親，

想來自嗟唔好運呀，一九四一年，各人亦都便知聞。

一到冬季十月到嘞，二十晨早就起戰爭，

令到我兩人真係心驚很呀，家無長物喎，又並冇係值錢銀。

又更嬌妻佢染病呀，呢個暗病都也曾久纏身。

喺喇，經已係戰爭催迫近呀，果然令到我甚驚魂。

正所謂生活全無，又唔好家運呀，真係令吾每想係更傷心，

周圍炮火聲喧震，世間有何人有閒心。

賣唱嗰層仲有邊一個幫襯，試問焉能係頂得緊呀，

生活兩餐向何處搵呀？所謂炮火連天，難以係寸步行。

第六回　日寇侵港驚淪陷　屍橫斷食盡哀鴻

【說】

座上各位貴客，咁呀又試向各位攞一陣人情添喇，哈哈！咁呀，好事成雙，吓，各位哩就如意心腸，咁呀我又試續唱，吓，咁呀愈唱哩，各位就財星就愈旺，係喇，周年出入大利四方。好喇，咁我，咁我本人故事續唱續講。

【唱】

♪ 咁我又繼續唱，嘈吵各位哩自問太唔多，
　唯有恭祝各位諸君聽過喇，從此快樂非常。
　聽過回家，闔家男女精神爽呀，好事重重，老少平安。
　心想事成，係般般妥當，橫財旺相，獎票獎券就中頭獎呀，聽過真真正正各位合心腸。
　唉！一九四一冬季後，突然港九又起禍殃，
　晨早人人一見，真係驚恐到非常。
　自從聽了炮聲響呀，娘兒個個係帶著恐慌，
　佢話九龍嗰便就更慘愴，係半日都唔夠，隨（音才）街就搶米糧。
　唉！試問人心徬徨，邊一個嚟到將人叫唱？係嗰時想吓，一定餓死我哋夫婦一雙，
　況且如此身中，佢曾染病幹，唉！唯有我係更兼，就慘過洗淨空囊。
　連氣係幾日都係在樓上㗎，寸步都不敢行往外方。
　我只有係幾個銀錢在身上咋，家中並冇係半粒嘅米糧。
　連日係無非，雜物來贖多樣咋，餅食半日就賣清光。
　有錢亦都無能將物買呀，任你錢財大把，難以係買得米糧。
　好彩我哋嗰個包租仁義講呀，也曾有兩日把我幫。
　至此幾多驚恐捱到四天後呀，好彩亦有良朋把我幫忙。
　一到敵軍入到九龍地上咋，也曾踐踏到新界地方。
　幸得良朋佢幫助呀，就帶住我一個，熟悉就搵米糧。

一到係天明，將近太陽亮咋，就帶佢一齊去到九龍倉，

便將白米來去搶呀，奪得係歸來，有大半袋白米糧。

幾多艱苦來度過嘞，幸得十一月初九，係嗰時停戰雙方。

香港當時把白旗升上，剛剛嗰日就投降。

後來得此□□□□□，唉！嗰時日過都日慌，

雖係家無隔宿，咁就唔在講呀，就更有係隨（音才）街搶掠，唉！甚驚寒。

嗰陣係都冒險來在於街賣唱，又幸得有嗰啲熟悉嘅良朋與街坊。

雖係恐慌，哩，有啲哩，又幾妥當嘅，嗰啲有膽有勇，咁就便是係綽綽嘅糧。

故有係許多人幫助呀，所以一生有幸慣在此方。

人人相熟至係良朋力量，幾多艱苦，咁至捱得有幾個月長。

唉！真不幸呀，一到四二年到新正，雖然市上係未得太平。

究竟啲良朋熟客，請我去助興嘅，就免令個個係靜英英。

嗰陣哩，我就反為漸漸好景呀，誰知不幸如是，妻喪陰靈。

唉！所謂想來自思唔好命囉，真係連氣三年，年年都損兵。

三九年不幸，係兒喪命呀，時交已到一九四零，

娘親春季經喪命呀，一九四一年是新正（zing1），

遠方佢就衰久病咋，一到十五花燈，竟嗰日喪幽靈。

唉！嗰陣哩，單單我獨己來在家境呀，一切係家務盡變清。

賣乾賣淨，真至無物剩呀，幾多貧苦捱得成。

一到正月廿七喎，聞來好佳音，每人係八兩米係配一人。

米單成了哩，嗰陣糧食漸漸穩陣呀，一路行來係咁過光陰。

雖然我自己生意亦都略穩陣呀，總係眼看旁者，真係無限傷神。

一帶係油麻地廟街，佢人淋（lam6）呀，常常皆有在街邊，係呻聲音。

但凡係空舖哩，即係殮房嘅命運呀，每間空舖晚晚都有死人。

唉！屍橫遍地真係情慘甚呀，見者流淚，聞者亦傷心。

我今，唉！提起亦都打冷震，油麻地係每日九龍一帶，真係餓死數百人。

有啲歸鄉回去，唉！人淋淋（lam6）呀，人如蟻聚果然真。

此中嘅淒涼真係心不忍，咁就回思此景不堪聞。

但願我哋人人此後，咁就冇咁嘅不幸呀，但願從今個個樂業安身，

從此係炮火唔聞人勝運呀，戰爭唔見，恭喜我哋係有福眾人。

時到，係言到六月，一向漸漸安身，轉瞬光陰到六月來臨，

一到六月十二，喺喇！市面大大變遷。我估話嘅生活安全漸安然。

誰知突然，登時就改變呀，又試搞到餓殍佈滿街邊，

你估因何，又會變成咁樣子哩？哼！原來一比四喎，嗰陣當堂搞到個個不安然。

各行各樣都係無生意，任何各業也心酸，

幾多艱苦至捱定得市面呀，捱到係市面安靜，咁就個個都安然。

估話從今係恐慌唔會見呀，誰知一載，又至又變遷。

搞到係一九就四三年，乃係時逢七月喇，七月一號，哼！又見時，當堂又試係來更變，搞到人人生意無限心酸。

你估又因何搞出事件哩？佢話一式化喎，哈哈！喺喇，當堂撚（撚化，作弄的意思）到嗰啲商場，個個咁就不安然。

一齊就閂門閉戶，唔做生意喇，又試當堂搞到滿地骸屍，

屍橫遍地人人見，就係一式化抵制係港紙，要盡收存。

搞到市面又恐慌，餓死在街頭，真至斷腸。

生意係唔敢將門放呀，嗰啲商場閉戶極不安。

係幾多艱苦，咁至捱定得市面上呀，市面係暫且安寧，又過係一年長，

街頭漸漸，咁就唔見有搶呀，又見係各行各業喇，漸漸平安。

光陰似箭真快當，轉眼韶光，喺喇，一年長。

又到係嗰年，咁就來去講呀，登時又再搞吓喇，喺喇，又試不安，

你估係三年零八個月，搞出幾多事幹哩？唉！真正令人回味，咁就無限淒涼。

【說】

唉！暫在港九兩地過三年零八個月哩，真係好慘，點慘法？事故太多，變遷甚大呀。嗱，頭一次，咁呀初嚟冇米賣啦，呀，在我哋更慘啦，係嘛。咁呀好彩，生來我哩，喺油麻地呀，幸得有咁多熟街坊呀及各人，好彩貴人幫助，咁哩，得

呀維持生命啦。唉！捱到正月米單一上哩，每人有半斤米一日呀，咁呀嗰啲市面上各人哩，暫暫漸漸一路平安嘞，已度過嘞。喺嘞，一到六月十二，蓬聲就響囉喎，響咩呀？演習呀，宣佈一比四呀，慘喇，又試街頭街尾啲餓殍喇，滿佈喇。唉！又一輪恐慌喇，咁就捱啦，捱到年尾漸漸平安喇，市面人心暫定嘞。呵！一過一九呀四三年，七月一號又試變遷囉噃，平安定咗啫不下都係幾個月，七八個月，蓬（pung4）！一式化，抵制港紙，要沒收。喺喇！搞到萬物哩，即刻就起三倍嘞。喺囉，搞到又試滿，又試呀不過一星期唔夠呀，又試滿佈呀餓殍在街頭。講到廟，我哋所見者哩，廟街嗰迾呀，哼，但凡空舖每晚都有呻吟在此，天明之後呀，拾屍真係不計其數囉。我親自呀踢到嘅哩，我數過有六七仗（次的意思）咁多嘞，吓！好彩嗰陣時哩，我呀向來都唔怕嘅，咁嘅啫噃，第二啲哩連個箏都掉（deu6）埋呀！咁就真正令人哩回味喇，當日之事，唉，真係無限傷心，見者傷心，講者哩今時都流淚咯，但願此後呀我哋各人永遠不見呢啲咁嘅事故現出，咁就祝賀各人，藉賴天恩。哦！幾多悽慘方才捱到呀一九四四年，佢話停止配米噃，吓！又試再製造一回，咁呀嗰回都冇咁慘，都略些呀恐慌一個月到啦，咁啦市面暫定喇。好喇！人心直過，咁我賣唱哩，又都好彩噃，好彩在邊度哩？因為個個都趯清光㗎嘞，吓！我哋行家死有死，趯有趯，真係趯剩呀三幾個㗎啫。係喇！係我一個人在此哩就冇趯到，因為一式化嗰陣時呀，最慘呀嗰年，燈火限制呀，呀！人哋唔損傷我損傷，喺喇，你估點損傷法哩？悽涼囉！

【唱】

♪ 一交到，限燈光，當堂我賣唱就冇晒行。
　　幾多艱苦至引得人叫唱，因為初時嗰陣，個個都驚慌，
　　幸得伊秋水同埋周志誠，佢就來幫襯，皆然個個係聽到我聲揚。
　　連氣三晚通宵嚟唱呀，幾乎晚晚唱到天光。
　　此後各人還敢叫唱，致令我生活漸安康。
　　誰知一到燈火限制係嗰仗，唉！搞到我三個月，咁就食清嗰啲米糧，
　　足聞所謂一百幾十斤白米在盡糧，幾個月唔埋食清光。
　　令到我本人回思想呀，我想此地係不能久長，

想來個個係逃別往，唉！今回我難免都要向他方。

總係我往外奔逃，係唔會唱，哩，我獨唱係南音，往外就一定係有行。

當時我就自思和自想呀，愈想情理愈更慌。

你估我想來想去，有乜嘢計謀來把我命養哩？哼！我就忽然一計想呀，究竟想到點樣？

你估想出乜計謀，至得生活久長？

第七回　和平重光市初旺　麗的興起又徬徨

【說】

好嘞，今日又試禮拜四，又話星期四，咁呀又係叫做係六月廿六號喎，咁呀，我哋華人十七嘞五月嘅吓。咁呀今日又試喺度哩，嘈吵吓各位發財耳嘞，吓！咁呀，因為我呢度好趣緻嗌！咩趣緻哩？因為唱嘢我唱得多喇，哼！未曾唱過我嗌，家下叫做唱我，即係唱自己，吓！咁呀，我啲醜事哩向各位嗦到呀，吓，嗦到獻吓醜，即係我一生經點醜怪法，嗰啲淒涼法，呀，咁呀，唱吓座上各位聽吓喎。咁呀，嘈吵吓各位先，咁呀恭祝各位，今日星期四，咁呀樣樣都係利。

【唱】

♪　我回憶過往呀，更悲傷，雖然係過咗去呀，為有回味就更驚惶。

曾記得係三年呢八個月，唉！有幾仗（次的意思）令人心理係不安。

初次米糧就來盼望呀，致令望到係有半米糧。

咁就漸漸市面，係各人無咁係驚盪㗎，只有工作怡日，估話賴一向平安，

唉！誰料好地地就一比四嘞，咁就令到市面動盪呀，令到買賣係不一，你話幾徬徨。

不夠十日時期，又試屍橫街上㗎，提起上嚟，就愈想愈驚慌。

我嘅生涯皆係賣唱，有幸熟人多眾，得係各幫忙。

唉！所謂口搵係口時，生命養呀，一路係光陰來到，都幸賴粗安。

喺喇！一年唔夠喎，發生第三仗，一式化，係市面又試再徬徨。

唉！幸得我係本人，係居此地一向呀，又得熟人扶助就與街坊。

如是者夜夜街賣唱，又來係度過喇，將近三年長。

我估一向就咁平安無事幹呀，誰料一九係四三年，嗰夜話截燈光，

燈火限到夜深十二點正放㗎，搞到街上又試再徬徨。

限此地，限了火燈，滿街滿巷，十二點就黑沉沉。

令到我去街頭賣唱都唔敢呀，就係嗰啲顧客也不放心，

連日過來都冇人幫襯，咁就愈過日來更愈沉。

弄到我老本蝕到清光，無奈我將計諗，我向來都係唱南音，

若還我逃去他方，就冇人幫襯㗎，想來生活點樣尋。

無計思量將計諗呀，忽然尋到一計生，

適逢有位師娘與我年相近呀，偶然佢去歲去了夫君，

正是新寡文君咁嘅身份呀，佢亦賣唱係為生過日辰。

皆因係晚晚出檔都相近呀，所以常常與佢又談心，

我想到係驚慌無可奈呀，致令與佢做係夫婦聯群。

與佢結婚就同相凭呀，雙方依賴為謀生。

光陰歲月係無阻等呀，我常時諗住係要鬆人。

誰料嘞，唔係我想，我諗錯幾分，竟然漸過定人神。

日中生活漸有得搵呀，果然兩個係咁謀生，

各有各往街頭來賣唱，所謂生活一人一份，就易過日辰。

好喇，真快趣呀，又到係返和平，所謂和平復轉燈光，朗朗日清。

當堂市面真係好高興，連日係連夜，連燒係炮竹唔停。

人人享受世界安定呀，致令我哋賣唱之人，生活就更醒呀，果然出檔生意都
唔停，真正令人心高興，佢有佢時我本當應，

只有夜間生活幾小時來得定呀，光陰似箭，一路享太平。

時間過嘞，果然嚟到一九五零年，喺喇！當堂我生活就變遷，

你估為甚如何，生意又會截止呀？因何又會難把生活維持。

【說】

呀！所謂人人見到哩，光復呀！萬眾一心都歡喜啦，咁就唔止我喇。所以我兩人呀雖屬係盲，究竟都好安樂吖嘛，咁呀日日如常賣唱當然好啦，好高興周圍個正所謂呀，萬民樂業，雞犬無驚，吓，民豐物阜唄，當然高興！戰事平息可比死裡逃生呀。咁呀我哋呀賣唱之人吖嘛，呀，生活就梗係好啦，係嘛？喺喇，所謂呀好景不常，光陰似箭，嚟到一九五零年，忽然，哩！所謂科學絕人呀，乜嘢哩？市面上一出咗呢個麗的呼聲之後哩，喺嘞！我嘅生意哩，賣唱生意呀，一落千丈嘞，何以？因為我一向在九龍嗰方面哩，九龍嗰便呀，工人區多，所以判嘅電哩就由包租嘅主權，故此收音機哩，以往雖係有呀，就未曾有原子粒吖嘛，所以呀但凡若要收音者哩，就梗要呀，吓，拜候包租呀嘛，所以好多屋客又唔抵得，吓，有啲愛收貴電費，總而言之就冇咁興啦。唉，一出麗的呼聲，所有幫襯我嘅人哩嘅門口呀，一定係鍾意聽嘢嘅嘛，所以好多哩都校咗喇，校咗就令我哩，晚晚出檔冇交易啦，呀，所謂呀人哋一落千丈喎，一落萬丈都唔止嘞！因為我向來喺呢幾條街搵食吖嘛。呀，喺喇，更重有喎，吓！所謂呀福無重至，禍不行單，你估乜嘢哩？哼！慘過落井下石囉！

【唱】

♪ 唉！所謂時令不合在我本身，自從麗的市面流行。
一落千丈冇人幫襯，令到我兩人係極惡謀生，
師娘阿有，佢就反向日間門口憑呀，係我向來唔慣，係有咁嘅精神。
思量生活來尋搵呀，無奈幸得嗰啲良朋幫助嘞，把計來生，
走去闊地廣闊，夜間近呀，趁此佐治嘅地方甚闊，係哬涼人，
乘涼人來往真墟冚呀，我就此嚟開檔收元真，
弄成檔口令人歡允呀，所以就在空地唱歌文。
有幸好多人悅耳呀，搞到晚晚檔口如常，逼不轉身，
嗰時反作係慶幸呀，生活係有他為正路，估話永遠可行。
光陰快趣無差趲呀，正所謂歡悅韶光快如奔，
不覺係兩載時期將近呀，當堂就將我生活，咁就海底來尋。

【說】

　　唉！點解哩？因為呀，喺佐治（九龍佐治五世紀念公園）嗰處開個檔，咁呀好喇，吓！因為去門口呀唱吓，問人攞錢我唔慣，所以幸得朋友，一眾好友幫忙呀，吓！同我搬啲櫈呀咁吓，出去到哩，喺佐治公園處唱咗兩年，令得街坊人人都幾好喇，幾如意喇，幾合得街坊嘅心理呀，真係落雨呀，呀埋街市咁唱㗎嘞，除非。差不多幾乎嗰啲聽嘢嘅人呀，仲緊要過我開檔，咁巴閉。一落雨哩，正所謂呀，一眾客齊手夾腳，同我將啲架撐搬埋街市呀，嚟開檔唱過，咁嘅。咁呀呢個檔口估話好好喇，哈哈，喺喇，點想兩年哩左右，呀，將我生活用大水嚟浸嘞，慘過呀一路被水浸沉一般，點解哩？因為呀佐治公園擴充建設，張此鐵網氹氹圈圍住，所以呀冇乜人來到街市後便，所以行人來往哩，就此截止嘞，呀，正所謂搵開呀，搵開十零二十蚊嘅，忽然俾佢截咗哩，一跌跌落得嗰四、五蚊一晚，搞到生活難繼，難搞得掂喇，唉！過一日，過一日，搞到恐慌非常，真正令人慘澹咯。

【唱】

♪　喺嘞，時又變，變了立即又變遷，適逢嗰陣就係一九五三年。
　　又遇師娘佢心不願呀，見吾作為懶惰，心理變遷。
　　無可奈何兩人分別呀，就此分開係各維持，
　　我在係九龍，佢居港嗰便呀，兩人各有各生活，各嘅唔知。
　　致令到我真係飄零生活算，所謂年多如是，係好友維持。
　　因為係本人有不良事，所以生活係過時，實在係腌尖，
　　月過月時愈唔掂，唉！咁就搞到光陰過到，一九係五四年。
　　輪到春夏過時真慘極呀，朝不保夕令人實囉攣，
　　無可奈何又要施計算，思量此地，難以係得我安全。
　　無奈思量求他去嘞，思想逃去澳門嗰一邊，
　　即刻把居住係小房來改變嘞，將其召頂就換了金錢，
　　換咗就二百元係港紙呀，連忙各樣一切大小傢俬，
　　所謂賣得嘅賣時，掉得嘅掉呀，所以家庭都盡散，立即就奔馳。
　　十月十八夜，搭船係過去澳門地點呀，誰知嗰晚哩，是天氣又變遷，

落船嗰陣呀，唉！非常熱呀，隨我好友，正所謂大汗都漣漣。

將我行囊來搬落呀，咁後來佢回去喇，剩我一廝。

點想未到係澳門，嗰個天時就變，嘿吔！立即就要把衣裳補上身時。

一到市面，我就忙登陸呀，咁就求其客店過一宵。

十九去到，把德森黃氏見呀，兩者都相逢又敍舊時，

就在係澳門黃德森住呀，幸得佢家人又對己都喜歡天。

就此在係澳門地面，晚間賣唱係賣得自然，

出去街前亦都幾招市呀，星期唔夠哩，嗰啲客店各處又得知，

一眾樓面，亦都知吾到了呀，幸得係各間旅店，有客路維持。

我估安居係從此囉唓？就在係澳門此地永遠安居。誰料，呀！人算也不如天算，哈，你估係點呀？你估點哩？所謂皆由我命蹇呀，

當堂此地又有事件呀，所謂滿市係驚慌，唉！使我生活係冇法維持。

第八回　絕路逢生踏新境　電台演唱喜揚名

【說】

好嘞！座上各位貴客，我又向你哋各位貴客攞一陣人情添嘅吓。咁呀聽嘢哩，呢啲呀都唔成聽嘅嘞，點解哩？唔係歌詞吖嘛！吓，哼，又唔係粵曲，又唔係咩嘢古典。吓，正所謂唱自己喎，咁你話確係有乜趣哩？不過因阿榮生話鍾意唱喎，咁我就即管嘅草草唱吓。吓，咁呀唱出嚟好多失禮，望各位包涵。好喇，祝各位橫財順利，我呀向各位攞陣人情添。

【唱】

♪　我唔係導人迷信嘑，我想來好醜一生，皆由命理係安排五行。

生來衣祿妻財份呀，瘦腰係窮通就定一生。

若要一向都係花添錦呀，咁就除非你係天下第一人。

好醜係人生，皆是在命運㗎，常常都有變更，

俗語都有言非虛運呀，所謂人事不能係與天倒行。

嘷！我初到係澳門，我估話生活係好搵呀，我估從此在此地，就永久安心，

因為一到嗰時，就有多客幫襯，一個星期唔夠，客店個個亦都知有我此人。

正所謂，估話地頭合我一生命運啩，估話在此居留就可有根，

日過夜來皆一樣呀，生意向來又極之勻。

光陰係易過喇，一定唔須問呀，生活好就定然係安心，

真真好境唔常，無差錯，竟然在此四十五天已來臨。

真快趣，在澳四十五天，忽然嗰晚又係甚驚然。

一到下午時八點呀，當堂市面就變遷，

乓聲係響亮令到人，噃喇，人心膽裂呀，你估為何事幹，市面有咁突然？

【說】

唉！真係呀，好醜一生八字所定。從來嘅搵食哩都係環境造成，好與醜哩都有幾分定數。唉！估話逃到澳門好安樂啦。一到個埠呀，一個星期所有咁多客店呀，除咗中央之外呀，真係澳門咁好多間客店都知道有我本人，過咗去嚟賣唱。所以哩，在嗰年呀去到呀，晚晚出檔真係可謂講得應接不暇咁巴閉嘅。吓，咁呀好啦，正所謂在香港撈到呀，吓，絕地之時，到澳門，唉！估話死而復生吖，非常個心安定嘞。噃喇，好景不常，點想四十五天已到嘞，喭喭哩，呀，喺裕京，喺呢個呀裕京公司餐館啲人，連見我唱得係入吓耳哩，所以啲人呀因為通宵達旦吖嘛。所以在地哩，嗰啲工作人荷官等哩，叫我晚晚兩點呀，去此到場唱到五點，實有米飯班主。上半夜哩，由我自己自由生活，哈，你話幾好哩！呀！吓，點想呀，真係好景不常囉，非係呀月在十五呀一轉，轉咗十一月初八夜，一到八點鐘，連響呀爆炸彈，此所謂計時炸，市面上當堂大變喇，雞飛狗走，人心徬徨，由此哩，又遇天時甚凍嗰，哈，真係福無重至，禍不行單嗰。喭喭嗰年呀，最冷嘅，咁呀冷到油瓊咁巴閉嘅，最冷得耐。呀！當堂一落千丈喇，晚晚出檔都盞個出嘞，吓！打一個轉哩成一個虛嘞。好囉！正所謂呀由初八而起，一路呀，吓！漸漸加沉，竟然想吓想吓，喺嘞，揸住二百元港紙在澳門，呀！生意幾好，有些少。喺嘞，都唔夠啲，正所謂呀，唔夠個二十日，冚崩唥蝕清光，想吓剩得二十元，哎吔，咪拘嘞，人地生疏，想吓不如死咗返去做香港，做土地喎。所以揸住二十元，立即向呀我哋個好老友

行家吓，拜辭啦，立即回來，呀，凶吉都未曉。

【唱】

♪ 真係世間難料，果然真，竟然咁就作為虛夢呀，係幾個月辰。

無可奈何係回舊地呀，因為從來係幾十載，都係在此謀生。

歸來即就將友搵呀，幸得從來咁就和得人，

所以奉勸世人，做事就唔好僥倖呀，所謂常常在眾哩，言語要順人心，

此話無虛我就非唱譖，世間任何一個，係都要求人，

任你百萬係家財，都要立好品呀，將人居讓，凡事蝕底係幾分，

以和係為貴，所以就非常穩陣㗎，我一生全靠係和一人。

因為我本身係殘廢之人無挨凭，因為我是失明，舉目亦無親，

完全藉賴係人親近呀，向來都是依賴係有貴人。

我一回港呀，尋到呢個舊街坊，得佢容納就把我收藏。

總係居住就許多唔便當，因為哩，俗語小地方，佢夫妻一對，係在此居樓上咋，一男一女係居住閒床，

焉能將我來相讓呀？使我安寢嗰時欠地方。

雖然有得食時，都係唔便當呀，唉！當時環境令我十分徬徨。

幸得向來好友就多敬仰呀，聞得我回來亦多方，

有一位好友多在心中上呀，知我回來要問短長，

命人叫我係投他往，致令入去佢一方，

立即係叫我去到紅磡山上，因為佢係一個洋煙老板，要問我短長。

【說】

唉！所以做人哩就最緊要呀，喺嗰度出入喺嗰度聚集哩，就必須要和得嗰處嘅人，吓，低人好做呀，低路就好行。呢啲係老人說話喎。我哩，一向呀做細路亦係咁聽人使，就係做到幾十歲呀，嗰時亦係一樣，但得，但係自己做得到哩，一定應聲而往，所以從來喺邊一撻地方都啦，得人哋呀，得嗰啲各人非常，吓，唔係話好敬仰呀，都不至於令佢心理厭惡。所以哩，我一回返到嚟三日後呀，呢個人稱叫做

伯父，佢就賣煙呀喺紅磡，聽到我返咗嚟，咁呀立即叫嗰啲人呀，叫我入去問其長短。咁哩，知道我呀，吓，一向呀，嗰個房都能夠讓得頂得俾人，求他第去，又遇著咁嘅環境，迫不得已回來舊地，呀，知道香港地哩，留食就不留宿，所以佢哩一力招呼，真係少有�播。吓，盲人在煙館嚟到棲身呀，我信得過哩歷古至今都由我一人囉！

【唱】

♪　所謂不幸始終還有幸呀，得貴人護助我難中身，
　　叫我暫且居在，係煙床忍呀，日中生活可以在此尋。
　　又得係各客同情來惻隱呀，使我連氣數月不往街奔，
　　賣唱嗰層咁就唔使問呀，因為雙管齊下你未知聞。
　　一者麗的市面真墟冚呀，故此人人校上有收音。
　　賣唱早時冇人幫襯呀，致令我名字就年過年沉。
　　更兼係出埋條例，佢話係夜禁呀，十二點禁止喧嘩，不許驚動人心，
　　十二點就不許驚人安寢呀，致令夏夜就更仲沉沉。
　　致使我連氣係七個月，係山中隱呀，在煙床裡便係過光陰，
　　哈！正所謂萬事亦都皆由命運呀，大體係我咁耐嘅運程暗嘞，
　　時交一九五五年，係秋季近呀，哦！忽然嗰日，係有人嚟到將我搵呀，
　　漸漸就脫去嗰啲災厄運呀，你估係到來尋搵我，係貴抑或小人？

【說】
　　喂！你估呢個有人嚟搵嘞，吓！喺煙館過咗七個月，真係哩呀，幾乎呀油麻地都唔出得門咁巴閉。喺紅磡，咁呀好少嗰播，盲人喺煙館過日子喎，吓，呢啲呀得個老闆，吓！一心係體貼，照料同情，又得嗰啲客哩，向來呀對自己亦都幾好。咁呀，在呢七個月，亦都暫且可過。吓！所以人哩，能與百人好，不與一人仇，呢啲呀生活一生嘅為要點嚟嘅。你話若還得罪咗呢個人，變咗唔得嘅囉播。點解哩？九十九個係援助你嘅，一個係共你對頭嘅，啱啱就搵著嗰個嚟搵你哩，咁你就冇聲氣㗎。呀，呢啲係有咁蹺呀得咁蹺，唔係假㗎，有時呀真係唔到你講嗰播，碰

埋嘅嗰啲事。吓！所以人哩，呀，依家哩，寬恕人應要寬恕，俗語一講，若還留一線，日後好相見吖嘛。呢啲唔係假事，我一生揸住呢個宗旨嘞，真係好少，冇人嗌交㗎，吓，仇口唔講㗎。因為點解哩？點解唔嗌？你咪話當閒事嗱，頂過嗌過呢啲有啲好緊要，啲小器人呀，佢唔係當頂喎，佢當你呀度度啄住佢喎。係嘛？佢唔係當你話頂頸，頂下悍氣呢啲嘢，唔係嗱。所以遇著啲小器人哩，就會話你喇抽佢腳，度度又佢雞頸㗎咁，變咗為仇，就何必哩？係喇，所以一生人我係咁，咁呀得點哩，我匿（nei1）埋紅磡裡便呀，邊個搵我吖？係哩，點知就有人搵呀，係乜嘢哩？係呀搵著我哋個行家，就香港台嘞，咁呢啲係我災厄運脫呀？抑或係天有意助吓我。吓！俗語有句，話天冇絕人之路呢個假嘅，天冇絕勤之路呀真嘅，勤力吖嘛，邊處會絕哩，呢個理由是真，不過人呢個字嘅嗌歪（me2）音啫。根本呀天冇絕勤之路我就話係正理。吓，好喇，啱啱呢個人，係幾時哩？哦！正七月十八日，晏晝竟然來到呀聖德山。

【唱】

♪ 聞到此呀，我正在有人請我食洋煙，忽有一人就到床前。
喜氣聲聲來將我叫，阿拐呀，你今回出生天，
你快些出去油麻地外便呀，快快前去有維持。
因為有一人要將你見喎，話叫你有一個係台腳，令你喜歡天，
或者此後生活，係你靠得住。若還合意哩，就一定係永遠呀，
佢話得到此台腳，永久生活就維持。
的確就係港台裡便，由此入去天過天。
從今就解決本人生活，正係光陰喺裡便，唱咗十幾年。

第九回　街頭賣唱羞掩面　身無綿絮過寒冬

【唱】

♪ 真係光陰似箭，我就回顧一九七零年，當日我在電台唱到呢套《再生緣》。
適逢唱到書一本，正係皇甫少華就掛印出師。

忽然嗰日就係星期五㗎，台長發下係有一書詞，

當日當值嗰個係林老樹呀，我唱完之後接遞此書，

原來港台呢個節目喎，係由此中斷，叫我即時本月係要唱完。

當時我一想真係難此斷呀，細想焉能係一個月喎，就要唱晒此書。

唉！我就回答係港台，我話難唱得了呀，最少係一年零兩個月喎，至把嗰段唱完。

嗰陣林樹先生，佢就來將我勸，可以減埋一切喎，總之結局為先。

因為唱埋下一星期止咋，新年一到喇，我個節目亦都盡傾完。

咁就無可奈何聽佢勸，三回盡唱，唱埋此書，

攬三夾四，卒之將佢來唱了呀，就係一九七零正月，係盡月完，

一到二月嗰時，咁就唔關我事呀。當時自想，嗰啲生活心酸，

咁就無可奈何來思算呀，房租咁貴都係惡支持。

無奈生活係找尋一切起呀。常常習慣過街邊，

夜夜出街來賣唱喇，唉！可惜今非昔比，唔係從前。

因為遍地收音，人聽到厭，任你街前賣唱，樓上亦冇人知，

思想就起來，真慘切喎，無奈就把房東推卻，另找別處來居。

幸得有些貴人來出現呀，有個行家肯將我維持。

所以叫我遷他來居住呀，就係目前住下此處居，

廣東道街名九九六字，閣樓上便住得暫安然。

找得居住啫，總係生活又要算，無可奈何暗參思。

我又想在街頭嚟賣卦喇，就來過日子呀，唉，總係近來迷信就不比前時。

我就連日在街頭，多數唔發市㗎，嗰時自想，你話怎樣先？

猶幸行家有幾人，咁就來為我算，咁就帶埋出去，嚟到賣唱街前。

唉！我就初時一到喇，因為未曾習染㗎，只得低頭喪氣在街邊。

唉！我在街頭唱起，我都遮掩面㗎，因為聽從過往，嚟到贈金錢。

唉！自古為人係最緊要頭一二次呀，初時去做實係架丟，

習以為常就唔多覺，唔覺羞恥只為搵金錢。

所以晚晚，亦在係街頭嘈吵人哋耳㗎。猶幸過往嗰啲行人，多數善字為先，

十個行過，皆有三兩個係心頭善呀，就在囊中解結，係贈些錢。

使我連日連月兼連歲，一九七一年習染慣在街邊。

點想有幸嗰日，相逢貴人一點呀，適逢係四五月，喺嘞，忘記日子幾時。

偶遇有一人來到閣仔上便呀，居然尋著我問了一遍，原來佢係新介紹呀，佢介紹我去夜光村。

去到裡頭連日子呀，唱其數次在佢裡邊，呢一度乃係商場地面呀，原來好似當日城隍嗰處廟前。

【說】

呀！我啲有幸哩，幸得有貴人耐唔耐發現，哩，咁就做咗兩年喇。一九七一、一九七二，呀！咁又兩年竟然在街頭賣唱。係咁唱呀聽人（等的意思），俗語有句實係聽（等的意思）人施捨，唉！初時呀真係垂頭喪氣，掩埋雙面，咁，個人呀，俗語有講，做慣就唔知覺咁樣喇。咁呀，幸得啲行家嚟攜帶我去，如果冇人帶我去哩，嚟遮掩住哩，我相信任何都唔會，唉！出身做到呢樣。咁呢啲哩，亦都好感謝我哋啲行家維持。因為往常呀我在電台之時，及而且往陣呀，一向冇同啲人嚟到群集乜滯嘅，點解哩？因為格格不入，係嘞！我哋要一係呀唱嘢賺錢，一係呀卜算賺錢啫，邊處話諗到喺個街邊嚟，吓！等於係丐食一般哩。故此呀，得佢攜帶，亦都非常感謝，又係生路一條。呀！幸得有貴人發現，係邊處哩？係尖沙咀一間夜光村，呀！竟然嗰位呀係乜乜姑娘，我都幾乎唔記得嘞，呀，咁呀介紹我入去，嗰間夜光村係幾時哩？喑喑呀係嗰年時話，吓！六一八水浸周圍嗰年。咁呀得佢連唱咗幾日哩，一百蚊日，咁呀唱咗幾日，又唱吓龍舟咁喇，咁呀所以又得一點貴人幫助。呀！嗰陣時哩，正所謂呀就初別電台，一切呀，所欠錢債哩，一切都盡皆還通，心頭歡悅呀。得此呀呢一注財，雖然係呀區區三幾百呀，即呀正所謂旱時一滴如甘露呀。咁所以哩，唔使欠他人之錢債喇，個人當然呢個心就歡樂怡然。一路係咁，晚晚如常，好天哩，精神夠又出去揢，精神夠又出去揢，咁竟然光陰似箭，日月如梭，又過一年。幸得一九七三年之時，咁呀得呢位呀，唉！我家吓執筆忘字，一吓又唔記得呢位貴姓嘅人嘞。呢個人好慷慨嘅，好四海嘅，好肯為人嘅，咁呀見我咁艱難，孤身一個，咁佢又居然同我寫一張申請格，嚟同我請咗咩哩？請咗

份公共援助。呀！嗰陣時，變咗呀，吓，色舞眉飛喇，無端端得多百零銀，咁就變咗唔使咁辛苦喇，所以由此過日都極之安康竟然，亦都感謝各人維持，亦都自己命裡一生之事，真係酸甜苦辣樣樣都捱到呀。嘿！唔記得咁多。

【唱】

♪　唉！今此後雖屬生活就無憂，援助雖然唔夠啫，咁我耐唔耐哩就去賣唱街頭。
　　生活亦可維持夠，幸得我本人無疾病呀，係確無憂。
　　轉瞬就個一時如一樣呀，偶然嗰晚夜我在家裡頭，
　　正係黃昏後，舊時初更後咋，我哋各人正在家內，係話講西遊。
　　忽然有幾個拍門，來到門口呀，嗰時問過見吾休？
　　原來就係香港節嘅時候，要我前去大會堂裡頭。
　　就係《灰闌記》演戲時候呀，叫我在台前唱一周，
　　便將戲裡便嘅情由先唱夠，唱完之後演戲跟住後頭。
　　嗰時就接了呢一台年宵奏，七本時戲過了一周。
　　俗話有言台腳做完，咁就賺一嚿呀，嗰時生活係幾優悠。
　　日夕無事出門口呀，或時行吓左右，日間如是係到茶樓。
　　因為我獨身主義，無人追究，所以無人負累我無憂，
　　但求嗰日生活夠，咁就當堂解去我煩愁。
　　光陰似箭快如飛，轉眼又到第年正月時，
　　唉，點想嗰年正月又寒風遍遍，生活雖然解了咋，冇寒衣。
　　猶幸有個係我舊時屋主呀，佢到來見我，係聚會了一時，
　　佢見得我衣裳著到如此呀，見我係寒風陣陣短單衣，
　　立即去了街外便呀，就把寒衣兩套，等我就應時。
　　呢一種過為，都係生來命裡呀，若還佢唔到，我都幾難捱過這個雪天。
　　雖然寒冷少日子咋，總係寒嚟難抵，一陣係共一時。
　　多謝佢連諗兩件呀，咁就竟然度過嗰季寒天。
　　轉瞬光陰唔少日子呀，屈指係計來又幾年，
　　一講得嗰年有人遇，遇著個賣唱在街邊，

喈喈哩我嗰晚，就在係亞皆老街裡便呀，擺檔開唱就在係先施。

我在先施係舖前唱緊句語呀，適逢唱到呢段俗品歌詞。

我仲記得喈喈唱到《客途秋恨》裡便呀，就係半由人力係半由天，

風塵閱歷係崎嶇苦，雞群混跡梗係暫且從權。

忽然係過往，紛紛把銀掉了，來往紛紛，來扰哟毫子呀，好似係雨下入在兜裡邊。

嗰陣我個心頭非常悅意。忽然有一個年晚之人，係在我目前。

來到我跟前就來啟示，叫我歇一陣再唱，講吓為先，

你估係此人係為乜事哩？原來又係來到，諄諄把我維持。

第十回　何家禮遇恩非淺　奔波港九稻粱謀

【唱】

♪ 在街頭所唱都係唱南音，近來少有係我唱嗰啲歌文。

致使我在街前真係少人問㗎，嗰晚我在先施舖前係正唱音，

唱緊幾句係《客途秋恨》呀，我唱完幾句喇，咁就識了一人。

佢叫我目前，咁就停一陣呀，佢話叫我哩，第日係去唱南音，

當時照答將佢問呀，佢時回答係非別人。

佢係姓梁真誠懇呀，見佢所講言詞係句句真，

記起大會堂來相見，佢就認得我，在此戲裡頭係唱南音。

致令佢在意，至有將我搵呀，適逢嗰晚夜，佢在此過行。

佢話起去叫我，去此地非常近嘅，原來就係天光道裡頭這便奔。

回答話我本人唔識埞呀，得佢一心體貼，親自就帶我行。

由此在蓮香門外見呀，一齊再去彌敦道上車奔。

得佢係介紹一回，係真誠懇呀，人情如山重呀，並無有嫌棄我哋失明人。

一齊坐立，咁就一齊近呀，笑笑都談談共歡心。

嗰日哩，有許多架錄音來把我近呀，唱了係兩支，不過係大半個時辰。

先唱了《霸王別姬》，人人經已錄咗帶裡時，

再唱一支《客途秋恨》事呀，嗰日共埋唱兩支。

唱完之後又同相聚呀，我哋成班人眾係在花園，

攜手一齊來拍照，可惜我眼雖係唔見，我又知？

因為閃光陣陣，在眼邊來一線呀，我就方知係拍照影相時。

真快樂呀，共一齊，各人謙厚禮唔虧，

各樣，好喇疊齊架撐一切，親送出門，禮見係別首話題。

登車回去喇，係辭別各人先，上車嗰陣係一眾道言。

呢一種氣氛真令人在意呀，令吾自覺愧又先，

自問何能又何本事呀，得係各人禮重，真係愧當時。

好喇，回家後，不覺又光陰，照常一樣係過日辰。

援助生活唔夠又去搵呀，遲遲三兩夜至光陰。

月月如常一樣搵，咁就有幸團團和氣，係大小各人。

我想人生世上呀，必要係以為謙，摯誠謙厚，自有人扶持。

世上居多，自古出言就要順人耳，若然買物哩，就要把錢添。

此一種行為非係吹抬拍，不過為人交際，呢種理所當然。

忽然嗰晚夜晚膳後咋，鐘數係八點有加添。

忽聞有叩戶之聲，估話係乜事呀，連忙所問門外時。

哦！原來係門外把我高聲叫喇，我就聽聞尋搵喜歡天，

立即行開就忙啟戶呀，連忙見面真係月深時。

原來非別個，就係顧客前來，此人年年多數叫我就唱歌，

自從我入去電台做咗呀，年年一日，要去不慢來。

原來呢一個非別位，就係佢個車伕人到，係咁笑呵呵。

通知我得聞，我就歡喜咗呀。原來又試再去係姓何。

約定來日在大會堂門過呀，係備車來接，聽候多多。

兩點係鳴鐘，車到咗呀，乘車而到，此宅姓何。

年年多數就來唱一仗嘅，並無有幾載拋疏。

細想此歌詞，自問唱來粗到唔係講，歌詞粗俗，真係奈乜誰何。

吓！幸得係嗰位何生來聽話妥喎，佢若是唔閒聽我唱歌，

吩咐司機來共佢錄妥喎，計來咁耐，唔知錄咗又幾多？

年年係唱，鐘數就難未過三個嘅，竟然一樣係照錄，錄埋我又如何。

真順意呀，錢銀紙又加多，真正令得心內，係悅意非常。

光陰日子係容易過呀，又來唱過譜多多，

又有係一日呀，去到係軍地裡頭，又有人到此呀，叫我入去係唱嗰啲壽歌，

此處乃係郊外嘅村鄉軍地改呀，就係墟場改做聯和。

【說】

哩，咁我自從唱咗呢段，吓！何家嗰一度呀歌之後哩，吓！真係講起個何家錄咗都唔知幾多。相信我唱嘅嘢呀，佢都錄咗好多嘞。爭（zaang1，尚欠的意思）係嗰啲成套嘅冇錄到啫，冇唱過吖嘛。係呀！咁呀講到呀呢啲哩，錄咗好多囉！真係錄咗有八成都有。呢啲咁嘅散本嘅歌詞，嘅《客途秋恨》呀、嘅《（霸王）別姬》呀，即嗰啲咁嘅歌本，佢錄咗我八成都有喇。咁呀有啲唔記得嗰啲唔好講喇唉，記得嗰啲哩真係錄咗我八成去咗喇。咁佢家存在唔存在就唔知佢，因為我唱嘢哩佢唔得閒哩，佢就叫司機錄番俾佢嘅，晚頭返嚟聽嘅。吓！呢啲就講所謂人結人緣喇。真係自問呀我唱出嚟真係慚愧非常，係話！得佢咁敬愛呀，真係感謝萬分。咁呀唱完之後哩，呀！竟然兩月之後，忽然又有一段呀，係邊處哩？軍地裡頭聯和墟行過嘅，哦！嗰啲姓鍾嘅聽，得人介紹，又因為我未到過呢啲地方呀。呀！我在戰前計數，沙田我都未到過嚟，係戰後至去咁多地方。咁呀軍地喎，我話軍地係邊處嚟哩？咁，佢話唔怕，我帶到你去，送到你返，咁呀竟然嗰啲姓鍾嘅，吓！呢啲話上面嘅人物喇，舊時喺廣州又點點點，我亦呀不能知，咁後來得佢呀一番招待，咁竟然連氣唱兩晚，咁又唱咗兩晚喎，吓！得啲人，真係我都話生來呀，呢啲都係俾人事栽培，唔係呀，正所謂自己嘅唱嘢嘅栽培，實係人事栽培，得呀真係去到邊一處得人咁敬愛，真係萬分榮幸。係哩！因為呢啲嘢係正所謂呀，娛樂嘢啫，呀，咁就得佢呀，咁遠路都走出嚟，叫返入去唱，又要送返出嚟，呢啲確係難得囉，自己都正所謂覺得榮幸非常，時過日時，成日都揸住南音兩字而度日。

【唱】

♪ 咁我又提起入去軍地裡邊，雖然耐唔錯，令到十分安然。

樣樣招呼，真係招呼到妥善㗎，竟然在此係唱咗兩宵。

吓！點想唱完我回家轉呀，有人攜住，帶住我行前，

唉，誰料係崎嶇路徑，真立不住㗎，連忙行吓行到田邊，

點想嗰個行頭，唔多在意，或者一時大意呀，唉！我們隨後嘞，「蓬」！喺喇！
咁就跌下田。

寒風陣陣吹到我心頭亂呀，真至牙關打震，因為濕晒羅衣。

令到引路之人係唔過得意，幾番道歉謙言詞。

無奈我聲聲回答，係唔關你事嘅，只係我為人大鈍，至有腳差偏，

一番道係區區兼言語呀，人生在世豈有不差池。

真至係呀，過時機，一到前年嗰陣呀，又係秋季時，

嗰日有言嗰個電話哩，嘟嘟聲來吵耳呀，嗰啲同居接聽就問因依。

原來此電話就係將我叫呀，咁我急急係離開小便所，咁呀就向前。

即將此儀器咁就來貼耳呀，喂喂喂，誰人問我哩？快些講吾知，

哦！原來呢一個係我舊日嗰個拍檔，係伙記，就係何臣尋搵，我問他言。

原來叫我某日某時一齊去呀，去邊處呀？佢話你們共我去嗰處係李寶椿，

佢話我亦不知誰人所叫，佢都唔知道，無非兩個前去係為賺錢。

【說】

吓！我話何臣，究竟邊一個叫㗎？佢話佢都唔知喎。哈，我想我哋搵食真係浮
到不了呀，邊個都唔知嘅，佢話唔知呀。呢個叫做亞九介紹嘅，吓，咁呀又有個唔
知乜嘢姑娘咁添。咁呀佢話叫我哋呀，去李寶椿大廈十一樓，你最緊要唔好應承
第處。咁呀，幾錢呀？佢話每人二百。咁呀幾耐㗎？佢話唱兩支嘢啫。咁呀當堂就
應承喇，係喇。呀！咁就好彩數唔使問人，有人帶路，乜嘢哩？何臣嘅老婆吖嘛，
呀，佢有個八婆帶路，咁就一個錢唔使破費，竟然有車來接，一齊共過海。

【唱】

♪ 齊歡喜呀，共佢一齊去再共一時，

因為我兩個同埋曾好耐囉，兩家離開隔別亦有多時，

隔別又有一年係兼個月嘅，故此兩人共去喜歡天。

嗰晚去唱一支《別姬》（《霸王別姬》）先唱了呀，何臣吹笛哩，就吹了有片時。

吹完笛仔係兩段咋，佢吹完係兩段我又續唱，唱來叫做係《燒衣》。

《男燒衣》此一段歌詞，就人人知曉嘅，就係白駒榮入碟呀，都有此歌詞。

故此唱完兩支為結了呀，二人就回轉九龍裡邊，

佢有私家車送回九龍嗰便呀，咁就得佢照顧，賺了此文錢。

由此我哋兩人真悅意，咁就後來續唱還有多篇。

光陰快趣都係時過了呀，照常一樣嚟到在街前，

若還嗰個月咁就唔埋尾咋，照常晚上出街邊，

規矩如常一樣子呀，把個爛箏係擺在街邊又唱歌詞。

日日如常兼月月，因為別樣尋來冇別枝，

一生人搵食皆係嗰啲歌詞句，並無別樣有橫枝。

以往或者係有些少占算呀，哼哼，近來個個都話已剷除。

講到占算嗰層，我就幾乎忘記喇，失卻各樣都渺渺中之。

由此係光陰得人幫助呀，所以向來生活，係都是人哋嘅維持。

一面係一半援助，一半係人事呀，皆係人生過程天過天，

前年唱出又更多段呀，竟然皆係冇剩一文錢，

日日係咁清光，無差半點喍，夜無隔宿確是係真知。

若論後事如何，一件難盡述呀，咁就時交一到喇，一九七五年。

第十一回　富隆茶樓暫安定　崇基學院博掌聲

【唱】

♪ 真易過呀，幾十載嘅光陰，酸苦與辣喝，我都盡經匀。

虧我回憶幾十年，真係成虛運呀，係可憐廢目在一生，

皆由又命苦兼唔好運㗎，向來生活未有好景來行。

好在得各人係同情憫呀，至有許多驚險度過光陰。

最甚哩，二戰係嗰時真慘甚㗎，所謂滿街都餓殍，幸得我尚為人，

我亦係一生，我個人守本份呀，任何著數喇，我又冇貪心，

至得一切良朋與我同情憫呀，好比絕處逢生，咁嘅遇到貴人。

所以人生好與醜，係皆由本份呀，你若還一向哩，係立歪心，

遇險嗰時冇人親近呀，所以奉勸在世碌勞，必要係立做好人。

咁我過往一切都係守本份㗎，我常常身內都冇一蚊，

經過幾番，眼見係許多人不幸㗎，任佢有家財百萬，哩，尚不能做人。

我自己係向來乃係無根穩㗎，所謂常常皆係日過日生，

竟然係度過了幾番淒楚甚㗎，轉眼韶光㗎到一九七五來臨。

好嘞！我前者一切，咁我休再問呀，達到五年，哩，萬象又更新，

先過係西曆年，我是平常穩呀，亦都一半悶坐，一半係我唱嘅歌文。

新年到，係我哋終年來，新年係賀喜正月初。

年初一晚哩，咁我有幸人㗎到訂咗呀，去到亞皆老街時，近街市唱歌，

此係三樓，係廣東道口㗎行過，嗰主訂唱人家係姓何。

初一晚呀，九點時鐘咁就來唱咗，恭賀了各人都笑呵呵。

由此已經在於新年過，日日都照常，去外乜誰和。

適逢係有一日，人叫我呀，正在家庭，我就問咁囉唆，

究竟因何歡叫？叫得咁喧嘩過，叫吾係有甚哩？等你細聲嗌咁多。

誰料此位，乃係同住同居來喚我，你快些把個電話來聽，咁呀便曉如何。

我就忙聽見喇，咁就不敢滯遲，原來此話我就問嘅事知。

點想對方係說來，非為別事呀，哩，哩，皆由係我舊伙記何臣哩，佢嘅言辭。

佢話在聽三月喎，乃係新曆十二呀，有一段生意就話俾我知。

原來就係去嗰度教堂，日間事呀，咁，此間係教堂，我又不曉佢是何如。

至有在日間開唱，係唱兩支呀，頭一支唱佢乃係《賀壽八仙》，

後來哶過，好似再唱多次。究竟再唱嗰支什麼歌句，喺嘞，經已忘記時。

嗰日哩，我又得逢榮先生在此呀，相逢談話，咁就略說我知，

即向我們，係登記地址呀，電話號碼就寫晒佢知。

兩者客套一番，佢話他日再見，咁就相逢一位姓馮先生，就與我談言。

我哋咁就一齊收工回轉呀，與嗰位姓馮談話願歸先，

歸去蓮香佢九龍嗰便呀，我哋兩人談了許多時，

無奈與佢相忙告別呀。一日就回去各歸邊。

偶然嗰日夜間裡呀，忽然一電話又到嚟，

日子何時我忘了呀，乃係夜間初至便聽知。

行埋把個聽筒吊在耳，你估此話哪位嚟？

忙聽話嘞，卻原榮先生，兩人客套係話一勻。

即將來歷咁就來追問呀，連忙問句究竟所何因？

原來佢話來幫襯，前者相逢談話云。

來此也曾地已搵呀，原來此事現到真，

話明嗰日去，佢話先到富隆近呀，入去富隆茶店乃係頭一勻。

【說】

吓！因為前者哩，我與呢位榮先生經已呀，初次曾經哩，喺大會堂相見哩，約談過此事，後至到呢間教堂亦見到面嘞。哈！咁呀，亦係談過呢咁嘅事，話我叫你唱，咁呀，佢問我要幾多時間哩？我話喺嘞，家陣時呀，唉！都話唱唔唱得幾耐㗎咋，我家陣哩吓，一個鐘頭都要咻兩回，大約一氣唱哩，順過嘅普通都係五個字到喇，六個字唱唔到㗎喇。氣魄趕唔上，縱使，間唱都係監硬頂，咁，有時呀精神夠哩，氣魄夠哩，或者會唱到半個鐘頭，都可以係頂得掂，唱得掂。之如果日或時哩，係咁哩？都係四個字到穩陣啲咁。佢話無他，咁你可以一個鐘頭分開兩次唱呀咁，咁所以我應承咗，電話應承咗。咁呀嗰日係幾時哩？嗰日呀都係，都係在三月時期㗎嘞，不過幾呀時起哩，我就好似忘記了喇，唔知三，二月，我都唔記得咗真係咁上下喇！係二月三月咁喇，約數係好似係六、七，好似七號五號呢段時期㗎嘞。咁呀因為點解哩？我略記得個時期呀，因為我回憶應承咗呢個崇基嗰段生意哩，所以我將啲時間因過嘅。係喇，咁呀能夠可以趕得到，亦可以做得到，咁樣我就略略記得係嗰個時期。咁呀由此哩開始話，嗰日先到富隆，咁呀先唱咗一日

先，嗰日哩大約係，唱咗呀一個鐘頭突啲啦。咁呀，後至唱完之後哩，榮生同我所談，佢話從此就同我點樣講法。我話咁呀，咁嘅連氣唱，佢話想連氣唱，我話唔得，至低限度要隔日，所以呀與佢兩家談定哩，就呀二四六，星期二四六就到富隆唱，咁呀竟然日日期期係咁唱，每星期就唱，咁呀約數呀有哩，有三兩個星期可以係空咗一日半日，一期半期嘅，總言之好似唱到係五月時期啦，咁呀唱咗有好多個鐘頭㗎嘞，我就預數佢一個鐘頭，咁呀唱一個鐘頭唔止一個鐘頭，普通呀，咁呀唱過咩嘢哩？咁都有好多樣嘢唱過，又話唱過《男燒衣》，又話唱過《客途秋恨》，呢啲咁嘅種種式式嘅嘢都有，好多唱過。咁呀一氣唱，竟然就唱到好似係我哋唐人嘅五月尾，咁嘅時期啦，大約係咁呀，又停咗一時先喇，咁，由此就間開，咁呀，唱咗都有好多嘅時間喇。咁佢仲俾張，一到第日佢仲俾張所謂叫做合同，有乜所謂合唔合同呀，係話，咁呀扱咗落去嘅，咁我都如是者係記埋收埋嗰，我都唔失記嗰，係話，人哋有咁嘅心理對自己，當然要感領人吓嘛，係話，咁所以我現在哩，將佢好似人哋嗰啲，吓，契據咁樣丟埋㗎嗰，係哩，呢啲好冇問題，有乜所謂合唔合同哩，唱完算喇！咁呀，由此哩，唱佢呢一百幾十個鐘頭嘅嘢哩，按下都不提喇。

【唱】

♪　呀！咁就竟然解決一輪妥當呀，生活嘅問題，使我年月就唔使咁去向東西。

若還此事佢唔係㗎，我就定將月月去找生活嘅問題。

晚晚係咁如常在家裡底呀，咁就連唱當時係在裡低，

適逢有位姓何教授，係帶我去到崇基學院，夜來所唱，都係南音此個問題。

伙記兩人立正就到位呀，一程與何臣兩人在學校裡低，

先是兩家談傾偈呀，忽然七點鳴鐘報響㗎。

原來許多節目就行先來，有眼就睇呀，可惜我哋雙目失明，不曉佢係乜東西，

只有耳聽係琴音，我方知底細，若還他表演呀，我們就不曉所為。

當晚夜喇，節目件件新鮮，大約節目係幾番表演時。

演過節目有幾回，忙將歇嘞，嗰陣當時就輪到我哋先。

我伙記兩人立即就開始，所謂時鐘將到八小時。

我就忙開唱呀，嗰一支《閨諫瑞蘭》，當晚係唱來在此間，

節目裡頭，佢就時間冇限㗎，你估係嗰支南音，唱到時候幾為難。

經唱晒係一支，足聞睇到啱啱十個字㗎，成支唱晒，真係將近係一小時。

唉！呢一段係歌詞，唱到我幾乎窒氣，幾多艱苦至唱晒一支。

好彩嗰晚夜，聲音又無跌呀，至得何先生係拍掌助興時，我自想自思，覺得係羞恥，

因為聲線若有低微，人哋唔知，

鼓掌雷聲，就無非係賞面咋，自己藝術，絕對曉到何如。

咁就真快趣喇，賺咗係二百銀，兩人歡喜極歡欣。

後來得佢係將車贈呀，得其人事，咁就送回行。

嗰晚夜我歸去係回心諗呀，想來氣魄蝕底、損去都十分，

勢唔估係今回能夠頂得緊呀，回思就唔敢係應承下一勻。

由此易過喇，過光陰，光陰快趣果然云。

適逢有晚人來搵呀，你估係何人尋搵？未曉原因。

因為係此人，所謂十幾年都有幫襯呀，自從我入去電台去播音，

第二年就開始，年年將我搵呀，往常喺電台裡便，可用電話追尋。

誰料係脫離電台幾年份呀，竟然失去聯絡之音。

幸得佢有個司機人穩陣呀，原來地址佢有抄謄，

至此係嗰晚移來，佢將我搵呀，我們正在與眾談股，

叩戶聲喧，我就立即問呀，開門問過，呀！令我極歡心。

我本人一向非是因幫襯，因為多年唔見，我心裡都會憶此人。

故此得佢到來，我就歡喜甚呀，兩者相逢，係寒暄話裡因，

話談之後，係咁詐假意都話奉茶飲呀，吓，原來係舊客幫襯，至此由他說明佢係奉主人。

第十二回　身世坎坷難回首　地水南音聲藝傳

【唱】

♪　嗰晚我哋相逢後，就禮周周，兩者相逢就細問情由。

嗰一位係佢司機來答，佢話自從在電台離後，佢就不曉何修（冇修，無辦法的意思），

每每便將你查究，唯有地址我都抄埋收在裡頭，

我就一時忘記喇，至有冇查究。適逢前兩日，我就細看裡頭，

原來看到呢個日記舊呀，展開細看，看到你個地址喺裡頭。

至有忙啟白㗎，佢嘅家知，

佢聽聞我話喇，叫我不好滯遲。

故此到來搵你認可嘅日子呀，叫你過去，佢話唱番兩支，

皆由前者唱來一切錄記，佢曾經番聽有多時。

佢聽聞我話，係有你嘅地址呀，所以立即叫我前來，尋搵蹤知，

故此又來應承了呀，應承係約定是準時。

叫我尋回助手要兩伙記，拍和至好合音依。

立即我尋他，係一人同伴去，就在嗰處大會堂門口約定時。

約定鐘數佢用車到此，果然準約在此邊。

嗰日我哋兩人去到，就跑馬地裡便呀，曾經去此處會熟多時，

無非呢兩年至有歇，因為佢年年如是係唱一天。

若還我有氣魄唱哩，咁就鐘三點，若還氣魄虧損，任我唱到係幾多時。

可謂招待周周好人事㗎，佢闔家老幼人仲禮謙，

一切謙厚摯誠，不枉佢財主呀，記得我哋少年時。

【說】

呀！呢位何耀光先生哩，闔家大細，人事確好，好謙，不枉有錢人呀嘅家裡呀。點解哩？我記得我哋少年，呀，曾在廣州跟埋師傅去上台。你估去邊處哩？哈！回憶起上來就好笑夾好笑，去嗰處叫做田心，佢田心係姓，叫做田心楊。咁

呀，請我師傅去唱，咁我做徒弟，舊時初入門，跟佢尾啦！去到啦，你估食嘢呀，佢哋就好呀，不過我哋呢，我兩師徒食哩苦待囉。茶杯哩，用嗰啲叫做葵花杯，正所謂即係等於佢啲下人所用嘅。佢哋埋便嗰啲哩，嗰陣時我在少年時，對眼好見吓㗎，對面人我望到㗎，係呀！咁你估幾苦待呀，所俾親茶杯飲茶，係俾嗰啲妹仔呀，嗰啲使婆（女傭人）呀所用嘅茶杯。食嘢哩，筷子碗亦係，另自嘅，分開彼此嘅，另自我哋兩師徒坐响處嗰張凳呀都有㗎，都係另自嘅，俾啲橋凳呀，俾佢啲妹仔喺廚房食飯嗰啲橋凳呀，俾我哋兩師徒坐嘅。咁比起呢個何耀光先生嘅家人哩，真係蚊髀牛髀囉！

【唱】

♪ 真係回憶記，記得係在當年，故此世人品格確新鮮。
回想雙方人去比嘅，天淵之別確不虛言。
好喇！笑話談完休噚語，嗰日在去何家唱了歌詞，歌有兩支。
後來用車送我哋回家轉呀，送到，去到係愛丁堡廣場前。
此個碼頭乃係尖沙咀對面呀，我哋兩人在此就下車先，
誰料嗰位昌哥佢真誠意，果然對我係笑微微。
佢話我哩有一樣，係留番你為紀念喇，我用此錄音帶，錄埋你唱嘅一支。
呢一段乃係廣昌隆故事呀，我用聲帶錄埋，乃係成支就與你錄完。
我交俾你係帶回家中轉呀，等你留為紀念係一支。
當堂令我真係真歡意，咁就連聲稱讚人事呀，
一番多謝，謝予佢。咁就聲帶接了，兩者就回歸，
一程回去家內嚟。即向我哋行家將言啟呀，因為錄音機，我從來冇此樣東西，
無奈咁就向人借他使，果然錄得，成支錄齊。
唉！咁就可惜我哋有一個，行家一位呀，佢就借吾聲帶係帶回歸，
佢話係轉錄一套來存底呀，誰知被佢敗了此東西，
如今俾佢弄到此帶不能傳遞呀，有些壞卻，故此係句語不齊。
唉！真嚹晒人哋嘅心機，奈何此種娛物呀，我亦都難計較時，
令我心中真唔悅呀，縱係有口難言此事端，

白白嘥去人家一番心事呀，竟然此帶，就從今難以存。

時過了喇，日過光陰，竟然無事過日辰。

日間過去，略略人幫襯，自從過了此番光陰，

竟然九月都冇人幫襯，唉！咁就無可奈何，生活係照舊來尋。

一星期或有皆一次，街頭賣唱過光陰。

有時遇得人易搵呀，十元廿元又一勻。

總係街頭賣唱真慘甚㗎，因為氣魄係嗰層欠十分。

若要有人將腳歇，真係時時唱出，都要用精神。

若還氣魄頂唔緊呀，成晚開檔，都話難以搵得幾蚊，

唯有我們，非是係他咁穩陣㗎，我最多捱到，一兩個小時辰。

無可奈，到係秋天，秋天七八九又過時。

唉！自想自思係人來計算喇，所以萬事哩，皆由半由人力係半由天。

細想我哋上半年，皆有落處，咁就明明多了幫襯係幾千，

竟然到此皆無了呀，因為係光陰過去不少時。

春夏秋來三季日子呀，生活係提高，各又皆知，

一到係冬季交十月，幸得十月都十五係下元。

適逢嗰日，乃係十月十二呀，有人來到我門邊，

你估又何人來到此呀，原來此人新界嗰，係沙田。

佢來尋我非別事，佢話下元旦夕係個宵，

叫我去到唱番兩支好意嗰，係佢埋岸年年如是嗰，喜事賀下元。

【說】

呀！真係凡事都係半由人力半由天喇，你話想起上嚟呀，呀，一到嗰年，至低限度都多咗喺富隆茶居賺嗰幾千銀呀。咁應該有些，人哋所計呀，呀，有些所剩呀㗎。點想一到秋季，進行九月，嗻嘞！一文沒有咯。點解哩？冇嘢，生活日漸高，咁呀有咗錢呀當然懶，因為出檔唔係自在，氣魄少啲，冇人窒腳就冇錢搵。咁呀氣魄少啲哩，連引啲人精神少啲，唱起上嚟唔引啲人聽，係喇，所以哩，就係冇就係咁嘅理由啦，吓！唉，真係人算不如天算，咁呀，好彩嚟，一至到十月

十五，方才至有番一回嘢唱，賺番二百五，咁又補番嚟。唉！真係，想起上來，一條草一點霧，世人勤者就唔絕路，真嘅！你話，佢俗語講，佢話天冇絕人之路，呢句錯喇！我話天冇絕勤之路，呢個勤字噃，人就唔啱囉，點解哩？你試吓，唔郁，絕唔去搵食，睇過絕唔絕呀？絕吖嘛。所謂勤哩，的確係嘞，噂！譬如我冇錢咯，冇米咯，吓！一到嗰日走去喺東便搵唔到過西便，西便搵唔到過南便！咁呀縱然搵唔到兩餐都會有一餐啩，冇一餐哩都有半餐嘅，咁就唔絕吖嘛！你食得呢半餐嚟就會，吓！正所謂，第二樣會到喇。係喇，咁所以天冇絕勤之路，是真；絕人之路，係假。咁所以呀，世人個個都係㗎嘞，邊處有呀，拎咗呢個辛苦埋嚟身邊，挽住，吓！掉（deu6）咗嗰自在開去哩？無嘅！咁所以個個都係，人同此心，心同此理。咁呀竟然間哩，唉！捱到十月至有一晚唱。咁呀想起上嚟呀，呀，喺富隆賺完嗰輪呀，至到九月，你話日子幾多哩？咁比往常點都一個月有三幾晚呀，吓！四、五晚咁咁，竟然間係冇嘅，咁又咩，凡事都係要呀，最緊要呀就算至可以呀講得話係，吓，成於未然嘅！

【唱】

♪ 咁就由此想到，係在世一生，奔波與共勞碌，做得一世人。
由此十五，佢嗰班岸幫襯，弊喇！一路至到埋年絕冇聲音。
咁耐無人上門搵呀，喺喇！竟然叫做，好比一個丐食人。
援助雖然係有一份咋，生活咁加超，焉能係過得光陰？
任你辛苦如何，都要重再搵呀，光陰易過啫，唯有費許多心神。
人生榮枯得失，都係由命運呀，所謂半由人力是為真，
若還生活係安穩呀，為人一定係好精神。
光陰過，唉！又一年，轉瞬提來係一篇。
思想起來我一生事呀，苦楚捱多並無甜。
想我咁大個仔為人，來想了呀，可惜我貧寒是一支，
皆因親近全無人在此呀，係我單單一個身一條。
至到今年正月佢生活呀，如是一樣過時天，
有陣街頭賣唱來幫助呀，無非冷淡過時年。

一向生活皆如是呀，咁呀並無別樣與橫枝。

正月計來，幫襯者就還有四次，可憐二月，喺喇，好似係失匙。

我係單單來到此地兩次，並無別的確真先。

一向為人，皆係冷淡過日子呀，但願上天憐憫，日中安穩維持。

皆因我殘廢一生，又無本事，只得係賣唱歌謠，生活支持。

竟然留得，有今時今日嘅日子呀，生命仲保存謝蒼天。

眼見許多人，皆由都係難避災劫呀，竟得一回災險，係難過一便時，

我今竟然係殘軀猶在此呀，或者嗰啲災難未完，尚屬新天。

呢一樣哩，兩談分開兩語，或者上天罰我，應要係捱到嗰時。

或者上天見，尚在安排我保留生命到此呀，兩樣嘅如何尚未得知。

一人來想一便呀，各人念向任何如。

不過我一生人為寒賤呀，人人不合命苦一支，

唉！但願世上各人，命運都唔好將我似呀，唯願各人命運，咁就貴族多兒。

好嘞！但願係世間一切男女人士，人人一生快樂係過時天，

但願係各人財星大利，係周時歡喜事呀，一切所見事係甜。

但願各人得此聽虛語，你個個係從今快樂時天，

世界從今就唔見係刀兵險呀，從此見太平天下事呀，雞犬就無驚，此後各位豐餘。

《失明人杜煥憶往》全本完

第三

部分

杜煥傳統曲目唱詞

榮鴻曾、吳瑞卿整理
趙慧兒、張文珊校對

杜煥所唱曲目部分已收於香港中文大學中國音樂資料館《香港文化瑰寶》八輯唱片（2008-2019）。除自創曲《失明人杜煥憶往》外（見本書第二部分），此部分包括其他七輯主要以南音、龍舟和板眼三類廣府話說唱種類演唱的傳統曲目唱詞筆錄，當中亦包括李銀嬌所唱粵謳《桃花扇》，以及未有錄音出版之《景陽崗打虎》重唱，用作兩個版本之比較。

杜煥所唱傳統曲目的筆錄曲詞分為五類：

第一類：　　抒情短篇南音
　　　　　　《男燒衣》
　　　　　　《嘆五更》（又名《何惠群嘆五更》）
　　　　　　《霸王別姬》
　　　　　　《客途秋恨》
　　　　　　《女燒衣》（又名《妓女痴情》、《老舉問米》）
　　　　　　《桃花扇》（粵謳，李銀嬌唱）

第二類：　　名著小說故事片段
　　　　　　《水滸傳》之《景陽崗打虎》（初唱本）
　　　　　　《水滸傳》之《景陽崗打虎》（重唱本）
　　　　　　《武松祭靈》（龍舟）
　　　　　　《紅樓夢》之《尤二姐辭世》
　　　　　　《玉簪記》之《夜偷詩稿》（初唱本）
　　　　　　《再生緣》之《孟麗君診脈》
　　　　　　《玉葵寶扇》之《大鬧梅知府》（龍舟）
　　　　　　《玉葵寶扇》之《碧蓉探監》（龍舟）

第三類： 民間信仰

《觀音出世》　　　　第一章《妙莊王求仔》
　　　　　　　　　　第二章《玉女下凡》
　　　　　　　　　　第三章《觀音出世》

《八仙賀壽》

《天官賜福》

《心想事成》（又名《好意頭》）（龍舟）

第四類： 廣府民間故事

《大鬧廣昌隆》　　　第一章《遇鬼》
　　　　　　　　　　第二章《訴恨》
　　　　　　　　　　第三章《廟前》
　　　　　　　　　　第四章《十殿》
　　　　　　　　　　第五章《報仇》

第五類： 風月場所曲目

《爛大股》（又名《兩老契嗌交》）（板眼）

第一類　抒情短篇南音

《男燒衣》

【說】

　　咁呀祝座上各位東成西就吓，嘅小弟哩就一向以往喺電台度唱咗十幾年喇，家下冇得唱咯！吓，咁呀歌詞呀落後，總言之望各位聽過哩就周年快樂無憂，吓，樣樣都順溜！唱支男子情長嘅舊時南音先，係咩哩？係白駒榮入碟嗰隻叫做《男燒衣》喎，咁呀各位聽過萬事勝意吓！好嘞，咁呀就此開唱咯噃，各位哩就精神利爽，吓，財帛旺相！

【唱】

♪　　好喇！歌詞開唱，各位係出入平安，男與女及老幼，闔家歡聚一堂。
　　從此聽過嗰啲歌詞財帛旺呀，等我唱來呢一段哩，男子係情多。先把男兒有情唱，各人聽過後，萬樣都遂心腸。
　　聞得妹話死哩，實見不該，妹罷妹，妹妳所因何事，係自縊懸樑。
　　人話妳死喎，思疑唔信講呀，今日果然妹死去，實慘傷。
　　妹罷妹，妹妳死因銀幾十兩呀，把我舊情一旦付落水茫茫。
　　唔望係與嬌彈共唱，唔望叫艇都遊河，賞住個珠江。
　　唔望八月中秋同把月賞呀，係唔望龍舟佳節共妳看龍航。
　　我話身契都贖番同妹妳上岸喇，我話應承兩個月，咁就帶妳從良。
　　妹呀，怨即係怨恨幾尺紅羅將命喪，縱有黃金萬両，難以買妳還陽。
　　呢陣天跌一個都落嚟唔慌我想呀，人話哩，靚時唔似我妹，妹呀，妳靚得咁心傷。
　　今晚夜月明星又朗呀，等我叫隻小舟來把水陸放，願妹妳早登仙界，咁就上慈航。
　　係忙解纜，往江濱，又見江楓漁火照住我愁人。
　　各物擺齊兼果品呀，妹呀，妳前來鑒領我情真嘅。

燒頁紙錢，將妹妳靈魂引呀，妹呀，燒到衣裳首飾就共金銀。

燒到丫鬟一對，妹呀來親近呀，妳落去服侍主人，就要小心嘅，

佢高聲叫妳，妳要低聲應，切勿頑皮駁嘴激主人。

燒到鎖匙一大褸，主人各物係妳關心哩，

燒到嗰盒胭脂和水粉呀，燒來兩套乃係百褶羅裙，

燒到棕籠鬼子枱與共酸枝櫈，燒到刨花茶油扰呀，

燒到揀妝一個，妹呀，係照住妳凜冽嘅孤魂。

燒到芽蘭帶，與共嗰對繡花鞋，可惜花鞋繡到美麗咁精乖嘅。

妹呀，芽蘭帶小生親手買㗎，我應承兩月就帶妹妳住埋。

妹呀，幾十兩紋銀係妳攞命債咯，咁樣無辜把我命嚟嘅。

妹呀，我話帶時一定帶，應承回家之後，就帶妳埋街嘅。

我話回來共妹還通債呀，咁樣相思無了賴咯，

妹呀妹，慘過孤舟無咗軚呀，點得妹呀夢魂相會，共我解襟懷。

燒到紅羅帳與共象牙鈎，妹呀，燒來一對乃係顧繡枕頭。

唔望鴛鴦同聚首呀，見物思人慘把魂勾。

妹呀，妳在黃泉曾否念舊呀？兩家情愛有冇付水流？

燒到白銅煙帶，與共有啲銀鏈扣，人話水煙至靚出在蘭州。

咁妳無事可叫丫鬟裝兩口呀，得來陰府妳要解煩愁。

燒到煙槍鋼托重有雷州斗呀，又來燒到係較剪煙鈎。

燒到係燈局一盞光明透，但凡燈暗，妹呀，□□都添油。

妹罷妹，我有公煙一盒原本係舊嘅，等妳黃泉下便解煩憂，

無事係清閒還兩口呀，陰曹地府妳要解煩愁。

妹呀，燒到各般交妳手呀，妳緊防門戶，切勿被人偷。

燒到小衣一套，唉，情癡咔呀，銅鐵鈎呀，

點得妹呀共妳黃泉聚首，點得曇時相會妹呀在台頭。

忙酌酒呀，奠過我哋妹妝台，妹呀，妳有靈有性係鑒領情魁。

小生為妳真係肝膽碎呀，點得曇時相會我哋妹妝台。

哭極咁多唔見理會呀，莫不是妳將吾情義，比較呢個薄倖王魁，

小生為妳茶飯不思成魑魅呀，妹呀，我胸前一拍，生就氣死在靈台。

哎吔，又到艇嫂佢上前同君抹淚咯，我叫聲阿大相呀，大相，大相呀，你咪咁悲哀。

男子心腸話多變改呀，我睇君情義確係冇人陪。

蠟燭替君流血淚呀，你咁多情呀，等我共你搵個係靚過花魁。

多情愁冇多情配咩，你咁係多情，等我係共你做媒。

哎吔，阿大相呀，你快些係抹乾銀淚上岸咯，老身立即係棹你回。（嗱，咁你坐穩艇喇唔！）

我忙轉軚，快如雲，雙槳齊搖海面奔。

海闊今晚風狂嘑，阿大相你坐穩呀，奴奴共你係細談陳。

我哋隔籬街有個係馮人恨嘑，佢腳又細時滿手黹針。

年方係二八識書禮呀，（佢好靚喫！）詩詞歌賦係件件都皆能。

因為前者有位係少爺把佢婚姻問呀，（佢就唔肯嘑！）佢要揀係多情男子，正合得佢心。

佢話多情要揀係多情襯，（咁話喎！）多情人子佢就不拘禮銀。

佢話要兩家係真情至得煙韌，（咁話啫！）話男情女意合相登，

離舟登陸阿大相你要行穩呀，你保重要緊呀，咁就鵲橋高架，續番你嗰對有情人。

《嘆五更》（又名《何惠群嘆五更》）

【唱】

♪ 佢話十二點鐘後，唱出舊歌由，座上貴客人人快樂無憂。

橫財旺相又東成西就，是各行各業係樣樣都順溜。

懷人對月係倚南樓，觸起離情淚怎收？

自係與郎分別後呀，好似銀河隔住嗰度女牽牛。

好花自古香唔久喎，係青春難為使君留。

他鄉莫戀嗰啲殘花柳嚡，但逢郎便你亦買歸舟。

許多往事試問郎知否呀，好極文君尚嘆白頭。

初更明月甚光輝，怕聽林間嗰隻係杜鵑啼。

聲聲泣血在蘆花底喎，胡不歸來胡不歸。

點得係魂歸郎府第呀，喚轉郎心哩，君喇早日到嚟。

免至係兩家音訊滯，好似伯勞飛燕係各東西。

藕絲連把心猿繫呀，落花無主葬在春泥。

二更明月係照窗紗，虛度韶光兩鬢華。

相思兩字堪人怕喇，為情秋水冷蒹葭。

風流杜牧堪人掛咯，真似合歡同盞醉流霞。

心事許多唔成話咯，笑指紅樓是妾家。

青衫濕怕憐司馬咯，縱得閒心共君你再弄琵琶。

三更明月桂香飄，曾記買舟同過嗰道漱珠橋。

記得君抱琵琶奴唱小調呀，或郎度曲妾吹簫。

咁就兩家盟誓同歡笑，估話邊一個忘恩，天地都不饒。

點想近日我郎心改了咯，萬種離情恨未消。

心事許多郎未曉呀，哎吔，虧妹桃花係薄命條。

四更明月過雕欄，人在花時怨影單。

相思兩字堪人盼咯，薄情一去都怕再逢難。

今晚顧影自嗟和自嘆咯，係綠窗常掛望夫山。

奴奴好比居住芙蓉岸呀，我郎居住荔枝灣。

隔水相逢瞄望眼呀，獨惜寫書容易又怕寄書難。

五更明月又過牆東，倚凭在欄杆係十二重。

無端驚破我嘅鴛鴦夢呀，玉樓人怕呢種五更風。

衣薄係難禁花再弄呀，會向瑤台月下逢。

點得化成一對雙飛鳳呀，海幢鐘接海珠鐘。

虧我早起係懶梳龍髻鳳呀，又見一輪紅日係照上簾櫳。

《霸王別姬》

【唱】

♪ 座上各位聽過呢啲殘舊歌，祝你係各君男女，係地利人和。

周年做事係歡妥呀，聽過歌詞喜事多多。

馬票係買來冇買錯，四重彩都成就，祝賀各位闔家團和。

耳邊忽聽人喧噪，感覺前營散楚歌。

觸起英雄珠淚難禁阻，真係仰天長嘆，係奈乜誰何。

記得夜宴鴻門係我當日錯，亞父忠良碎玉珂。

我恨煞詭計陳平來搞禍呀，更兼韓信係與蕭何。

俾佢明修棧道暗把陳倉過，鞭長莫及係逞干戈。

大將將秦兵折楚呀，三巡連敗我勢江河。

自係范增死後，虧我無良佐，雖然子弟有係八千多。

彭城九郡更旗號呀，把我鴻溝此地都割去求和。

今日四圍困住，慘過重包裹，又聽簫聲齊唱嗰啲月華歌，

一定三軍含恨又要嚟拋楚呀，虧我亡秦三代，就一旦消磨。

苦對我哋虞姬愁悶坐呀，心似火呀，蒼天唔就我咯！

今晚出於無奈，就要別罷嬌娥。

乜話？虞姬聽，嚇到我膽落魂亡，無奈忍淚就勸王，何在哩你咁驚慌？

吉人自有天相，唔怕嘅，兵家勝敗係也當尋常。

勸王暫且你就開懷抱，咁啦，我妾身擺上酒漿。

主呀，往日你話共我飲過一杯能解百悶呀，咁啦，咁我立即共你飲夠三杯，可以萬恨忘，

妾伴係聖君隨御駕，係烏騅長共你背嘅嬌婀。

百戰英雄誰係你敵手呀，何愁棄甲曳疆場。

逢難故陵催迫下咋，妾身共主你醉酒漿。

明日好去沉舟來破釜呀，何愁三鼓你不復咸陽。

乜話？霸王聽罷虞姬講呀，（今非昔比喇，愛姬呀！）將來休要係碎我膽肝。

妻呀，妳不須提我當年事呀，妳講起我英雄往日，我都更斷腸。

我曾記興兵年十八呀，有八千子弟護我戎裝。

七十二嘅交鋒，我未敗過一仗，分明手段係我最高強。

今日天公一旦虧亡我嘞，把我人心吹散係往何方？

九里山前孤鶴唳呀，妳睇四邊埋伏，慘過鐵壁銅牆。

想我楚項羽不該為做帝主喺咯，而係范增亡後將服劉邦。

虛勞兩臂我有移山力呀，前時滅漢呀，點估到我嘅楚先亡。

今晚自思係糧缺兵微寡咯，我要獨已殺出重圍脫禍殃。

總係獨對嬌妻呀，妳係柔弱質呀，我問心唔忍妳獨自去沙場。

不過今晚決要嚟分手呀，因為勢窮力盡就要各分方，

所謂江山已潰難相補呀，我出於無奈係別妻房。

虞姬聽，氣到淚拋沙，乜話？聽聞君話我都咬碎銀牙。

自係奴奴歸帳下，恩蒙山海疊重加，

我估話共你天長同樂耍喇，我估話逍遙係歌館，同你係永繁華。

主呀，玉手相拖隨伴駕，我估話今生永遠帝王家。

朝遊鳳閣看圖畫咯，晚倚龍樓看落霞。

又記得扶王同上戰馬嘅，我金鞭敲落海棠花。

征袍戰甲我估你唔披掛，估話蛇茅斧鉞唔使在手內拿。

豈料玉崩和解瓦，反成秋水冷兼葭。

主呀，你拋棄奴奴，說出種無情話咋，我都斷無失節去另抱琵琶。

主上你待得我咁厚恩，豈有唔念掛咩，

我係忠臣烈女死無他，主呀，你既然唔帶去吧，

我願喪在你跟前下咯，咁就免王心內為我亂如麻。

霸王聽喇，帶淚叫句愛姬，妻呀，雖蒙死別與生離。

咁，非係寡人拋棄妳呀，總係勢窮無計共妳永效于飛。

妳聲聲盡節，話要存終始呀，恨寡無能帶妳再去馬上奔馳。

咁就帳前休講嗰啲閒風月呀，不若共娘題下呢首斷腸詩，

力拔山兮氣蓋世，雖不逝呀，烏騅從此係呀，時不利兮騅不逝呀，

教人何忍就兩分離，題罷淚痕施眼睇呀，

把那龍泉三尺係冷眼相窺，我欲將一劍把佢歸泉世，

獨惜幾番含忍係自見難為。嗰陣霸王無主心頭翳，

又到虞姬伶俐就知機，上前扯住黃金甲，把佢龍泉奪轉手中持。

嗰陣楚項羽呀，斯時猶搶劍，任娘生死詐唔知。

此際呢個霸王擰歪（me2）面呀，由嬌奪去係嗰把龍泉，

虞姬奪了龍泉劍呀，當時把銀牙咬住，劍割喉咽。

咽喉寸斷玲瓏玉呀，紅顏薄命血染香姬。

一跤蹟在塵埃地呀，此際霸王一見吊膽肝離。

真係好似百顆明珠拋落水呀，千重嬌美眼前低。

英雄阻不住腮邊淚呀，登時低卻我丈夫眉。

見佢鳳眼一雙還未閉，香唇秀色尚如珠，

耳磕香喘暈在地呀，見佢係羅衣尚帶仲血淋漓。

好！等我割下玉容嬌首記呀，係忙將香塚護嬌屍。

香魂艷魄就埋芳塚呀，難捨香魂係伴燕泥。

幾回寸斷肝腸肺嘞，我哭聲妻呀兩相牽，

妻呀，願妳應隨我係征車去，等我殺出重圍禍脫離。

妻呀！生時共我有恩望有義呀，莫話黃泉埋怨恨把情欺。

生生死死我難為妳，難離妳呀，兵臨迫迫兩分離。

說罷蛇茅槍就舉，連忙紮上馬烏騅。

沖天怒氣生三昧呀，金鼓碎，唉！英雄我偷抹淚呀，虧我項羽都家亡國破喇，

冇面歸旗。

《客途秋恨》

【說】

咁呀我家吓唱呢支哩就《客途秋恨》嘞，咁呀最俗品㗎喇呢支嘢。呢支《客途秋恨》大約個百零年啦，百二三年都怕有喇呢支嘢。我哋知道都經已呀六十幾年喇係嘛！

【唱】

♪　涼風有信，秋月無邊，

虧我思嬌情緒，好似度日如年。

小生繆姓就係蓮仙字呀，虧我為憶多情妓女，呢個麥氏秋娟。

佢聲色係性情人讚羨呀，佢更兼才貌係兩雙全。

今日天隔一方難見面呀，駛我孤舟沉寂晚涼天。

斜陽襯住雙飛燕呀，我斜倚係蓬窗思悄然。

耳畔又聽係秋聲桐葉落㗎，憶見平橋衰柳係鎖寒煙。

虧我情緒悲秋同宋玉呀，唯有今晚夜我在客途抱恨，你話對乜誰言。

舊約難如潮有汛，新愁深似係海無邊。

觸景更添情懊惱，虧我懷人空對住個月華圓。

記得青樓邂逅嗰晚中秋夜呀，係並肩攜手就拜月嬋娟。

實係記不盡許多情與義呀，記得纏綿相愛係復相憐。

共妳肝膽情投將兩月，不幸同群催趲又整歸鞭，

幾回眷戀亦係難分捨呀，都即謂緣慳兩個字，共妳拆散離鸞。

好似淚灑西風紅豆樹呀，係情牽古道就白榆天。

記得杯酒臨岐係同姐餞別呀，姐呀！猶在望江樓上設擺離筵。

姐重牽衣致囑嗰段衷情話哩，叫我要存終始係兩心堅。

今日言猶在耳成虛負呀，虧我屈指如今係又隔年。

自古好事多磨從古道呀，半由人力都係半由天。

是以風塵閱歷崎嶇苦呀，係雞群混跡暫且從權。

恨我請纓未遂中軍志，駟馬難揚祖逖鞭。

怎學龜年歌調唐宮譜呀，遊戲係文章賤賣錢。

只望裴航玉杵諧心願呀，藍橋踐約係訪神仙。

廣寒宮殿係無關鎖呀，何愁好月不團圓。

點想滄溟鼎沸鯨鯢變，引起妖氛漫海動烽煙。

關山咫尺成千里呀，縱有係雁札魚書是總杳然。

昨日又聽得羽書馳牒報，報到干戈撩亂擾江村。

崑山玉石遭焚毀呀，將似避秦男女係入桃源。

嬌呀，妳係紅顏薄命又怕招天妒，恐怕賊星來犯姐妳月中仙。

嬌花若被狂風損呀，試問玉容無主，咁就倩乜誰憐。

姐呀，幽蘭怎受嗰啲污泥染呀，一定寧願拚喪香魂玉化煙。

若然艷質係遭兇暴呀，我願係同埋白骨嚟到伴妝前。

咁就或者死後得成連理樹呀，好過生時長在奈何天。

但願慈航佛法為我行方便呀，就把楊枝甘露救出火坑蓮。

嗰陣就劫難逢凶俱化吉呀，災星魔劫永不相牽。

虧我心似係轆轤千百轉，空眷戀呀，

嬌呀，但得妳平安願呀，咁就任得妳天邊明月向過別人圓。

咁我聞擊柝，夜三更，又見江楓漁火係照住我愁人。

幾度徘徊思往事呀，我仲勸嬌何苦為我咁癡心嘅。

我想風流不少憐香客，羅綺係還多惜玉人。

自古煙花誰不貪豪富，做乜偏把多情係向住小生？

我係窮途作客囊如洗，擲錦纏頭都愧未能。

記得填詞偶寫嗰段胭脂井呀，姐仲含情相伴我對銀燈。

姐呀，妳仲細問我曲中何故事呀，我把陳後主嗰段風流講過妳聞。

講到兵困景陽家國破，歌殘玉樹後庭春。

仲攜住二妃藏井底呀，佢仲死生難捨兩位意中人。

嬌聽此言妳仲偷嘆息呀，妳仲話好個風流天子咁情真。

實係唔該享盡咁多奢華福呀，就把錦繡山河委當路塵。

嬌呀，妳係女流也曉得嗰啲興亡事呀，不枉係梅花為骨雪為心。

讚我係珠璣滿腹原無價喎，知姐憐才情重更不嫌貧。

慚非玉樹兼葭倚呀，蔦蘿絲附木瓜身，

洗淨（zeng6）鉛華甘謝客，只望平康早日就脫風塵。

樊籠無計開金鎖呀，鸚鵡羈留困姐身。

豈知孤掌難鳴為遠客，正係有心無力，妳話幾咁閒文。

若效藥師紅拂事嘞，係改裝黃夜共私奔，

相逢不是虬髯漢，恐怕陌路欺人惹禍根。

正係龍潭虎穴非輕易喫，又怕恩愛反成誤姐玉人。

思量喫石就填東海呀，精衛虛勞一片心。

胸中枉有千言策，獨惜並無良計係挽釵裙。

今日前情盡付東流水呀，春殘花謝共蝶兩相分。

神女係有心空解珮喇，獨惜襄王無夢就再行雲。

一別永成千古恨呀，蠶絲未盡枉偷生。

男兒短盡又英雄志，係得成富貴也閒文。

今日飄零書劍就為孤客，扁舟長夜嘆寒更。

暗將懷抱思前事呀，唔想愈思量時係愈傷神。

風送夜潮就寒徹骨呀，又聽隔林山寺報鐘音。

聲聲似解我相思劫，獨惜心猿飄蕩向那方尋。

苦海濟人登彼岸呀，世間流落種情根。

風流五百年前債，結成夙恨在紅塵。

秋水遠連天上月，團圓偏照別離身。

水月鏡花成幻想呀，茫茫空色兩無憑。

恩愛自憐同一夢，情緣誰為寄三生。

今日意中人隔天涯近，空抱恨呀！琵琶係休再問呀，咁就惹起我青衫紅淚，就愈覺銷魂。

好嘞！各位聽過上下卷嘅《客途秋恨》喇，咁就人人聽過盡洗愁根，

男女諸君行好運呀，添福蔭，你哋闔家快樂，係龍馬精神。

《女燒衣》（又名《妓女痴情》、《老舉問米》）

【說】

好嘞！咁呀大早唱過呢支男人有情呀，咁亦係為青樓㗎。咁呢啲嘢好舊嘅嘛！舊時我哋有花粉地，嗰陣時出去搵錢嗰啲，賺錢就係呢幾支嘢喇！《男燒衣》呀，所謂叫做《女燒衣》呀，吓，《客途秋恨》呀，《夜偷詩稿》呀，嗰啲係我哋往陣搵食嗰啲嘅歌詞，成晚都不離嗰啲。依家冇乜氣唱咯，《爛大股》呀，家下冇喇，冇法子唱得到嘞呢支嘢。《老舉問米》呀，即係《妓女痴情》呢啲呀叫做係，吓。咁就唱咗支男人有情嘅，咁就唱番支女人有情啦，唔係咪俾佢吣晒得嘅。呢支係女人有情嘅，呢個叫做《妓女痴情》。咁呀舊時好迷信㗎，有種叫做問米吖嘛，拜亡吖嘛。好嘞！咁家下我唱嗰支哩就有問米婆出嘅，咁又話問米婆啦，嗰啲姨媽姑爹咁都有出嘅，咁家下唱呢支係嘞！

【唱】

♪　所謂男與女，呢一個情字每每輕，男人有義，所謂女亦都有情。

今日係唱來，係我哋人生一定㗎，當日有個妓娘叫做彩英。

皆因佢係交結有一個情郎，真合心與性喎，誰知不幸，佢嗰個情郎早已喪陰靈。

使佢思量日夜，成咗單思病呀，日來茶飯不思總唔聽。

人話喇，死後若想係再講談情須愛問覡呀，待奴心事訴郎聽。

聞得有一個問米婆，住响我哋姨娘艇呀，姐妹人人話佢十分靈。

奴去問覡呀，老娘瞞過咁就去講真情。

【說】

哎吔，咁我瞞過呢個養母呀，

【說】

阿媽！做乜嘢呀豬𡤯？

【唱】

♪　我去探姨娘，

【說】

哎吔，咁妳早啲返嚟坐燈至得㗎，妳個衰鬼吓，呢排總總唔接客，唔知做乜
嘢傢伙？

【唱】

♪　係我帶淚含愁出外方，叫隻小舟搖我往呀！

【說】

去邊處呀姑娘？

【唱】

♪　咁妳快些棹我過珠江。
　　哎吔，咁就艇嫂聞言將跳板放，

【說】

好聲行呀吓！

【唱】

♪　連忙相聚互過船艙。
　　不覺舟人忙打槳呀，呢個艇嫂把小舟棹佢去探姨娘。
　　不覺就到舟人停住槳呀，

【說】

嚟到啦！

【唱】

♪　又到姨娘相接係禮忙忙。
　　茶煙奉過將言講呀，

【說】

哎吔姨甥女！

【唱】

♪　乜妳因何一陣哩，係瘦得咁心傷？
　　究竟妳有乜嘢在身唔妥當呢？點解妳瘦成咁樣嘞？妳身為妓女懶梳妝，
　　脂粉唔搽，究竟整乜嘢戀呀又？
　　我睇真容貌，阿姨甥女

【說】

甥女呀！

【唱】

♪　點解骨瘦皮黃？
　　嗰陣嬌答一聲

【說】

姨母呀！

【唱】

♪　非別樣呀，

【說】

做乜嘢呀？

【唱】

♪　我為憶呢個情郎條命短，使我日夜唔安，

　　我茶飯都唔思，瘦成咁樣咋。我今到此係探姨娘。

　　一則係到來姨母妳探訪呀，因為幾久我唔曾向妳嚟問安，

　　致令今日係到來艇上呀，我聞得妳艇內有一位係問米娘。

　　姐妹人人話佢靈就靈得係妥當呀，重話佢靈到十足事事嘅真樁。

　　今日到來非別樣呀，有請呢個問米婆，共我係請情亡。

　　嗰陣姨母聽聞，哎吔真正混賬又，

【說】

乖女呀！

【唱】

♪　妳們一定他日有個妓女牌坊。

　　人話嗰啲青樓車歪咁樣咋，原來我姨甥女妳係咁情長，

【說】

好啦！

【唱】

♪　咁我請過問米婆，嚟到同女妳講呀。

【說】

妳唔使喊！

【唱】

♪　等我立即請佢係出嚟相會，然後細說端詳。

等我立即請呢個米婆，嚟到同女妳請上呀。

【說】

阿乖女！

【唱】

♪ 咁妳話名話姓，住址何方？

嬌答我個情郎身姓蔣呀，就係西關人士，佢個名叫做金良。

米婆聽罷佢就將香上，

【說】

妳坐定呀喇吓，等我請嚟喇！

【唱】

♪ 燒符唸咒在船艙，

請到話引魂童子即下降喎，請到係帶魂童子你到壇場。

請到枉死城將命放，請到街坊土地共城隍。

請罷係一番，米婆伏喺神枒上呀，佢自言兼自講呀，見佢登時一陣係面帶青黃。

忙舉步，話落陰行，一心話尋搵嗰位姓蔣亡君，

泉路茫茫真惡搵㗎，米婆佢話落到去，查問過晒嗰啲地方神。

十殿尋來皆唔見呀，呢個三娘正在著緊十分，

不覺查到奈何橋忙接近呀，奈何橋上尋到嗰個姓蔣亡魂。

三娘將佢姓名問呀，問過死生時日都有差分。

蔣亡便答，乜妳何須將我問呀，咁妳為何攔住截小生？

米婆答話非別故嘅，因為壇中嚟咗你個有情人。

昔日青樓煙花地呀，有個妓娘為你好情真。

快些將我近呀，等我帶你上壇相會你個舊知心。

生到壇前求接近咯，又見我哋知心旁立淚紛紛哩。

生就把白米係拎來在手上呀，連忙拋去妹衫襟哩。

妹呀，難得妳咁有心來把我問呀，煙花場上算妳第一個情深哩。

妹呀，海上易求無價寶呀，娼寮難搵妹妳咁有情人。

妹呀，可惜妳咁有情有義煙花困，妳早日揀個多情男子共妳贖身。

妹呀，今生今世自問共妳有緣份呀，小生壽夭難以享受妹呀妳有情人。

妹呀，妳早日別卻娼寮離花粉呀，妳我係愛情休記恨呀。

妳早日唔使當娼為下等呀，願妳青樓早日就脫風塵。

嬌聽罷，叫句情哥，哥呀，一心指望你帶我脫災磨，

誰料薄命嘅嘅女流，人邊個似我呀，未得哥埋街帶我，我就剋死了哥，

哥呀，願你早日保祐我就離災禍呀，自從死後我食少愁多。

今日請你都上壇來講過，我但得離災禍呀，我勢唔跟第個，我寧願齋堂食素
係永唸彌陀。

乜話？蔣亡聽呀，叫句我哋妹妝前，妹呀，

【說】

乜妳咁呆哩？

【唱】

♪　何須食素係咁迷癡。

想妳竹葉就咁青，愁冇安樂日子咩？使乜齋堂食素去為尼。

陰陽隔別，咁就難共妳再親切嘅，妹呀，唔能共妳再效于飛。

總係妹呀！妳有心來問，我就吩咐妳呀，願妳娼寮早日花粉別離。

妹呀，總係跟佬埋街，千祈咪話貪靚子呀，千祈咪貪風月，誤受迷癡，

妳顧住世人口有蜜言腹有劍，妳還須記住嗰啲巧語花言，

妳千祈咪話一時受了人家騙呀，願妹娼寮醒定，好自為之。

虧我講不盡世人心裡事呀，妳從頭考過未至便宜。

講不盡咁多人心事喇，妹呀，我時辰已夠返落陰司。

嬌答一聲哥呀，你唔好去住呀，我有好多言語未講郎知，
陰魂一去咁就難留住咯。嬌姿頓首淚如珠。
咁佢長嘆一聲哥呀！哥呀！忙氣死呀，跌在塵埃地，登時嬌姐氣到面轉黃泥。
姨母嚇到係驚慌唔少呀，連忙行近抱起姐嬌姿，
開聲連叫幾句姨甥女，

【說】
阿姨甥女呀，姨甥女！

【唱】
♪ 從容哨過聽我言辭。
夫妻好極都係同林鳥咋，女呀，難到來時各自飛。
得快樂時應快樂嘑，女呀，唔係到老方知恨悔遲。
妳個情郎聲聲教妳咯，叫妳青樓早日見機，
早日揀個係知心人帶妳嘑，勸女係毋須就記戀佢，
百怪人世之中難免死㗎，即因來早係共來遲。

【說】
哎吔，阿乖女呀！

【唱】
♪ 妳姨母今年係六十都有四喇，周時搽粉蕩胭脂，
妳個係姨丈咁就舊年歸世去，七旬我都未做就快講佳期。

【說】
哎吔！阿姨甥女！

【唱】

♪　妳今年正話十九歲幾呀，依家係唔快樂問妳聽（等的意思）何時，

妳想跟佬就埋街容乜易，姨娘共妳揀個好相知，

係嘞，揀到就有功名又有面子，眉清目秀就好男兒。

做大婆喇啦，唔做妾侍，免令日後俾人欺，

兩家住埋包妳到尾，早早哋三年生番兩個子呀，

嗰陣安枕無憂，乖女呀，嗰陣白髮齊眉。

《桃花扇》（粵謳，李銀嬌唱）

♪　桃花扇，寫首斷腸詞，寫到情深扇都會慘悲。

我想命冇薄得過桃花呀，情冇薄得過紙，紙上嘅桃花，薄更可知。

君呀，你既係會寫花容，先要曉得花的意思。青春年少，咁就莫誤花時，

我想在世清流唔好盡恃。你睇秋風團扇，怨恨在深閨，寫出萬葉千花，都係情

嗰一個字。

唔信睇吓侯公子共得李香君情重，正配得燕合佳期。

第二類　名著小説故事片段

《水滸傳》之《景陽崗打虎》（初唱本）

【唱】

♪　心著急，往前行，又見樹蔭清風吹嚟，真係涼透身；

又聽得樹上百鳥齊聲係真好嘅音韻，又見太陽西去，漸漸將沉。

行行已到嗰處酒寮近，一望裡頭冇影冇音；

武二想來，唏，做乜冇人幫襯，想來此店佢就隱在山林。

只係方便過往行人等，咦，唔通嗰隻猛虎係遠震聲音？

自此至使無人係來此地，我看來此境地也值得安云。

無奈入到店裡頭係開聲問，酒保究竟在裡頭所為何因？

你大開門戶準備人幫襯，吓？做乜為何舖面不準備人？

遠遠忽見嘅裡頭腳步聲音近，忽然出來有位女嬌嗔；

年華係中年近，看來此位係中年嘅婦人。

見佢身著一件雪白衫襯，更有外面哩黑背心；

身上看來見佢一對珠環耳邊髮髮，瓜子口面看來亦幾斯文。

無奈婦人開言問，客官到來搵乜嘢呢，去邊親？

是否係到來搵酒飲？武松係答聲，我若然唔係為甚到此行。

既有好酒妳快快係拈嚟為要緊，肉食如何乜嘢都照吞；

但得有好酒就拈來合得俺家身份，你快些最靚醇醪取來臨。

【說】

　　哦，當時此位酒寮內閃出一位中年婦人，極之禮儀，佢話客官既屬要，嘿，上好酒這又何難？因為妾身此地有名叫做好酒。係呢，正所謂招牌都有寫，我哋啲酒呢就非常夠力嘅，請問客官愛咩嘢下酒物呢？噢，武二話無他，最快趣嗰樣你就整嗰樣嚟，錢多少，俺家一向所在不計，總要靚夾好，好入喉，燒酒就要夠力，俺家就合得心理嘞。那位婦人立即命一個店小二就將最靚嘅燒酒，用一大碗就搬

來，即連忙取了半斤牛肉、半斤鹹鹵水豆。武松話，咁就夠嘞，方才夠晒下酒物，再取饅頭兩件吧。

【唱】

♪ 嗰陣酒保就領了意到入帷先，頃刻醇醪擺在跟前。

八両太醪來擺桌面，鹵水鹹豆擺在一邊；

無耐取來饅頭兩件，武二當時大開筵。

開懷直飲真果是，醇醪一到佢口邊。

果然醇醪真讚羨，吩咐這位大娘快把酒來添；

這位婦人話客官呀你酒量自便，皆因此酒非等閒言。

個個到來幫襯過一遍，人人話我哋嗰啲醇醪更熱先；

力量係加添所謂頂唔易，客官你飲落去慢慢就知；

免令飲到係酒多過了，若還係飲得酒多過量，咁你取路就惡支持。

唏！武松答呀，妳太過把吾欺；快快取來無用係咁多言。

快些再取一大碗，俾吾再飲更新添。

當下呢個婦人命小二，既屬佢要飲快快再取上前。

請問下酒物呀重要唔要？武松答話不用係再添。

酒肉正所謂下酒物要與不要哩？俺家下酒物不用多時，

唯一醇醪係最緊要，酒保再嚟把酒來添；

兩碗交來武松果然就飲了，轉眼之間，係呀，又飲完。

【說】

呀，當時武松，猶似氣汲西江水，嘿！連氣呀飲埋啦。正所謂下酒物嗰八両牛肉共呢個八両鹵水豆，都唔食得一半，當時就飲晒嘞，就命快些再拿酒嚟。唉，一自把呢兩件饅頭食咗，嘿，唔使話空肚吖嘛。咁呀，叫聲快啲再取嚟。嗰一個店主娘立即就上前，佢話客官，你飲夠就罷嘞，唔好再飲嘞，因為我呢處啲酒就唔同第間嘅，我啲酒呢真係加幾倍力，因為飲咗落去慢慢就醉㗎啦。因為客官你正在趕路，恐怕你哩飲醉咗，一路行又怕阻滯路途，請客官你若還要飲哩，再請下

次來再飲過吧。嘿，武松把枱頭一拍，嘿，混帳！唔通俺某一向，嘿，飲酒食嘢唔俾慣錢㗎？嘿！我有錢俾嘅嘛，唔係冇錢嘛，咁你何以阻滯我呀？俺某一向並無人半個不字嚟阻止我嘅，飲燒酒我不醉就無歸，快些拿來。佢話係啦客官，我唔係話你冇錢俾，嘷你睇吓，我個招牌有寫呀，吓，最巴閉嗰個呢都唔飲得我哋敝店嗰啲燒酒三碗㗎，飲得三碗哩，就唔過得崗㗎啦，所以哩我招牌有寫三碗就不過崗，咁我就勸客官你唔好再飲嘞，你飲咗兩碗嘞，你重要趕路呀嘛，所以叫你唔好飲住嘞，第時到來再幫襯吧。當堂武松話混帳，快啲拿來，休得多言，妳愛幾多錢，我就俾幾多，嘷我先下定二兩紋銀俾過妳，咁妳多除少補，不得阻滯！唉，當此時嗰一位店主娘見得武松發嬲，無可奈何將燒酒拿來，果然武松哩，嘿，連飲三碗重要愛多一碗，飲夠四碗。當時武松真係飲到醉嘞，果然有七八分酒意，嗰陣時就唔愛嘞。當堂找了銀兩，立即大踏步正要出門。嘿，店主娘一攔住，佢話客官你聽妾身講，不如你呀暫且係哩處逗留，唔嫌屈質嘅，就逗留一宵。明日呢，等人多你至過崗吧，唔係因為呢處一到齊黑時，嗰隻猛虎就出㗎嘞。出嚟見人就食，見雞就喫，見豬就嗑，唉又怕你，飲醉酒，一時不慎被牠傷害。噓，佢話俺家一向正所謂天不怕，地不怕，吓！唔講話猛虎，任何你呀鬼怪邪妖，俺家也不畏懼，休得阻滯，多煩一片善良告知。

【唱】

♪　真氣憤，就抽身，別了嗰間酒寮，快大踏步呀行。
　　一直往崗來直進，前來已過係黃昏；
　　日影西斜晚將近，初更將到，日墜西沉。
　　幸得東方明月漸亮，月華漸照漸照花更；
　　嗰時武松當堂將路取，曾經酒意有八分；
　　一路行來一路嗰啲山風一陣陣，迎面吹來颼煞人。
　　係嘞，武松當時有係幾分難頂緊，被佢山風吹到打個寒噤；
　　當堂腹內酒氣來頂上，酒氣熏熏，弊嘞，頂呀唔能。
　　正在支持立不緊，腹中觸起吐菜飧；
　　一啖啖在口又吐回酒噴噴，剛才食咗咁多食下各物，嘔晒在地埃塵。

口吐一番忙再立起，將身企定正要抽身；

忽然一陣狂風威猛到甚，周圍葉落飄在埃塵。

再聽一回風一陣，嘩聲就響亮好似地裂山崩；

嗰個武松雖然先間支持不緊，嘔到係渾身冷汗透濕羅襟；

忽見狂風連起幾陣，忽聽聲音來叫響，唉，真係甚驚人。

武松被佢聲驚醒，當堂醒意在佢心；

只怪聲來非別故，呵，果然真正係猛虎出林。

武松英雄霎時立緊，睜開兩目細觀真；

忽見茅草裡頭皆丈幾，看著嗰邊嗰堆草林。

又見茅草分開和兩邊，果然遠遠望見呢隻怪獸身；

見佢身長還丈幾，張牙舞爪就向已來臨。

唏呀，武二那時急急把那狼牙棒來揸緊，聽候二來猛虎撞身；

你估英雄究竟係敵唔敵得緊，與怪獸相衝來接近，究竟猛虎爭鬥是否係勝得過人。

真係人生世上，最好做個百世流芳；

為人忠義孝悌就萬古名揚。等我續唱歌詞故事講，續唱前文在景陽崗；

因為近日發現隻猛獸就在崗上，許多家禽犬畜都被佢所嚙。

仲有獵戶數人遭牠喪，許多幾許嘅英雄喪命在景陽崗；

至使近來冇乜人來往，提起景陽嗰猛獸，本處嗰啲百姓就心寒。

仲慘過有強徒攔途搶，日日來往行人若要過此崗；

除非織組一班成百人以上，齊齊共過係至敢行藏。

所謂個個過崗亦有武器在手上，帶埋鳴鑼至敢過崗；

若然崗上與猛虎相撞，一齊吶喊又把鑼揚。

嚇退猛虎方能過往，至令知縣見不平安；

先先花紅賞格係五百兩，竟然一個月呀未能把虎收亡。

兩個月太爺再出嘅重賞，出到一千銀兩為地方；

誰料呀許多獵戶英雄遭牠喪，正所謂人為財死鳥為食亡。

至有太爺為民來設想，出到二千両嘅紋銀標貼在四方；

係嘞，誰料個多嘅月長亦都冇人領賞，使到太爺日夜真係憂慮非常。

【說】

唉，呢個谷陽縣（陽谷縣）太爺正所謂愛民就如子，故此呢，花紅雖係出到重呀，反為累及有幾許嘅打獵英雄喪於呀呢個猛虎口內。故此呢個縣太爺，日夜唔安，再出重花紅，話若還有人能夠將此猛虎除害，賞格花紅銀二千兩，及另在衙門當其官職，為一名武官都頭衛士。故此花紅貼下，個多月長，亦都冇人呀嚟到領賞。只有聽到兇訊槀上，又話嗟晚又死一個獵虎英雄。冇幾多日，又聽到報來又話死一個獵虎英雄，使呢個縣太爺，唉，真係寢食不安。

慢講縣太爺為民操心，為著地方上不安，唯獨是再講呢個英雄武二，自從在呢間酒寮飲了幾大碗酒，大約有都五七斤咁巴閉。肉食呢，曾經食三五斤咁巴閉。嗰陣時，有幾分酒意嘞，唉，嗰個店主娘曾經相勸，叫佢唔好行，過晚夜先啦。唯獨佢話我唔怕嘅，我素來呀不怕神不怕鬼，不怕邪魔，不忌虎威，妳毋須為我多言。因為佢嗰間酒寮標出呢個酒望子哩，佢宋朝呢個酒望子呀，但凡有酒賣嘅地方哩，真係好遠都睇到㗎，點解呢？係樹林上面呀，喺最高嗰棵樹就紮一枝所謂叫做標，即係所謂一幅，一條布條寫咗字，標頂上面呢就有三個球呀，品字形嘅，咁結成嘅，呢為之球，謂之望子，咁呀但凡有呢個酒寮在，山谷地方，抑或係邊處，開設㗎呢，所以佢遠遠呢就插住呢一支符號，咁哩係宋朝賣酒嘅符號，叫做望子。咁佢呢間酒寮呢，佢啲酒就最靚，佢所以呀寫明呀，三碗不過崗，若云更好酒量都好啦，飲佢三碗呢，就不能過得崗嘞咁，若還唔係呢你唔信者哩，就飲咗真係行不得嘅，頂唔順嘅，酒力強咁解啦。武松就倒呦嘅，佢話我飲多啲，故此飲到呀，唉，有七八分酒意嘞，就離開此店，不聽店主娘相勸呀，大踏步，邁開大步呀，一路直往，景陽崗上。弊啦！點想行行吓，咁呀酒氣熏熏迎面撞風，當然就酒氣上啦，唉，忍不住嘞，那時嘔吐一輪，要挨在嗰幅草林嚟到將人神靜養。

【唱】

♪ 正當時要想閉目養神，忽然一陣狂風吹送，打個寒噤；
　　在歇時間又一陣，吹嚟猛風又第二勻。

樹林之地噓巴嘈呀震，萬葉齊下亂紛紛。

忽見沙塵隨地滾，無奈一聲響亮慘過係地裂山崩；

那時英雄驚醒了，武二方才驚醒呀夢魂。

遠遠看來霞光閃，猶如嗰邊一對夜燈；

見佢步慢嘅而行遠至近，唏哋，果然猛獸又來臨。

武二即時身步起，連忙奔氣嘞再手來掩，即將佢傍身用武器來揸緊，狼牙棒一支係佢平日所行。

點想猛虎嘅迎頭來衝刺，只為英雄了解十分；

猛虎衝來必要係要避佢三次，將佢威勇避三勻。

見佢撲至將身近，連忙眉垂低頭就閃身；

果然閃過猛獸一陣，猛虎見之，空撲了一勻。

無奈佢要將頭呀調轉，就唔在問，跟住嗰啲人氣呀就轉身；

每逢猛虎頭帶梗，調身而去要慢行。

無奈英雄將佢唉閃，果然閃過佢三勻。

即欲就搶步上前將虎尾，即將牙棒用力真；

一棒打來虎尾近，一打打落係虎腰部位，聽聲聞。

牙棒棒下力量非常緊，果陣又聽聞猛虎叫聲音；

呱聲大叫真正地下震，猶如鬼哭嘅神嚎一樣云。

嗰時猛虎身傷了咯，英雄手上牙棒在俺；

轉眼，係啦看來軍器就唔見一半，方知牙棒都打斷呀自己又略驚魂。

牙棒既然經打斷，叫我有何取得軍器與虎爭？

只為一半手揸來細看，看佢嘅動態呢格外用神。

係嘞，猛虎佢受了痛傷，登時虎威大發狂。

連忙將身調轉呀武二向，武二英雄眼四方；

連忙將佢就來閃阻呀，向牠頭部就共耳旁。

一槌打下又聲音響，猛虎連叫呀陣聲哀；

此時與虎一來一往，皆因呢隻猛虎係太過強。

雖然受傷還兩仗，一時狼牙棒打佢就傷；

能夠身中來抵抗，反向係武二撲狼來。

幸得英雄武藝高尚，跳所謂跳紮伶俐敏捷非常，

任佢怎樣唔將牠撞，左閃右閃，閃過一場。

因為猛虎雖然係好力量，都焉能及得係武二佢精神係咁長。

打虎必須迎過避牠三仗，虎力漸將弱嘅當堂。

此際英雄見要把虎收；雖然佢耳邊受我一拳頭。

猛虎如今，嘿，還仲更走呀，見佢爭鬥好似尚嘅不休；

當時英雄心想透，用力呀收牠係唔及得就用計謀。

至此心中立定拳頭在手，吼佢係撲來把身跱；

猛虎當堂空撲後，武二在虎肚一手咁就揸住嚦喉。

又將身擰轉翻跟斗，反去在虎背嘞把牠收；

一槌打落嗰隻虎腦左共右，連忙在虎背打幾拳頭。

當時猛虎就反為病貓咁嘅吽，口吐鮮紅身就跱；

武二係襯佢當時吽啞，連續虎頭虎鼻呀就加上係幾籌。

剛才將虎就來召臨走，時辰半個至把此來收；

此謂英雄果然地方除害嘅後，耳邊聽聞更鼓三籌。

嗰陣呢，酒氣係熏熏頻吹上，連忙熏熏氣焰就沖上頭。

【說】

　　係嘞，當時武二雖然將呢隻猛虎就連打幾槌，打到佢口吐鮮紅。吓，再打幾槌添呢，經已隻老虎硬直嘞，唔會郁嘞。再將佢擺轉打昂，見牠哩，虎爪亦不會伸，完全屍如僵硬，武松心安啦。唉，聽聞鄉村下邊哩，正在打緊更，佐佐佐，更更更，哦！正在三更三點。唉，武松又想吓，家陣時想入去城哩，一定就閂咗城門嘞。吓，谷陽縣呢城門就緊閉嘞，咁哩，不如我係呢處瞓到天光，然後至等鄉民有來往嘅，然後至向鄉民告知吧。咁武松呢，喺猛虎屍骸側邊伏喺處，正所謂更冷都唔怕，有隻老虎嘅屍首呀，吓！係個身邊伴住，就係落雪都唔怕咯嘛，因為大呀嘛，老虎嗰啲熱度強呀嘛。係嘛，所以武松哩想話等到天光，有來往行人哩睇到嘞，然後話俾啲行人知，等佢報知，散告本處，各人鄉民者不使驚懼嘞咁嘅心理，

咁就在山前正所謂呀酒氣熏熏，就夢入黃粱而去。

【唱】

♪　嗰位英雄漢心已安，連忙心意快，睡下在虎旁。

慢講英雄睡在係景陽崗上，佢曾經睡得係好嘅心安；

點想，係嘞，瞓呀，睡到矇矓之際，係嘞，聽呀聞響，又聽得好似萬馬千軍一樣聲呀揚。

又聽後來所謂銅鑼敲到響，就把呢個英雄就驚醒搓眼光；

矇矓醉眼將他望，一望係望到係前邊無限燈光；

又見係好多攜同火把迎面撞，行頭兩個真正係虎狼。

見佢渾身如似係虎一樣，咦？唔通嗰啲鄉民追逐猛虎一雙？

人話係猛虎一員在景陽崗上，為何又再加添兩虎確如狼。

武二連忙將身立上，立將身企定看住嗰邊燈光；

見得兩隻猛虎，又試迎頭相撞，若還第個就會膽顫心呀寒。

武二佢藝高人膽壯，完全半點不驚慌；

連忙扶住猛虎屍骸來觀望，心中預備抵抗，

究竟如何就會猛虎一對來迎面撞，且聽下回分曉就便知詳。

《水滸傳》之《景陽崗打虎》（重唱本）

【說】

好嘞，座上各位貴客，咁呀又向各位攞一個人情，咁呀又唱幾個字嘢嘈吵各位先呀，咁呀再唱吓呢段打虎喎。

【唱】

♪ 多時嘅守候在崗邊，酒嘅氣嘞醺醺係湧上胸前。

習習係涼風吹至英雄現呀，當下英雄漸覺迷呀痴；

觀盼四方和八面，蹤影匿並不見時。

無呀奈於耳邊係更更鼓始，係四呀圍頻報，係夜深嘅更天；

酒氣就頻呀升迎上面呀，東西繞在，好似惡痴纏。

行過係東時，身西面呀，腳步呀係咁浮嘅浮在山邊；

萬里無雲，一片係銀呀光展，醺醺酒氣嘞令佢好似催呀眠。

忽然一陣難□□呀，將身挨凭在山邊；

矇矓睡至，好似陽台殿呀，忽然嗰陣，所謂半醒係半眠。

好在英雄真醒至呀，忽然一陣狂風嘅送到；係捲起佢羅衣；

又見陣陣味吹來，還真係難入鼻呀，又腥呀又臭，攻到嘅面前。

方才把英雄驚醒了呀，忽聞怪叫聲喧。

更仲係將佢驚覺了呀，嗰陣當時立起細觀瞧。

再者係一聲嘅頻嘩叫，唉！狂風嘅起陣呀，吹轉了四邊；

見散下了呀就好多樹嘅葉呀，雖然呀係野草高過人嘅前。

無奈係見得好長草高嘅還會嘅捲呀，狂風嘅連陣呀吹嘅飄飄；

嗰陣看得嘅遠遠，又似燈嘅籠照喎，啊！看來正式是，係猛虎雙眼燃。

光華來照迎嘅面呀，嗰陣立起在嘅一邊；

就把狼牙棒上呀手揸了呀，越他迎敵呀在眼前。

喺嘞，說得嘅事來嚟嘅快呀便呀，猛虎係聞得嗰啲人氣呀撲去嘅嗰邊；

果然舞爪張牙撲迎嘅面呀，英雄喝道來得嘅時。

喝聲這孽畜膽敢在此係搞嘅擾呀，俺留將你送嘅歸天；

迎頭一棒咁就打來，打到係虎嘅面呀，猛虎雖然受嘅棒啫，喺嘞，縱係好似不知嘅然。

無奈將身迎撲，還一樣事呀，棒來呀打去嘞，打到係虎腰；

只見嘞孽畜，嘩聲呀叫嘞，喺嘞，當堂狼牙棒呀，佢就變咗兩條。

一面英雄手拈嘅住喇，一頭呀飛過將到係半天；

當堂嚇著心一嘅跳，喺嘞，經已軍器呀也曾已傾銷；

俺留何有來銷嘅此呀，那得軍器就與牠糾嘅纏。

此隻係怪獸嘞，呀慘過人事識嘅了呀，見佢手上並無呀軍器在嘅身邊；

再咁了一嘅會，再發多幾遍呀，咁就連發三威呀在牠前。

喺嘞，忙閃著呀，左閃右嘅跳身；撲來左面好在英雄手段嘅能。

雖然嘅大早酒氣來混呀，曾經嘅飲到呀八嘅九分；

險些醉嘅到呀山前嘅瞓喝，唯有猛虎快些自有驚醒呀人。

酒氣都完全消卻、消卻呀陣陣呀，漸來覺得敏捷終生；

雖然怪獸能識係人嘅品呀，總嘅係獸類極難反轉身；

佢係恃在藝高嘅還、還快捷嘅，至有閃身快捷閃電嘅雲。

左嚟避過嘞佢唔再問呀，三番係五次引佢轉身；

左轉呀一會，右邊嘅來把牠混呀，走到山前之上真係滾滾沙塵。

怪聲叫動呀，真係天烏地嘅暗呀，雖然猛月星嘅朗朗照呀乾坤；

被佢沙塵來繞嘅綑呀，好似係半空現出浮雲。

自有遮到星暗，遮到呀星蔽嘅和月暗呀，那時激到隻猛虎怒嘅紛紛；

連發係數聲呀被嘟嘅制喝，竟然呀驚動嘞，係一眾喎啲打獵嘅人。

英雄漸將係猛虎嘅混呀，混其一回有半個時嘅辰；

雖然虎猛佢就仍雖倦瞓呀，皆因佢嘅原本惡嘅翻身；

多次卻被英呀雄嘅引呀，若想唔翻身係也無嘅能。

若然不將英雄嘅食呀，佢們攻吓係不嘅奮身；

更仲撲來，愈撲愈嘅緊呀，曾經係引讓有十多嘅勻。

其猛嘅虎嘞，喺嘞，去晒呀，發嘅晒威，若想再發就慘過呀泥；

愕在嘅地中猶似係半嘅跪呀，那時猛虎好似略嘅□。

看著佢就忙借勢喇，迎身一扎咁就便飄嚟；

猛虎當時佢就難招抵呀，被佢飛上虎背嚟。

執住係虎中、忙把佢拳頭去嚟，打到嗰隻猛虎叫悲淒；

哎吔！聲音係叫來真巴閉，果然數呀槌撞落呀，向佢係虎額嚟。

打到係猛虎一齊鮮血出呀，口眼鼻呀現嘅紅歸；

當堂老呀二聲得勢呀，若然唔把孽畜嘅命遭危。

俺家下去呢，係真會蝕底呀，連忙再次逞嘅能威；

正所謂俗語都有言係騎上虎嘅勢呀，若嘅還再下呢，欲幾難再嘅下嚟。

佢話必然要將佢來歸呀西，若還佢唔死呢，唉！我就會命嘅歸西；

至嘅此立定呀係當時佢施計，雖然數槌打落，未得佢歸結嘅嚟。

咁就忙施力呀，係把牠傷，

雖然虎血咁就流下嘅當堂。

無奈身上鋼刀呀忙取呀上，一刀就向佢火嘅眼光；

眼睛卻被英雄虎，刀已割呀，咁就虎聲係大叫呀甚喧揚。

試問，真，肉體嘅之軀，難抵得幾多仗㗎，無奈係英雄把佢傷；

一、二嘅三槌齊下降，連忙打破嘞佢呀鼻嘅囊。

猛虎那時死在地呀上呀，英嘅雄難仲帶有呀光；

再次係試呀佢三兩呀仗嘞，係見佢、見佢身體係直嘅昂昂。

四腳係離開僵一嘅樣呀，方才佢死了嘞極嘅心安；

正在把猛虎屍殼喎拖一嘅面呀，下來將佢係扯一旁。

忽聞樹林裡面有腳步聲嘅響呀，好嘅似一班人來令嘅佢慌；

再次係翻身忙觀嘅望呀，樹林標出幾位大嘅男郎。

又見係頭一嘅對嘞，嘅迎身似虎呀樣呀，唉，因何跟來又有虎嘅一雙；

無奈佢就禦敵將牠嘅抗呀，係喝聲嘅孽畜，你快快係送嘅歸呀亡。

【說】

喺嘞，點解打完呢隻，無奈又見樹林標出，又有幾條大漢追住呀，兩隻猛虎

而來呢？嗰陣呢武松就唔係講笑喇，即刻呀棄開呢隻虎身，連忙拔出鋼刀，喝一聲孽畜，還敢再嚟，你快些送死呀，與你同黨歸天吧。呀，點想大人行近嘞，高聲大叫我們非係怪獸，非是山中嘅猛獸呀，吾乃人也，有請英雄，休得著忙吧。當下武松，好呀，見得係人嘅聲唄，無奈，咁，正所謂人與怪獸呀，一定呀，個人嘅感覺係唔同。嗰時武松當時神魂一定，英雄眼睜開，連忙喝道，究竟你呀唔係怪獸，因何渾身似猛虎樣呢？唉！當下呢幾位人叫聲英雄，聽吾所道吧。

【唱】

♪ 忙見禮呀禮嘅當先；口叫呀英雄你聽呀吾呀言。

嘅也曾呀有兄弟數人跟住後面嘅，我未講情由你呀未知；

先間我們喺樹林呀睇嘅見呀，係睇到英雄與猛虎糾嘅纏。

你如何將佢來歸嘅結呀，因為我們呀一眾呀也齊知；

齊齊睇到呀你一起一嘅止呀。見猛虎俾你除牠，我們至敢呀上前。

皆因我扮成猛虎咁呀樣子呀，皆因生除猛虎，至有著嘅虎衣；

兩人俱是係褸了虎，幾番虎皮在嘅外面呀，就好多嘅猛虎不知嘅然。

共他佢一嘅遍呀，兄弟係幾人在後邊，

一眾都齊齊弓呀和嘅箭嘅，有虎叉、虎嘅棒，隨後跟嘅時。

無非都為著猛虎來撞見呀，我哋人人都是想佢歸嘅天；

呢，今日幸得係英雄嚟到呀此呀，係將佢除卻了嘞，就係本坊嘅百姓呀此後嘅安然。

唉！為虎我哋各人兄弟死唔少呀，好多為賞花紅，命嘅歸天；

好嘞，待至係天明你共呀我上去呀見知縣呀，就把太呀爺嘅見呀，我們就帶你去領賞，係賞嗰啲賞格嘅花紅錢。

《武松祭靈》（龍舟）

【說】

好喇各位，今日又話唱兩樣喎。唔，咁呀南音呀唱完喇，咁我又將龍舟獻醜喇。唱龍舟哩，佢話使龍舟嘅曲，唱吓呢段祭靈喎。吓，咁呀家下唱呢段哩叫做武松祭靈前。好喇，咁呀續唱呢段歌詞嘞。

【唱】

♪　咁就忙把了祭禮，祭祀亡兄，虔心奉過清香，呀，哥呀你要有靈。

哥呀你生時軟弱，呀，死後嘅亡魂須醒呀，我估話天長地久，有弟有兄。

睇我常時早晚，都係把哥哥掛念呀，响我自從去後，在外都係不寧，

虧我時刻提防，防住哥你被人害命呀，我知你生平懦弱係太不應。

記得我臨別嗰時，就叫你常常醒定呀，誰知今日咁就現出真情。

因為爹娘生你共我兄弟一雙估話手足相關日久長。

點想今日一旦都成灰，二同陰陽兩樣呀？不出吾所料，竟把你命傷。

哥呀，究竟誰人將你命喪呀？今晚願你有靈有性，咁就說我知詳。

嗱，我先把三杯薄酒來敬上呀，願你亡魂鑒領定下主張。

請你立即還陽對我直講呀，何姓何名，呀，咁毒心腸？

嗰種悲聲哭喊，呀，好似牛叫一樣呀，當時悽慘，驚動鄰里與街坊。

夜深之內，更鼓已響呀，人人扎醒，都係聽到佢哭喊淒涼。

嗰啲街坊鄰里係言辭講呀，世間難得佢兄弟一雙。

想佢平日兄弟兩人真係無二樣㗎，常常關照，真係庇護緊防。

你今晚聽吓佢嗰種淒涼和慘狀呀，任得你旁觀者銅羅漢或鐵金剛，

任得你石獅雙對咁硬漢呀，仍須為佢滴下淚兩行。

慢講街坊人同情嘅樣呀，我又談武二焚上清香，

初杯薄酒來敬上，望哥呀，望魂到此，咁就領弟一場。

初杯酒敬，敬遞亡兄，我哋兩人一向手足深情，

自怨自嗟都係唔好命呀，爹娘早喪，剩下我哋孤苦伶仃。

想我自幼生來，又得哥哥來把我照應呀，若無兄長，我就那得人成。

今日你咁樣無辜來喪命呀，叫我焉能安樂有弟無兄，

望哥呀你今晚靈魂須要醒呀，抑或哥夢中報警呀，抑或當場在此，咁就現出呢個鬼魂形。

二杯酒敬，襯清香，我哋兄弟從來情重深長。

記得臨別嗰時，我就曾對你講呀，叫你早早歸來，免惹災殃。

唉，究竟哥哥呀，吾去後，你有冇聽我講呀？究竟何姓何名，呀，把你命歸亡？

你好好嘅靈魂速速上呀，向我係剖明剖白那段悽傷。

究竟你命落在何人手上呀？究竟你所因何樣呀，把你命歸亡？

三杯酒，淚添添，望哥靈魂速現在我眼前。

既係我陽氣太盛，你不能與我相見哩，你可在夢魂之裡報晒嗰啲自冤。

究竟毒婦抑或毒夫來把你賜死呀？為弟必須要將佢命填。

我乃是頂天立地一個奇男子，哥哥慘死豈肯屈冤哩？

望哥呀你對我訴明冤孽款呀，究竟如何將你命喪黃泉？

我自係到了汴梁，我就唔多似喇，日間彷彿，夜裡腌尖。

我一心想話走去遊玩吓外便呀，唯有心中唔樂，至有速轉回旋。

吓，點想有命臨別見哥來餞別，今日歸來唔見，誰知你喪歸天，

只恨為弟一時歸來太日淺呀，唔知怎樣你就喪九泉。

究竟係奸夫狼毒，抑或淫婦將你算哩？要一齊對我訴白一篇。

若係唔與哥報仇將恨泄哩，我就勢不在陽間做人，寧願早喪黃泉。

今日自總嘅淒涼無限處呀，因為爹娘生下你我兩人一向相依。

我自從嗰日將淫婦見呀，我歸家初次就防備多時。

致使我臨行至總有咁嘅衷情語，叫你常時提防早晚思。

我叫你時刻要提防枕邊人事呀，今日不出就吾所料，哥呀，仲乜哭極咁多，總不聽你一言？

我就酒奠罷喇，化天光，又把金銀衣草喇，咁就化在當堂。

把個路票一張來揚兩揚，連忙借此化火光，

噂，願哥你揸住路票在手上呀，你即在閻王攞命，要向閻王卻准你快行藏。

立即回來對我講，如何喪命盡訴清光。

待為弟必遭吾拿他命喪呀，若然不受人拘去，我就心也唔涼。

嗰陣喊了一場，嗰啲神困倦呀，當時哭喊，喊到就口乾。

正所謂力盡聲嘶難再講，難哭得上呀，至有眼淚汪汪坐下一牆。

嗰陣英雄漢，漸迷迷，當時喊到聲也盡低，

哭喊之時只有喉嚨翳呀，聲音難以咁就說出嚟，

神困倦時坐響地底呀，披麻戴孝坐在地底，

正所謂神色難以支持，佢就將身挨偎，又把身中挨著嗰道係孝帷。

矇矓睡過喇，倦到非常，此際纖纖自息自不安，

當堂睡下半矇矓之上，忽見一陣狂風吹到靈床。

把啲金銀衣灰吹起有成丈喎，一個白鴿轉轉來，轉上上蒼。

當下英雄忙驚上，正在睜開矇矓眼望，忽見柩下底走出呢個武大郎。

又見佢把孝帷忙搭上呀，見得佢淒涼滿面，令人好驚慌，

鮮血滿面真難看呀，兩眼係發光，射到人寒。

見佢衝來聲叫響，叫聲阿弟郎呀，我就死得好慘傷。

唉，武松就當時身就上嘞，將身立起，叫一句哥哥阿大郎。

心歡喜，把身抽，連忙趕上，咁就與他相投，

大叫哥哥，哥呀，哥哥你慢走呀，你快些對我細訴情由，

喺喇，望吓左時又望吓右呀，嗰一個大郎不曉去那周，

又觀下天時望地後，喺喇，正所謂渺無人影，究竟乜嘢因由？

【說】

呀，當時武松哩，正所謂神困已倦喇，挨在孝帷之下，正呀所謂矇矓之間，因為佢喊到劼吓嘛，挨係處呀，飛柩下底哩，好似勒起手，勒起個孝帷呀，趷出來滿面鮮血，一人趷出，行到跟前，叫聲賢弟，為兄死得好苦，嗰陣武松聽到話為兄死得好苦，一就驚醒啦，立即將身就爬起喇，叫聲大哥大哥，究竟如何苦法，苦況何如，快些慢走。喺啦，點想行得開嚟，人影全無，令到武松哩當時望過左盼過右，

望過天望過地，總不見蹤影，呀，當時將腳一蹺。

【唱】

♪　我就忙心自悔喇，太過草莽非常，

想我當時跑去太唔當，我一時蠢鈍，唔應咁樣呀，一定佢係陰時我係陽。

我哋哥哥正在上嚟對我講，誰知俾我衝散去他方，

一定我陽氣太盛，將佢陰魂散放呀，定然陰弱難以及我陽。

至有被我一時衝散，衝到無影無樣呀，哥哥呀，你係到來見我，咁樣就太不多，

你既係有冤情對我講呀，就唔須畏懼你弟郎。

真係心自悔，太唔應，我就唔該咁樣，走去衝散佢嘅陰靈，

知道我哥哥平日都係軟弱性嘞，將其衝散係我不應。

佢一定佈下無限淒涼兼情景呀，今晚到來相見，一定向我訴悽情。

恨我一時之錯，火太盛，至有將其衝散，孤零零，

今日兄弟一場咁就成幻境囉，應該見面就反唔成。

無可奈何，又把衣草金銀來燒領呀，望哥鑒領各樣也當應。

我決要共你報仇，向仇人拚命呀，望你在陰曹顯聖又顯靈。

所謂不共戴天之仇，斷無作泡影，我定然泄恨也當應。

一向我們乃係英雄性呀，豈有恕他賤婦奸夫佢願成。

金銀燒罷已到天光，百鳥開巢就噪朝陽，

又到土兵各人禮見過一仗喇，咁就帶齊各物與各方，

疊埋各樣歸去往呀，連忙辭別武家堂。

佢又歸去衙門心自想，為哥泄恨也應當。

今番呢個英雄想到妥當呀，與哥報仇泄恨，我早有計安詳。

你估武松報仇係立成點樣哩？究竟佢如何驚動街坊？

精神又欠缺難再唱，請君來見諒，所謂故事哩唱來太過係長。

《紅樓夢》之《尤二姐辭世》

【說】

嗰啲少女呀，唔好咁迷痴，即係話，唔好話一時呀，咁貪呀，正所謂貪風月呀，貪合意呀，一時咁就吓領嘢。正所謂失足永成千古恨，就係呢個尤二姐嘞。呢個尤二姐哩，佢就嫁著呢嗰賈璉做咗妾侍，金屋藏嬌。嘿！係嘞，點想呀，風流未幾，就要懸樑自盡。係啦，呢啲就好難講嘞。所謂男子呀，有好多都係好似賈璉咁嘅，嘿，咁嘅人㗎，係嗎？咁好啦，閒話休提，等我唱咗呢支，即係尤二姐辭世，故事出自紅樓夢。

【唱】

♪　唉，我並不強撐愁歷史，銀釭獨對倍傷悲；
　　奴係燕京尤氏女呀，哎吔婚姻曾許嗰位姓張兒。
　　唉我指腹定成金玉約，我估話花期將屆正效于飛；
　　點想連理同你並頭椿早謝囉，睇吓滿場佳話都變殘棋。
　　豈料少年夫婿佢人輕薄㗎，滄海桑田事已非；
　　正係閨閣有情懷鳳侶，唉，正係我哋丈夫無力庇娥媚。
　　豈料時過摽梅春色老呀，至此無人繡幕與牽絲；
　　因此改嫁賈璉為侍妾，至有小星無奈寄人籬。
　　自從金屋將奴貯，兩人恩愛就幸相依；
　　因此駕枕鳳襟成擅寵呀，我估話紅樓從此永描眉。
　　點想彩雲易散琉璃脆，無端驚動嗰位虎胭脂；
　　唉，咁佢用到調虎離山憑舌劍，佢重巧語花言到我繡幃。
　　叫我遷入大觀園裡住呀，仲話從此咁樣共相樓；
　　恨我錯認愁城為樂土，是以伊戚紛紛悔自貽。
　　記得我前者身中懷六甲喎，係佢盜鈴掩耳假慈悲；
　　至有佢仲背地卻來拑制我呀，故此且悲悔自貽。
　　恨我幾次欲歸蘭麝土呀，以為係荷胎未斷絲；

自此匹婦未酬溝瀆量呀，至此我偷生人世就強撐持。

唯有豈料紅顏身薄命呀，如是係為災弱不支；

豆蔻香胎成畫餅，教人何處又得開眉。

恨我身無兩翼思飛燕，腸斷千回妾恨歸；

同室操戈，誰曉得呀，好比低揚終日喎，係築藩籬。

我聞二鼓，令我倍添愁。繡簾風正係月如勾；

哎吔玉簫金管係知何在呀，獨惜倚翠偎紅那處留。

虧我孤淒怕對繁華景呀，唉！我暫回羅帳係夢莊周；

唔想矇矓又見嗰位紅妝女呀，哎吔，見佢手持寶劍自風流。

見佢貌似如花心似鐵，哎吔，見佢眉含殺氣臉含羞；

佢行到我床前叫句我親家姐呀，家姐呀，一顆明珠都已暗投。

當初小妹亦都曾規諫，我就勸姐妳臨崖勒馬早把繮收；

點想姐呀妳迷津全不悟呀，使妳仲火坑迎撲與昏投。

姐呀金枝連理妳就遭風折，飄零紈扇好悲秋；

姐呀，千古繁華如是夢咋，咁妳一場恩愛咁就反成仇。

姐呀我見所謂金枝連理遭風折，我今贈姐妳一把鴛鴦呀劍，姐呀斬斷情絲免掛憂；

唉，咁就話完化陣清風去，又到尤嬌驚醒咁就細凝眸。

仔細認來係我親生妹呀，妹呀，芳魂怨魄太偏幽；

妹呀，手足相關情太重，唉，深蒙棒喝猛回頭。

忽然走向泉台去，說道我不到無常誓不休；

或者慈悲憫我含冤死呀，就會許定蓮花去上頭。

唉，虧我命同秋葉誰憐薄呀，骨傲梅花孰肯收？

縱使係緣清原可治呀，終須一個土饅頭。

唉，春蠶至死絲方盡呀，蠟燭成灰恨未收；

唉，如斯此夕我嘅淒涼事呀，虧我恰如鸚鵡困籠囚。

虧我今生既未諧連理呀，未卜來世何妨預懺修；

我惆悵幾回我心方決呀，我拚捨殘軀學墜樓。

就扶床強起更衣服呀，我病裝重整淚難收；

唉，咁我哭幾句賈璉夫呀你咁薄倖呀，恩情從此我付東流。

此後九龍玉珮知何在呀，他未卜來生此生休；

我如今係玉碎珠沉日囉，愁根方曉係自風流。

既是我當初空色如參透，誓不抱琵琶過別舟；

正所謂我今願曉風流事呀，從今方曉所謂愁根，方曉是風流。

此後杜鵑啼冷月囉，白草黃沙土一筐；

唔望鴛鴦同比翼咯，唔望如花講並頭。

嘆罷幾回喉欲咽，忽聽得窗前翠竹夜鳴秋；

金杏即時拋入口呀，咁就難解救，姻緣成怨偶咯，眼白白芳魂一縷去悠悠。

《玉簪記》之《夜偷詩稿》（初唱本）

【唱】

♪ 哎吔今晚禪院靜呀，又見月華明，觸起我懷思恨未息；

我個師長有個姪兒就係潘必正，哎吔佢好靚仔㗎，至有生來容貌哪，真正遂我生平。

曾記得嗰日佢都微帶咳病㗎，公子參神遇我唸經。

佛前偶遇我敲鐘磬，佢話異鄉難得，阿妙姐呀咁話㗎，妳咁心誠。

咁佢話完即就攜香茗呀，呀妙姐呀口乾嘅，飲啖香茶啦，咁話㗎，至好唸經；

我佛法就要遵依都唔敢將佢應呀，咁就經書勤讀，只有眼角唔停。

見佢呆呆企在台邊聽呀，見佢用口氣吹凍茶㗎，唔使熱咗我唸經。

哎吔，台前禮重把盞香茶敬，唉，咁就真係攞命咯，俾佢引起我嗰種少年風月性，幾次相推來遞過我啦，哎吔，咁就點卻佢多情。

咁就攜玉手咋，係咯，點想遇到個釵裙，唔怕，好在公子佢靈機叫我拜觀音；

哩，佢話燒香拜佛就扶病咁話㗎，咁我借機乘巧咯，共佢接口參神。

後至丫環催散回窗去咯，哎吔，我相思懷恨呀，到如今；

我無心梳凜嗰隻持齋髻，嗰啲經書魚磬係盡生塵。

哎吔今晚夜又見清風明月咁好呀，月呀，等我作首情詩係憶念吓生；

姐佢就滿懷風月磨香墨㗎，飽蘸香囊就作係作好情文。

哎吔方才作好嗰一首新詩稿呀，喺囉，等我眼花繚亂又見頭昏；

姐就忘記執紙回去寢呀，佢就轉歸禪榻佢就夢鄉魂。

好啦！慢唱呢個妙常初睡著呀，又提窗外嗰位姓潘生；

係啦，至係嗰日呀拜佛喺寶觀逢見個妙姐呀，唉，咁就累到我嘞，係讀書寫字都冇晒精神。

唉，慢言觸起了嗰段嘅西廂譜呀，呀妙姐，點得有個小紅娘係遞柬報音；

呀，妙姐呀，妳若效係崔鶯誰個遞信，係好蒙琴韻，邊一處嚟到有冰人？

唉，不如今晚夜我就難安寢，走去禪堂問吓觀音；

睇過妙常今世共我有冇緣份呀，或者慈悲憐憫咁就指引我路行。

嗰陣潘生想罷離書館呀，出了窗前又見花陰；

果然又覺係花香連送幾陣呀，花呀，你咁香時有意係引係蝶追尋。

忙忙來到禪堂地呀，又見禪堂未閉㗎，唏，尚有銀燈；

哎吔四顧無人唔見妙姐呀，嚇晒咯！點得見到佢，吓！咁人靜我談情說愛至得㗎，又見禪堂人咁靜，好！等我偷看妙姐嘅經文。

咁就一步行到台前又見有首新詩稿呀，咦？正話寫㗎咋，寫得翰墨淋漓色水咁新；

哎吔，寫得咁好相思文韻，嗰陣潘郎覆睇有數勻。

【說】

哎吔，想小生今晚就唔瞓咁早啫，今晚若還瞓得早呀，我就嘥咗呢個寶咯，因為呢首情詩呢，真係黃金萬両呀，都買它唔到，詩寫著：

圍欄寂寞至君此，禪院懷春意自知，

天上嫦娥偏有意，后神何不會瑤池。

哎吔，我曾記當日后神採藥，得與神仙結合。哎吔，阿妙姐妳竟作呀呢位嫦娥仙女，咁小生亦可作后神一般，哎吔等我執好首情詩先，收好先，入去禪房之內見吓妙姐，試睇如何吧。

【唱】

♪ 哎吔，等我收好嗰首情詩好回館去呀，明朝早清晨亦有心；

唉，正係有意栽花所謂花唔發，今晚無心插柳就柳成蔭；

哎吔，自古機會難逢嘅一陣呀，好，等我藉詩為據去會佳人。

步呀入請安咁就同坐一陣咋，等我步入羅幃會姐身；

公子近前行到近呀，入呀又見禪房聽得鼻息音；

公子佢就移步榻前將語細問呀，叫聲阿妙姐呀，妙姐叫幾勻。

霎時公子佢就春情動呀，好似係滿天雲雨陣陣灑到埋身；

哎唷，任你銅肝鐵膽情難禁，行已近，叫聲妙姐呀，阿妙姐呀，妳可憐人。

哎吔，驚覺醒咯，呢個妙常施倦眼咯，矇矓認得姓潘生；

輕盈細把兩隻偷香手，喺！做乜相公何俗你咁失斯文？

翻身坐起呆呆嘅震，哎吔，乜你解開我的銀鈕唧，罵句災瘟；

哎吔，你咁膽大如天將我混呀，你有書唔讀去學貪淫。

古云萬惡係淫為首咯，嘿！你夜裡強姦，唔算得，罪更深；

嚀，咁啦，你乖乖地啦，認句係唔該就回館罷咯，我得饒人處且饒人。

噢，公子佢含情將語道呀，叫聲阿妙姐休來嚇小生；

姐呀，妳禪院懷春曾早耐咯，今晚小生有召，姐呀，妳召我來臨。

自古一線扣牽憑月老呀，今晚小生得召至有會佳人。

哎吔，妙常聽罷潘郎語，其中公子話裡有因；

哎吔，死囉死囉，喺！我未曾拾好嗰首新詩稿呀，係吔，該煨咯，被佢執到我嗰首情文。

咁就嚇到柳眉香汗浸，勻身香汗濕透羅襟；

罷啦，不若揸頸嚇他言語迲，或者迲還詩稿免使惹禍降臨。

哎唷乜你喝，你無端深入我床頭盒呀，兩手招撩令人憎；

詩稿嚇你偷埋可以做呀賊呀，膽大將我混呀，嚀，你記住嘛，須記奴奴係一個食齋人。

你快些躝屍唔好胡混呀，唔係高聲來叫起，我就叫起，叫佛都拉人。

哎吔，我聞姐話咯，係意就徘徊。咁我急將袍袖，嚟啦，共姐妳嚟到印香腮；

姐呀，乜妳反面咩，反面一時歡成怒，喂喂喂，今晚小生為做賊，並不是個陷命謀財。

今晚小弟就係偷詩唔犯國法，不過妳個文字嚟到交情，你話幾咁妙哉；

姐呀，妳乜拋頭露面喊出去齋堂外呀，喂喂喂，若係小弟將你嗰首情詩獻上學台。

你估學正又秉公來定我乜嘢罪又？反來責罵係姐唔該；

姐呀，我執到妳，執到黃金萬両，我又多多唔愛，俾番妳嘅係黃金珠寶就，唉，唯有呢一首情詩，唉，我誓不奉回。

姐呀，當初估妳真心愛，哎吔，乜妳局勢擺成賣弄鬼胎；

姐呀，妳禪院懷春經有好耐咯，小生為妳咁痴呆。

姐呀，妳明明有約我雲裳嘅會，明明桃花有意笑春開；

姐呀，今晚擺出蟠桃仙境能相會呀，做乜一場高興妳又阻滯起上來。

公子話完係咁情淚落呀，俾番妳就假㗎阿妙姐，妙姐唸句慈悲可憫可哀；

哎吔，真係冤孽在咯，俾佢拾到情詩慘過風箏斷咯，風箏斷咗啦，你話，你話點追回。

係啦事到其間無可嘅奈咯，唔估到呢首情詩遺下嘞，惹出禍災；

哎，咁呀點知道唧，佢咁精乖伶俐咯，就話憑據在喎，可讚呢個潘郎飽學嘅文才。

唉，無可奈時無可奈咯，桃花任意向春開；

低言細語稱公子呀，點哩妙姐點哩，百年衾枕妾奉陪。

哎吔又怕，咁妳怕乜嘢呀？又怕潘郎他日虧負奴恩愛，咁你千祈咪學呢個薄倖王魁；

生話唔會嘅，我共妳做到石獅蒲水面嘅妹呀，尚有三光神鑑，仲有月為媒。

嗱啦咁就急急攜芙玉手相睇雲雨會呀，哎吔桃花陣陣泛香腮；

姐呀妳胸中係梅花浮現兩朵呀，引到我垂楊欲動，嗱啦上瑤台。

呢陣玉長春綠柳在金盤載，宿根連理種入天開；

哎吔，姐呀妳好似神仙撐我過海咯，借問去到武陵津口抑或仙洞蓬萊？

哎吔，姐話無心同問路呀，令妹混身冷汗即口難開；

咁我奮力攻書憑點翰咋，今晚玉台金馬就錦衣回。

妙姐呀，風流一陣唔使拎齋缽，袈裟道牒盡拋開；

呢，咁我高中狀元封贈妹呀，妙姐話妾身前世修得來。

嬌話啟明星出又好耐咯，生話未曾嘅，係長更隱隱尚未開；

姐話我四肢神已劫咯，我要梳粧平頓呀然後見書台。

那嬌艷瓊花分手採嗱，你記得洞房他日咪再問我花魁；

生話記得嘅，斷無忘卻妹呀，你我百年恩愛，楚岫相攜雲雨再呀，風雨正在。

忽聽佛殿鳴鐘數嘢，鳴鐘撞鼓，噤噤更更，係咯，嚇到兩個咁就震呆呆。

哎吔，霞霧散呀，急把係雨雲收；

又到呢個妙常強起執起呢件合歡綢，

哎吔，鮮紅落地鴛鴦扣，此物我請問郎羞話妾羞；

生話係明日就有燒豬來共妳拜佛呀嘛，咁就賀喜天長地久就取呢個兆頭。

一來慶賀我哋揚名日呀，二則慶賀花神過百秋；

哎吔，嬌開言，唉！我踩過你咯，乜你唔知醜呀，我先間唔估你咁輕浮。

喺嘞，妾身條命交郎嘅手呀，點解呀？一錯難返恨怎休；

哎吔你咁口疏，點算呀？哦，生話，姐呀妳毋須嬲成咁樣呀，帳底歡懷再結鳳求。

我話金豬大禮都人人有，滿堂歡喜妳咁嬲；

嬲成咁樣我唔安樂，係啦帳底歡懷再鳳求。

哎吔，好心啦你回館去，但得我郎口密，密密哋哩妹就唔嬲；

無事清閒遊佛殿呀，我有玉簪為記等你放，我就放喺枕頭。

但逢郎見你就拈回我嘛，暗可話與郎知免掛憂；

奮力攻書文韻就，妾身拜佛都係願你係獨佔鰲頭。

穿著書香圖錦繡，生放手嘞，天明後，嗰陣嬌姿微步走。

好啦，開放呢道橫門生閃出去，妙姐就閉戶梳頭。

《再生緣》之《孟麗君診脈》

【說】

如果你話老公搵著咁嘅好老婆，吓！咁就包管你一世幸福嘞。因為孟麗君好叻㗎嘛，才貌雙全，仲要做丞相嘞。呢一陣間我唱佢呢段哩，就係皇甫少華單思病㗎。咁呀佢個老豆呀，就請個孟麗君嚟同個仔醫病，叫做延師診脈，又名叫孟麗君診脈。好嘞，今日就早早哋獻醜先，各位聽過就發財順利。

【唱】

♪ 唉，咁呀潮熱起呀見迷癡；虧我膏肓成病亦都許嘅多時。
自從金殿奉了皇親旨呀，至有中途墜馬係失韁絲；
想我帶路轉歸逢了病至，唉，咁我日間沉重停在許多時。
想我皇甫少華若係存義死呀，唉，正是君王迫我就絕嘅忠思；
俺家大將乃係英雄子，我十八歲走去平蕃兼把帥印來持。
今日魚游淺水真係遭蝦戲，邊一個冒認釵裙把我欺；
唉，虧我千思萬想不得過朝廷意，唯有避落呢個明堂事有可疑。
我昨晚請到舅兄相酌，細問段重逢事咋，佢把因由直說果似令我無言。
虧我矇朧困倦自負係陽台意，又聽爹爹排駕喎，話去請嘅恩師；
啊嘞，虧我睡醒即見日斜，丞相未至，虧我眼中原望自躊躇。
忽聽華堂謙讓是父迎賓至，又聽得蘇母係咁忙忙步似飛；
話請丞相係八座都已經臨內地囉，你快啲啦，速轉閨房把好事為。
嗰陣皇甫少華佢又肝膽碎，總之禍福由天係凶吉未知；
我惆悵幾回，又聽得靴步至，又聽簾鈎初動囉係啟珠碑；
又聽父親引進話我兒難起呀，唉，虧我意亂心迷好不自持。
唉，我四肢無力咯就把床俟倚，紗嶹輕揭，我叫一句恩師；
師呀我受業，失迎台駕至，因為病中沉重呀，我都寸步難移。
唉，今日重逢難望第次咯，險死還生，只望拜老師；
師呀，我性命病在旦夕之中呀，求師你早治囉，求早治呀，

又怕駕到寒居我病體係會脫離。

唉，咁我自從金殿假冒嗰段稀奇事咋，聖上監成冇計可施；

原配不歸我，生即係死咋，我病中沉重係都掛念佢。唉，我今日請師駕到盡訴我啲臨危事呀，

講啦！唉，因為我雙親年邁付托恩師；

唉，門徒命薄單傳子呀，只係且在昭陽少回期。

香燈朔望無人理呀，黃泉死後誰個係領我祖先？

望師戴德來為我呀，係啦代我托身衞結做個老師兒。

哦，明堂便答，誒！你休傷氣，我想病中宜樂啫，就係不宜悲。

唉，我想有病者都係最防心裡事㗎，你係既知行孝，現在覺悟都未遲。

講及你個令尊猶在此，你咁樣嘅淒涼豈不自私？

唉，咁你返來感動你地爹爹慘切，你咁樣悲啼對住佢，豈不是令佢係心不樂時？

哦，武憲係答言，呀乖仔呀還聽善呀，你地老師良訓，係你要遵依。

話完起位咁就忙施禮呀，有勞丞相你同我看吓之言。

忙打坐，我就請師為，請師移玉趾，你要大顯神威。

還願每夕恩師庇，藥轉回春係救佢嘅病危。

老夫亦都感領你，感你鴻恩惠呀，望你早賜靈丹，嗰種活命茜；

哦，相國佢就謙恭還個禮呀，好啦，咁我坐下移師，又把玉手來提。

又把春筍按在雪藕寸關查脈細，細察幽情暗慘悽。

哦，須知你真係為我咩，唉，我亦難施計，好啦，即著用紙良方嚟到盡力為。

書生係從古未見諧佳麗呀，國法森嚴豈敢犯規？

唉，我改裝求宦非貪貴，不過我居官榮耀哩，都係把你提攜。

係囉，今日保得你嘅闔家難保你嘅病體呀，又防紅日早沉西。

欺君兩字罪唔細，指望舉案效眉齊。

唉，真係好比緣木求魚空想廢，梧桐種就鳳難棲；

關雎君子求來世，淑女河州係作病提。

嚟啦，無奈再請你右手伸開吾再睇呀，細察留神玉指低；

睇到咯，睇到嘅病根蓮蕊有荷花滯呀，情重誰知係柳絮堤。

異樣孤山男女計，滴穿霧水露難揮；

樓影並無樓翳曳呀，獨惜未經逢面就痴迷。

唉，難怪張良日用千般計，難免愁雲帶血歸；

睇到佢四肢神倦廢，恍似係落花無主就葬春泥。

唉，似夢若思如酒醉，粉面桃腮慘淡威。

無奈扎醒係開聲言病體呀，怕唔怕呀恩師？唔怕！扎醒開聲言病體，好在皇親此病係未得到垂危。

好彩六脈根源還有底，憂思唔斷血氣雙虧，

愁心最忌係傷肝肺，嗱啦，等我開幾味清補溫和把你藥氣提。

單紙嗱！文房四寶侍候，高麗二錢兼玉桂，仲有陳皮貝母共當歸；

沙參玉竹兼蓮嘅米呀，神砂珠珀咁就免你昏迷。

哩，數服就可能除病體咯，憂思唔斷哩病如歸；

忠孝受封皇爵位，惜身猶似係孝敬慈幃。

你令尊年邁你亦無兄弟呀，終之情薄重夫妻；

皆因你共我係師生體呀，旁觀同學係醒唔嚟。

昔日雲南見到係賢佳麗呀，沉魚落雁，一個美麗香閨；

無形點知前後底細，泰山何故就把命違。

朝廷有命行書禮，休阻滯呀，嗱，你休阻滯咯，朝廷有命你諧伉儷呀。

門徒呀，你及早琴音續戲，咁就線斷提。

唉，聞師語，愈傷情，虧我意亂神迷苦嘅不勝；

唉恩師呀，門徒染病呀，實為著姻緣聘，三載孤幃，我對住嗰幅紙畫紆情。

唉，總之離恨三十三天難補得我命咯，縱有過往無若把爐傾；

縱有仙丹難以治卻我嘅憂思病呀，就係連食保得情天難以係保得命成。

唉，因為年去月來愁帶病呀，日間沉重夜唔輕；

我求師發藥為我除身病呀，就係滿門宗祖感你大情。

哦，知意呢個酈明堂心扎醒呀，縱有天醫難以把你病除輕；

即使仙丹難治你嘅憂思症，咁除非咁啦，你把孟家小姐放下莫作受成。

論理不該談你個令正呀，算來倦困命帶羅星；

自從比武花園定呀，幾番情薄至有轉卻門庭。

咁佢後來守節又隨鄉正呀，功勳重建業重興；

自古才貌雙全人帶薄命呀，你三載孤幃亦算做厚情。

好啦，咁我說罷揮毫尋藥性，八味調和細註清；

寫罷獻單言薄命，你要請太醫相酌把藥性調停。

下官未熟嘅其和性，萬金之體莫作為輕；

好啦，咁我話完拂袖衣冠整呀，未敢，不敢多傳命呀，你哺啦吓，一揖相辭，

好啦告別要登程。

《玉葵寶扇》之《大鬧梅知府》（龍舟）

【說】

各位貴客，呀，今日嘅又試向各位哩攞個人情，吓，嘈吵吓各位嘅貴客發財耳先喇。今日乜嘢哩？佢話往日唱南音啦，今日試吓唱吓龍舟喎。咁呀鄙人哩一向都係揸呢兩樣嘢，呢兩樣嘅歌嚟搵食嘅。咁呀，初初出身哩走江湖嗰陣時呀，就係唱龍舟。喺哩四鄉島喇，呀，咁呀唱龍舟嘅。後至喺河南哩，嗰陣唱南音喇，咁所以轉咗南音。咁呀在茶樓唱龍舟哩好耐囉嚟各位，我曾經係同我哋個行家盲華，喺西環嗰間建照苑呀唱過到家下喇，咁呀喺茶居唱龍舟就。好喇，今日又係重複嚟到獻醜，咁呀，望座上貴客各位哩吓，多多諒解，多多見諒，吓。祝各位橫財順利，一帆風順；聽過龍舟，就闔家快樂風流。

【唱】

♪　今日重獻醜喇，學吓唱龍舟，

座上諸君聽過，祝你快樂優悠。

祝你橫財順利，東成西就，北合南和，秋過秋。

老者係聽過，咁就添福添壽呀，後生聽過，咁就佔人頭。

龍舟一段恭賀港九，工程旺相，快樂都無憂。

嗰啲商場茂盛，更兼出入口呀，天天如是，嗰啲洋船大隻，真係成百幾二百埋頭。

好嘞，寶扇提綱來唱後嘞，等我又故事一段，等佢唱佢一周。

哈哈，細想呢一段歌文，真係熟品到透呀，係乜嘢哩？就係《玉葵寶扇》故事裡頭。

等我忙唱吓呢個侍婢群釵，

就係碧蓉倫氏呢位女嬌芽。

自係爹爹立此無良，令佢心苦壞呀，昨晚在花園盟誓，點想父就把佢拉。

喝起係家人將佢解嘞，如今解往衙門生定死哩？真係令我無限傷懷。

細想我父係咁欺貧重富，真真冇解呀。忽然見得呢個侍婢群釵。

呀，妹呀，做乜妳滿面嬲容，點解妳跑得咁快哩？ 唉，我正在心嬲還未了呀，究竟妳為乜嘢事走得咁噴（kwaai3）疭（naai4）？

侍婢就答聲：真係大冤孽債囉！我哋老爺確係心地極歪。

哩，哩，哩，佢獨在中堂，聲得咁大，我聽到喇，聽到佢話要把姑爺斬首喎，三日就把案件呀疊埋。

一切衷情我就喗喗聽晒呀，佢就唔知奴婢在天階。

所以我速轉就閨房，至有走得咁快。姐呀，唉！老爺確實要把妳另配和諧。

嗰陣倫氏答聲：咁樣嘅？豈不是我條命生得壞？咁樣欺人，仲使乜嘢話去守齋？

哎吔，點得呢個慈悲佛母即刻就臨下界，咁就向天來討，討一個免難金牌。

可惜佢係青春，人又正大，咁樣無辜把命來唯。

唉，妹呀，我係一個貞賢烈女，誓不把嗰啲綱常敗嘅，

若要我朱陳另訂結和諧，我就寧願一生來苦捱呀；

若還強迫我哩，我一定要捨命投崖。

嗰個丫鬟下跪：姐呀，唔好咁苦壞，哎吔，萬事有商量吖嘛，躊躇一陣至為佳。

哩，又到呢個瓊嬋大嫂，佢步入到樓邊界呀。因為佢呢一對姑共嫂，深情如海，慘過父母同懷。

因為多數姑嫂常常多交嗌呀，常常家庭吵鬧，不是佳。

佢呢對姑嫂相愛，真係奇和快呀，佢兩人同心合酌極和諧。

哎吔，我就忙叫句，叫一句我哋好賢姑，姑呀，今早又可曾用早餐無？

碧蓉聽罷真係心內苦：唉！我就幾回哽咽，淚滔滔，

呀，長嘆係一聲，我就叫一句，大嫂呀！做乜嘢呀？呢回傷心愁鎖喇，呢啲係惡為奴奴。

因為我爹立此，吓！真無人道呀，佢就無辜把夫婿勒其污糟。

夾硬迫佢謂強盜喎，如今解入去困在知府監牢。

唉，就話蕭郎三日大限到喎，定在法場命過刀。

因為公子生來人格咁好呀，奴奴，唉，乃係共訂諧鴛譜囉。點得夫妻重聚，

咁就訴吓嗰啲前途。

瓊嬋聽罷將言道：咁哩，哎吔，姑娘呀妳咪喊住，所謂如天大事我心操。

妳呢個係夫婦之情又節義係好呀，等我生條良計嘞，共妳入去下監牢。

【說】

哎吔，咁就好喇，大嫂。如果入得去監牢，見咗公子哩，唉，把我哋夫婦情義一切訴出，咁就免使在黃泉之下，恨怪奴奴吧。哎吔，咁妳聽我話喇吓！嗱，記住。

【唱】

♪ 我立即係出堂來見妳個親母呀，千祈唔好露出淚滔滔。

妳要假作係歡容，咁就唔好煩惱呀，走去見咗妳個親娘之後，咁就依計前途。

我哋下跪在東堂請安好，千祈唔好話去探妳個未婚夫。

嗱，妳記住喇，吓，妳記住！我哋兩家走去庵堂來散步，拜下佛母呀，我哋安人呀見得我哋神心一切，一定准我前途。

哎吔，嗰陣碧蓉聽罷，忙叫一句好嫂嫂，哎吔，嫂呀，妳嗰啲良謀極甚高。

好喇，咁我依妳一切咁就同趨步喇。姑嫂兩人咁就慢登途。

一齊嚟到華堂來住步嘞，連忙嬌奉親母嘞，嫂就拜家姑。

一齊係說言，話去庵堂散步，參拜佛母。吓，阿媽妳話好唔好呀？哎吔，奶奶妳話好唔好呀，好唔好囉？若云許可，我哋立即登途。

嗰陣夫人聽罷：哎吔，神心就好嘅，總係妳係青春年少，唔好打扮得咁風騷。

嗱，記住喇吓，唔，出入行藏須注顧呀，千祈禮法唔好失去半毫。

早去又早回免我盼慕呀，在途行路勿把人亂招呼。

男女分清須注顧，我哋官門禮法，唔好失去半毫。

姑嫂一齊忙領步呀，連忙別卻好家姑。

一齊舉步閨房好呀，咁就二人裝扮不敢慢半毫。

姑嫂二人裝扮好，一個青襯藍時，一個係白襯烏。

哎吔，我哋探監唔使話穿紅著綠呀，我哋只有單釵頭上插，都毋須脂粉來塗。

姑嫂二人裝扮好，就叫丫鬟去叫轎夫，

約定在橫門來起步喇，嗰陣丫鬟遵命不慢半毫。

上轎就登程，忙別相府，轎快到直情不顧低高。

嘿，正所謂轎夫行路真快步呀，揚眉吐氣，聲音甚嘈。

【說】

嘿吔，兩乘轎，真係行得非常快趣呀，登登聲咁快。正所謂四人呼叫：一個行頭揚眉吐氣，第二個就唔敢放屁潘，第三個哩烏天兼暗地呀，第四名順風和駛哩呀，一程喇到公堂。忙將轎歇，連忙驚動差役眾漢前口東衝！

【唱】

♪　好嘞，轎快直情公堂到呀，連忙不顧低共高。

嘿吔，一齊差役忙喝倒，哩，誰人到？究竟誰人到？

哦，一定到嚟拜候我哋梅爺知府喇，我們不許立亂嘮嘈。

【說】

喂，大隻茂呀唔好嘈呀，嘿，大嚿勝唔好聲呀！有一個鹹濕阿伯：哼，咪住，咪住！究竟佢係拜我哋梅爺，佢一定有名帖㗎，等我上前睇下罷。

【唱】

♪　點想解放轎簾嬌趨步，眾人一見睩眼夾吹鬚，

見佢三人咁就同趨步，為何名帖又全無？

嗰個鹹鹹哋阿八叔，佢偷睩偏，咦，咦，見佢沉魚落雁，真係好似一個仙姑。

喂，喂，喂，喂，喂，喂，喂，幾位姑娘究竟妳在何方到？

哦，坐轎嚟嗰潘，吓，妳哋一定係遠路，嚟啦，嚟啦，請入我差房坐一陣呀，喂，窗明几淨呀，等我奉上係水仙共古勞。

丫鬟聽罷，杏眼圓睜：我睬，睬過你死佬哩！哎吔，鬼入你嘅差房，乜你想得咁高。

喂，因住嚟呀，男女分清須注顧，從古道，你唔該說話係咁糊塗。

哎吔,差役聞言,佢就老羞成作怒呀,哎吔吔吔吔吔吔吔!妳個賤丫頭,嘴利過刀。

哈哈,妳應份係好言好語,咁就來配奉,妳公堂亂闖,哼,問妳罪大知無?

嗰陣碧蓉膽小幾乎嚇倒呀。又到瓊嬋喝道:使乜話咁聲高。

哎吔,阿姑娘呀唔使驚㗎,嗐,混賬,莫講佢係星星差役來阻路,哎吔,就係呢個梅爺知府係我手下使伕。㖷,我哋家人裡便職位高知府呀,咁又何須畏懼佢半毫。

點想嗰啲言詞聲喝道呀,當堂驚動嗰位梅爺聽到呀。嘿,因何外便,為甚咁墟嘈?

又把差役喝來嚟問道:點解公堂未升搞到亂糟糟?

你等酒囊飯袋,因乜路數?係唔係因為賭呀,因爭錢鈔至有咁墟嘈?

差役連忙來跪報:因為有婦人幾個禮義甚粗。

我們問佢是否有狀告,我哋應該來問佢,為乜前途?

點想呢個婦人禮儀全冇呀,將我們鬧到亂糟糟。

佢仲癲語狂言,羞辱大爺你呀,佢完全不念官門半分毫。

嗰陣梅爺聽罷,沖霄狂怒喇,嘿吔!婦人果有膽咁粗。

喝令一聲:升堂刑具擺好呀,等我升堂喝問,睇過有乜情途。

立即就穿衣,忙帶起件烏紗帽,嘿!睩眼雙視趷起鬚。

連忙趨步公堂到呀,喝聲:婦人,乜妳見官唔下跪呀?哼,妳都罪難逃。

妳既係有心有狀嚟告呀,不應在此亂糟糟。

吓,妳快些情由來直告呀,咆哮公堂,妳都罪難逃。

瓊嬋聽罷,佢就將言道:哎吔,吔,吔,吔,吔,吔!哼,罵聲太守,你又禮想得咁高。

你今知我究竟係誰人到哩?吓,我點知道妳係邊一個呀又?吓,咁你睜開狗眼好認真奴。

哦,咁妳都幾靚嘅。哎吔,我睬過你呀,呀,吏部天官係奴祖父呀。爹為國老在京都。

我家母係皇姨,叔係太保呀。兄為御史,伯父係傳臚。

我哋三兄按察，你都知名報嘞嘑？今年陞任去江蘇。

我二哥正係將朝輔，哩哩哩哩，當今太子係佢門徒。奴係瓊嬋排第四，哩哩哩
哩，布政呢個倫郎就係我丈夫。哎吔，不過我哋家翁良心負呀，咁佢揑婿為
非，呀！咁就夾硬困在你監牢。

今日小姐係堅心存節道，佢去探姑爺，我要伴姑。

哎吔，你膽敢係階前來把我欺負，應該開嚟下禮奴。

你還不跪下，仲係多囂傲，喝問你太守黃堂位置有幾高？

嘿！咪講你芝麻綠豆咁大粒係梅知府呀，真真可惡嘞，哎吔，咁你欺奴唔敢進
步嘑，哎吔，莫不是我閂門至拆得屋，避你嗰隻冇爪蟛蟧。

聞此話，嚇到我冷汗齊標。原來佢係林氏嬌兒，

咁我連忙離位，跪下把夫人叫呀：算吾錯縛，自問罪多招。

我都知道罪犯唔少咯，伏乞夫人滄海量，把下官饒。

丫鬟便答：唉，使乜咁膽跳，睇死你猖狂把禍招。

話到梅爺鬚翹翹喇，又嗰啲刑房書記，個個都係啞口無言。

又到瓊嬋聽罷將言喝了：哩！使乜妳個賤鬟斗膽，嘴咁刁。

話罷再將呢個知府叫：梅青！哎吔，哦，做乜呀夫人？把知府叫：嗱，你快些
共我打掃監房，放下公子腳鐐。

做得，做得，做得。你快共我鋪氈地內，四便掃到乾淨了，周圍各角把檀
香燒。

監房潔淨非奴要呀，因為你貪財無道，至有天地難饒。

可憐公子，係因為年方少，因為賢良忠正，被你苦打成招。

哼，你都可謂喪盡良心，知道未了呀？你死歸黃土，一定把你胭筋挑。

雖乃錢財人人皆要呀，因為你貪財無道，所謂天地難饒。

咁就罵到呢個梅爺真係將汗繳喇，無言可答，火在心燒。

因為我職小做官，真係難理料呀，因為林門勢大在當朝。

好比順得哥情，嫂又失了喇，今日順得布政夫人，又逆（ngaak6）了倫尚書。

係囉，吓，官職係當細，多氣受，受不少呀，無可奈何我都為救目前。無奈吞
聲忍氣，就把差役叫：

左右！喂，做乜呀太老爺？你快快同我打掃監房四便，又要把香燒。

你要把夫人小姐招待了呀，不能慢待，你記住目前。

話罷幾聲忙去了喇，當堂退後入裡邊。

哈哈，嗰陣差役一齊將佢笑，嘻吔，我哋梅爺確係架盡丟。

有個答言：唔係講笑㗎，因為林門勢大，好一個勢力當朝。

好嘞，打掃已完，夫人請叫嘞：有請姑娘小姐，夫人小姐入裡邊。

經已周圍打掃，乾淨四便喇，也曾放了公子腳鐐。

林氏聽聞將手點，帶住姑娘入監裡邊，

入到監房裡便呀，又見四邊四便係蕭寂寥。

忽然兩旁，囚犯喧嘩叫囉：呀！叫一句夫人小姐係把恩施。

因為水米就唔沾，幾日過了喇，伏乞小姐夫人，咁就把我哋一眾可憐。

嗰陣嚇到碧蓉面色又變呀，又到瓊嬋喝道：休亂擾，

好，我探監之後，奴自曉呀，定然派下多少你哋金錢。

你們休得喧嘩叫呀，免連嚇壞我哋小姐多嬌。

一眾囚人忙遵了喇，各人退位，亦不敢多言。

姑嫂一齊入到裡便呀，入到監房，確係有檀香燒。

一見呢個永倫，佢就心膽跳，吓，公子呀，你要放開愁悶，咁你看吓誰人到跟前。

究竟永倫將姐來相見，二人見面怎樣心焦。

兩家嘅心頭，點樣來表哩？好嘞，等我精神略一歇喎，哾陣精神，然後繼續情誼。

《玉葵寶扇》之《碧蓉探監》（龍舟）

【說】

呢段就叫做《碧蓉祭奠》喎，咁呀，唔好話佢探監呢兩字咁惡聽吓，碧蓉祭奠即係敬酒，喺監牢敬酒。好喇，座上各位貴客，等我又試嘅嘈吵一陣添呀，咁呀嘈吵各位個發財耳，咁呀十零分鐘添喇，吓，多謝各位，海量汪涵，咁呀祝各位稱心如意。

【唱】

♪ 咁我言再續，續詩篇，等我又試唱句碧蓉姑嫂，入到公子跟前。

碧蓉淒楚就把官人叫喎：君呀，咁你放開懷抱啦，咁就看跟前。

嗰陣生舉目，呀！淚沾衣：吓，難得妳咁真心來探，共我訴下肺腑言辭。

嬌呀，估話藍田種玉，得成親日子，如溝紅葉好題悲。

所謂玉葵寶扇咁就為憑據喇，聖旨為媒，估話無爭疑。

豈料雙親喪後，中了龐安計治呀，奸謀設立，家財變遷。

弄到我街邊丐食，咁就無挨倚呀，就係我哋舅父，適逢住在小姐妳哋隔籬。

我就夜間聞得，姐妳嘅琴音意嘞，至有越過牆頭會嬌姿。

呀！點想妳個爹爹查到後園呀，咁佢狼心頓起要拆佳期。

迫我把分書來寫，不同意喇，佢就奸謀立起，捏我都為非。

呀！交我入呢個贓官來審呀，咁就唔分道理喇，苦打成招，呀！妳睇吓，打到我爛晒骨共皮。

因為夾棍都難捱，三趟死，使我白衫成件都變了都紅衣。

呀！勢唔估在監房裡便，都能夠逢嬌妳面喎，小姐呀，究竟開頭企立，嗰個那位到嚟？

碧蓉慘切，佢就心如箭，等我坐下床前，至共講過妳知。

玉手搭住生肩，同君繳淚呀：君呀，你睇奴情重呀，望你暫放愁眉。

嗰陣永倫便答：嬌呀，妳休近此呀，妳睇吓我，混身血弄染羅衣。

呀！小姐，我知道妳係真情咁就和真義嘅。妳請開啲喇，唔係恐妨血弄就會染

著衫旗。

碧蓉便答：君呀你就何須慮哩？奴奴肯坐，你仲使乜多拘？

哎吔，咁你在得此地棲身，奴當坐落去囉，就係床中有籤漬，我都甘受無辭。

因為今朝到此，盡表奴情義呀，所謂青春無伴，就係呢個大嫂嚟嘅。唔使驚呀，佢就共我到嚟。

咁我就聞嬌語囉，淚更多，咁我有勞大妗妳嚟伴嬌娥。

小生不幸監牢坐呀，所謂欺貧重富至有惹風波。

林氏答聲：難把你係淚阻呀，哎吔，姑爺呀，好似竹筍初標遇客鋤。

永倫便答：呢啲係我前生嘅罪過呀，牽連今世禍多多。

咁我就勸嬌妳就回家哩，無用淒楚呀，妳在家存孝，從父另結絲蘿。

嗰陣碧蓉聽罷真苦楚：哥呀，佶我今生定要共哥哥。

今世良緣未結果呀，來生復世都要結諧和。

此乃係我哋今生月老良緣險錯，總之奴奴勢不把你放疏。

係囉，但願泰然生還過，大限跳過，咁就優悠日後結絲蘿。

又到嫂勸係：姑娘休淒楚嘞，禍福由天唔使講咁多。

哩，哩，哩，哩，因為太陽經在西便過嘞，咁妳快啲喇，快啲喇祭奠俾姑爺，不可慢鑼。

嗰陣嬌答一言真淒楚，手挽提壺叫句哥：

哥呀，薄酒三杯求君領過，求君你飲過，唉，我心腸洗淨去唸彌陀。

我初杯酒喇，奠過君家，妾身斷冇另抱琵琶。

今生若有我重婚嫁嘞，保佑我他年帶蕊死在含花。

心膽係開放，郎你勿掛喇，我一定寫明冤狀去稟閻衙。

陰府係非同陽世假，善惡都分明有報差。

願郎聽後在鬼門關下囉，陰曹地府共你永久繁華。

二杯酒喇，唉，我都無限悲淒，望郎飲過，咁就勿悲啼。

今生既未得同一世呀，再世良緣，做對好夫妻。

今日我父無良，將你罪委呀，但願來生俗世共你結羅幃。

君呀，生時係你哋蕭家婦呀，死後做到鬼魂都係你妻。

我哋夫婦兩人問心無愧呀，願郎此後勿悲啼。

君呀，你若還真正死在刀頭鬼，奴奴日夜向佛嚟。

定然唸經，把你來超度西天位呀，哀懇慈悲佛母，把你魂影提攜。

三杯酒囉，呀，咁我淚盈腮，行埋雙手咁就敬遞君來。

君呀，我父不仁將你害呀，輕貧重富，把我哋良緣拆開。

我哋姻緣註定，一定係無更改呀，奴奴不久跟你到泉台。

好命共飲洞房嗰杯花燭酒呀，今日我哋命湊淒涼無限悲哀。

兩者係酒敬子時監牢內，願君飲過愁悶丟開。

今生既未姻緣在，唉，總之係來生薄世囉，一定係共結鳳台。

嗰陣瓊嬋聽嘞，短嘆長嗟：哎吔，丫鬟呀，快啲嚟，共我敬酒三杯俾過姑爺。

禍福全憑都係呢三兩夜啫，你就當作浮雲把月遮。

呢一段冤仇休怨我哋小姐呀，睇我哋姑娘心正直，都係老爺太過心毒如蛇。

但願就皇恩將你難赦嘞，咁就定然把你，咁就早脫歪邪。

二杯敬遞對沙拋，怨奴姑嫂未有美佳餚。

呢段深冤難比效，捏良為盜把官交。

但願皇天當有眼呀，定然他日把啲狼賊收排。

三杯遞過喇，飲心寬，都係可憐年少，你咁樣就死在官門。

都係知府貪贓來審判呀，捏良為盜太無辜。

咁，陰府裡頭唔係立亂冤事管㗎，哩，哩，哩，哩，哩，哩，閻君下便有個大算盤。

嗱，閻君裡便哩，呢個大大算盤呀，計過你嘅，你今世良緣風流未滿，再世良緣有一般，

今日淒涼休抱悶呀，佢良心惡極，難以把上界神瞞。

嗰陣蕭永倫聽，淚濕腮邊：

小生今次感妳大義。有請夫人小姐妳就回家轉啦，因為日沉西墜晚涼天。

妳及早回家休掛念呀，小生感領妳姑嫂一片心懸。

嬌答一言：非咁算，奴奴節義立心堅。

生生死死奴不變呀，一定庵堂食素，侍奉你靈前。

待等七月盂蘭，我就親附薦呀，誠心超度你上西天。

君呀你記住喇，生死係聽天郎休怨呀，

你丟開愁悶呀，聽道係打萬人緣呀。

嗰陣瓊嬋聽罷將嬌勸：小姐呀，快啲係回家囉，日墜西天。

有請姑娘休抱悶呀，因為提籠未帶，月色唔圓。

嗰陣嬌聽此言心麻亂，無奈起來把步穿。

好嘞，相請官人生禮便呀。嬌步轉呀，登轎離衙遠。若看《玉葵寶扇》如何全卷呀，且聽下回分曉，咁就便知全。

第三類　民間信仰

《觀音出世》
第一章　《妙莊王求仔》

【說】

好嘞，咁呀，今日哩，今日唱喎，又唔係唱梁天來嘞今日吓，今日改轉唱吓觀音出世嘅故事呀，咁呀又試嚟嘈吵各位嘞。咁呀祝各位哩，聽過觀音出世嘅故事哩，吓，咁就聽過觀音出世，一路一定吉利千秋貴，橫財順利祝各位。

【唱】

♪　好啦今日歌詞別唱，別唱係別東西，唱來一切故事都係信迷。

究竟嘅來源，唔知係唔係㗎，不過照書來唱不是無稽。

書籍都果然係有此底細，咁，不過不知觀音係出在何經何典，或在於何時代㗎；

出在何時何日咁就難知詳細，不論佢係唔係，我都照唱一齊。

忙啟語，係故事一章，我把觀音出世係內裡端詳。

如今係唱佢輪迴乃係第九帳，係佢最後臨凡虛做張；

我今單唱嗰處叫做興林國上呀，興林國主就係妙莊王，

正宮係伯氏為人係品格高尚㗎，東西宮陳李二姓嘅紅妝；

姐妹從來係合酙合講呀，佢三人平日即係父母同場。

一切忠心來侍主上㗎，呢個妙莊王帝亦冇乖張；

彼此同埋係待遇一樣㗎，至有令佢三人一向呀冇懷忌心腸。

唉，所謂國內太平兼盛世，正所謂民豐物阜，四處平安；

君臣同樂，真係無別樣㗎，一向君臣民等亦都樂非常。

唉，單單呢個妙莊王帝，係還有一樣呀，咁耐所謂想孤年四十啦，並無繼後朝幫；

日日悶悶心腸真係愁離講，適逢嗰晚夜佢到昭陽。

呢個伯氏娘娘迎接主上，連忙接駕請過聖安。

宮女把人參湯係陳奉上，妙莊王坐下悶嘅非常。

伶俐呢個娘娘見得妙莊咁樣呀，見佢愁悶在容妝；

連忙啟奏我主上，吓，請問陛下乜你近來一向好似悶非常。

究竟有何事哩在龍心唔妥當？有何係國事令到陛下都唔安？

有請陛下明言向臣妾講呀，或者你講來我聽到又會解你嘅心腸。

唉，連問數聲妙莊唔講呀，並唔答話，悶悶不安；

又到呢個伯氏娘娘連連哀求幾帳，求聖上，請你把龍意直講呀，待為妾與君來著想呀，請陛下你向臣妾係略道其詳。

【說】

吓，當下妙莊王見得伯氏娘娘如此問，連問數帳，妙莊也亦不講；不過見得哩伯氏娘娘有如此懇心，只有仰天長嘆，唉一聲，佢話：愛卿，休得多問囉。因為寡人心事呀，唉，愛卿妳都係難以呢為孤家著量。點解哩陛下？現在四夷拱服，萬邦來朝，昇平世，四海亦昇平；雞犬無驚，萬民樂業，正式係民豐物阜㗎。為何陛下你有此龍心不安哩？究竟我王龍心所想何事？何為不樂哩？請陛下你可對妾身明言。或者俗語有講，一人計短兩人計長，三人有商量㗎；你既然係想唔到，吓，咁你講出嚟，或者臣妾在旁可以共你想到㗎。俗語有講呀，旁觀者清呀嘛，呢點陛下你明瞭啦，何以你放喺個心裡面，鬱鬱不歡？唉，以龍體為佳，免至有傷龍體。當此時妙莊王，吓，見得呢一個伯氏娘有如此聰明；佢話好啦，愛卿，寡人非為別力，唉你知啦，你想寡人今年幾大哩？呀，寡人經已四十將過外啦！唉，莫講寡人係一國之主，就係為民百姓，一到四十，呀，都虛度時光，繼後人未有，那不擔心之理哩？係哩？哦，陛下，俗語有云，易尋無價寶，俗語有講呀，玉寶就最難求。不過咁，請陛下龍心暫放，或者未到時期，上天未曾命麟兒降下嗻；若還時機一到哩，定然天上就會召此麟兒降下，請陛下放心。呀，既然陛下你咁著急哩，不如咁呀，陛下，可以更衣齋戒沐浴三天，然後走去我哋本城有一間東嶽廟，係在城北門外嘅，嗰處間東嶽廟，個個都話好靈驗，庶民求祂都有此靈驗，何況你係一國之君哩。但得陛下你有誠心之意走去懇求，或者上天知道，陛下為著繼後江山為要，

咁哩心中著急，咁呀或者上天哩，亦及早賜降麟兒，免至龍心憂慮，未知陛下可信否？哎吔，妙莊王聞聽，嘿，愛卿，果然妳係一個聰明之女，悉解朕意。好，寡人遵妳之命，遵妳嘅意思，待至我明日上殿，傳下群臣文武，總之三天之後呀，走去東嶽廟參神吧。

【唱】

♪ 唉，嗰陣妙莊啟齒呀，讚一句愛卿，卿妳世上聰明伶俐嘅女娉婷。
果然了解係寡王意，好啦，待我明早臨朝宣佈文武得知；
一晚一宵無話已到五更三點呀，嗰陣妙莊王帝，吩咐係擺駕臨朝。
又到太監與宮娥就把宮燈點呀，嗰啲金瓜鎚闊斧，排列兩邊；
御林軍一隊隊保駕來上殿呀，一如擺駕往金鑾。
又有群臣朝堂裡便呀，群臣文武齊在朝堂裡邊；
總有六部九卿和四相呀，各般齊集朝堂聽旨臨朝。
忽聽得金鑾大殿裡便，又聞龍案正響三遍，龍鳳鼓齊鳴聲響一遍呀，當時國君就臨朝，
坐上九龍繡凳佢上便呀。面南每得穿著龍衣；
頭戴沖霄冠真係光閃閃呀，五爪嘅蟒龍袍係極威嚴。
腰幃碧玉真奇異，足踏住無憂之履，九五之尊；
兩班文武分兩邊呀，紛紛係列步入金鑾。
一齊已到金階朝上邊呀，齊來俯伏萬聖之尊；
三呼二十四拜在金階上，齊呼萬歲，係在丹墀。
又到妙莊王忙啟齒呀，笑露銀牙又金口啟事端；
又叫係眾卿可禮免，齊齊係站列在殿前。
眾臣叩謝皇天主呀，文武群臣在兩端；
君王殿上就忙啟示呀，眾卿有奏可奏朕知焉。
文武百官無本奏，因為國家四海正係太平天；
民豐物阜萬民樂業呀，正係君安民樂，樂時年。
哦，既係眾卿無本獻，孤王心事說與係眾卿知；

孤家四十未有兒子，未曾有太子係與朕待繼持。

昨夜昭陽將孤勸，就命孤王齋戒沐浴三天；

走去東嶽泰山來參拜，咁就哀神顯聖早賜麟兒。

卿家三日後隨孤去，又到文武群臣一眾得知；

百官眾口就忙讚羨，難得我王係咁心虔。

上天一定來賜恩典呀，定然賜太子早降下天；

當下君王佢就傳下旨呀，眾卿回去，回去依孤意，齋戒三天之後，咁就隨朕去
哀懇神前。

如之後呀，係眾群臣，眾臣別駕係各回身；

有等陽奉陰違，此乃唔需嗳呀，亦有依正君王旨意呀係齋戒誠心；

所謂人有幾等，花有數樣呀，三天之後已來臨。

係文武百官朝上等，個個亦都威來服式新；

外面都各人十足齋戒沐浴㗎，噢，又到妙莊王帝帶領東西兩院及正宮人。

自有宮娥係和太監，兼同護衛五百御林軍；

一個個嚴肅非常，此乃毋須嗳，哩，就在前門排隊伍，直向德門行。

先有欽差帶旨去到東嶽廟呀，司祝曾經係依照綸音；

嗰日佢就肅清閒人等呀，周圍潔淨一染不塵。

又有成間古廟香噴噴，龕壇燄燭兼榲薰；

神燈四面光明甚，各般神像始更新；

周圍係潔淨非常很呀，早有御司籌備係接來臨。

慢唱係廟祝佢遵旨呀，各樣齊全候聖君；

又唱係沿路輝煌兼喧震呀，還有鼓樂齊聲驚動庶民。

一眾百姓係人與等呀，男女登樓觀望亂紛紛；

沿途係百姓各家戶等呀，焚香排開香案，又把香焚。

香花片片就來吹到，君王路過香薰薰；

百姓各戶係男女等呀，有等攔街接駕係跪鋪陳。

一路係龍鳳鼓齊鳴真墟𠺝呀，一班班鼓樂甚清音；

一到遠遠，一到東嶽廟呀，司祝安排接駕臨。

忙已報，先報佢知張，先行官報曉呢個廟祝老者知詳。

廟祝呢個老人依聖召呀，穿著係長衫馬褂，頭戴卜帽嘅中央；

手持羽扮來接聖上呀，咁就跪在廟前俯伏地中央；

口稱萬歲萬萬歲呀，就來呼響呀，願王萬歲，萬歲無疆；

接駕嘅來遲罪非小呀，懇王係龍恩大赦，冇說一場。

哦，君王遠遠傳口喻，就令個廟祝係回去裡中央；

各物係可曾準備妥當？好待孤王參拜敬呀廟堂。

廟祝一一就全稟上，就話三牲酒禮係共豬羊，

鮮花鮮果齊擺妥當，各樣曾經擺在桌中央；

老侏依正我主聖旨呀，係各般齊備也非常。

經已蒲團凳椅擺正當呀，有請我王參聖共燒香；

君王點首孤下轎呀，孤王下轎咁就進廟房。

傳旨眾文武九官和四相，你們隨朕就入廟堂。

三品之下哩就在外殿，外方聽候不用訪堂。

嗰陣百官遵旨連聲應上，一齊文武就隨駕入廟堂。

無耐又聽大雄寶殿鐘鼓就頻聲響呀，鈴鐘音韻響叮噹；

又有係香煙係裊裊來透上呀，一齊隨駕跪廟堂。

慢講係眾臣列各趟，分開一趟趟呀，且言個皇帝手拈香；

連忙手執清香忙插上金爐上，佢連忙下跪參拜呢個東嶽王。

【說】

唉，當此時，所謂一眾呀，文武群臣者，所有哩三品之下，俱在廟門外面嚟候駕；三品之上哩，隨君王入廟呀。左右有伯氏娘娘，又有東西兩院，咁就隨伴呢個妙莊王，入到廟堂裡便。呢一個妙莊王誠心頂禮㗎，手執清香一炷，佢就連忙嘹嘹嘞嘞幾句，就請神聖哩。咁請罷之後哩，就插一炷香上金爐之上呀。好啦，因為君王參神者哩，梗有祝文㗎，所以呢一個妙莊王攤開祝文一張，咁在神枱之上，唉，參拜已完，稟告一番，之後呢一個伴駕官將此祝文宣讀，然後至燒焚化叻嗎。當此時參拜已完，眾群臣哩六部九卿四相亦係要在君王後面向東嶽王參拜，頂禮

一番。當此時，近駕官就將祝文原聲讀。

【唱】

♪ 所謂君臣參拜一場，各有係各來親焚香；

伴駕係眾臣如一樣㗎，所有群臣隨駕係入嘅廟堂。

唔論佢係尚書或丞相，人人照例都上過清香；

古代參神未有蠟燭點上㗎，需是係燈香兩樣在神堂。

眾臣禮罷無他講呀，廟祝吩咐話鐘鼓鳴堂；

一聲傳落好嘞鐘鼓鳴亮呀，廟堂裡邊響叮噹。

響罷一回又到係君王啟呀，即令隨駕之臣宣讀祝文一張；

因為係祝文有寫君王心想，內容一切宣讀就知詳。

近駕官員忙遵旨，連忙謝過提起祝文章；

連忙參拜罷，高聲響呀，方才就展開宣讀內詳。

在下興林國，朕乃妙莊，孤家係繼位掌朝堂。

孤王秉正都一向，也曾朕繼任二十載朝綱。

孤家嘅年華四十將呀；獨惜未曾有太子來繼任朝堂。

孤家心內係還不樂㗎，特將心事係禱告天堂。

難遇虛空係神過往呀，值日遊神聽朕言將；

孤家為著繼後江山事呀，懇乞值日嘅遊神共我轉達玉皇。

孤家係又請呢個東嶽泰山丈呀，有勞代朕轉奏上蒼；

若係順得孤家想呀，定然永記恩難忘。

東嶽係泰山神顯聖，為朕早早得遂心腸，

寡人俱言此乃無虛講呀，金身又再造，金身閃閃光；

廟宇係重修再把囚犯盡放，更兼係減去天下半年糧。

因為孤家日夜心內想呀，至今日夜悶悶嘅心腸。

若然生得太子降，哩，若然早日把太子降呀，係寡人一定七七四十九日打醮係答謝穹蒼；

若還生女哩就來把孤混帳呀，孤家一定呀就要毀拆廟堂。

係啦讀到此言，伯氏娘娘著嚇一帳呀，因為當堂嚇到魄蕩魂茫。

唉，做乜陛下祝文就如斯講呀，神聖冒犯就獲罪穹蒼；

又怕上界神不諒呀，豈不是參神反誤係招禍長。

慢講娘娘心唔樂呀，且唱官員宣讀了祝文一張；

無奈廟堂鐘鼓又再響呀，眾臣遵命係禮拜一場。

君王如是係同一樣呀，齊齊參拜罷啦，完此一章。

傳命眾臣係回朝嘅往，廟祝果然就送君王；

慢唱廟祝係回去後呀，各般收拾呀也不講東嶽嘅廟堂。

且唱君王還朝，群臣各有講呀，有等眾臣又嘅不安；

怪責係君王把神混帳，又怕神不諒呀，嗰時反作係不祥。

好啦慢講眾臣談論講呀，且言宮內伴君王。

伯氏娘娘雖不樂，聽見祝文日夜都不安；

又唱廟內童子佢，因為神聖俱俱，有兩個鑑香童子係在身旁。

【說】

話說廟內哩，每逢神像下面，總有左右兩位童兒。呢兩位童兒哩叫做鑑香童子咁話喎。吓，當此時，君王朝拜五嶽廟，嗰陣時東嶽嘅神聖哩，亦不在神像之中，吓，走去雲遊咁話喎。吓，點想雲遊回來，呢個鑑香童子一齊上前迎接已畢，連忙呀，佢雖然話，吓，將佢呢張祝文燒咗啫，佢神嗰邊就話冇燒到嚟，所謂燒咗之後佢就接到成張咁話啦，呢啲唔知係唔係啦。咁啊當此時就將呢張祝文獻上東嶽。東嶽泰山一看，勃然大怒，哎吔！身為一國之君，如斯無禮。哼！想你興林國，正所謂氣數將終嘞，豈有強求之理哩？若未氣數盡呀，玉帝豈有不賜他太子下去繼任江山哩？今日你既係前來我面前哀懇，應該以禮相待，好言奉告。嘿！斗膽果然恃自己係統治國君，來到將本神藐視。唔得！等我將此祝文帶上玉皇，奏知玉帝，待玉帝定奪吧。

【唱】

♪　吓，呢個東嶽神聖係怒紛紛，一國之君如此橫行。

無禮非常火怒動甚呀，膽敢把上天來得罪，枉你為君；

你們就不知，不知你國數國家已絕氣運呀，氣運當中不是係你嘅興林。

待我係帶本掰回南天門，把玉帝來問呀，待玉皇主意怎樣來分；

今番呢個泰山東嶽，睇到就火滾呀，立即佢就回天駕霧騰雲。

究竟佢回到係南天門，將事稟呀，玉皇是否執責嗰位仁君；

都要嘅下回追續方能明蘊，呢個妙莊求子，係嘞咁就獲得罪了眾天神。

《觀音出世》
第二章 《玉女下凡》

【說】

　　咁呀，座上各位貴客，今日我又試星期四，咁呀又係度嘈吵吓各位貴客嘅發財耳。咁呀唱哩，唱開叫做觀音出世嘅歷史喎咁，咁呀姑且哩唱一個禮拜度試吓啦各位，吓，呢啲喺舊時哩，呢段故事呀，區區喺街坊當功德嚟所唱嘅咁呀嘛，唱七日㗎嘛。今日呢位先生話試吓唱喎，所以唱第九世妙莊帝嗰段。好。多謝各位，聽過觀音出世哩，咁就一路出入都有貴。

【唱】

♪　我前文續呀唱觀世音，即將故事略敘陳。
　　究竟故事唱來是否將人氹，我就照書來唱唔理假和真；
　　前文呢個妙莊帝，佢參神裏呀，剛才化了佢嗰幅祝文。
　　誰料係鑑香童子將言告，就將實情報上嗰位東嶽帝君；
　　東嶽泰山知佢經已氣數國運呀，皆因氣數盡係佢興林。
　　不若回去南天門將情上稟呀，任憑定奪係由呢個帝君；
　　至有駕霧騰雲回到南天門往呀，咁有太白金星就禮接神。
　　東嶽話快些與吾奏稟呀，所有啲凡塵世事係奏帝君；
　　太白金星一聲煩你裏呀，哦，嗰陣金星進殿係奏玉帝知聞。
　　神君傳旨係將他引呀，無耐宣召係東嶽帝君，
　　入到係金階佢就忙俯伏呀，低頭二十四拜，朝看玉闕神君；
　　我王聖壽無疆應，哦，又到玉帝傳聲平身免禮行。
　　又話卿你回來顯見朕呀，吓，究竟凡塵有乜善惡嘅人心？
　　快些直奏來源奏知朕啦，孤家耳聽卿奏陳。
　　東嶽帝君忙下跪，奏上興林國內嗰位仁君；
　　妙莊王帝可惡到甚呀，區區係一國之君斗膽得罪上界神。
　　皆因今日佢來到神廟內呀，誠心到此佢求乞繼後嘅香燈；

惟有祝文一張真係可惡到甚呀，佢話若然生子就答謝靈神，

若還生女哩佢就將他怒憤呀，就將各廟堂毀拆與共寺庵。

至此我接呢張係祝文真難忍呀，唉，特意拜本係回天奏上，主呀你來到定奪
嘅施行。

【說】

　　吓，因為妙莊王太於無禮，橫行無理呀，佢話若還生子哩，賜下麟兒俾佢繼
後江山，佢就七七四十九日答謝天庭；若還生女哩，佢話要呀拆盡庵堂廟宇寺觀
等，所謂半間不留咁話嘮。故此哩臣接到佢嗰張祝文呀，未敢擅自作主，不敢就
妄作行動呀，特別回天奏上神君參考，求王定奪。吓，玉皇不聽由自可，一聽到
就真係雷霆震怒啦。哦，無奈哩金星在殿，佛啟上神君玉闕，臣有一言咁，雖屬
興林國氣數將終，不過妙莊帝哩亦都為求兒子心切，駛佢一時嘅妄動呀，呢啲係
佢暴躁嘅火氣嘛。凡人，唉，有幾多個能夠百忍哩？所以哩佢係咁寫，諒他都做
唔到，請我王可以便宜行事呀。佢話行錯嘞，因為雲雨山王母洞內，呢個湛梨聖
母，三位玉女，曾經有日子咁耐啦，唯有最可愛第三個玉女哩，此人真係呀修行
誠心，一向潔淨，曾經前者臨凡九世，果然亦不嫁亦不娶。所以哩，佢呢個第三
玉女呀，若還受埋呢一世災禍哩，抵得佢應該得成正果嘅日子啦。今日妙莊王，
佢平生最棹忌係食齋人嘅，最棹忌齋尼呀嘛。呀，咁呀不如呀，我主可以傳旨去
呀。雲雨山王母洞，命呢個湛梨聖母，將三個玉女賜他臨凡呀，就完結佢三個玉
女嘅九世修行之事啦。萬望神君准奏，請神君三思。哦，玉皇聽罷，係嘮唉！吓，
啱晒嘞，呢啲叫一舉兩得。若還佢呢個第三玉女真心誠修嘅，受得妙莊王嘅苛待
哩，受得咁多劫難，亦都應該得成正果，好就依卿所奏。所以玉帝即下了玉旨，
吓，令值日宮曹，帶他前往雲雨山內，雲雨山上便王母洞內，聖母接過旨，自然就
會打發玉女臨凡而去。

【唱】

♪　好啦，慢言聖母接過係玉帝主張，自然打發玉女嚟到下凡台；

　　慢唱仙山佢事幹，且言凡世嗰位妙莊，

自係東嶽廟參神燒香嗰一帳，常常記在心腸。

日過日來係咁望㗎，盼望三院，睇過邊個懷胎。

晚晚係駕幸東西宮，所謂輪流往呀，竟然一個月內嗰晚就駕幸昭陽。

嗰晚夜是在昭陽歡飲暢，嗰晚昭陽周圍覺得陣陣清香，

百花蘭麝係咁迎面揚呀，嗰啲花香令到悅意君王。

嗰夜就在昭陽就與伯氏就同歡暢，所謂君妻同樂效鴛鴦；

是夜係雲雨巫山歡樂暢。一宵無話就登朝堂。

果然不覺一天，天天往，竟然月內呢個昭陽一定有主張。

竟然朝下又無經到，昭陽感覺好似喜神降身來。

此時內脈就還有絲意動呀，動作齊全令得佢就暗喜歡張；

喺啦，近來伯氏娘娘好似係唔妥當，喺啦，但逢肉食佢都亦難嚐。

【說】

當下呢個伯氏娘娘自係嗰晚君妻同聚呀，真係啊快樂非常。好奇怪，正所謂整晚昭陽裡邊，好似百花盛放、陣陣花香，吹到佢君妻兩人哩非常滿意，精神爽利。所以哩，嗰一個昭陽不經過了一個月，係嘞，漸漸身體好似唔妥當，精神就欠佳，重有佢逢係食魚食肉，嘿！頭暈兼眼花，肚痛兼作嘔。若還食齋嗰日哩，呢個伯氏娘娘就覺得好精神，吓！不過呢啲咁嘅事哩，呢啲咁嘅狀態呀，佢就唔敢向妙莊王奏知，只得將身中有喜之事，曾懷六甲，奏上妙莊王。哎吔，妙莊王自聞伯氏所奏呀，佢真係滿心歡喜啦，整定孤家江山有後啦。所以哩，佢就盼望啦，好歡喜啦。當日在金鑾殿呀，亦對群臣說知，就話昭陽早已懷孕，所以群臣文武各在金階齊賀。

【唱】

♪　群臣文武喜歡天，齊齊恭祝在班前；

恭祝我王不日就生太子呀，我王必要係答謝蒼天；

妙莊便答話當然事呀，孤家豈有係為君戲言。

慢唱妙莊王帝佢心樂意，係啦，一個月望來望了幾百天；

經已昭陽係懷胎十個月，見得昭陽一向冇奏言；

未曾聽到佢所奏話臨盆分娩呀，令得呢個妙莊王帝龍心甚疑。

轉眼係呀光陰十二個月叻，唉，還仲未見昭陽奏事端；

全無動靜提分娩，究竟昭陽懷孕佢就懷到何時。

誰料過去三兩月，昭陽懷孕有四百多天；

嗰位妙莊王係總不悅心意咯，係啦又到東宮陳氏又啟奏龍前。

啟奏君王誰得曉呀，曾經受孕奏上帝得知；

嗰個妙莊王心內又歡喜了呀。係啦，既然昭陽唔產，就怕係東宮產出正麟兒。

世上係光陰如似箭，兩載將到經已又幾數天；

早有嗰一個東宮呀娘娘曾分娩，奏上妙莊王佢知言。

妙莊傳旨話宮娥女呀，妳哋小心侍奉在身邊；

早有係宮娥忙遵旨呀，就把東宮陳氏侍奉頻持。

無耐香缸沐浴產下了，方才產下了一位女婀嬌，

就命宮娥來報喜呀。妙莊聞聽，乜話產女兒，吓，既然係咁孤王就係唔鍾意，

我日日為著繼後麟兒至有心癀；

我咁誠心走去東嶽廟，去參神無非我想產得有繼後麟兒。

誰料呢個東宮還產下皆紅花女，無耐傳旨佢便得知；

嗰陣有個宮娥話忙啟示，請王你要把名字傳她繼安兒。

哦，君王聽，既屬女兒身，既然名字亦都是閒文。

佢頭一個係長女而家咁就忙傳旨，從此呢個女兒改做妙音。

宮娥領旨係回宮去，奏上呢個東宮陳氏名字聽聞。

至此長女喚名妙音字，三朝七日都冇災侵。

居然一個乃係紅花女咋，生得美貌如花聰明人。

妙莊王帝看罷雖不悅意，究竟係孤家女兒豈有憎；

自然係滿月群臣賀呀，大排筵席又不需陳。

滿足此言人人都應份呀，正所謂彌月之喜莫講話係人君；

就係庶民百姓也請人飲呀，自然□□就會驚動親朋。

好啦，今番妙莊歡喜一場成虛運呀，係啦，做乜嘢呢個昭陽懷孕還有將兩

年庚；

前者我又聞西宮李氏奏稟呀，又話佢身中懷孕有多日辰。

真正我興林國內多興運呀，曾經幾十載昭陽兩院未孕在身；

細想靈神真靈感呀，參拜一回三院都有孕呀，獨惜頭一個產來不合孤心；

唯有再將兩院等呀，唉，咁就但願正宮呢個伯氏共我產下一個繼任之人。

言續唱，嗰位皇帝妙莊，日夜盼望太子降下係繼朝堂。

使佢在宮幃日日望呀，竟然盼望佢不安；

長嘆呀雖乃靈神靈感來將兒降，唉，總係降來係女，不遂得我心腸。

唉，莫不是我嘅江山繼後無人掌嗻，慢唱妙莊帝係龍心不安。

光陰如箭，真快趣，係不經不覺又有兩年多長。

嗰晚妙莊駕幸昭陽嚟到將妻訪，便問愛卿身體係有冇唔安；

有冇命太醫來斷診係將脈看，因何妳懷孕呀，懷孕日子又咁長。

唉，昭陽伯氏將言奏，唉，妾身命鄙致令得你日日不安；

唉，唯有妾身亦都未明懷胎懷得咁樣嚟，唉，我未曾聽過懷孕日久咁長。

唉，我有心事咁就來奏上呀，唉，我奏來事幹又怕令更唔安；

因為太醫看我身體哩係無事幹，哩，話我六脈又都調和，話我體魄又更強。

唉，總係我自從係龍胎懷上咋，雖然個個都係肯食酸薑；

總係亦都未曾見過懷孕有我懷成咁樣呀，自係龍胎懷上咋，我啲肉食都難嚐。

若係哩食齋佢又無事幹，唉，若然食魚食肉哩，我就身體不安；

食落去亦都唔能嚟到將肚養呀，若還強嚐落去哩就嘔吐當堂。

至此臣妾從來係未有將此話講，唉我食齋每日，我就萬樣皆安；

唏，嗰陣妙莊聽聞呢個娘娘講呀，吓？要食齋，食齋呢兩個字，真係不悅非常。

哦，或者真命天主嘅來下降，至令呢個國母要受此災；

唉，咁就慢講君王左思右想呀，想來想去難以了解昭陽。

又講西宮李氏懷胎滿呀，果然嗰日沐浴香湯；

分娩之言就忙奏上呀，嗰陣妙莊聞聽又大不悅心腸。

為何兩宮產下未有麟兒降，最先昭陽懷孕佢先當；

好！待夫無奈再把昭陽望，好待昭陽產下啦，正繼任朝堂。

【說】

唉，無奈西宮李氏亦係產下女兒，故此哩宮娥便奏，有請我王萬歲，即將昭陽之女呀，改她名字下來。故此妙莊王佢呀話女呀，名字又有乜問題呀，唔係要緊嘅。係啦，佢嗰個大姐叫做妙清，佢就改為妙音就是。當時宮女遵旨回去覆俾呢個西宮李氏得知。從此呢個女就改叫做妙音，咁一個清，一個音啦嘛。呀，東宮陳氏改為妙清啦，西宮李氏呢嗰個就改為妙音。咁呀，佢兩人產下嘞，不下隔年同。嘿，妙莊王話奇啦，昭陽正院，最先懷孕喋，嘿，為何咁耐都未曾分娩，反由令佢兩人分娩先？哈！真係令孤難以其明白咯。故此只得盼望昭陽係啦！兩個都曾經生女啦，第三個，係咯，我想昭陽懷孕咁耐呀，隔咗兩年幾啦嘛，係哩，唉，唔通真命天子，係一個創業嘅太子，至有馱得咁耐係啦。所以妙莊王日望夜望嘞，就命人小心侍奉昭陽正院。唯有昭陽，嘿，自從懷孕之後呀，真係呀半粒肉食都不能嚐下嘅。若還一食親肉食呀，昭陽伯氏就疴嘔兼肚痛，唉，真係搞到佢服。所以在馱胎嗰個時間呀，令到佢哩，享受全無。

【唱】

♪ 昭陽伯氏，日夜嘅擔憂；想來懷孕，係乜嘢理由。

莫不是我王得罪，得罪上天後呀，至今此罪把我修；

自想自思難解究咯，唉，想來想去有兩個，係兩個多年頭。

究竟靜中問下我胎裡乜嘢解究咯，哎吔，你係是男女令我擔憂；

你快快出來免駛我災難受呀，為何馱胎馱得你咁耐嘅因由，

娘娘伯氏日日咁唔安，日夜憂慮胎神此內藏。

唉，哀家他日生下唔知點樣呀，若是生下男兒聖上心安；

若還生下好似兩個一樣呀，定然得罪了係萬歲王。

皆因個個懷胎唔似係哀家咁樣呀，想來凶吉係難定，呀我更極之心慌。

嗰晚忽見得陣陣，花香陣陣就來吹上呀，昭陽係百花香味係佈滿昭陽。

嗰啲宮女人人聞得佢就精神俐爽呀，人人就話忽然陣陣清香；

慢講係宮娥太監一樣講呀，單言嗰位伯氏娘娘。

正在安寢喺龍床上呀，憂愁不止好不安；

忽聽腹中裡頭有話講呀，連忙聽到話叫句親娘。

娘親呀妳毋須憂慮此事幹嘅，孩兒出世令妳心安；

娘呀，妳係毋須憂慮懷胎事呀，我亦都也曾知道唉波及親娘。

令得娘親妳三年要咁樣呀，令到妳魚肉難嚐我亦不安；

不過係要娘你食齋實係惡講呀，賜娘感受三年長。

女兒不日就來下降㗎咯，請娘心內莫驚慌；

女兒出生自有，有日近期到，娘親妳不用係憂慮咁長。

此時呢個伯氏娘娘聽此講呀，做乜腹中裡頭說事章；

究竟妳在何時何日至誕生降，可否將情講白過為娘。

唉，妳是男和是女呀，你產下究竟瓦和璋；

腹中係答話娘親聽，娘呀，女兒仍屬一個係女嬌娘。

嘿，昭陽聞聽真係愁萬丈呀，聽聞此話更唔安；

若係妳出世都係女兒相呀，令到君王就會怒從心上呀，怒心上，唉，妳既屬係一個女兒身份，為甚懷孕幾年長。

腹答此言佢話真惡講呀，此係天庭安排，上界主張；

命中生成就係咁樣㗎，不孝女兒就臨降，生辰嘅日子，我自然就會告知娘。

《觀音出世》

第三章　《觀音出世》

【說】

好嘞，座上各位貴客，今日我又試呀，今日星期六嘞，咁呀恭祝各位哩，四重彩就從心所欲。好嘞，我又唱番呢段叫做觀音出世喎，吓，咁又嘈吵各位貴客嘅發財耳先。咁呀，嘈吵一陣，望座上各位多多諒解。好嘞，觀音出世，係唔係哩咁？我照書唱哩，吓！

【唱】

♪　前次呢個伯氏昭陽佢日不安，只有食齋兩個字佢就合得常。

珍饈百味佢就難以想呀，但凡食過肉食就不安；

慢講呢個娘娘心唔樂㗎，唉想吓自己懷胎點解日子有咁長。

唉，東西兩院佢就懷孕懷得咁妥當呀，為何哀家懷嘅孕又反災殃；

先時佢盼望太子來下降，唉，佢就盼望身中六甲就係嘅兒郎。

唉，點想臨盆將近，晚晚就有人講呀，又在腹中裡便說詞章。

唉，就勸告親娘毋用多思想呀，唯有女兒一旦三載就累及親娘。

累到妳珍饈百味都係難沾食呀，唉，女兒不孝累妳都受此災殃；

女呀兒聽到二月嘅十九日係我臨盆降呀，有請娘親妳呀就不用著忙。

唉，嗰陣伯氏聽聞係肚內講呀，聽聞佢話又係女容妝，

唉，豈不是生女，又係難遂得萬歲所望呀，娘娘更仲就立亂非常。

自思態度佢就還有係咁樣呀，佢就腹中食素更不安；

若還佢出咗世仍性格係咁樣呀，若然食素豈不是得罪嘅君王。

他日臨盆出世唔知點樣呀，娘娘知道總唔安；

妙莊王帝更仲來探望呀，我想愛卿懷孕將近三年長，

今番一定天上把太子下降，就在係愛卿身上顯耀光；

不枉係孤王參神一帳，不枉係孤家文武領眾去拜廟堂。

又到係伯氏娘娘唔敢答上呀，明知腹內係女紅妝；

知道就不敢言來對聖上呀，啞仔食黃連只有心內藏。

好嘞，光陰迅速真快趣，連過幾月也平安；

事到嗰天，娘娘覺得確係唔清爽呀，命太監奏知妙莊王。

哦，妙莊聞奏無限歡望，今日娘娘一定產兒繼後朝綱；

傳旨命太醫八名就把娘娘嘅看呀，就命太醫一眾侍候嘅娘娘。

今天你哋輪流將佢脈看，最緊要令到愛卿無恙，母子平安；

若是係愛卿昭陽有乜唔妥當，若係臨盤有痛苦，就要你哋八個填償。

唉，太醫遵旨連聲應，又有宮娥綵女準備薑湯；

薑湯齊來娘娘準妥當，自有係各般侍眾在身旁。

嗰日昭陽院內人極興旺呀，亦有人來焚上好香，

好香嘅沉檀兼爐炔呀，香煙裊裊就透天堂。

喺啦，時候呀到，果然真，耳聽當空天上音樂韻韻，

音樂都悠揚來繞耳，眾宮娥綵女聽得絃音；

又覺花香蘭麝噴呀，宮幃之內香渾渾。無耐又見當空天上便，光華照耀彩雲生；

一朵朵係彩雲來吹近呀，果然在空有八朵彩雲。

中央一朵感覺係真得意，好似係蓮花一樣彩雲生。

無耐仙樂悠揚來送子，神風一陣就滾滾沙塵。

此際嗰個娘娘身中內呀，果然腹內就誕生；

三聲喊響係人下地呀，麟兒下降在地埃塵。

當下宮女上前就來正想抱起呀，忽見個小兒企起身；

又見佢身著係花衫來將佢襯，手掌搭住係口唸經文。

又向娘娘來唸吟呀，連忙下拜叩娘親；

宮娥一見咁就魂魄蕩呀，當時綵女個個嚇到失魂。

見得呢個小兒果然係奇怪事呀，一下地來自己會起身；

又會行時又會講呀，更兼口唸經詩又把禮行。

所以宮女人人著嚇一陣呀，呢個昭陽見得女兒一個就向佢把禮行。

【說】

　　唉，當時伯氏娘娘，早已得知，因為係個肚內裡便哩，曾經講過，唯獨是宮女各人梗係著嚇一驚啦。無耐娘娘叫眾人毋須驚懼，佢係一個人嚟，快些與我奏知聖上，取她名字吧。呀，當時宮女連忙轉達太監，太監連忙往去呢個妙莊王寢宮之處，連隨將此事奏上，就話啟奏聖上，現在伯氏娘娘正正午時產下，一位乃係公主嚟，娘娘特此請聖上賜她名字。唏！妙莊王不聽猶自可，聽聞此奏，真係頭上九把火啦，唔止三把火囉。呀，我想昭陽懷孕三年，我估話奇怪之事啦，實估話係天上賜下一個太子俾我，係哩，至有馱得咁耐呀。哈，原來馱咗三年都係一個死女包喎，唏！真係令孤不安囉，唉。有群臣奏道，啟奏陛下，正所謂太子與公主亦都無所謂，都是陛下血脈呀，為何嬲怒？快些賜她名字吧。當此時呀，妙莊王無可奈何，即言道呀，佢話大姐叫做妙清，二姐喚為妙音，係咯，佢既係咁嘅，佢最細，咁就喚她為阿善呀，佢咁就賜她為妙善吧。當時太監接了聖旨，轉達宮娥，宮娥回去奏知娘娘，就此第三女就喚為妙善。故此哩妙清、妙音、妙善姐妹三人不下，即係哩，大姐大二年，二姐大一年，三年三個。此話休提果然妙莊王無奈，吩咐擺駕，駕幸昭陽，看看哩個馱胎三年嘅女，睇過如何。

【唱】

♪　傳聖旨，擺駕往昭陽，當時來到，一眾接駕參過話萬歲無疆；
　　嗰一位妙莊王帝係龍下呀，下了龍駒直入就見娘娘。
　　伯氏俯伏在床上呀，臣妾接駕已慢罪難當；
　　妙莊王擺手卿休講呀，孤王知妳正話分娩當堂。
　　身體哩就定然唔得咁清爽呀，何罪之有冇相干；
　　無奈昭陽正要將話講，正叫女兒快去參見父王。
　　又到妙善都行前忙叩首呀，三呼二十四拜我父王聖壽無疆；
　　嗰陣係妙莊王一見驚嚇一帳，為何正話嘅臨盆就會說端詳？
　　唔通係鬼怪妖精就來下降呀？又見佢生來美貌容妝；
　　見得身著係花衫真好樣呀，此際妙莊王龍心內，亦都偷歡喜一場。
　　想佢落地會行兼會講呀，日後定然照耀風光；

係嘞，無耐又見得女兒頻頻合掌呀，口叫父王，恕我少陪一場。

話罷連忙將身轉呀，連忙步轉入內方；

一直入去御花園，御花裡便嘅往呀，早早曾經選定一間房。

此房就係哩嗰妙莊王暑天駕往嘅，係佢駕幸看花香；

正所謂清涼兼地廣呀，至有妙善哩，借他房子係好隱藏。

妙莊王見得咁樣呀，唯有哩個伯氏娘娘總不安；

唔知君王將佢擺佈點樣呀，係啦，聖駕嘅完全與佢反抗呀，所謂話唔合講呀，唯有哩個昭陽，唉憂慮，乖女佢獲罪君王。

哩個妙莊帝，自從產下三個都係女深閨，

令得佢，令到龍心唔樂，係冇晒話為。

唉，枉我向神就來重禮呀，唉，孤王指望就求得有太子降低，

我日日心中渴望太子繼位呀。唉，如今他日我龍歸蒼海呀，唉，哩個江山仲有那個提攜。

豈不是毀去先王基業一切，唉，虧我無顏見得先王在下底，

日日為此係龍心閉翳，嗰晚也在昭陽院內宿一夜嚟，

時亦又到昭陽談腑肺，昭陽勸主上就毋用悲淒；

唉，自古凡事皆由乃係天定位呀，天公，天公有定就豈強為。

樣樣哩一生皆在命中裡底呀。但願我王此後把此心事放低；

掌管朝廷，自問對於百姓無愧呀，賞罰係分明就係為君所為。

多多勸解呀昭陽把言語啟呀，哩個妙莊王帝把此心事放低；

便答話愛卿妳一切言詞，妳的確係呀，係囉，以後寡人心不記係這種問題。

唉，昭陽借勢喚叫當今，天公降下係賜下哩三人，

雖然唔悅係龍心諗咋，究竟產下三個係女兒身，

咁耐三十六宮係七十二院呀，亦都未曾試過有懷孕嘅一人。

哩今日三個女兒都係天賜贈嘅，但願我王還要報答神恩；

主上呀，你當年入廟呀泰山稟呀，佢雖然賜女係你，係你命裡五行。

或者陛下命裡生成你係不該有人繼江山任呀，或者註定我王命裡冇繼後香燈；

自古係有言係命一生命運呀，陛下，你都當然答謝一下係當日嘅祝文。

唉，君王聽罷哩個昭陽語，想來愛卿妳此理真。

咁，或者今生係無兒，此乃孤命運呀，或者上天知道氣數盡係我興林。

無奈想了一回佢就將言答，愛卿呀，我端無做到係冇本心，

咁就係百姓庶民神前稟呀，若然許下哩就當要去還神。

孤家雖屬唔得人來江山繼任呀，究竟上界也曾順了孤心，

三位嘅女兒來賜贈呀，係啦孤家明日傳知群臣。

快把七七四十九天來係供火照，咁就報答上蒼佢賜兒恩；

昭陽聞聽係儂心中樂呀，咁就是晚分樓來院內共談陳。

真正快趣到五更，君王沿此駕殿臨，

御林禁軍太監等呀，重有宮娥綵女準備宮燈；

天子佢臨朝寶位坐鎮呀，並兼三響又有文武群臣。

分班來進入金階上呀，人人俯伏朝賀聖君；

參拜已完尊稱萬歲，妙莊王口諭眾群臣。

【說】

　　當下妙莊王開金口露銀牙呼喚，就傳眾卿平身免禮。眾臣叩謝主隆恩，佢話卿有事出班啟奏朕，無事管絃退班聽朕之言。眾群臣文武，所謂民豐物阜，國泰民安，無本上奏呀。妙莊王言道，眾卿家，唉，因為孤王當日曾在東嶽廟前曾已參神求子。今日上天雖不盡了孤家之願，總係上天尚屬憐憫寡人，賜下三位女兒。故此哩，寡人唉當日有祝文寫下云去，當然要正所謂君無戲言。故此哩寡人要去命卿家睇過邊一個，知道哪名山，哪寶寺，有得道僧人呀，寡人要用僧共尼三教呀，喇到做一場功果，好了卻寡人心願罷。當時文武聽了極之歡喜啦，因為個個都知道呀嘛，佢當日燒哩張祝文，佢話若然生兒就答謝天呀，若是生女哩佢就去拆廟嘛。今日幸得君王唔做哩啲咁嘅事，呀。咁呀聽見佢話請僧人來到做功果唄，當然歡喜啦，即係有道明君嘛。所以群臣歡喜，早有丞相啟奏啦，佢話若然陛下要請高僧，臣當值效勞。佢話僧人可以在本處，本京城，可以請得，唯得道者哩，齋尼必須要，我聞得西竺國白卓庵裡面呢一位彌丘住持，道行高深，修道極之虔誠。但

願陛下可以傳下聖旨，速命欽差前往召她前來。本處德門外有一間乃係元真觀，裡便呢個觀主亦係得道嘅道人，請陛下明鑑。當時妙莊王一聲連忙點首稱是。既然如此，立即就傳下聖旨，命欽差前往西竺國白卓庵，嚟到請召呢一個彌丘呀前來做功果，又傳聖旨往北門外嚟到召呢個得道之道人，又往請得道高僧，所以三壇準備，又傳下旨，就命工部尚書速在呀，德門外，離城五里，平陽大地呀，高搭壇台三座呀嚟準備，又命工部將此一切品用各樣亦要準備齊全，即命國師好將日子擇定，果然國師擇了呢個雙黃吉日，當時就往西竺國白卓庵召到呢個彌丘，齋尼到此，三壇功果，七七都四十九天。

【唱】

♪　昭陽所奏呀，聖上遵依；果然令得群臣文武係眾心甜。
　　欽差三度就來宣召，工部遵旨北門外邊；
　　一切果然準備了，壇台幾日已工完。
　　齋醮所用係各物件呀，齊來奉予眾香抎；
　　以往未曾有蠟燭呢兩個字㗎，未曾有蠟燭點在神前。
　　只有香花係仙果神前擺呀，兼同齋品在堂先；
　　沉檀爐焫齊去點呀，七七四十係九天各有食素焉。
　　所有群臣文武皆食素，不許劏豬殺羊四十九天；
　　不准係宰雞和殺鴨呀，君王主意即係表示心田。
　　又到係君妻同到齋壇上呀，定言奉告在為先；
　　東西兩院亦齊皆是呀，各人所帶攜帶嬌兒。
　　妙清、妙音同係娘親，到壇前跪拜係一朝；
　　唯有第三嗰個妙善呀，跟住昭陽正院到壇前。
　　一到昭陽去把香來點咋，佢朝拜一回往外邊；
　　周圍唔看佢看入行到呢個齋尼嗰邊，又見一班齋尼合什唸經言。
　　係啦，妙善果然真鍾意呀，連忙行到與嗰一位彌丘身邊，
　　先向呢個彌丘來請示呀，方才知道佢係庵持。
　　所以呢個妙善，日日係咁不離將嗰個彌丘侍呀，常日跟隨在佢身邊；

日日都哀求佢帶佢修練喝，彌丘若嚇幾多推言。

聲聲便說妳貴為公主嘫，焉能苦楚所受哩唸嘅經書；

食齋係兩個字非容易㗎，公主呀，妳毋須立此心田。

妳係一員三公主呀，妳父身為九五之尊；

正所謂食不盡係珍饈和百味呀，穿不盡綾羅綢緞，華麗新鮮；

食齋從來係有得好處嘅，公主妳丟開此事呀就莫記心池。

唉，點想妙善日日係咁哀求真唔少呀，聲聲寧願在佢身邊；

你估呢個彌丘日後又點呀，唯有呢個昭陽見呀，見番女兒就向咗食齋嗰邊呀，

令得昭陽伯氏呀，唉，為女嘅操持。

《八仙賀壽》

【說】

座上貴客，今日嘅又試向各位攞個人情，吓，又嘈吵吓各位嘅發財耳喇。咁呀，望各位哩多多包涵，望各位嘅，吓，咁呀嘈吵過各位嘅發財耳哩，各位哩一定發財順利，生意哩又成就，一帆風順，係喇，闔家團聚喇，正所謂呀快樂優悠過百秋。今日唱呢一支哩，就叫做《八仙賀壽》，咁就係鄙人所初學嗰支嘢喇，師父初初教嘢就係呢支㗎。咁呀今日因為阿榮生話唱下呢支喇咁。咁呀，嘈吵下各位添。但願各位聽過哩，咁呀樣樣都領落。

【唱】

♪ 閒言傾罷，等我唱吓先，各君聽過，係一遍好言。
此段內容乃係勸人善，佢話為人行善，一定快樂無邊；
此後鴻圖兼大展，闔家又快樂，乃係和順心甜。
等我先唱係八仙來賀壽呀，當日有一個係善性無邊；
佢係今朝乃是華誕日子，佢闔家男女係慶賀在堂前。
兒孫滿地真高興，所謂重重好意就更加添。
驚動值日宮曹佢睇見；佢便將來歷係奏上南天，
奏道呢個長庚星主心頭善㗎，佢曾經係降世有八十餘年。
佢夫婦都憐貧兼積善呀，係九代為官，蔭澤子孫，
佢正是係今天華誕壽呀，我特自回天奏上玉帝知然。
咦，嗰陣玉皇見奏係龍顏喜呀，哦，等我速降金牌走去召八仙，
玉旨又把八仙召到凌霄殿；又問我皇何故就把小臣宣？
玉皇殿上開金口喇，就話八仙列位，你尚未致言。

【說】

哦，玉皇金口一露呀啟齒說道，呀，八位卿家，你未知來意，因為正在呀值日宮曹拜本回來，奏道長庚善性呀，曾經降世八十餘年。佢哩，夫婦二人一向積善

呀，又哩，今日呀係佢華誕壽，所以哩朕呀委你八位卿家，臨凡與他祝賀壽緣。復與他祝壽哩，帶法寶、寶貝幾件呀，等佢鎮宅呀，子孫屢代，祿壽榮昌。當下八仙一聲領旨呀，八仙各一切呀，就在金階連忙拾寶呀，排起法駕，直向凡塵而去。

【唱】

♪　當時係八仙領旨遵皇命呀，二十四拜低頭謝至尊。

猶在金階排法駕，咁就各神拾寶係禮請辭。

祥旛寶蓋在雲端捲呀，天賜金牌列兩邊；

神風一陣沙塵捲，又到八仙齊下降在凡前。

本方係土地將路引呀，一程來到，係長庚星主嘅居先，

一到長庚星主門外便呀，號到係家丁把命傳。

闔家齊齊八仙迎接，男女下跪堂前接八仙，

老夫有甚係為生日，敢勞仙駕係到堂前。

八仙聽罷話應本份嘅，皆因你行善驚動上天。

我今下來係奉玉旨呀，古云有喜，我哋應該慶賀堂前。

語罷齊齊茶用過，雙輝銀燭係綴霞衣。

此時有粉牆高掛新詩畫喇，盡是通街係結綵蓮。

嗰啲錦帳圍屏分兩便喎，華堂雲錦甚光鮮；

古玩兩旁真係觀不厭，異物飛禽又擺列數盆，

官班掄爵確係人唔少呀，嗰啲鼓樂聲揚引動仙，

驚動瑞海祥雲仙下降，入堂就贊禮係慶賀開筵。

嗱！呢個漢鍾離襯住嗰位曹王舅嚟，佢係註人福祿壽加添，

鐵拐李隨同嗰位張果老，吹彈奏樂係弄珠弦。

呢個藍采和作伴韓湘子，彈板葫蘆閃眼知。

呂洞賓把筆題詩句，又到何仙姑將寶物獻入堂前。

初獻寶呀，嗰件壽星袍，仙女織成壽絹布，賀喜長庚係春不老呀，壽比南山節節高，

賀喜闔家屢代係行官路呀，代代榮華大展鴻圖。

二獻寶，是丹砂，金光萬道咁就襯紫霞。

五色芙蓉相瑰灑㗎，滿地係兒孫接桂花。

寶物係送來在你家庭下，你哋從今富貴就萬代榮華。

三獻寶，是靈芝，金光燦爛就襯紫微。

紫微坐鎮多好意呀，重重好意更加添，

闔家男女精神爽利呀，四方出入，都有祿馬扶持。

四獻寶，呢一件七星冠，屢代係兒孫伴帝鸞。

百斗聖君男女召，闔家同樂永心歡，

屢代千金就把皇帝伴，兒孫屢代係在官門。

五獻寶，舉金甌，蟠桃初熟係九千秋，

玉皇帶此將你來賜就呀，蟠桃成熟係九千秋，

送到你門來祝壽，咁就壽比係南山東海流。

好喇，寶獻罷，喜歡天，齊齊賀喜在堂前，

千年不脫金爐火呀，玉盞銀燈照萬年。

此後係太平兼盛世呀，係月明無犬吠花村，

話罷係八仙回上界，又到闔家男女跪送在堂前；

一齊跪送係八仙去了，闔家男女飲瓊筵。

真係人擁頌，喜歡欣，滿堂男女真係計就計唔勻。

飲罷係眾人齊看錦喇，人人都讚羨嗰位壽星君，

夫婦今將年八十呀，咁就生得九子連登尚有能。

長子當朝為吏部，哩，佢二子狀元伴帝君。

三子係探花，四子係榜眼呀，秋闈五子係解元登，

六子新科為做進士呀，七子係連科點翰林，

八子三江為總鎮，係九男邊外大將軍。

個個孩兒身有貴，咁就帶起諸親六眷人。

因為衙內係男孫三百六呀，幾百孫兒裡外親，

係菜巧壽翁就多飲醉喇，滿地兒孫認唔真，

個個孩兒係歡聲渾呀，帶挈一眾內外親朋。

當時祝壽已完分壽派，咁就每人嗰啲利是派九錢銀。

分派未完京報又到，佢話報到佢嘅孫兒受帝恩。

捷報三圈還未了呀，房中又報出話產麒麟。

滿福滔天豪傑甚，名留萬載係古傳今。

是日係此間茶樓就來賀喜呀，你哋添福蔭，

聽過八仙賀壽一定行好運呀，等你各人聽過喇，就效足呢個古時人。

《天官賜福》

【說】

好喇，座上各位貴客，今日所唱嘅哩，冚唪唥都好意喎，吓，係囉，咁各位聽過哩好意嘅嘢哩，冚唪唥都領落。係喇，咁呢支哩，呢支哩叫做《天官賜福》喎，咁！

【唱】

♪　係風調雨順呀，國泰民安，萬家皆是係快樂非常。

一生歡樂係家家歡暢，就太平天下樂無疆。

有一個善翁情義廣呀，佢仗義疏財係壓盡本方，

竟然得了人欽仰。佢偶然嗰日出外行藏，

經過係山邊，佢就來觀望㗎，又見有一位女紅妝。

咦，遠望見佢好似懸樑咁樣呀，呢個老翁見到，佢就急急著忙。

皆因佢平日出入都要拈拐杖㗎，因為年已近於八旬，佢都體魄甚康；

佢見到嗰處樹林係有咁樣呀，所以當堂不顧，著急行藏，

不分男女防這樣呀，立即佢丟開拐杖，一手係救容妝。

連忙問過佢因何樣呀？妳青春年少，因甚就要立咁嘅行藏？

誰知這女非因別樣呀，因為家庭壓迫令佢慘傷；

致令佢厭世憑這樣呀，這位善翁聽到係感情長。

立即咁就引佢回去就見家長呀，就連連問過一切將；

問明問白佢家狀況喎，至有善翁聽罷，立即就解囊。

區區都係為銀八十兩呀，就唔應弄到這災殃。

贈罷係銀兩佢家上呀，此後佢家庭又快樂非常。

每每心中就來記上呀，都記住呢個善翁贈佢這一千；

故此周時闔家懷念記，果然係記著呢個善翁郎。

因為所做事情難數盡呀，嗰位善翁為人解災殃。

使佢聞名一帶地方上呀，人人皆記佢心腸。

但凡修橋整路，就來向佢，佢年年答應，令得心安。

竟然善事為盡許多銀兩呀，幾乎搞到就變咗貧寒。

點想佢為人都並無係半、一句怨悵嗎，只得從來隨遇而安。

慢唱呢位善翁係佢咁樣呀，又言鄰里都為佢係嘆息非常。

善翁做事皆欽仰呀，點解近來令得佢唔安，

令佢家庭一落如千丈呀，致使人人都戥佢就太過這樣安詳。

點想驚動宮曹遊神往，嗰晚夜遊神又見好月光；

訪察係凡間人心點樣呀，佢奉了赤旨，訪察凡間善惡心腸。

竟然經過雲頭上，見得呢個善翁，家庭好似係盡清光；

見佢休養係精神並冇怨悵，細查一向，仔細端詳。

即著係帶本回天上，嗰陣玉帝聞他夜遊神一遍奏章；

奏來無非都係嗰個善長呀，奏明一切員外郎。

既屬佢家庭係變幻都無怨悵呀，並無係半句怨上蒼，

此人為善就好涵養呀，應該賜佢係滿福家堂。

立即玉旨連一道降呀，降俾天官奉了旨章，

你帶齊係各物臨凡往呀，多多賜授佢家堂。

天官應旨就忙奔往呀，別卻凌霄寶殿係下蓬蒼，

天兵係四名跟佢往，另有仙樂一派，係咁音韻悠揚。

一程係送佢去見善長呀。當時嗰位善翁正在家莊，

忽聽音樂，音韻悠揚來聽響呀，又聽得門庭來了陣陣都豪光，

連忙出外就來相接，迎接嗰位天官係入廳堂。

請問我有係何德何能得你降呀，有何能幹驚動上蒼，

一介凡人會係勞動天上哩？天官係回答，應要係咁嘅行藏，

自古為人做好係終須好呀，為人做醜惹災殃。

皆因你為善救人係數百仗（次的意思），使你係家庭變幻，富變貧寒。

皆因你一向並無怨悵，致使遊神經過探清光，

玉帝係如今將我遣降呀，命吾神賜福你家堂。

先賜福字從天降呀，又來一個祿字賜俾你貴莊，

等你屢代兒孫皆壽享呀，又來賜個壽字，等你係壽緣長。

再賜係貴華貴府上，你兒孫萬代永受安康；

兒孫係屢代就無災殃，係你修來善果，報應一場。

又賜到一樣富貴榮華，你兒孫滿代抱桂花。

屢代家庭真樂耍喇，等你名聞勝過係姜子牙。

又賜到福祿也同當，更兼賜壽，壽緣長。

貴子係連添在你媳婦身上呀，你會係滿福滿祿，代代平安；

一定係古人人勝上呀，壽如彭祖係八百年長。

更勝陶朱富貴上呀，石崇富貴比你難以當，

金枝發葉，係花開放，咁就滿福係滿祿在門堂。

從此滿堂吉慶人興旺呀，常常快樂更平安，

永久闔家男女歡暢喝，屢代係同歡，快樂久長，

榮華富貴與久享呀，正所謂此後更兼樣樣安，

福祿壽雙全來加上呀，丁財貴就加落門堂。

來敬上呢一件係免難袍，此係七宮仙女織來手段唔粗，

織好有幾字叫做長春不老，織成有四字，係萬載富豪。

又敬上一件係方巾，壽星戴上係永遠精神，

壽加起來係行好運。戴上綿綿壽星巾，

兒孫係屢代就行官運呀：係兒子為官，女乃係宮內貴人。

又敬上，係又送上，呢一對自係壽星靴，

從此無災無難係快樂盪漾。出入係周年就無事幹，係逢凶化吉應要當。

從此係著落你足上呀，咁就兒孫屢代就踏朝堂，

齊送到，咁就再送一套金甌，等你係衣祿齊全永風流。

飲食萬般齊鑄壽呀，食祿係豐餘，萬代都無憂。

又來送到呢把絹扇在手呀，絹扇就還有數字係在裡頭。

又有係貴時又有壽呀，又有係榮華，又有快樂過百秋，

又有寫來話東成西就呀，又話從心所欲，永遠無愁。

好喇，從此係絹扇送在你手，心想事成過百秋。

從此係傳落子孫萬代後呀，絹扇在手，佢話樣樣就手呀。天官從各樣賜就呀，就把各般寶賜下喇，拜別就返去係凌霄寶殿上頭。

此後天官來賜就呀，嗰個善翁受過寶，快樂無憂。

今後係兒孫萬代，皆寶在手呀，寶物就代代傳後呀，係佢一生行善，至有受得寶物，件件在家裡頭。

《心想事成》（又名《好意頭》）（龍舟）

【唱】

♪　佢話龍舟到㗻，係到門前；佢話闔家男女老幼哩，快樂過神仙。

　　周年四季精神至；生意滔滔多發財源。

　　若云出外，即係順風和駛，青雲步上站站青天。

　　出入東南西北，四方大利；從心所願，咁就百樣遂心田。

　　好喇，龍舟到過你門來，從今運數大展鴻圖開。

　　周年出入和四海，方方祿馬扶持，咁就貴人來。

　　家庭一切，佢災難扒出外，男女老幼永不染災。

　　老人納福係家庭在，福裕長壽，咁就天上降來。

　　好喇，聽過這龍舟，龍舟一隻在門游。

　　從此東成和西就，快樂風流過百秋。

　　好喇，賀你闔家人富厚，真講究，添福和添壽；

　　龍舟聽過係賀喜呀，快樂優悠。

第四類　廣府民間故事

《大鬧廣昌隆》
第一章　《遇鬼》

【說】

好嘞，今晚呀話唱呢段叫做大鬧廣昌隆，咁呀，由頭一集起，吓，咁呀頭一集係乜嘢理由嘅哩？係呢個呀賣絨線嗰個絨線仔入去間旅店處客棧，吓，叫做客棧吓，唔係旅店吓，客棧同旅店有分別嘅，係嘛，咁佢呢隻呀入客棧。啱入著呢間客棧有隻鬼嘅，咁呀，呢間房冇人喺處敢住㗎嘞，店主呢就一推咗佢。唯獨是佢冇地方歇宿，佢話唔怕咁。咁呀所以入去呢就見嗰隻鬼嘅咁，吓。我家下唱呢頭一段哩，就係呢個絨線仔三更半夜撞到隻鬼出嚟訴情。

【唱】

♪　咁就春夏秋冬天過天，寒來暑往又一年。

真係轉瞬光陰就如似箭，近來各物係日漸新鮮。

閒言休敘，好嘞，書歸正便呀，單唱有個秀才落第，係實在堪憐。

日間走去發賣絨絲線，至有市面周圍去走躥。哩，佢嗰一日嘞，賣到入廣州城裡便呀，生意就滔滔，喺啦，賣到都日墜西時。

佢又欲想還鄉，唉，總係交通唔得利便呀，皆因時間經已日墜西邊。

無可奈何，走去尋旅店，我生意小買賣，哪享受貴租錢？

至有抽身，係舉步入到聚龍坊裡便呀，又見瓊花館招牌係極光鮮。

秀才住步，驚動個店小二，將佢招待係在舖前。

請問係客官是否投旅店？秀才回答呀，正在要歇宿宵。

店主就答聲，今晚唔方便呀，哩，呢排遊客係太多嘛，至有店房出租晒嘞，係盡租全。

好嘞，咁就有勞貴客你，點呀？你就投別店。秀才聽罷係自覺囉攣，

乜話，店主你，就唔通今晚夜嘅滯塞呀？唔通你叫我在街眠？

我擔來此一擔乃係絨絲線，係我生平度日，乃係血本錢。

我有勞店主你要行方便呀，無論如何助一宵，

咁，我唔使你高床和枕軟嘅，但有禾草一堆，我就眠得自然。

【說】

唉，有望店主真係大發慈悲，因為小生哩，唉，乃係呀一個本錢小，呀，正所謂呀家道貧窮，無可奈何，今日因為過咗時間，冇艇過返河南嗰便，使我無可奈何，做一日生意都係夠店租錢啫，望店主你呀，的的確確大發慈悲，免使我在街邊歇宿，若還歇宿一晚呢，呀，我呢擔絨線哩，亦血本無歸咯。望店主你呀大發慈悲，大開方便門罷。

【唱】

♪ 店主聞言心意轉，見佢講出就令我心酸。

既係客官你，真係唔識別處咩，我裡頭還有一所舊花園。

【說】

咁呀得啦，唉，唔講話花園啦店主，就係呀冷巷呀，我都係瞓得著覺就得㗎嘞，使乜花園咁矜貴哩？佢話唔係嗰客官，

【唱】

♪ 呀，總係晚晚有啲邪神就來攪擾㗎，誒，咁嘅？晚晚飛沙走石在裡邊。

的確多少係客官唔敢住㗎，唔係呃你㗎，寧願返出嚟店門前。

既係客官你唔怕哩，嗰隻邪魔現呀，予君入去住啦，任你住到幾時哩，我亦唔計你嗰啲店租錢。

咁，總係有乜三長兩短，咁就唔關我事㗎，有勞客官你自三思。

秀才聽罷將頭點呀，咁咩！咁咩，既係有此歇宿咁安然。

係啦，有乜三長兩短，咁就唔關你事，喉啦，有勞店主你帶我去歇安眠。

好嘞，店主即時又把燈籠點呀，唯有佢驚慌唔少，不敢就行先。

攜住呢個提籠，跟住呢個劉生後便呀，用手指路命向前。

劉生隨佢入去花園裡呀，果然行近到門邊。

店主佢就驚慌，哩哩哩哩哩，裡頭係俱俱齊便呀，有勞客官自便呀，各樣齊全。

那時呢個陳店主，驚慌幾乎都面變，哎吔，我咪拘嘞，唔係冤魂出現就會把身纏。

好嘞，慢唱呢位店東，佢走唔切呀，唯有單剩呢位秀才在裡邊。

虧我行到都兩腳係麻酸，咁我快些哋倦咋，自古得安閒處，經要且安眠。

嗰陣生舉目，就細看東西，哦！又見房中各物確係各樣俱齊。

為甚呢個店主人，聲聲話有鬼呀？看來房內係個女子深閨。

又見床上嘅被鋪真架勢，又見係各般用品，係確全齊。

哎吔，我又見得有個係梳妝台，又有大衣櫃㗎，看來是一位地位光輝。

劉生自想唔知係唔係呀，既然有鬼，為甚都各用齊？

又見房門口貼滿城隍符，貼在佢門扇裡底呀，又見有拃楊柳在門角來擠，

擺設許多還治邪鬼呀，又見房門頭上便，係掛起呢幅墨水鍾馗。

吓！唔通此地真有鬼呀？見佢佈置係各東西。

哦，唉，小生就唔論佢係唔係呀，我今宵冇埞，就迫得不為。

既然房內有冤魂鬼呀，與我無怨無仇，我亦冇心虧。

得此床鋪咁好地位呀，三更將到，我趁早係夢來迷。

劉生正在床埋位，忽聞外底墟巴嘈閉，唔知做乜東西。

忽聽三更頻到位呀，吓！劉生愈聽呀，愈聽愈危。

忽聽得外頭係墟巴嘈閉，又聽飛沙走石在外低。

忽聽嗰道房門聲自啟呀，又聽係腳步聲音，喺嘞！好似入嚟。

吓，劉生床上佢就來偷睇呀，又見呢個披頭散髮，企在開低，

見佢鮮血淋漓五官地位呀，兩眼係放光射埋嚟。

吓，劉生自算，哎吔，真正係呀，果然猛鬼，猛得咁慘淒。

小生大早係估唔係呀，果然店主，佢句句真題。

嚇到呢個劉生唔敢睇呀，忽見係枱上嘅銀燈綠色威。

一陣係光時一陣矮，真正係，嚇到呢個秀才唔敢睇呀，兩眼閉，

唉，叫句蚊帳有神嘅，你共我治住嗰隻鬼呀。保佑佢千祈就唔好到位呀，

嚇到劉生擰面埋牆，係咁震危危。

冤魂又進內呀，返入去自己嘅香房，哎吔，今晚桌上嗰盞銀燈，又試點著光。

女鬼佢行埋將眼望呀，哎吔，今晚床中，又試睡下有位少年郎。

嗰陣女鬼上前，係高聲喝響呀，哎吔，誰人斗膽擅佔我地方？

你快快蹦屍啦，係爬走係外向，快啲扯喇，你若還遲慢呀，激嬲咗本姑娘，

一定係唔肯將他放呀，你若還再有滋疑，我就把你命亡。

你估呢個劉生又點樣呀，被鬼係喝來，喝得甚驚慌。

呢段歌文係難以唱，下文分曉呢個女妖亡。

《大鬧廣昌隆》
第二章 《訴恨》

【說】

　　呢一個名稱哩，叫做係陰魂訴恨呀，就係叫做，吓，唔係洩恨，訴恨。即係向呢個，向呢個絨線仔訴出當日佢嘅嗰啲出身呀，嗰啲一切嘅嘢，吓。

【唱】

♪　　嗰陣劉生口震震將言講呀，有請仙姑妳海量涵汪。

　　小生非係一個強徒黨，我唔係箍頸黨㗎，家居原是係石頭鄉。

　　我響門新進一個秀才漢，我名呼係君獻姓劉郎。

　　今日發賣絨絲線周圍往呀，日墜西沉係惡還鄉。

　　到來入店，店主佢生意旺相呀，因為店房開晒嘞，至有攪擾阿姑娘。

　　唉，仙姑呀，妳咁悲啼，究竟因乜命喪哩？咁妳有何冤枉，可對訴情章。

　　妳既有係含冤，我可代妳憑詞作狀呀，可以共妳衙門申雪，就免使妳永淒涼。

　　女鬼聽聞君話講呀，哦，原來君子就係秀才郎。

　　唉，若要我把因由來直講呀，又怕秀才唔肯為我幫。

　　嗰陣劉生回答我非咁樣㗎，我若還做得到，那怕氽水春牆，

　　總係煩嬌妳變轉係花容樣咋，免使小生見妳哩，帶有驚慌。

　　總係心驚膽跳，就唔聽到妳講呀，勞煩把花容係變咗，慢慢商量。

　　女鬼係答言，我就難轉得樣呀，因為冤仇未報係要咁兇狼。

　　哎吔唔使驚嘅，我未害過人㗎，煩君你落下嗰道青紗帳，我把冤情來訴上，

　　免使陰陽相撞，就免你都驚亡。

【說】

　　嗱，咁你快啲落咗嗰堂蚊帳啦。因為舊時呀任何邊一度呢都有蚊帳嗰噃，係呀，開講話，象牙床、龍鬚蓆、吓，綠紗帳，呢啲所謂呀，就話珊瑚枕呀咁，吓，呢啲呀床鋪嘅矜貴之物吖嘛，名貴之物呀，係呀，所以不論貴賤呀都係有，有蚊帳

晾住嘅，係呀。

【唱】

♪ 唉，嗰陣劉生聽囉，係叫一句仙姑，望妳將情盡說，就切勿含糊。
我落好青紗係蚊帳一道呀，究竟妳係何姓？何姓何名就係妳丈夫？
哪處鄉村就係姐妳父母呀？姐呀，究竟妳因何原故哩，係命化為無？
抑或姐呀妳嘞，配著個丈夫情唔好啩，定是家翁無禮哩，抑或惡毒嘅家姑？
姐呀妳抑或堂中，係唔好哥共嫂㗎，至有迫呼無奈係喪豔都？
抑或姐妳深閨係行差路啩，使妳羞顏唔敢見父母咯，究竟妳係投河食藥，抑或頸把繩絢？

【說】

唉，小生沖撞晒，伏望仙姑海量汪涵罷。

【唱】

♪ 唉，嗰陣冤魂聽，淚紅飄，聲言君呀，休問我根苗。
我家父叫做原和身姓廖呀，我福薄娘親係姓招。
只為我姐妹全無兄弟冇呀，單單遺下我苦命一條。
點想我不幸幼年雙親喪了呀，剩落交俾我個嬸娘養育阿嬌。
點想嬸娘就待我恩唔少呀，當奴一向係掌上明珠。
咁就光陰如箭咯，長大成人了呀。係剛逢長大十六年，唉，點想我哋叔父佢
為人真不肖，游手好閒，好賭又好洋煙。
佢歸家無事將奴見，佢就心頭立了歪去，把我換金錢。
因為見我生得花容俏，致令白銀六百，就賣我落娼寮。
唉，鴇母見奴生得俏，無耐又將奴買了，我在家名喚叫做係彩嬌，
後至鴇娘將我買了咋，佢就立即更名改我叫小喬。
送舊迎新監定要囉，花銀二兩捱通宵。
唉，使我做到皮肉生涯，我心肝跳，周時都想話別娼寮。

至有我儲少成多銀非少呀，竟然白銀儲了曾已過千。

我周時懷著離卻煙花念喫，至此日日留心留意，揀個好男兒。

竟然日子都過唔少呀，偶然竟到係嗰宵嘅。

遇著有個懷安身姓趙呀，佢三群兩隊，嗰晚入我娼寮。

我就見佢人材生一表呀，奴奴向佢極心飄。

受了佢一派胡言兼蜜語呀，受佢巧語花言就騙奴時。

我共佢訂下三生之約埋街事呀，故此我把白銀六百兩交佢，同我係別娼寮。

我估話佢係真心，唔係一個薄情子，點想佢竟然薄倖夾無腰，

將我白銀來騙了咋，佢就心腸改變，一去無蹤，眼尾都唔瞧。

虧我情信都寄盡多和少呀，佢當為廢紙用火盡燒。

人財兩散我就思不少呀，更兼受盡嗰啲姐妹，冷語都冷言。

我愈想愈思心躁切，當時自想肉眼無珠。

嗰晚人靜夜闌，心如刀劍咯，直剩番自己呀，愈想愈思。

無奈房中閉了，捨卻殘生將頸吊咯，我就怨句薄倖嘅男兒，使我命喪在繩條。

君子呀，自從我懸樑死了咋，晚晚悲啼夜夜吰。

走石飛沙唔係少呀，此間原係我哋舊日嘅娼寮。

鴇母見奴係咁長攪擾呀，佢娼寮唔做去把別人招。

招著呢位店東來做客店呀，致令我不准何人在我此房眠。

唉，今晚有幸得逢君子面囉，望你陽台路上共我把冤昭。

君呀，我今晚係冤情來對你講了呀，我望君你明日，共我去嗰間城隍廟呀，

共我買條路票，帶我去到廣昌隆裡便呀，免使我冤沉海底囉，海底冤沉，放過

呢個薄倖嘅男兒。

劉生聽呀，無奈叫一句，係叫姐嬌容。

姐呀，妳今講盡係一切苦衷。我想，唉，正是話貪其一時係懵呀，姐呀，妳貪

圖風月，哩，咁就係竟喪花叢。

妳叫我共妳報仇都係成虛夢呀，點解呀？唉，我唔知妳個懷安住在係西東？

女鬼係答言君你共呀，佢係舖內在二牌樓中。

發賣油糖兼一眾呀，哩，佢招牌有寫，就係廣昌隆。

我聞此語，把言提，雖然住址可查稽。

唉，咁妳見諒�715！我家貧如洗呀，焉能路票，共妳買得番嚟。

哎吔，嗰陣女鬼答言，咁就唔使閉翳嘅，我有幾百白銀在地低。

就在秀才床下底咋，上頭為記就有堆浮泥。

劉生便答，哎吔，我唔敢制呀，妳哋陰曹所用嗰啲的金銀錢溪。

買賣陽間係無人使呀，呢種溪錢角紙，都係冥府所用嚟。

哎吔，嗰陣女鬼係答言，聲唔係715，正式陽銀在裡低。

就在君你床下，你快些睇呀，桂林埕裡便哩，上蓋浮泥。

劉生聽罷忙此際，好！我落去床下細來窺。

果然撥開有個桂林埕仔，真正係呀，三百両白銀閃閃光威。

問聲阿姑娘呀，係點樣使呀？呢三百白銀怎樣施為？

女鬼話你最緊要呀，係買條路票，買把新遮仔呀，寫齊我名姓八字在裡低。

嗱，我生在辛酉年十一月初九寅時來托世嘅，你將我八字姓名盡寫齊。

但係經過神壇兼廟位呀，橋頭等汝經過齊，

你但逢經過此地位呀，你必要叫話小喬廖氏好嬌妻。

三句係叫完方離位呀，奴奴魂魄可以跟住嚟。

就一直帶到，去到廣昌隆舖位呀，你便將遮仔混入裡低。

你丟低之後咁就毋須睇呀，時辰一過你就復轉攜。

哦！劉生聽罷悟領計呀，叫句仙娘唔再咁悲淒。

忽聽譙樓三鼓係聲相繼，又聞四鼓共雞啼。

喺嘞，女鬼係即時忙下禮，唔阻滯囉，係唔敢阻滯呀，寒風一陣不知去了東西。

單剩呢個秀才帳裡底，唔使計嘞，唔知時低抑運滯，今晚撞女鬼呀，竟然談話嘞，共佢講到雞啼。

《大鬧廣昌隆》
第三章　《廟前》

【唱】

♪　好嘞，咁就座上各位男女先生，聽過幾句殘舊歌詞，祝你係大發財銀。

橫正兩財一齊趁，祝你周年旺相，係事事都從心。

等我唱吓昔日廣州城內景呀，今日呢個劉君獻係奉了行。

走去城隍廟內，買張路票係將佢引呀，都帶呢隻冤魂廖氏去把冤申。

嗰晚劉生在店房真係難安寢，一到天明早起，又見日照疏林。

好嘞，梳洗已完係茶略飲呀，因為舊時晨早未有賣點心。

只有私自各人來做食品咋，以往嗰啲茶樓酒館，尚仲都未通行。

好嘞，劉生舉步呀，瞞過店內人，一程別去間旅店，佢就快抽身，

一直係取路入城為要緊呀，佢嚟到沙基海堤，望見都好多人。

嗰啲水上男女在於河邊近呀，聲聲就話叫艇呀，哦，哩，你嗰幾位先生？

劉生看罷就忙轉過，好，等我入去德興街嗰便，就快些行。

入到靖遠街嗰時，細細看噉呀，咦，又見兩旁雀鳥，係極好聲音。

一到嗰便，就忙看見又將鼓扰呀，製造嗰啲獅鼓，響頻頻。

一到係嗰便，榮陽街近呀，嚟到十三行，快些奔。

故衣街嗰啲洋貨，鮮明甚呀，樂欄街嗰便哩，必向係裝帽的來行。

好嘞，一到打銅街太平門，渠接近呀，又到係太平門嗰處呀，真係擠擁十分。

抬橋之人聲喧震，佢係高聲嗌叫呀，叫下係來往人，

聲聲就話叫呀，你哋呀，嗰個堂客著緊呀，快些拖埋嘞，我嗰個細蚊。

左逛呀右碰噉，聲喧震，真係揚眉吐氣呀，甚驚人。

好嘞，咁就忙轉左呀，轉過嗰處河畔街前，歸德城門在嗰邊，

又見許多招牌真串串，哩，暫講到城樓上便，係有一段古言。

往常嗰個城樓上便呀，佢係有樣銅壺滴漏係確新鮮。

呢種古代嘅科學人，把人欺騙，梗係真理嚟到用水管住，所以去係報時。

【說】

　　所謂古時哩，城樓上便呀，就有一個銅壺滴漏嗰嘫，呢個銅壺滴漏呢就係報時嘅，每十二個時辰呀就車如輪轉，咁呀有個公仔哩就捧住呀，子時一個子字，丑時，呢個公仔呀就捧住個丑，咁㗎。咁呀使個銅壺呀漏水嘞嚟滴滴滴滴滴，咁呀滴夠時候哩，佢呀嗰個公仔係會蒲上來㗎嘞。呢一個報時譬如午時，咁，咁家陣佢就蒲上呢個午時呢個牌，就蒲上係水面嚟嘅。呢啲係古代呀所謂呀嗰啲有頭腦嘅人，想到得嚟嘅，咁佢呀，呀，唔同今之時哩，今時嗰啲人呀正所謂呀精益求精，係嘛，努力再思想進一步，佢嗰陣時嗰啲人哩，呀，我想到一件物件嘞，咁佢作為好滿足嘞，咁呀將嚟呀嚟到瞞騙咗人，所謂又話神話咁啦，係嘛，又話寶物呀咁，根本就數學，係舊時嗰啲科學人想到嘅。好嘞，咁呀我哋都唔見嘞，拆咗好耐嘞，吓，拆城樓嗰陣時呢就經已拆咗去嘞，因為舊時呀，每每城樓都有嗰嘫，吓，邊一道城樓上便哩都係有呢個銅壺滴漏嘅，咁呀晚頭哩就用更香，嗰啲更香係咩呢？即係長壽香，即今天嘅長壽香。咁佢就點晒一支長壽香，咁佢就認為一更，一更就兩個鐘頭，即係一個時辰。係嘞，咁所以日夜嘅時候哩，舊時就咁樣嚟到用法嘅。好嘞，閒話都休提，續唱呢個劉君獻呀，直行下去罷。

【唱】

♪　咁我四牌樓直上，真係如支箭嘞，看見買賣滔滔在兩邊。

　　又見轉過係清風橋，渠嗰便呀，又見廣府衙門在目前。

　　三八旬期人立亂呀，就係廣府開堂，一到湖昌亭，咁就行嗰便呀，

　　一直嚟到番鬼衙門，幾光鮮。

　　果然直到城隍廟，呀唉，真係條路咁掂呀，又見燈籠一大對，咁就掛在門前。

　　虧我忙看吓咋，看吓廟前甚喧嘩。兩邊排到密，賣緊係涼茶。

　　獅子在廟門，一雙就如似白馬㗎，又聽得廟前有一檔，佢話開字花。

　　十二點午時嘞，爆仗聲音將字掛嘞，係果然開到哩，合海喎，嗰隻係蛤乸嘞。

　　果然驚動老幼極堪誇，一眾係咁爭先來睇吓嘞，有人話我求字呀，求得係手段拿。

　　慢唱呢班孩童來樂耍呀，我抬頭觀看，嗰便賣菠蘿，賣西瓜。

又聽到賣武之人係將鼓打喇，鑼鼓喧天，佢話玩棍共耙。

又見嗰便有睇相、算命、拆字同占卦喎，又見話有人脫墨包你都冇痳。

又見有檔牌九，話鬥扭聲聲全無假喎，又見三分兩檔淘得係甚稱誇。

又見開便有人就把幻術係耍㗎，鯉魚係能變蛤乸㗎，

兩蚊錢睇一套包你笑咔咔。又見有批腳甲牆邊來坐下喎，果然有人係坐下幫襯他。

又見有個紅毛鏡，揸住有幾把㗎，話映出南洋外便，嗰啲點樣嘅繁華。

喺廟前各樣我都忙看罷㗎，又見有一個奶媽下跪，去求字花。

手執一個籤筒係咁擎擎下嘞，咁佢當堂求出嗰隻銀玉嘅燈紗。

嗰班係幼童爭先嚟睇吓嘞，見佢果然高興，守得係幾繁華。

好嘞，廟前係各樣，唯有小生看罷囉，咁我不如轉去，就把別樣看他。

登時看了，係許多買賣擺下㗎，此景唔係假。好，等我將身過去，睇吓十殿閻衙。

呢座十殿閻羅，就把人勸化，佢話勸人在世，唔好立心差。

擺出善惡到頭，唔係假㗎，睇過真係令人怕喇，好，咁我連忙轉去，睇吓十殿閻衙。

《大鬧廣昌隆》

第四章 《十殿》

【唱】

♪ 咁又續唱呢段殘舊歌，各君聽過，樣樣都地利人和。

男女老幼心想事就妥，從今快樂多多！

呢個劉君獻在此城隍廟內，咁就忙看過，佢就將身轉過，看吓呢段十殿閻羅。

忙轉左，細看呢一座叫做十殿閻羅，即係奉勸世人，唔好狼毒都太過，佢話閻王殿內勢不放疏，

至有設下呢座十殿，又將世人來勸阻呀，若係狼毒一生，縱然做鬼哩，都要受災磨。

劉生行近，佢就忙睇過，嘻嘻嘻嘻，又見有人在此係落油鍋。

寫住係佢一生，所做狼毒都太過，至有死後在閻君十殿，要佢永受災磨。

仲有一個獄卒係踎低，嚟到吹猛個火呀，就將係此人，係放落去油鍋。

眼見呢隻冤魂，聲嗌淒楚喎，仲有閻差揸住鐽鑊，將佢來鋤。

又見枉死城還一座呀，冤鬼裡頭係多多。

有等懸樑毒藥食過呀，係陽壽未盡喎，都要佢係困網羅，

亦有懸樑頸吊過喎，陽壽係未盡哩，要佢受奔波。

此係奉勸世人，不可懸樑自盡將命攞呀，懸樑兩個字，的確蠢鈍多傻。

又見嗰個花粉夫人安樂坐呀，咦咦咦，又見契女成班企滿咁多。

契女成班就企滿咗呀，亦許多係煙花場妓婦，求她早離河。

有等係求佢把良緣賜妥呀，有等求她早日係唔使奔波。

致使呢個花粉夫人真真妥呀，前來拜佢都係女嬌娥。

又見係開頭，滑油山一座呀，有等被蛇拉，有等係被虎拖。

話佢係世人嚟邊太過喎，佢陽間嚟邊食品，要佢受此災磨。

若係死後必然就把滑油山過嘞，致令佢極囉唆。

有等係扶到頭崩兼額破，唉，所以世人糟蹋嘢哩，便要受此係折磨。

行開係兩步，咁我忙看過，又見無憂樹都有兩棵。

有許多嗰啲衣裳來掛滿咗呀，因為若係死後要見阿閻王，就要換過紙衣囉。

若還一到，嗰處乃係黃河過，至有人人皆要喎，勢冇放疏。

紙衣個個皆著過，死落閻王，不准著真衣囉。

忙見看，看到呢處係奈河。哩，奈河橋上亦有鬼多多。

為善之人，在於橋上過。你若還十惡，就要過嗰處奈河。

又看到有等鬼魂，真受苦楚㗎。話佢在陽台路上，惡事都為多。

又見有個腳筋勾出，係咁成條攞呀，話佢呢個婦人刻薄家婆，

一生刻薄翁姑和太過嘞，就把老人糟蹋，至有要佢係受此災磨。

又見有個婦人，鐵板燒紅，俾佢嚟含過呀，話佢呢個婦人口舌多。

話佢係人生專嫁禍呀，一生唇舌係拆散人哋公婆。

仲有呢個婦人把背脢來受苦呀，鬼卒係成班把佢㨮㨮咁多，

㨮到佢背脢真淒楚呀，話佢陽間一世，就去做嗰種雞仔媒婆。

仲有呢個婦人係佗枷鎖呀，點解呀？因為佢在娼寮十惡，係狼毒多多。

佢將啲不識嘅女流，嚟到圈套咗，為佢自己求利，將人嚟到受折磨。

呢個一生係在娼寮來享妥，哩哩哩，係佢陽間為利，嚟到做龜婆。

又見山伯係祝英台，緣份都冇錯，為人蠢鈍至有誤絲蘿。

岳飛係已經秦檜害咗呀，陽台奸賊害得人多。

萬古留名叫佢佗枷鎖呀，一切治置呢個秦檜兩公婆。

今日陽間係油炸鬼來叫錯，實係古時所喚，就係油罩秦檜佢兩公婆。

故此係奉勸世人，唔好做錯，陰府裡頭永不放疏。

好嘞，咁就十殿轉輪吾看過嘞，又見鬼卒成班企滿咁多。

哩哩哩哩，又見有等托世求生唔慢阻呀，亦有係托生牛馬，係共雞鵝。

此係當真就唔係錯，非是我唱來口舌多。

咁，或者當日有人來看過，竟然起過就又有欄河。

咁就忙看罷，我就拜城隍，連忙劉生把香裝。

下跪神前來稟上呀，小生乃係劉君獻呀，係拜城隍。

小生稟上非別樣呀，我為著小喬廖氏，嚟到買票一張。

因為呢個懷安姓趙乃狼心喪，把佢錢財騙盡，使佢自縊懸樑。

我今奉命係聽佢講呀，伏望呢個城隍大帝賜票一張。

等我立即係帶佢去廣昌隆路往呀，等佢報仇洩恨，息咗佢冤亡。

拜罷靈神，筊盃拈上呀，我伏望阿城隍為我決張。

好，因為泥像係有性都有靈，你就唔會講嘅，等我筊盃代替你說端詳。

咁我跌下三筊係聖盃，你就准我往呀，就係城隍顯聖，都為我主張。

總係有陰盃嘅陽盃來壓咗呀，即係城隍唔許我帶冤亡。

說罷連忙筊盃拋上呀，得得一聲跌下鴛時一隻鴦。

一隻係筊盃陰時，一隻昂呀，連拋三筊皆是係隻陰陽。

嘿，嗰陣劉生問罷就把筊盃交上呀，果然菩薩你主張。

好，等我就立即行埋向個廟祝講呀，睇過要我幾多銀共両呀，等我立即買條路票，咁就返去店房。

《大鬧廣昌隆》

第五章 《報仇》

【唱】

♪ 因為星期六就係四重彩開，祝君勝利咁就發橫財。

續唱呢個趙懷安當日把人害㗎，把嗰啲錢財斂盡，就把佢離開。

佢估從今就永榮耀在呀，料必係仇怨，定然係有得報來。

續唱劉生去到城隍廟內呀，各般佢就遊覽罷也應該。

稟罷靈神，曾把筊盃跌在呀，三筊聖杯咁就順佢到來。

忙舉步，又到老者身跟，佢就行埋施禮，係對呢個老人。

小生為著鬼魂洩恨呀，我要買條路票，帶佢係把冤申。

請問如何可以將她引呀？我有勞老丈教我一勻。

廟祝係答言你既來問哩，路票買完寫佢嘅年庚。

將死者嘅年庚八字來寫落呀，把佢名姓寫齊，可以就起行。

但係經過廟堂土地哩，你要聽一陣嘑，吓，你記住喇，必要將她來叫名姓三勻。

你叫咗佢三句哩，咁就可以引呀，你若唔叫佢，佢就難以把你跟。

若還要我扱埋呢個城隍印哩，俱俱一切咁就八錢銀。

劉生聽罷，佢話無乜要緊嘅，話我連忙取出花鈿一個，另有係八分。

司祝佢便將銀過戥呀，咁就果然秤夠係八錢銀。

我路票取來交你收緊，快些回去啦，因為時候唔早近黃昏。

快快係買一把新遮為要緊呀，把那路票藏在新遮裡，你就快行。

好嘞，一聲告別就毋須嗌，嗰陣劉生回去店房，點著嗰盞地主燈。

將佢名姓咁就寫齊路票內呀，把佢八字係年庚盡寫勻。

寫罷擺在地主面前，佢就將語稟呀，小喬廖氏呀，小喬廖氏，小喬呀廖氏，如今乃妳報仇洩恨呀，咁妳快些隨我囉嘑，就起行。

好嘞，攜住嗰把傘，佢就把身抽，小喬廖氏三句出街頭。

一直出了店房佢就忙轉左右呀，步快如飛把身抽。

但係經過有社壇、土地兼閘口呀，更兼土地係共橋頭。

又把小喬廖氏，咁就三聲叫就呀，喂喂喂喂喂，妳有冇跟隨免我憂。

唉，所謂小生為你成日走呀，真係步快如飛，走到我汗流流。

小喬呀妳千祈要跟住我尾後，噂噂噂，小生帶妳經已入到呢個二牌樓。

小喬妻呀，小喬妻呀，小喬妻呀，忙進入到二牌樓這裡低，果然商店咁就拍密嚟。

又見燈火漸上，係初更將到位呀，嗰陣劉生細看廣昌隆在東西。

心著急，係幾回難未得到位呀，劉生焦躁係著急嚟。

初更報，又聽三鐘，初更三點係極玲瓏。

漸漸係人稀來往走動呀，此際呢個劉生頻頻看西看東。

招牌果然係林立一眾呀，舖頭係裡便，四便都燈紅。

劉生著急佢就忙走動呀，哦，望見！遠遠都看見呀，一身鬆。

果然係發賣油糖雜貨一眾，招牌有寫就係廣昌隆。

劉生著意看東西，果然看見嗰啲貨物都俱齊。

舖內又有大難才，有大隻仔嘞，頻頻與顧客疊東西。

有個係斯文人坐櫃，嚟到將數計呀，係左手算盤，右便就把筆提。

劉生企在嘞，佢就心生一計嘞，好，我不如詐諦買東西。

向佢哀懇，咁就丟下遮仔呀，咁就方才計策合得嚟。

踏入係廣昌隆，又到大隻仔、孖指桂招呼，好似買東西。

劉生便答，話買一斤魷魚就半斤蝦米呀，仲有冰糖八兩共我都秤齊。

無耐伙記貨物秤一切嘞，三包食品獻在櫃位（音圍）。

獻上呢個懷安佢就將數計，哦，客官，呢三樣哩，咁就一錢八厘係盡買齊。

劉生便答，話無所謂呀，喂，小生呢，係還有物件放低。

我去隔街探書友一位呀，我就丟低呢把雨傘，得唞？係轉頭嚟。

哦，趙懷安便答，此乃無所謂嘅，佢那曉得到新遮係裡便，有隻冤鬼在裡低，順手與劉生接遮仔呀，即將小遮接轉，喂，客官，客官，還願你要早早啲返嚟。

因為三更係唔夠，我將舖閉喫啦，劉生便答我心亦不虧。

最多都係二更鬆啲我就回到位，咁就多煩晒，劉生暗暗祝告幾句嚟。

喂，喂，小喬妻呀，小喬廖氏妻呀，我帶妳到位嘞，遮仔放下妳好快施威。

報仇洩恨，妳須將佢炮製，嗱，咁就小生半個時辰就返嚟。

【說】

吓，嗰陣劉生見佢領咗計呢唱，好嘞，掉落把遮仔之後哩，一聲呀叫聲先生櫃面，櫃面先生請呀請，哦，你快啲返嚟。得得得得得，我最多時辰半個，我就回來攜還各物，一齊回歸。好嘞，咁一聲告別，嘿，劉生著急，暗中囑了幾句廖氏，廖氏小喬，嗱，妳報仇洩恨嘅時間經到位嘞，咁小生就有眼睇囉。

【唱】

♪ 劉生禮罷，咁就離舖位呀，不理嗰隻冤魂點樣發威。

嗰位懷安正在將數計，正在算盤筆墨係盡施為。

忽然有人一巴係摑在嗰個後枕尾底呀，當時係懷安望下低，

望轉背後，喺嘞，無人到位，點解有人打得我咁悲啼？

正在思量，喺嘞，面又到位呀，一巴兩巴，嘿，打到嗰個懷安眼火都標齊。

轉眼又望見披頭和散髻嘞，鮮血係滿面，企喺開低。

見佢一指，喺嘞，指住又到位呀，懷安，吓，認得呀，大叫一聲話有鬼呀，咁就躓在地嚟。

驚動大難才兼孖指桂呀，大隻仔係一齊走到嚟。

將他係抱入去舖裡底呀，方才驚動佢個董氏嬌妻。

便問阿大隻仔，究竟因何為呀？因何一陣佢會，吓，面色似黃泥。

大隻仔係答言，佢正將數計，忽然話有鬼喎，咁就躓喺地低。

嗰陣係董氏妻房正在思慮呀，忽見得床下底裡頭，又快現起嚟。

喺嘞，床下響亮就跑出洗腳嘅橙仔呀，忽然又望見床上底，

衣裳各樣咁就撇晒落地底呀，佢所謂被舖枕蓆，喺嘞，毀爛一齊。

嗰陣係董氏方知，嘿，郎君一定撞邪撞鬼呀，連忙下跪把佢嗌。

究竟你係哪處仙人跟佢係到位呀？究竟佢在何方何地，你至有跟佢返嚟？

望你係開聲來直啟呀，你愛幾多金銀衣草，愛什麼東西？

係咯，係咯，我知道係我郎時低兼運滯呀，致令係犯著你嘞，你至跟佢返嚟。

嗰陣小喬聽喇，大發勞騷，聲言你等係休糊塗。

我今非是，五里地頭兼孖十路呀，係懷安隻衰鬼哩，唔係時運低高。

話罷我們一切來路呀，免使妳係佢妻子，話佢死得糊塗。

嗟，老實對妳講，妳休要亂說一遭，我係小喬廖氏，怕乜話妳知多，

今日本姑娘到來將他命攞呀，實要係將佢喪閻羅。

因為呢個災瘟薄倖，狼心太過呀，把我錢財散盡，把我拋疏。

曾記當日我在娼寮，點樣將佢待過，正所謂係嗰時，佢就身體違和。

醫生日日我都請幾廿個呀，呀，為佢呢個災瘟有病，實在奔波。

醫好嗰個災瘟，把佢身子燉到妥呀，一日就燉雞，一日燉鵝。

白鴿蛋雙雙來燉佢食過嘞，指望呢個災瘟係帶我脫江河。

誰料佢花言巧語，就將我騙過嘞，把我錢財分盡唔理咁多。

眼尾唔瞧就唔理我呀，使我懸樑自盡在江河。

今日到嚟將他命攞呀，快快躝開免使我下手，嚟到帶佢落閻羅。

董氏聽聞，咁就嚇到心膽破，連忙下跪向佢分疏。

唉，小喬呀，仙姑呀，事已過呀，望妳大發慈悲，唔好把佢收磨。

但求仙姑唔將佢命攞呀，奴奴感激恩義多多。

我寧願般般條件都應允妥呀，唉，妳若還恕過佢哩，奴奴寧願讓妳做大婆。

哎，小喬聽罷更仲過起火呀，事到臨頭重講乜嚼大婆。

快些躝開唔話將我阻呀，我要把個災瘟磨折多多。

即將佢個頭顱來扻破，扻到呢個懷安血濕衣羅。

又將逐隻牙齒就來擸咗呀，擸到係懷安牙齒略疏。

把佢手指十隻係來拗破呀，拗到呢個懷安頻叫淒楚，又淚灑衣羅。

好嘞，時候到嘞，佢就發威，就把呢個懷安面轉撈泥。

把佢個喉嚨揸住，咁就將佢變鬼呀，懷安一命又歸西。

當時伙記人人唇將啟呀，哈哈，我哋東家哩，如今喺嘞，面轉黃泥，

快啲去叫開路先生到位呀，因為我哋懷安東主命已歸西。

慢講廣昌隆巴巴閉，又唱劉生時間到嘞，就返嚟。

佢嚟到廣昌隆又詐諦，喂，伙計呀！做乜人人入晒裡低？

小生回來拈回遮仔呀，便將各物盡帶齊。

驚動嗰個大難才話唔使計嘞，我哋東主今晚被鬼迷。

明日就要開喪，將佢個屍首來送上山中到位呀，並請係件作就要將他埋。

嗰陣劉生方知係小喬所製嘞，知道小喬冤仇已報，好嘞，帶妳都回歸。

嗰陣拈回各物遮仔呀，暗中囑告小喬廖氏，小喬廖氏呀，報仇已結妥，咁就快跟嚟。

後至隻鬼又話借屍還陽，有咁嘅來砌，不知是否屬實難以稽。

總之係良心盡喪咩，咁就瞞人就難欺鬼呀，今日小喬係報仇洩恨，此乃因果造嚟。

各君聽過呢段洩恨一切，大利係東南與東西。

呢段廣昌隆故事係盡說一切，無虛偽呀，祝君聽過丁財貴壽，係福祿全齊。

第五類　風月場所曲目

《爛大股》（又名《兩老契嗌交》）（板眼）

【唱】

♪ 哎喲！我踱來踱去，踱吓踱來，都係唔得嚙蒜（夠算）！點解？係嘍，實見囉攣。

想我爛大股，生來，係冇乜嘅人緣。

唔係冇人緣！不過百家憎。想我哩，想我爛大股為人，係自己作賤，哎喲，有觀音係唔學，學個何二趴眠。

想我有錢哩，嗰陣時呀，也住到沙面呀。哩，我叫艇喎，遊河，樣樣都佔先。

哩！哩！哩！今晚又叫青蘭，明晚叫瑞鑽。有晚瑞彩喎，阿瑞珍，與共阿瑞嬋呀。

我叫老舉哩，係叫來，風車咁轉。嗰啲老舉話我，話我貪同人客試新鮮。

所以話埋行，老舉埋行，佢就抵制我喇。喺喇！有錢冇地搵呀！有嘅，有個瑞彩，生平共我格外有緣。

佢話人客送盡一萬九千九百九十個都未曾遂得佢心願，話我爛大股哩，就生來嗰啲脾性，揢扁搓圓。

所以話喎，話跟我係埋街，跟唔到哩，就會尋短見喎。話要生要死，要話搵刀割大髀喎，歸家寧願同我食粥揸鹽。

咁嘅老舉唔怕釣起，搲得起，冚得沙虱被嘅，所以老竇剩落家財，我為佢都盡唔見。

搲呀搲呀又是搲！喺喇，咁就搲到，搲到荷包乾淨，睇吓冇一個錢。

想我哩，呢一排，度來唔得掂呀，不若我搵吓杜老契咋，同佢係借番吓錢。

哎，老契應該佢懷我舊念，唏唏唏，應該嘅！等我，開去尋他度吓錢。

哎喲，人話喎，去老舉寨就當然裝番個體面嘛，梗係啦！等我剃光幾條鬚凸，打過條辮。

喺啦，滿面嗰啲烏雲遮晒上面呀又，喺啦，我哩喎，係煙油又發現，喺啦，拎

起嗰件長衫係湁得出鹽。

嗰個馬褂哩就拎來睇吓爛剩個後邊，

哎喲左邊係雲南，右邊四川——疏風散熱吖嘛！

搦起嗰對嘅襪襪，睇吓腳板穿。

拎起哩嗰對鞋，好似萬丈深河喎，有——佢話冇底係有面。有哩喎，咁耐唔
分居——冇爭（蹭）吖嘛！

哩！哩！哩！哩！擘大口冇晒針線，又名叫做秦檜害死岳飛——冇晒理吖嘛！

係穿起鞋襪，咁就步向前。

君子唔離嗰把秋後扇咋，哈哈哈！連忙用手咁就插番嗰道門。

忙舉步，出街行，一程就去到大遼參。

見了伙頭大叔將言問：喂，□□大叔呀，我地瑞彩坐得唔曾？

哦，你開來搵瑞彩呀，盞你搵喇！點解呀？哈哈哈哈！因為個瑞彩如今就行、
行咗運喇。有個師爺把佢溫，

晚晚開廳飲呀，開廳飲，飲到幾更深。常時喺開邊酒埕瞓，水流過橋，就枉你
追尋，枉你追尋。

爛大股聞言暈一陣。唏，乜我打飢荒㗎！咁卵（冇）癮！唔得，等我叫隻艇將
佢尋。

叫艇呀喂！哎喲，去邊度呀？爛生哦？

你快啲搖我去過珠江，去搵人。

哎喲咁就搰跳啦爛相（乜咁講！）唔係呀，搰跳板喎！你又要坐緊，還要坐
緊。等我就搖櫓，就你快行。

一程搖到大江濱。遠遠聽聞嗰啲音韻，聽聞開邊唱八音。

嗰邊高聲嗌叫埋席飲，爛大股趴喺船頭聽一陣，聽完幾句然後把我老契追
尋，把老契追尋。

唔見得咁耐呀，乜你瘦得咁心酸。呀，你瘦成係個樣哩，實係可憐。

哎喲，曾幾生回家，把那銀兩計便，你早早地帶妹埋街，唔使累到你今天。

唉！抑或喎係慈母，慈母唔主張？抑或大娘不願？定是大娘係暗令禁，至有格
外咁森嚴？

話你趁早，趁早係埋街呀，此後唔須掛念哩。咁就待奴送別你回船。

喂！撐都又再撐，加賞兩個銅幣，點呀？哎喇，多謝師爺喇又。

嗰陣爛大股就聞言歡喜甚。□□□□你個冚家瘟！

等我踏上船頭雙腳企緊，長眉羅漢會觀音。

叫聲阿肥奶孅：肥奶孅！你近來接得好多大財神？

哎喇，重估係乜人，阿爛相你唄（唏你病！好精神嘛！）

唔係，乜你嚟唄，係呀唔見咁耐，腳步都唔同係往日咁勤。

你今晚開來飲呀？——唔係飲，開來搵人。

哎喇咁你搵邊嗰呀？——梗係搵老契啦，唔通搵你咩！

哎喇邊嗰呀？——我問聲阿瑞彩佢喺處唔曾？

你瑞彩呀？喺裡頭之嘛，過緊癮（唏喇撞板！）唔係呀，洋煙癮。

唏、唏，乜你話嘢話得半吟髀！

你快啲共我叫、叫、叫佢出來，共我講句時聞，講句時聞。

哎喇咁你聽一陣啦又。哎喇，瑞彩呀，你個老契來啦！

哎喇你契就契，契得咁肉緊。哎喇，阿肥奶孅乜你咁肉緊！我裝吓咋，裝吓係乜人。

原來嗰個病災瘟，佢今晚又試開來搵。一定係扭計喇，喋，等我氹佢埋街，免使佢尋。

哎喇，我仲估邊個喎，哎喇，我地爛相來。哎喇，餓死唔慌你將我問。

腳步就唔同，哎喇，勢唔估到你咁薄情嗰喎，咁就冷手拋人。

爛大股就答言：你休將我混，我從來唔慣冷手拋人。

哩，因為我近日發姣學人開間係鴉片館（哎喇好生意呀呵）好！

開間鴉片館，皆因所欠就些少、些少財銀。

我想趁此矮平上多幾碼，特意開來把老契你（來啦來啦哪！）你借住十兩銀。

借得你耐就唔好意思，至遲三兩日我就還銀，就還銀。

哎喇，我喋，喋，喋！（對，對，對，對，對！）哎喇，難為你話借，借得咁心傷。

擘大個口我就睇到你條腸。（你有叉光鏡咩！）你估，

哎吔，我當真來跟你上岸呀？（咁唔係嘅咩？）

氹你啫嘛！真係囉喎！呀！估話當真來跟你上岸！

呀喇！跪倒饎豬就睇錢份上，冇錢開來鬼認你做老相咩！

哎吔，你唔知咩？我地老舉心腸鐵咁樣，有錢開來係我情郎。

你就快啲躝屍喇！咪個羅紋掌，（唔！）

哎吔我家陣有個師爺喇，你激嬲我，就會就送你上公堂（丟那媽，立亂送我上公堂，□□□□）。

哎吔我話你打水圍，話你白撞。蛇仔唔要等我傷。

哎吔，□□□□恃住個嚖耷師爺把我欺。

講到打官司唔似係我咁地利。講出來就嚇死你喎。我認老寶哩，做知台——裡頭執吓馬屎。

我阿叔哩，做布政嗱——雉雞尾。

大伯父，渣渣地都係將軍嗱——衙門裡頭打更就和掃地。

我大佬呀，南海縣——咁就拉板子呀。

細佬就荷薄所，保住你喇啩——出入周時捧住嗰條叫做青龍旗。

呢班人馬護得你住，哩，你就使乜咁飛。

你若還冇錢俾，出槍花佢就冚咗你。問你就俾錢唔俾，問你就俾錢唔俾，俾錢唔俾。

哎吔，呀！我聞此語，果然係咁新腔。

你估呀，你就咪嚇我，咪嚇我，咪嚇我，你真正混賬。

激嬲我，就叫師爺就出到來，

你估呀，當初仲估你係大家當，原來你係一個爛頭光棍認做行商。

睇落你原來就得個囊。紙紮冬瓜裡邊無瓤。快啲躝屍呀！休得混賬，休得混賬，休得混賬。

咪師爺聽到呀，哈，你就一身傷。

哎吔暗啞抵，你咁樣講，真至太無稽！

枉我當日把你過，把你來為。

記得你嗰年身有弊，為你操馳腳亦跛。

蜈蚣先生請咗就幾十位，五錢銀一劑藥食咗我五百多劑。

食好之時重要開胃，燕窩魚翅重有燉羊蹄。

朝朝要食碗三及第，食得多時話淡西西。

龍眼乾肉煲薏米，何曾半點就把你難為，把你難為。

哩！食好就之時，你叫我就共你來發誓，話就跟我到底，係都要跟我，跟我
回歸。

原來你口滑就無潭底，花言巧語變花雞。

激嬲我，我搵刀仔，把你隻髻，割你個葫蘆仔。

撳你嘅花容與泄屎。嚇到個甜姐兒嘈嘈閉，驚動個師爺就鬧出來。

王八蛋！王八蛋！王八蛋！□□□□，

快啲叫番隻□□□□，

有個就勢兇打到佢船艙下。

爛大股就撻到就喉耳縫，登時好似就四腳爬沙。

艇嫂上前就來勸架，哎喲唔好打呀又！打死人命唔係咁話，要饒他。

爛大相你聽我勸時，同我話喇，從今唔好就到此繁華，唔好就到此繁華。

哎喲艇嫂呀你大發慈悲，撐吾過海就脫災危。

我幾十歲自問唔知死，為人何苦就做到咁痴。

有錢銀嗰時不如娶個妾侍，得來日後繼宗枝。

養大成人可以做生意，賺番銀兩就換啲便宜。

買田萬丈高樓都隨地起，富貴鉛華都就更光鮮，買田兼置地，買田兼置地。

好喇！斬手指來為記，就唔到煙花嘅地啦。

唏！咁就抵制佢喇！等嗰啲老舉都罷市咋，咁就從今改過，就勝過舊時。

附錄一

杜煥年表

1910	廣東肇慶府高要縣金利墟李村出生。
1911	杜煥三個月大，正月十五「掛新燈」後，家人發現其雙眼蒙白，自始失明。
1914、1915	廣東西江、北江和珠江洪災，杜家宅舍田地全被沖毀。
1917	杜煥七歲，母親送到瞽師王分處投師學藝。
1919-1920（大約）	杜煥約十歲，隨師傅王分往廣州。晚上杜煥到環珠橋流連，結識待客召唱的一眾瞽師。
1922	杜煥 12 歲，瞽師孫生收其為徒，學習彈箏伴唱南音和占卜。一年後正式拜師，並入住河南的「盲公館」「水簾別墅」。
1923	杜煥 13 歲，父親在鄉間去世。
1926	農曆三月十三日，杜煥與三名瞽師一同出發往香港。四月到達香港，落腳新填地一家「盲公屋」。農曆六月返回廣州與孫師一起趁神誕唱曲，農曆七月回到香港。
1929	杜煥 19 歲，結識八音館女歌伶余燕芳，隨後結婚，並接母親到香港同住照顧。
1930	第一兒子出生，襁褓三月不幸夭折。
1931	第二兒子出世，不到兩月夭折。
1934	誕育女兒，四個多月大亦夭折。
1935	香港廢娼。初期杜煥在兼營私娼的私煙館唱曲，之後重出街頭賣唱。再誕一兒。
1937	日本全面侵華，中國開始八年抗戰。杜煥留在香港。
1939	兒子不到五歲病逝。杜煥與余氏共育四兒女，均早年夭折，自此無兒無女。
1940	杜煥母親去世。
1941	12 月 8 日，日軍空襲香港，杜煥靠街坊友人接濟糧食。12 月 25 日香港淪陷。
1942	農曆正月十五日，妻子病逝。
1943	結識失明師娘阿有，繼而同居，兩人分別在街頭唱曲艱苦為生。
1945	8 月 15 日日本投降，戰後取消宵火管制，杜煥街頭賣唱生意稍好，生活勉強安定。
1950	麗的呼聲面世，市民開始聽無線電廣播，杜煥賣唱生意一落千丈。後到佐敦道佐治公園賣唱，收入稍好。
1953	佐治公園擴建圍鐵網，失去演唱場地，生活又陷困境。同年與阿有分手。
1954	農曆十月十八日前往澳門，在賭場附屬餐廳唱曲，留澳門 60 多天後返回香港。友人介紹在紅磡一家私煙館暫居七個月。
1955	農曆七月，與老拍檔何臣到香港電台定時演唱南音節目，一唱 15 年。期間建築商何耀光先生每逢節慶都請杜煥到府唱南音。
1970	年底香港電台告知即將結束南音節目。
1971	1 月底，杜煥結束 15 年的電台南音節目，只能再在街頭賣唱。

1973	杜煥申請得公共援助傷殘津貼。傷殘金不夠生活，仍舊在街頭賣唱。
	杜煥被邀到大會堂劇院為第三屆「香港節」話劇節目「灰闌記」台前唱南音。
1974	市政局在大會堂舉辦「民間傳說與歷史故事」南音演唱會，杜煥主唱，何臣拍和。
	年底杜煥應德國文化協會邀請在歌德學院演唱，與榮鴻曾首次相逢。
1975	年初杜煥在中環聖約翰大教堂午間音樂會演唱。
	3月11日至6月26日，榮鴻曾安排杜煥每周三次在富隆茶樓唱曲錄音。
	杜煥應邀到中文大學中國文化研究所演唱。
	杜煥先後在新亞研究所及中文大學崇基學院獻藝。
	8月19日，杜煥在市政局主辦的大會堂專場演唱。
	何耀光先生失去杜煥聯絡多年，司機尋得杜煥，再請他到府演唱。
1976	3月6日、13日杜煥在香港大學亞洲研究中心補唱《憶往》最後兩章。
1978	2月18日，杜煥在第六屆香港「藝術節」演唱南音專場。
1979	不時於歌德學院演唱。
	6月17日，杜煥因腎衰竭病逝，終年69歲。

附錄二

1975-1976 年所錄 45 小時全部曲目

據所錄日子排序，以龍舟或板眼唱時，則特別註明。

在富隆茶樓（1975）

3 月 11 日	男燒衣、妓女痴情（又名女燒衣）
3 月 13 日	霸王別姬、客途秋恨
3 月 15 日	大鬧廣昌隆（一）秀才遇鬼、（二）陰魂訴恨
3 月 18 日	大鬧廣昌隆（三）廟前、（四）十殿
3 月 20 日	大鬧廣昌隆（五）報仇、尤二姐辭世
3 月 25 日	何惠群嘆五更、玉簪記之夜偷詩稿
3 月 27 日	梁天來告御狀（一）分野、（二）禍起花盆
4 月 1 日	梁天來告御狀（三）慕想功名、（四）慕想功名續
4 月 3 日	梁天來告御狀（五）請風水、（六）睇祖墳
4 月 4 日	梁天來告御狀（七）買居、（八）掘祖墳
4 月 8 日	梁天來告御狀（九）白虎照明堂、（十）白虎照明堂續
4 月 10 日	梁天來告御狀（十一）渡頭截劫、（十二）渡頭截劫續
4 月 12 日	梁天來告御狀（十三）妻迫夫陪罪、（十四）妻迫夫陪罪續
4 月 15 日	觀音出世（一）妙莊王求仔、（二）妙莊王求仔續
4 月 17 日	觀音出世（三）玉女下凡、（四）觀音出世
4 月 19 日	觀音出世（五）觀音出世續、（六）觀音出世續
4 月 22 日	武松（一）武松回家、（二）武松回家續
4 月 24 日	武松（三）景陽崗打虎、（四）兄弟相會
4 月 26 日	武松（五）武大郎置家、（六）金蓮戲主
4 月 29 日	武松（七）叔嫂相會、（八）叔嫂相會續
5 月 1 日	武松（九）金蓮戲叔、（十）金蓮戲叔續
5 月 3 日	武松（十一）武松別嫂、（十二）武松別嫂續
5 月 6 日	武松（十三）王婆設計、（十四）王婆設計續
5 月 8 日	武松（十五）出牆紅杏、（十六）出牆紅杏續
5 月 10 日	武松（十七）武大郎捉姦、（十八）武大郎捉姦續
5 月 13 日	武松（十九）武大郎捉姦續、（二十）王婆獻計
5 月 15 日	武松（二十一）公共化人場、（二十二）公共化人場續
5 月 20 日	武松（二十三）歸家祭靈、（二十四）歸家祭靈續

5月22日	武松（二十五）歸家祭靈續、（二十六）歸家祭靈續
5月24日	武松（二十七）武松殺嫂、（二十八）大鬧獅子樓
5月27日	夜偷詩稿【重唱】、景陽崗打虎【重唱】
5月29日	玉葵寶扇之大鬧梅知府【龍舟】、玉葵寶扇之碧蓉探監【龍舟】
6月3日	再生緣之孟麗君診脈【南音】、武松之祭靈【龍舟】
6月5日	武松之殺嫂【龍舟】、武松之殺嫂續【龍舟】
6月7日	武松之大鬧獅子樓【龍舟】、武松之大鬧獅子樓續【龍舟】
6月10日	武松之初次充軍【龍舟】、武松之初次充軍續【龍舟】
6月12日	武松之醉打蔣門神【龍舟】、武松之醉打蔣門神續【龍舟】
6月17日	八仙賀壽、天官賜福
6月19日	失明人杜煥憶往（一）、（二）
6月21日	失明人杜煥憶往（三）、（四）
6月24日	失明人杜煥憶往（五）、（六）
6月26日	失明人杜煥憶往（七）、（八）

在西村家（1975）

| 5月31日 | 爛大股（又名兩老契嗌交）【板眼】、陳二叔【板眼】 |
| | 好意頭龍舟【龍舟】 |

在香港大學亞洲研究中心課室（1976）

| 3月6日 | 失明人杜煥憶往（九）、（十） |
| 3月13日 | 失明人杜煥憶往（十一）、（十二） |

附錄三

杜煥錄音出版系列

香港歷史博物館出版《漂泊紅塵話香江──失明人杜煥憶往》DVD 影視唱片，輯錄《失明人杜煥憶往》錄音，附中英文雙語版小冊含曲詞和短文，2004 年。

香港中文大學中國音樂資料館（現中國音樂研究中心）出版「香港文化瑰寶──杜煥瞽師地水南音」系列八輯 CD 唱片，附中文版小冊含全部曲詞和短文。

專題及曲目

第一輯 《訴衷情》2008 (2 CDs)
　　　　曲目：「客途秋恨」、「男燒衣」、「女燒衣」、「何惠群嘆五更」、「霸王別姬」

第二輯 《失明人杜煥憶往》2010 (6 CDs)
　　　　杜煥即興創作講唱生平

第三輯 《絕世遺音──板眼、粵謳、龍舟》2011 (1 CD)
　　　　曲目：板眼「兩老契嗌交」（又名「爛大股」）、龍舟「武松祭靈」、粵謳「桃花扇」（李銀嬌師娘唱）

第四輯 《大鬧梅知府》2012 (1 CD)
　　　　曲目：「玉葵寶扇」之「大鬧梅知府」、「碧蓉探監」（龍舟版本）

第五輯 《八仙賀壽：瞽師杜煥賀喜慶》2013 (1 CD)
　　　　曲目：「天官賜福」、「心想事成」、「八仙賀壽」（龍舟）

第六輯 《觀音出世》2014 (3 CDs)
　　　　曲目：「妙莊王求仔」、「玉女下凡」、「觀音出世」

第七輯 《名著摘錦》2016 (2 CDs)
　　　　曲目：「夜偷詩稿」、「尤二姐」、「孟麗君診脈」、「景陽崗打虎」

第八輯 《大鬧廣昌隆》2019 (2 CDs)
　　　　曲目：「遇鬼」、「訴恨」、「廟前」、「十殿」、「報仇」

《漂泊紅塵話香江──
失明人杜煥憶往》2004

「香港文化瑰寶」系列第一輯
《訴衷情》2008

第二輯
《失明人杜煥憶往》2010

第三輯
《絕世遺音 ── 板眼、
粵謳、龍舟》2011

第四輯
《大鬧梅知府》2012

第五輯
《八仙賀壽：瞽師杜煥賀喜慶》2013

第六輯
《觀音出世》2014

第七輯
《名著摘錦》2016

第八輯
《大鬧廣昌隆》2019

附錄四

馮公達：《側寫杜煥》

（原載《戲曲品味》2016 年 1 月至 7 月，2022 年經作者整理）

（一）灰闌記過場南音

我家有一位朋友何林榮幸女士，是 1950 年代香港電台唱片房主管，常有電台的音樂會門票給我，故此我經常前往電台，見到杜煥和何臣的播音，知道杜煥不是全瞎，至少可以依稀看到播音室的大鐘指針，懂得要唱到什麼時候。不過，他們不認識我這小孩子，彼此的真正認識，是 1973 年的事。

當年香港政府舉辦第三屆香港節，其時我在《音樂生活》月刊擔任公共關係經理，經常要到大會堂去。那是秋深時分某天，我經過票房，忽聽得有人叫我，原來是普及戲劇會的章經（藝名），告訴我該會和紫荊劇社將在劇院演出話劇《灰闌記》，是香港節重頭節目之一，劇本由黎覺奔教授（1916–1992）根據元朝李行道（約 1279 年在世）的雜劇《包待制智勘灰闌記》改編。但有一個問題，就是每幕間有些情節演不出來，導演團的黃百鳴和章經希望聘請杜煥用南音唱出，卻不想他只根據一個大綱，在現場隨口「爆肚」，因此需要一個人寫些曲詞，讓他依著來唱，由於香港節的預算較充裕，酬勞方面不成問題，導演們都知道我對粵曲有些心得，要我擔當曲詞的撰寫，因我過去寫過一些搞笑的歌唱話劇，心知難不倒我，便一口答應下來。

於是在一個晚上，我、章經和舞台監督楊基往訪杜煥，提出這項要求。他承諾到時可交出七成，曲詞給他就是，自有開眼的人替他讀出，並表示酬金足夠聘請一位失明人給他伴奏。事後章經對我說，原希望杜煥記得五成而已，也恐怕要找人給他讀曲，和另聘伴奏，不料他已想到一切，解決一切了。

就是這樣，黎教授每編好一幕，便經由劇務梁國雄（即後來香港話劇團的道具主任）親自速遞給我，我根據要求寫好後，再請梁氏速遞杜煥，在全部寫好後約個多星期，我們請杜煥同到旺角某旅館開個房，唱來聽聽，他不明白的劇情，

便給他詳細講解。

綵排晚上，也要求杜煥參加。一方面讓他了解整套戲，以利銜接；另方面錄下他獨自彈箏，沒有椰胡伴奏的演唱。原來導演團恐他年事已高（才60多），演出時若不克到來，有錄音作一手準備，但當然沒對他說。可惜演完未有保留這卷聲帶，真是失策！

首演晚上，杜煥和伴奏準時報到。當時導演之一的章經是某中學的戲劇社導師，同學們全都有來幫忙，人手充足。我見杜煥兩位盲人，手持紅白兩色「盲公竹」，先乘車到尖沙咀碼頭，登輪渡海，上岸後背負樂器，步行至大會堂劇院後台，很轉折辛苦，便說可以派人往接，豈料杜煥斬釘截鐵的回絕，說他們早已慣了，不用麻煩他人。最後的演出結算，有點盈餘，我即建議給他一些交通津貼，章經想了一會說，現在才給可能令他難堪，不若改以「利是」形式給予吧。

唱南音的枱椅，擺在大幕前的側翼旁邊，我擔心每幕前後要專人帶他們出入，但杜煥說不用，他們從頭到尾就坐在那兒，一聽到落幕即會操琴演唱，還說出場前自會上足洗手間，也會喝夠水，表示十多年來在電台都是這樣，真是非常專業。演唱時有射燈直射他們，因此需要化妝。舞台監督指定一位同學負責，當第一筆冷霜塗在杜煥臉上時，他略為躲避，只是「唔」了一聲，卻始終沒有抗拒，因他知道這是必要的程序，但為什麼，就不大了了。原來今回是他有生以來，第一次塗脂抹粉化妝的呢！

兩人當日所穿的，據悉是最好的唐裝，可是化妝之後看來看去，總覺不大搭調，大會堂高級助理經理何家光看見，眉頭一皺，計上心來，走去香港中樂團借來兩襲演出用的長衫，二人穿上後，顯得溫文儒雅，謝幕時，杜煥雙手抱拳作揖，博得觀眾的好評和掌聲不少。

《灰闌記》有兩天日場，他們要下午1時到後台準備，直至晚上11時許才卸妝，再加上交通，總耗杜煥半天有餘。我知他有「阿芙蓉」（opium）癮，便問他演完日場需否一個私人化妝間，他明白我指什麼，卻連說不用，並表示沒帶那個東西出來，只消在梳化打個盹，多抽幾口外國名牌香煙便成。

跟杜煥混熟後，我提起這回事，竟給他教訓一頓說：「做人不可只顧自己的私慾，而不去顧全大局。凡事不怕一萬，只怕萬一。萬一當天有那個在身，被人查

獲，坐牢事小，影響整堂戲事大呀！」他的江湖閱歷，教他總會替人設想。

杜煥的樂天知命，禮下於人，不爭名，不奪利，從不斤斤計較，一生做好他的本份，唱好他的南音，沒有奢望，沒有苛求；失諸港台，收諸灰闌；幾段過場南音，替他埋下異日演唱會的種子，萌發新的植株，在另一個場地把南音發揚光大。

（二）客途秋恨和別姬

《灰闌記》的演出成功，有兩人格外滿意，對杜煥尤為欣賞。他們是市政事務署助理署長陳達文（Darwin，1932-；後升任至文化署署長及其他高職），和高級副經理楊裕平（Paul，1943-；後升經理）。我認識前者在先，但跟後者大概同年的關係，較為熟絡，也認識楊太，並常在大會堂酒樓午飯聚首。

陳達文是大會堂開國功臣之一，他認為成立十多年來，從未辦過南音演唱，似乎忽略了這門本地的民間說唱藝術。楊裕平於是跟我商量，南音既被公眾認受，《灰闌記》的如潮好評，定然被人注意，叫我找杜煥來唱一場，以免別人捷足先登，看過反應，再圖其他。

首先，預留了 1975 年 8 月 19 日的劇院檔期，便在一天的工餘，我、楊裕平和助理經理王守謙一行三人，往訪杜煥，一起到他居處附近的蓮香樓喝茶，談談細節。我告訴杜煥，這次因有名氣同樣響亮的何臣瞽師拍和，雖則他們沒有過往的賣座記錄，市政局也給予本地藝人的最高表演費，港幣 1,000 元。杜煥在千多謝萬多謝之下，向保羅敘述他的生平經歷，我和王守謙則一一記下，作宣傳和場刊之用。

接著由我跟杜煥商討節目，我說演出將分為上下半場，中間休息 15 分鐘。我們希望下半場唱《客途秋恨》全卷，因為根據簡又文教授（1896-1978）的考證，此曲作者是葉瑞伯而不是繆蓮仙，開首的一段自敘式唱詞，是別人依附上去的，並非原作，而全曲應以「孤舟岑寂晚涼天」作開始。我們希望藉著今次的演唱，把這個訊息告訴聽眾。

杜煥聽到這裡，忙說很對，他學唱此曲時，也是沒有「繆蓮仙」的一段，其後聽得行家這樣唱，他才依樣葫蘆，還要我再三說過葉瑞伯三字，讓他牢記在心。

演唱前，他更向聽眾交代幾句，說明何以跟坊間流行的曲本不同。

簡教授的考證，最先載於 1971 年 10 月《廣東文獻季刊》一卷三期 18 至 31 頁〈廣東的民間文學〉，其中的「南音之王客途秋恨」即轉載於同年 10 月 8 日《星島日報》文學天地版，是非常重要的參考。

上半場第一首曲，我們要求杜煥選支較短的曲，以照顧遲入場的聽眾。我一說，他立刻明白，因為《灰闌記》有相似的舉措。《城隍廟》正好切合，即告中選。

至於第二首，我請杜煥提出，卻給我一一否決，例如《嘆五更》，我擬留待下次；《男燒衣》似不太合時宜；《祭瀟湘》又是男歡女愛；《碧蓉探監》最好連同《大鬧梅知府》一起唱，如此則顯得長了點；《八仙賀壽》和《天官賜福》同屬「善喜」的一類，新春佳節時唱，較為適合。

最後，杜煥提出《霸王別姬》。我一聽，先打個突，隨即問他開頭兩句是什麼，他便輕唱：「耳邊忽聽人喧噪，警覺前營，散我楚歌……」

尚未唱完，我立刻說：「就選這支。」

我向楊、王二位解釋，這樣我們在同一晚可以聽到三首不同題材，但很有代表性的南音。後兩首雖然也是愛情故事，但《霸王別姬》英雄氣短，《客途秋恨》兒女情長，一較硬朗，一較纏綿，正好有著強烈的對比。何況據我所知，《霸王別姬》極少在歌壇出現，它跟《客途秋恨》的流行普及，不可同日而語，卻不表示寫得不好，是值得介紹的佚名之作。

杜煥聽了我的說明，不獨支持附和，還說的確如此，他自己 40 年來僅僅在私人場合唱過一兩回罷了，公開演唱一次也沒有，難得的是他仍記得曲詞，其後我在場刊介紹如下：

以霸王別姬為題材的粵曲，有南音和大喉兩個著名本子，曲詞完全不同。大喉唱來慷慨激昂，有英雄末路之勢。南音則哀怨纏綿，唱來婉轉悠揚，富有神采。至於作者是誰，則無從稽考，民國初年已有歌姬演唱，觀其曲詞及寫作形式，與《客途秋恨》有若干相似的地方，以此推測，其出現年代不會太早，約在清末左右。

南音的《霸王別姬》，唱者十分吃力，感情變化之處甚多，且全曲又無停頓休息的地方，又須一氣呵成，故懂唱南音者，亦往往視為一艱深的歌曲，40 年來鮮

有人演唱，戰後更難以一聞，幾成絕響。杜煥瞽師自云，於香港電台演唱時期，亦從未唱出，現把這闋曲子介紹，最主要目的為不欲令其失傳。（作者按：現悉香港電台有杜煥的《霸王別姬》錄音聲帶。）

點選《霸王別姬》，我尚有一則個人的自私原因，未曾說出來。

（三）首次南音演唱會

我年輕時住在中環，常去高陞歌壇聽曲，因而認識業餘唱家鍾志雄，不過他沒有教我唱歌，卻教我蒐集粵曲的資料，我有空便到荷李活道一帶的舊書坊，用頗低廉的價錢，購得丘鶴儔（1880-1942）《琴學新編一二集》、潘賢達（1893-1956）《粵曲菁華》、沈允升（1924-1948）《絃歌風琴合譜》、《新月》雜誌等；此外，還有一本《歌聲艷影》，是位於大道西，設有歌壇的武彝茶樓印行，讓顧曲周郎購閱的集子，內容有茶樓自身的廣告、名家題詞、女伶倩影、歌者生平、曲藝評論，以及歌詞著錄等等，是十分重要的珍貴參考，可嘆我疏忽大意，搬屋時竟把整箱東西忘記而遺下，次日發覺，經已追悔莫及。

《歌聲艷影》的曲詞中，有南音《霸王別姬》，是一首我從未聽過的歌。細看曲詞，哀艷纏綿和生離死別充斥其間，文筆流暢，應該出自高手，即使佚名，亦值得介紹。

我們早經決定，首次南音演唱會的場刊，必須載錄曲詞和介紹文章，才具意義。內定了的《客途秋恨》，可用簡又文教授的考訂，《城隍廟》要由杜煥口述，我們默寫，這也是此行目的之一。

另外的一首，本來也預備像《城隍廟》一般，要「默書」一番，不過既商定唱《霸王別姬》，這程序便可減省，因我家裡有曲詞，只是一兩天內，要跟杜煥比對一下。

節目既定，保羅楊裕平便結賬打道，展開宣傳等工作，他身為高級行政人員，肯犧牲工餘時刻，出錢出力，做沒有酬勞的 OT，確是難得。

首要任務是海報的設計和印製，大會堂的柯式速印機，有專人蘇哥負責，因此不成問題，印好便可售票。門票只分 2 元和 3 元兩種，非常大眾化，而且一早售

馨，可知南音是有聽眾的。

在這背後，還有合約要簽，為了遷就杜煥，由我把一式兩份的合約帶去，讓他蓋章和打個「叉」號，杜煥說這程序在電台領款時也一樣。接著我便把合約帶回給保羅，他看後在旁邊寫下一行字：「Impress verified by Fung Kung Tat」（印章由馮公達核實），可見他在人情味之外，處事一絲不苟的嚴謹。

我知道要為演出者爭取最大的權益，酬勞方面，已獲得本地藝人的最高金額，鑑於杜何二人的眼睛缺陷，我要求酬金不要用支票，改以現金支付，保羅答應了。

由於有《灰闌記》的擔心經驗，我要求安排專車接送，保羅也答應了。此後舉凡經我而要杜煥出動的場合，備車成了慣例。演出那天的黃昏，我先到大會堂會合司機，然後把兩人接到劇院的後台。

舞台正中擺著桌子一張，後面有椅子兩張，待二人準備好，一位職員便引領他們就座。杜煥說椅子矮，桌子高；我四面環顧，看到電話機旁的電話簿，便拿兩本給他墊著。他於是表示滿意，可以搆到古箏的每根弦線了。

這時音響大師陳達德來到，安裝米高峰和試音，他一共裝了四支米高峰，杜煥兩支，何臣一支，另一支高高吊在聽眾的頭上，收取現場聲音。因此，錄音的效果甚佳，杜煥的歌唱，左手的綽（音測）板，右手的古箏，何臣的椰胡，都清楚分明，卻又不會互相干擾。陳達德是業餘音樂家，在職業化前的香港管弦樂團吹奏長笛，但跟陳達文沒有親屬關係。

一切打點安排妥當了，一位男士到來，拿出證件表明是政府新聞處的攝影師，擬拍攝演出情形，但他並不明白將來會如何利用這些相片。後來經我追查，知道政府盡量為政府活動拍照，作為記錄。新聞處會把照片製成縮圖索引，供新聞界查閱，或繳費使用，這輯照片後來還真有用武之地呢。

杜煥在何臣的伴奏下，揮灑自如，情感充沛，咬字清晰。當年雖因經費有限，未能把唱詞製成字幕打出，但都已印在場刊裡，又特地把座席的燈光調亮一點，以利閱讀，大家都很滿意。

這是香港市政局首次主辦的南音演唱會，也是南音首次登上會堂（auditoniurm）的演唱會，更是南音首次脫離街頭賣藝形式的重要演唱會。會後

的評論都讚口不絕，令人鼓舞。大會堂兩巨頭陳達文和楊裕平果然夠眼光，可以向市政局眾議員來個圓滿的交代和報告。

有見及此，我打鐵趁熱的希望續辦下去，兩巨頭高高興興的表示，今後將每隔半年至九個月請他們再來表演。這雖是口頭承諾，卻是言出必行的實踐。楊裕平還盼望有一天可把杜何二人弄到 1,400 多座位的音樂廳演出，這個心願因他被政府派往英國進修兩年而未果，何臣的不幸中風也是原因之一。

（四）藝術節八仙賀壽

春末夏初的 1977 年，市政局把杜煥南音推薦給香港藝術節，作表演項目之一，於次年 2 月 18 日星期六在大會堂劇院舉行，由於時值新春的正月十二日，節目不用細思，即敲定為《八仙賀壽》和《歸家憶娘》。不過，籌劃和宣傳必須提早進行。

在此，我學杜煥在富隆茶樓演唱前對各位貴客的說法，向讀者討個人情，談點題外話，講講藝術節的公關宣傳工作。

1973 年第一屆起的最初幾屆，香港藝術節一切大概以英文為主，場刊的英文節目介紹，外判給中文翻譯，譯名並不統一，新聞稿集中給西報，中文報不甚賣帳，受到極大的批評。

到了 1976 年，得到香港政府協助，由新聞處幾位高官主持其事，大會則以合約形式聘請某傳媒人擔任翻譯，但此君有自己的生意，便外判給幾位傳理系的同學到新聞處工作。然而傳理畢竟不同音樂，某同學便把 recorder（八個孔的牧笛）譯成錄音機，牧笛演奏會變作錄音機音樂會，猶幸我適巧在場發覺，忙請高官壓著不放「出街」，才不致鬧個大笑話。

次年痛定思痛，宣傳雖仍由新聞處負責，但藝術節協會的合約規定，該專人必須朝九晚五全職坐鎮。結果請得屠月仙的鋼琴高足，在義大利深造回港不久，後來成為流行音樂作曲家的林敏怡（Violet，1950-）出任。她本身是香港大學畢業生，中英文良好，又懂五種語言，藉著這些驕人的優異條件，要求一人獨當的權限，讓高官們負責女皇登基銀禧紀念的活動，她則全力肩負藝術節的工作。

閒話表過，林敏怡打電話給我，需要一篇杜煥的簡介和照片，簡介我隨時可以給她，照片雖有，但拍得不好。她提出要我請杜煥來辦公室，由新聞處的大師替他拍攝。我沒有所謂，只要她約好一部政府車輛便成。

拍出來的彩色照片很好，不過 Violet 不滿意，因為只得杜煥一人，沒有伴奏的。我記起 1974 年首次演唱時，新聞處拍過一輯照片，她即下定單要求印出，從中揀了合適的，再請畫師依著素描，登在節目指南內，這樣便不會被人笑說用舊照。女孩子心思果然縝密，也無怪她在香港大學唸的是心理學。

宣傳方面，除了例行的新聞公告，市政局當時還有一個電視節目《偷得浮生半日閒》，每週由當紅的電視藝員介紹即將舉行的活動，由於南音被選中，杜煥便要首度亮相熒光幕前。

節目由香港電台電視部製作後，給三間電視台（無綫、麗的和佳視）播映，這次錄影定於 1978 年 2 月 9 日上午進行。今回港台派到尖沙咀碼頭接我的，是部白色的小巴。一如往常，到了杜煥的住處附近，便向商店借個電話打去。線路一接通，他即行拿起，細聲的說知道了。

我這才想起，那天是大年初三，我們要返工的日子，當年只有初一初二是公眾假期，不過許多行業有很長的春假，杜煥的同屋大概仍在元龍高臥，及至見面一問，果真如此。為免鈴聲吵到別人，他醒後便不敢再睡，靜坐電話旁邊守候，這是杜煥的特點，寧可自己麻煩一些，從不願意別人改期遷就。

錄影地點是廣播道教育電視台，由藝員譚炳文（1943-2020）擔任介紹。可憐的杜煥，旦夕為生活奔波，收音機固然沒有聽，即使是同屋共住的人看電視，他也沒有去聽，既不知外間有什麼新聞，更不知譚炳文是何許人也！

鏡頭先拍譚炳文手拿綽板介紹南音的特色，然後拍杜煥唱幾段《八仙賀壽》。這是他學唱南音的「啟蒙曲」，自是滾瓜爛熟。由於節目佔的時間有規定，過長便要他減兩句，過短便加兩句，總之錄完又錄，錄到剛好為止，他一直都聽從編導的吩咐，沒有怨言或難色。

我每回和杜煥出去，都是有車接送。去商業電台接受訪問的一回，是乘坐的士，費用由節目主持孔祥卿支付。其餘各回乘坐的，是分屬三個部門的政府車輛，計有市政局及市政事務署、政府合署和香港電台，因為港島的車送杜煥回府後，

要駛返港島，順道送我回家，故每回要往返四次之多，他明白這是特別的優惠，是以從來沒有要求增加表演費。

其他人如梁培熾、何耀光等請他演唱，亦有相應的安排，絕對不用他為交通煩惱，何況有些地方他根本未曾去過。我忽發奇想，未知可不可以稱杜煥做「轎車瞽師」，以跟從前廣州的「大轎師娘」互相輝映呢？

（五）杜煥南音的錄音

杜煥 1979 年 6 月 17 日因腎衰竭壽終於九龍伊利沙伯醫院，享年 69 歲。本來大會堂有一個 8 月的檔期預留給他，我為了這件事致電過去，準備跟他商議。然而，接電話的女士告訴我，他已經入院多天了。原來大概十日前，他們發覺廁盆有血，卻不知是誰的，遂由開眼的設好痰盂，令失明的小便其內，才查出是杜煥。初時他還說不要緊，但拗不過一位善心人而就醫，結果要立刻留院，可惜病情已深，藥石無靈，我來不及探望，他已離世而去了。

杜煥唱過許多南音，逝世時的錄音僅得三個，都在香港電台裡。唱片只有一張，是 1957 年南聲公司 $33\frac{1}{3}$ 轉的《夜偷詩稿》（二卷），其餘是香港電台錄取的兩卷聲帶，《霸王別姬》和《客途秋恨》[01]。不過還有一個，在我手裡。即 1974 年南音演唱會的現場錄音，是大會堂以開卷式錄音機收錄的「認可」（authorized）版本。據我所知，大會堂同時有一個用中道（Nakamichi）錄音座所錄的現場卡式版，音質可媲美開卷式的，只是相隔數十年，錄音是否安然無恙，就不得而知了。

當年曾有某自稱是非牟利機構的負責人，來電問我可否借出這個錄音，讓有志之士探索研究，我從來不敢自珍，當然答允，但公事公辦，要求對方正式來函備案，結果沒有下文，不了了之。

我十分希望杜煥在生時，能夠把現場收錄的《霸王別姬》和《客途秋恨》灌成唱片出售，幫補他的生活。我首先接觸娛樂唱片公司，但劉東（?-2010）太太對我說，他們那時的主力，集中在粵語流行曲和電視劇歌曲，粵曲除非像任劍輝白雪仙等大老倌唱的，暫不在考慮之列。

我接著聯絡永恆唱片公司，老闆鄧炳恆聽過聲帶後，很老實的表示，他並不了解粵曲，不明白市場需要，加以婉拒。CBS／新力出過梁醒波的《高平關取級》和《六合彩》等，但老總韓艷梅的見解跟娛樂公司一樣，當時沒有興趣。

今天只可嘆句杜煥「生不逢時」，粵曲在他歿後，捱過了低迷期，時來運轉，漸漸復甦。鄧炳恆在葉紹德（1930-2009）的影響和說動下，開始錄製粵曲唱片，而且銷情不錯，我還出席過他們的慶功宴呢！

杜煥孑然一身，逝世時幾無以為殮，我知道後，立刻致電阮兆輝，因他在商業電台有個節目，望能呼籲一下，籌些款項。節目編導汪海珊（即羅卡太太）更找來時為市政局民選議員的譚惠珠，加上商台總經理，資深新聞界前輩潘朝彥（1926-1993）和總監周聰（1925-?）等，一同決定把我手上有何臣伴奏的《霸王別姬》現場錄音轉作卡式帶出版義賣。計劃後期我雖沒有參與，但知道卡式 1981 年面世後，替耆康會籌得約 30 萬元，作老人家的殮葬費。

世事有時真的很諷刺，教人哭笑不得。杜煥生前沒有幾許唱片，死後卻接踵而至。

這要回溯到 1974 年，榮鴻曾教授（1941-）從美國回港研究粵劇，訪問了許多人，又在香港藝術中心於歌德學院舉辦的南音演唱中，聽到了杜煥的曲藝，為之嚮往，由是進行他的大計，他說：

「我當時決定盡可能把他（杜煥）的曲目作大規模的錄音，從而保留一些將成絕響的地水南音。我深信演唱和錄音的場所必須是杜煥所熟悉的環境，包括聽眾、氣氛等，這樣才使他能充份地表現真正的藝術水平，忠於南音原來的面貌。有幸得到香港大學亞洲研究中心撥款資助，又找到位於香港上環水坑口的富隆茶樓合作，隨即安排杜煥在此演唱及錄音，娛樂茶客。從 1975 年 3 月 11 日至 6 月 26 日，每星期二、四、六午膳時間演唱一小時，總共完成了 42 節錄音，共 16 首曲。」（《漂泊香江五十年》唱片附件，2008）

其後，這批錄音存於香港大學亞洲研究中心長達 32 年之久，到 2007 年

01　香港電台十大中文金曲委員會主編：《粵劇粵曲歌壇二十至八十年代》，香港，三聯書店，1998 年。

5 月，在大學教育資助委員會[02]和何耀光慈善基金贊助下，才得以由香港中文大學音樂系中國音樂資料館製成 CD，正式出版。唱片的名稱很長，叫做「香港文化瑰寶──杜煥瞽師地水南音‧精選訴衷情」，[03]曲目有《嘆五更》、《男燒衣》、《女燒衣》、《霸王別姬》和《客途秋恨》等，其中還包括一些道白，是名副其實的「說唱」。

一項史前無例的南音說唱，竟告誕生，真虧榮鴻曾教授想得出來。

（六）說唱南音 50 年

事緣榮氏跟杜煥相處三個月裡，閒談中知道昔日他會根據某段新聞，用南音即興唱出，便要求他在富隆茶樓照辦煮碗，卻被一口回絕，因他已不再注意新聞了。

這是實情，記得杜煥 1978 年為《八仙賀壽》的宣傳預唱裡，居然恭賀大家橫財就手，多中馬票，卻不知道這玩意已在前一年取消，被六合彩取代了。同時也反映杜煥不喜賭博，一生都是腳踏實地的做人。

言歸正傳，榮教授回憶這項空前的創舉時說：「我靈機一觸，就建議他（杜煥）以自己的一生編一首新曲唱吧，對自己的故事可不能不知道啊？他很不願意，但是經不起我再三的要求，才勉強答應。」

這套別開生面的南音，一共六張 CD，名為《失明人杜煥憶往　漂泊香江五十年》，簡稱《憶往》，榮氏介紹說：

「是最突出最珍貴的。第一，這是杜煥所唱曲目中唯一的自創曲，是南音傳統曲目中絕無僅有。第二《憶往》是自傳史詩，唱出他的心聲，一生歷程親自娓娓道來，是中外民間口傳說唱文學中所罕見。第三，杜煥 1926 年到香港，度過了 50 多個寒暑，所以《憶往》其實也就是香港 20 至 70 年代的寫照。」（見《漂泊香江五十年》唱片附件，2008）

根據杜煥自定的大綱，《憶往》共 12 章，第一至八章於 1975 年在富隆茶樓唱錄。第九至十二章於 1976 年借用香港大學亞洲研究中心課堂唱錄，這豈僅是一部口述的歷史，簡直是一部別開生面獨一無二有說有唱的說唱歷史。唱片 2008 年

同樣在大學教育贊助委員會[04]和何耀光慈善基金贊助下，由香港中文大學音樂系中國音樂資料館出版[05]，附件包括全部的道白和曲詞，以及有關的背景資料，具有高度的藝術和歷史價值。

「香港文化瑰寶」唱片集至今出了六輯，《漂泊香江五十年》是第二輯，接著是 2011 年的《絕世遺音》，內容有杜煥的《兩老契嗌交》（板眼）和《武松祭靈》（龍舟），及李銀嬌師娘的《桃花扇》（粵謳）。然後是 2012 年的杜煥南音《玉葵寶扇》之「大鬧梅知府」、「碧蓉探監」，第五輯是《八仙賀壽》，包括《天官賜福》和龍舟《心想事成》，最新是 2015 年的《觀音出世》[06]，而且陸續有來。

我熱切盼望香港電台仍舊存有部分當年杜煥的廣播聲帶，跟志願團體、基金會、善長仁翁等合作，翻成數碼唱碟，讓知音人欣賞他壯年時的演唱。最低限度，把電台圖書館所藏的三個稀有錄音播放，藉此懷念這位香港的最後瞽師。

說到懷念，在他逝世後的 30 多年內，香港、澳門和廣州有幾本討論南音的專著出版，它們都不約而同地或多或少的提起杜煥，但都是說他的曲藝，沒有提及他的另一項技能：占卦算命。雖則我沒有聽他說過擺檔占卜，也沒有見他把算命的工具，即龜殼和銅錢拿出來過，但不表示他不擅長此道。

從《漂泊香江五十年》知道，1970 年香港電台的林樹奉台長命，給杜煥「大信封」，中止南音節目，令他十分徬徨，「又想在街頭嚟賣卦喇……總係近來迷信就不比前時。」看來他認為占算是迷信，不願賴此謀生。在第十章又說：「講到占算嗰層我就幾乎忘記喇。」是不是真的忘記了？有一天，我要他替我算命，他勉為

02　本書作者註：該項出版計劃並無申請及接受大學教育資助委員會資助，全由何耀光慈善基金支持贊助。

03　「香港文化瑰寶——杜煥瞽師地水南音」第一輯《訴衷情》的出版年份應為 2008 年。

04　同上註 2。

05　本書作者註：《失明人杜煥憶往》的出版應為 2010 年。

06　本書作者註：《觀音出世》的出版應為 2014 年。

其難的答應。我便報出八字:「癸未,癸亥,XX,XX」(原諒我保留少許私隱)。杜煥先將之換回年、月、日、時,對了便查六親,父母兄弟等都符合後,他便喃喃合指,針對我的遭遇,說了些要點,並勸慰我:「不要跟小人太過計較,你愈是惱怒便愈糟糕,放開懷抱,自能心安理得。……」其他的我不大明白,也不大記得,但他這幾句話是放諸四海皆準的至理名言,值得我們銘記。

杜煥然後告訴我,他對金錢的看法,每逢有人請他唱歌,說出價碼,合則應承,不合即推卻,從不跟人議論,免傷和氣。

他自己的生活縱然困厄,卻在每首歌曲的最後,總是祝賀聽眾心想事成,快樂無憂,「但願各人命運唔好時我似。」因此,我一直當杜煥是一位親愛的長者,稱呼他做煥叔,不叫他拐師傅,南音得在香港延續,完全是杜煥的功勞。

把杜煥請到大會堂演唱,不是我個人的力量,我最感安慰的,是每次都能滿座,須知若不滿座,市政局不會續辦下去,更斷斷不會推到香港藝術節之中。至於找出古曲《霸王別姬》,我只是適逢其會,舉手之勞而已,如果不是杜煥有驚人的記憶力,未曾忘記曲詞,又怎能把它重行介紹呢?

作者簡介

馮公達 (Samuel K. T. Fung, 1943-) 自幼喜愛粵劇粵曲,常到高陞戲院觀看粵劇和到高陞歌壇聽歌,並認識主理人徐禎、歌伶梁瑛和業餘唱家鍾志雄等。馮氏很早就開始搜羅古本粵曲加以研究,對南音尤感興趣。

1971 年,馮氏任《音樂生活》月刊公關經理。1973 年第三屆香港節,杜煥為話劇《灰闌記》台前唱南音,曲詞即為馮氏所撰。1974 年及以後杜煥在香港藝術節及市政局主辦多次南音演唱會,均為馮氏統籌推動。馮氏在 1974 年杜煥首次南音演唱會的場刊發表《有關南音》,是香港第一篇全面述說南音的論文。本書收錄馮氏《側寫杜煥》,原連載於 2016 年 1 月《戲曲品味》網頁,乃有關杜煥晚年的珍貴第一手資料。

馮公達乃極少數的香港南音創作人之,作品有《胡不歸祭墓》和長篇南音《祭妹》,以及為紀念杜煥瞽師辭世 40 周年最新創作的長篇南音《杜煥瞽師》(曲詞見附錄五),2019 年在西九戲曲中心香港中文大學中國音樂研究中心「香港文化瑰寶——杜煥南音」第八輯唱片發佈音樂會中首演。

附錄五

馮公達:《「杜煥瞽師」——為紀念杜煥瞽師逝世四十周年》創作南音曲詞

本曲 2019 年 3 月 2 日於西九文化區戲曲中心大劇院,香港中文大學中國音樂研究中心「香港文化瑰寶——杜煥南音」系列第八輯《大鬧廣昌隆》唱片發佈音樂會首演。

【阮兆輝(白)】

亞煥叔杜煥,又叫做拐叔,可以講係香港最後一位瞽師,唔經唔覺,到咗 2019,佢就離開咗我地 40 年。喺佢生命最後嗰六、七年,南音愛好者馮公達,同佢安排咗好幾次喺香港大會堂舉行嘅南音演唱會,與及接受電台報紙嘅訪問。因此,馮公對煥叔嘅逝世,份外傷感,而家揀咗幾件影響煥叔生平嘅大事,寫成南音,以說唱嘅形式表達,加以懷念。

【八板南音序(唱)】

♪ 瞽師杜煥,走咗四十年。坎坷一世,講起就心酸。
佢唔係全盲,幾分能睇見,家鄉水浸,被迫廣州留連。

細個之時,唔識唱亦唔識唸,但係聽聽話話,幫人買吓煙。
或者帶吓盲人,如廁方便,行行企企,都搵到幾分錢。

【白】

少年煥叔喺廣州冇耐,就識得晚上去橫珠橋打躉,嗰度係啲失明藝人聚集,等人叫唱嘅地方。一晚,雷雨交加,大家都冇生意,就到附近嘅華光廟避雨;估唔到因禍得福,俾煥叔巧遇瞽師孫生,應承收佢為徒。

【陳志江（唱）】

♪ 拜得名師學藝，可謂有緣。孫生嘅指導，令佢受惠無邊。
　　教佢南音，同將命算，提攜處處，刻意成全。

　　十幾歲時，廣州動亂，周圍槍戰，炮火連天。
　　省港工潮，好多人回鄉轉，但聽師兄講話，香港易生存。

　　於是謀求，南來發展，時局一穩，便到澳門先。
　　坐緊渡輪，重將歌仔奉獻，船員搭客，都樂意幫襯俾錢。

　　旺角廟街，係佢初時謀生嘅地點，歌喉美妙，聲線歷久彌堅。
　　妓院姑娘，更有心推薦，登堂入室，不再賣唱門前。

【阮兆輝（白）】

　　煥叔喺煙花地上，好受歡迎，入息自然有增無減，漸漸同啲客人熟咗，彼此有傾有講，飲酒食煙，無所不談。好唔好彩，就噉食上咗鴉片，直到晚年，先至叫做戒得甩。

【白】

　　煥叔雖然失明，但生活起居，七情六慾，同常人一樣。
　　所謂男大當婚、女大當嫁，廿歲嗰陣，居然拍起拖上嚟。

【陳志輝（唱）】

♪ 談婚論嫁，煥叔亦有姻緣。街頭邂逅，一位女嬋娟。
　　都係賣唱為生，有意成屬眷，憑歌寄意，樂韻纏綿。

　　冇耐喜結珠胎，心歡抃，環境較好，又冇乜掛牽。
　　接得親娘，來港見番面，又可幫忙湊仔，其美兩全。

一索得男，符所願，誰知三個月大，返去西天。

少小夫妻，未曾氣短，一年過後，又添一員。

呢個嬰兒，重命短，出生兩月，就歸天。

四載蹉跎，得一美倩，點知女兒命薄，四月赴黃泉。

最尾個男孩，似乎時運轉，養得肥肥白白，目秀眉軒。

豈料五歲之時，忽折損，唯有自嗟怨，香燈不繼，欲語無言。

【阮兆輝（白）】

所以煥叔話，人哋三年抱兩，佢就五年抱三，養兒育女，嗰陣相當困難：自己節衣縮食，俾唔少好嘢個仔，到咗五歲咁大，一得病就死，冇得怨天尤人。後來煥叔雖然有另一個同衾共枕嘅女子，但終其一生，再無一兒半女嘞。

【長序（白）】

戰後經濟復甦，又有好多新發明。

【陳志江（唱）】

♪ 麗的呼聲，用電線把音傳。科學技術，走喺時代嘅尖端。

又有原子粒，手提無線電，人人聽廣播，就係一九五零年。

佢話科學絕人，搞到南音冇人點，好彩高人教路，唱喺公園裡邊。

點知好景不常，公園要擴建，地盤失去，景況堪憐。

【序】

世事離奇，多幻變，無情科學，竟然同佢有扯牽。

老友何臣，帶來貴顯，齊齊喺香港電台，播放咪前。

【阮兆輝（說）】

　　杜煥何臣呢對搭檔，由一九五五唱到一九七零，足足十五年，可算係煥叔一生最風光嘅時段。但係好事多磨，七十年代嘅社會，聽南音嘅愈嚟愈少，電台逼住將長壽嘅南音節目，攔腰斬斷。煥叔由此逼住去捱咗兩年淒苦嘅歲月。

【陳祖澤（唱）】

♪　第三屆香港節，一九七三年。灰闌記話劇請佢用南音唱啲場先。
　　竟然大受歡迎，觀眾懷念，市政當局，不敢落後人前。

　　請佢哋兩人，專場表演，酬勞俾到，港幣一千。
　　藝術中心，出嚟推薦，又接受商台同報紙，訪問開言。

　　Bell Yung 鴻曾博士，高瞻矚遠，用留聲機器，錄取全篇。
　　借得富隆酒樓，行方便，同埋香港大學，將佢嘅聲韻留存。

【阮兆輝（白）】

　　呢批錄音聲帶，得到妥善保存，但要到二零零七，喺各方幫助下，由中文大學中國音樂資料館，以光碟形式分輯出版。而家第八輯，即最後一輯，喺今日呢個咁有意義嘅日子，喺大家見證下，終於面世。

【白】

　　呢幾輯光碟裡便，最特別嘅、最難能可貴嘅，就係第二輯，因為煥叔喺呢度，自己唱自己……

【陳志輝（唱）】

♪　煥叔嘅生平故事，自我言傳。用南音唱出，格調新鮮。
　　彙集起嚟，成為 CD 唱片，叫做香江飄泊，五十年。

歷史源流，非欺騙，盲人感覺，唯佢獨專。

記錄存真，別開生面，係佢親身體驗，

遺留後世，一部說唱編年。

【阮兆輝（白）】

煥叔生前每唱完一支南音，都唔會即刻收口唔唱，而係好似我衣家咁，繼續唱落去，但唱啲乜嘢呢？佢會

【禿頭南音】

♪　感謝各位嘉賓，盛意拳拳。長者聽過南音，快樂無邊。

好學青年，腹藏萬卷，不恥下問，態度虔。

細路聰明，有崇高志願，才高八斗，開創為先。

好似童軍，日行一善，世人都向善，個個平安大吉　福祿壽全。

（音樂奏南音收板）

（徐徐起立，面向聽眾，鞠躬）

【白】

多謝大家！

附錄六

一才鑼鼓：《從杜煥錄音聽出說唱精神》曲詞

演出可從二維碼或以下網址聆聽：

https://thegongstrikesone.com/douwunnaamyam2023

♪ 多謝邀請，感謝垂青。為新書撰文，實感光榮。
　　撰寫文章，怕唔多精警。又怕詞不達意，未能說清。
　　借說唱南音，道出心境。講下一才鑼鼓，心路歷程。
　　我姓陳名志江，老竇叫陳伯定。我自幼隨父，聽住鑼鼓聲。
　　拍檔李勁持，佢話盡力一拚。一才鑼鼓，漸漸成形。
　　我哋會做戲又唱歌，有動有靜。但係開頭場面，總係冷清清。
　　喺屋邨球場，少人和應。走過路過，亦未有留停。
　　想起以前藝人，總係會即興。開場說唱，奪人先聲。
　　用應景曲詞，博人高興。再將表演節目，細說分明。
　　於是我學習前人，就地取景。果然博得大眾，拍多幾下掌聲。
　　個個都埋來，搵位坐定定。街坊街里，笑臉相迎。
　　用開場南音，打破寧靜。將古老藝術，變做時興。
　　之後愈唱愈長，內容左拚右拚。呢條說唱之路，在此起程。
　　有人會問，我係點學南音。我靠自己研究，又學下前人。
　　記得小時聽過，一句冷得我騰騰震。扭開個電視，見到新馬師曾。
　　所以我曾經將南音，同粵曲搞混。原來南音係說唱，一樣好流行。
　　記得初出茅廬，要搵下新靈感。偶然聽得，杜煥嘅錄音。

有一曲《男燒衣》，愈聽愈過癮。生動鬼馬，好似出口成文。

錄音之中，有一首最有感。用六個鐘來唱出，佢悲慘嘅人生。

聲線淡然，帶有抽離感。用第三身演繹，聽落更動人。

又有一曲，《客途秋恨》。思嬌情緒，佢唱得入心。

唱到板眼龍舟，重會插科打諢。既抽離又代入，就係說唱精神。

仿效前人，唔係倒模扴印。呢位杜煥畀我，有創作嘅信心。

要打好根基，馬步紮穩。咁就最穩陣。

未盡之話，下次再唱過你知聞。

此南音曲乃特為本書創作，2023 年 2 月 19 日定稿。

作者簡介

「一才鑼鼓」，2012 年成立之藝術團體，專攻戲曲音樂，擅於撰寫並即時應景說唱南音，主要撰曲及演出成員為陳志江、李勁持。「一才鑼鼓」的「才」為鑼鼓經記譜用字，粵劇劇本中為「槌」字簡寫。「一才鑼鼓」既是一鑼鼓點之名稱，亦是戲班用語，有開鑼、連演多天之意。自 2016 年以南音與塘西為題在長春社文化古蹟資源中心首演，之後經常為不同活動場合撰曲演出，更獲「非物質文化遺產辦事處」之邀，於「南音遊記」計劃中為香港各區撰寫南音新曲，並廣邀唱家樂師於特色地點說唱演出。

附錄七

「香港記憶」《杜煥 —— 一代瞽師的故事》簡介及連結

　　1992 年聯合國教科文組織成立「世界記憶」項目，提倡利用數碼形式保存歷史文獻。為響應該項計劃，由香港康樂及文化事務署及香港賽馬會慈善信託基金主辦，香港大學亞洲研究中心（現為香港人文社會研究所）受委託於 2006 年成立「香港記憶」。2006 至 2014 年，香港大學香港人文社會研究所和香港大學圖書館之學者、研究員、資訊科技專家、研究助理等組成團隊負責執行。

　　「香港記憶」得到各領域的學者、研究者、收藏家、公司、機構及公眾支持，於 2014 年完成，現在是一個多媒體數碼平台，公眾可以瀏覽各專題單元之文獻、圖片、海報、錄音、電影及錄像。

　　《杜煥 —— 一代瞽師的故事》是「香港記憶」單元之一，由榮鴻曾博士授權使用杜煥之錄音，吳瑞卿博士編撰及旁白。

　　連結：http://hkmemory.org/douwun/

　　內容分為四部分：

一	一代瞽師的故事
二	記憶中的香港舊事
三	廣東曲藝
	附：榮鴻曾博士、余少華博士、阮兆輝先生談杜煥及廣東曲藝
四	瞽師與學者的相遇

附錄八

香港中文大學中國音樂研究中心 ── 杜煥南音曲藝連結

香港中文大學中國音樂研究中心（前為中國音樂資料館）陸續將館藏的南音開卷唱帶（Open-reel Tapes）修復及數碼化，並將錄音上網，旨在活化保育該批錄音，並提升公眾對南音的認識和了解。

中心網址：https://ccms.cuhk.edu.hk
Facebook：https://www.facebook.com/ccmscuhk?mibextid=LQQJ4d
YouTube 網址連結：https://www.youtube.com/@Ccmscuhk

地水南音《八仙賀壽》（杜煥於何耀光先生大宅演唱，年份不詳）
https://youtu.be/_IbipZG6g1Q

地水南音《霸王別姬》（杜煥於何耀光先生大宅演唱，年份不詳）
https://youtu.be/xU-G5gxJOXU

地水南音《陳姑追舟》（杜煥於何耀光先生大宅演唱，年份不詳）
https://youtu.be/xGQ5VmI_4CI

地水南音《歸家憶郎》（杜煥於香港中文大學文物館演唱，何臣拍和，1975 年 3 月 27 日）
https://youtu.be/-5rqxr5PHmo

地水南音《客途秋恨》（杜煥於香港藝術中心與歌德學院合辦南音演唱會中演唱、何臣拍和，1974 年 4 月 16 日）
https://youtu.be/bohcfDO2JuQ

地水南音《男燒衣》（杜煥於香港藝術中心與歌德學院合辦南音演唱會中演唱、何臣拍和，1974 年 4 月 16 日）
https://youtu.be/MqwiayGCCn4

鳴謝

「富隆茶樓杜煥演唱錄音計劃」實地搜集工作及早期文字整理

西村万里、景復朗、蕭冠成、林培瑞、布海歌、源詹勳、源碧福、廖森、趙如蘭、李潔嫦、Jeffrey Yuen
香港大學亞洲研究中心（現納入香港人文社會研究所）
大學教育資助委員會（香港）
香港大學群芳研究基金
香港大學音樂系

《漂泊香江五十年 —— 失明人杜煥憶往》DVD 製作

丁新豹、司徒嫣然、鄧鉅榮、李潔嫦、何耀光、阮兆輝、劉松飛、葉世雄、冼玉儀、陳宏俊、梁愛群、陳建、
鍾燦光、王行富、吳小儀、香港歷史博物館

《香港文化瑰寶 —— 杜煥地水南音》系列唱片

【資助、策劃、監製】　　何世柱、何世堯、阮兆輝、余少華、李忠順、劉長江、謝俊仁、陳志輝、陳永華
　　　　　　　　　　　香港中文大學中國音樂資料館（現為中國音樂研究中心）
　　　　　　　　　　　何耀光慈善基金
　　　　　　　　　　　大學教育資助委員會（香港）
　　　　　　　　　　　香港大學群芳研究基金

【八輯 CD 製作】　　　余少華、謝俊仁、李忠順、劉長江、陳子晉、李潔嫦、易有伍、胡恩威、汪海珊、
　　　　　　　　　　　杜翰煬、趙慧兒、張文珊、梁麗榆、孫筑瑾、陳永海、周嘉儀、梁巨鴻、郭錦、
　　　　　　　　　　　李慧中、林倫灝、林國彪、何翠樺、崔承恩、冼玉儀、梁其姿
　　　　　　　　　　　進念 · 二十面體
　　　　　　　　　　　雨果製作有限公司
　　　　　　　　　　　百利唱片有限公司

【CD 發佈演唱會】　　阮兆輝、梅姨（吳詠梅）、陳祖澤、陳志輝、梁凱莉、文華、靈音、余少華、馮通、
　　　　　　　　　　　陳子晉、一才鑼鼓、李勁持、陳志江、杜泳、陳璧沁、黃頌賢、廖敏而、劉淑嫻、
　　　　　　　　　　　高潤鴻、鄧坤、盧偉國、何耿明、陳國輝、袁恩排、翟桐

本書唱詞審稿　　　趙慧兒、張文珊

本書製譜　　　　　林飛歌（John Widman）

隨本書初版附贈之《客途秋恨》及《女燒衣》光碟，原為香港中文大學音樂系中國音樂資料館出版《香港文化瑰寶——杜煥南音》第一輯《訴衷情》光碟二，由該館授權重印。

● 作者　　　　榮鴻曾、吳瑞卿合著
● 責任編輯　　寧礎鋒
● 書籍設計　　曦成製本（陳曦成、鄭建啟）

香江傳奇
一代瞽師杜煥

● 出版　　　　三聯書店（香港）有限公司
　　　　　　　香港北角英皇道 499 號北角工業大廈 20 樓
　　　　　　　Joint Publishing (H.K.) Co., Ltd.
　　　　　　　20/F., North Point Industrial Building,
　　　　　　　499 King's Road, North Point, Hong Kong

● 香港發行　　香港聯合書刊物流有限公司
　　　　　　　香港新界荃灣德士古道 220 至 248 號 16 樓

● 印刷　　　　美雅印刷製本有限公司
　　　　　　　香港九龍觀塘榮業街 6 號 4 樓 A 室

● 版次　　　　2023 年 7 月香港第一版第一次印刷

● 規格　　　　16 開（170mm × 230mm）392 面

● 國際書號　　ISBN 978-962-04-5284-0
　　　　　　　©2023 Joint Publishing (H.K.) Co., Ltd.
　　　　　　　Published & Printed in Hong Kong, China

● 唱片再版授權　香港中文大學中國音樂研究中心